삽화挿畫의 AI代時代

propaganda

신문 기사하 광고의 삽화들. 1957년 10월 18일, 동아일보.

〈삽화의 시대〉는 1950-1989년 사이 신문 등 인쇄 매체에 실린 광고의 삽화를 아카이빙 한 책이다. 한국전쟁 이후 사진 제판과 인쇄 품질이 열악하던 시기, 광고주들은 자신들의 광고에 사진을 싣는 대신, 삽화를 그려 사진 대용으로 사용하곤 했다. 인물부터 제품까지, 피사체가 될 수 있는 모든 것을 포함해 서비스 내용을 도해하는 상징까지, 업종별로는 텔레비전, 냉장고 등의 가전제품을 비롯해, 화장품 등의 미용 제품, 세제 등 가정용품, 의약 관련 제품, 과자 및 아이스크림 등의 제과 및 유제품, 영화 및 유흥업 등 전 영역의 광고에 엄청난 양의 크고 작은 삽화들이 등장하던 시절이었다. 이 흐름이 이어진 1950년대 후반부터 1960년대는 전쟁의 폐허를 딛고 경제보국의 염원이 들끓던 때, 산업과 사회, 가정이 격변한 시간과 일치한다. 가처분 소득이 증가함에 따라 소비재 산업이 부흥하자 자연히 제품을 팔기 위한 판촉 활동도 급격히 증가했고 이는 광고 삽화의 범람으로 이어졌다. 명실상부하게 '삽화의 시대'라 할 만한 시절이었다.

이 시기가 '삽화의 시대'인 것은 어쩌면 광고 삽화의 압도적인 물량에 더해, 이즈음 한국 사람의 정서 커뮤니케이션의 상당 부분이 삽화를 통해 이뤄진 사정 때문이기도 하다. 광고에 국한한다 해도, 신제품의 매혹은 물론 한국 사람들의 희로애락과 바람과 염원 같은 감정들을 삽화에 실어 끊임없이 사회 구성원에게 다가가고자 했다. 효과적인 설득과 감정이입, 교육과 해설의 도구로 삽화가 이용되었다고도 할 수 있다. 광고 외에도 잡지와 신문 속 기고문, 기획 섹션, 만평, 연재소설 등에 여러 형태의 삽화가 지면을 장식했는데, 예컨대 '추일서정'(秋日抒情)이란 제목의 수필에 나뭇잎 외로운 앙상한 나뭇가지를 그린 드로잉 같은 것들이다. 삽화의 영향력이 적지 않던 시기였다.

60-70년대 광고 삽화. 1965년 8월 12일, 조선일보(위). 1976년 9월 18일, 동아일보(아래).

영양제 광고의 건강한 어린이 초상.
1956년 7월 3일, 동아일보.

손톱만 한 삽화부터 손바닥만 한 것까지 총 3258점의 삽화를 수록했다. 업종별 분포로 보면 한국의 전통적 광고 주력 상품인 의약품 분야가 가장 많고, 유형별로 보면 '인물'을 그린 것이 가장 많다. 일제강점기 이래 오늘날까지 광고 산업의 주류이고, 광고 판촉에 의존하는 우리나라 제약 산업의 특성과 관련되는 의약품 광고 관련 삽화 외에 가정용품, 미용 용품, 제과 및 식품, 자동차 및 내구 소비재 등 소비용품을 위한 삽화와 도시 경관을 이루는 여러 유형의 건축물 삽화가 주요 섹션을 이룬다. 이들 업종별 삽화의 빈도는 업종별 광고비 규모와 대체로 비례한다. 한편, 이 책의 중요한 부분 중 하나는 주부, 회사원, 학생, 숙녀, 신사, 커플, 어린이, 유아 등 몇 세대 전, 여러 유형의 한국인의 모습이 담긴 793장의 삽화일 것이다. 우리 부모 세대 한국인의 초상이면서, 당대인의 생활과 기대, 만족과 선망을 표상하는 이미지라는 점에서 눈여겨볼 만하다. 이 이미지들은 영양제 광고에 등장하는 건강해 보이는 어린이들처럼, 거리를 자유롭게 활보하는 서구적 체형의 젊은이들처럼, 안락한 집 안에서 웃음 짓는 화목하기 그지없는 어느 가족처럼, 한국인들의 뇌리 속에 있는 이상적인 유형의 인물상이라 할 수 있다.

광고물 전체에서 삽화만을 도려낸 이 이미지 아카이브에 너무 큰 의미를 부여하는 대신, 50-80년대 한국, 한국인의 심상을 색다른 각도로 보여주는 시각 자료로서 누군가에게 흥미로운 시각물이 되길 바랄 뿐이다. 특정 목적에 의해 잠깐 쓰였다가 사라진, 짧게 존재하다 잊힌 것들이다. 불특정 다수에게 노출되었으나 집단 기억에서 소멸된 이미지 조각 사이사이에 무슨 재미있는 것이 숨겨져 있는지, 천천히 찾아보도록 하자.

차례
Contents

일러두기

· 1950-1989년 인쇄 매체에 실린 광고 삽화 3258점을 수록했다.
· 이 책에 실린 광고 삽화는 광고물에서 삽화만을 따내 리터치한 것이다.
· 삽화마다 광고주와 상품명, 연도를 명기해 작화의 성격을 짐작할 수 있도록 했다.
 연도는 해당 광고물이 처음 게재된 해를 가리킨다.
· 각 섹션의 끝 부분에 삽화에 대한 짧은 해설을 수록했다. 일부 섹션은 해당
 광고물의 광고 문안을 전재해 이해를 돕고자 했다.

삽화의 시대
Age of Illustration

개발기 한국의 광고 삽화 컬렉션
Collection of Advertising Illustrations
in Korea during the Development Period

가전
Home Appliance

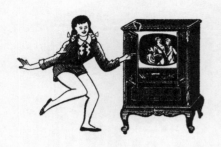

1

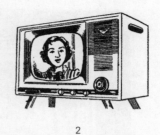

2

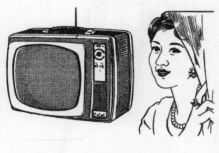

3

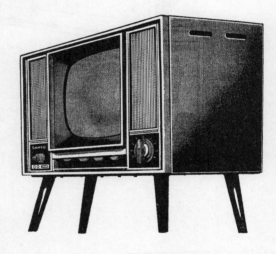

4

5

1. 하이파이사(社), 1960 2. 하이파이사(社), 1961 3. 하이파이사(社), 1961
4. 산요(SANYO) 테레비, 서울통상, 1962 5. 웨스팅하우스, 화신산업, 1962

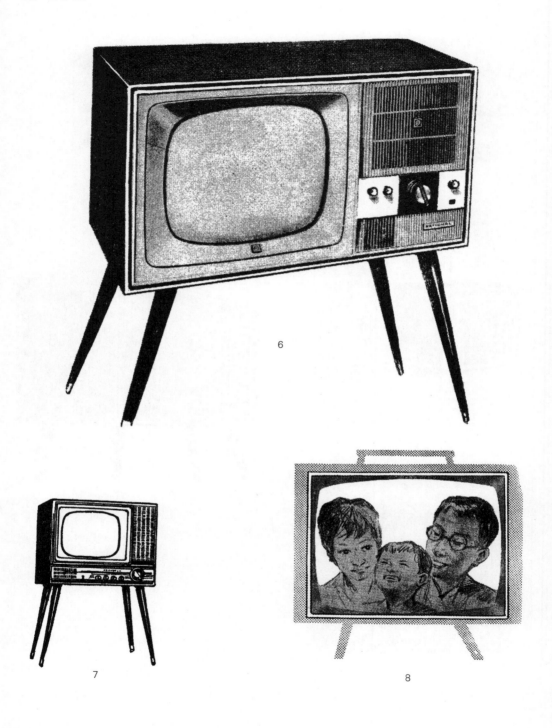

6

7

8

6. 내쇼날 테레비, 서울통상, 1962 7. 신아세아공사 텔레비죤 써비스 센타, 1962 8. 비타-홈, 유한양행, 1963

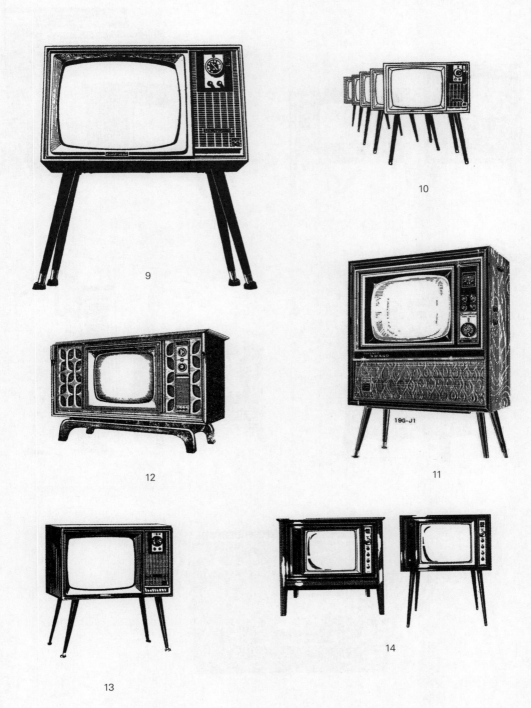

9. 67년 할부판매, 금성사, 1967 10. 롯데 그린껌·스피아민트껌 발매기념 경품 현상, 1968
11. 동남샤프TV(19G-J1), 동양전기공업, 1968 12. 센트랄TV 할부판매, 중앙상역, 1968
13. 금성테레비(VD-191), 금성사, 1968 14. 동남샤프TV(17B-1T, 17B-D3), 동양전기공업, 1969

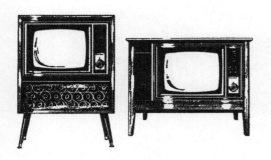

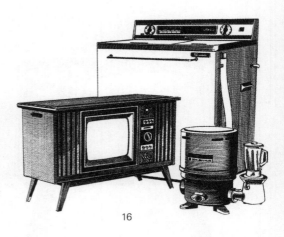

15

16

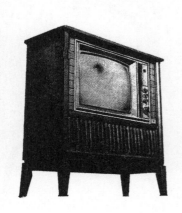

17

18

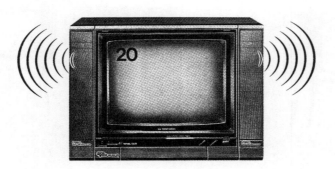

19

15. 동남샤프TV(19G-J1, 19G-D1), 동양전기공업, 1969　　16. 히타치 제휴 금성전기기구, 금성사, 1969
17. 대한도시바 전자운동 테레비 20GF, 대한전선, 1969　　18. 금성사 서어비스센터, 금성판매, 1971
19. 대우수퍼비전(DCB-2010FRW), 대우전자, 1985

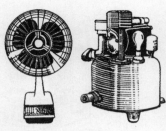

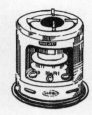

21

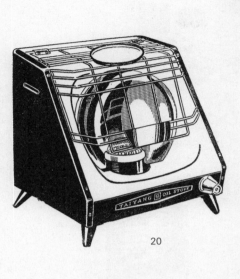

20

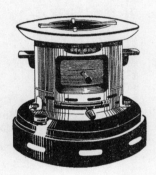

22

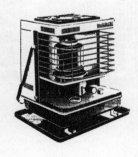

23

20. 오일 스토브, 태양전기, 1963 21. 한일마마곤로, 한일전기, 1968 22. 금성석유곤로, 금성사, 1968
23. 금성석유스토브(HS-210, HS-151, RH-502), 금성사, 1968

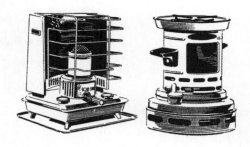

24

25

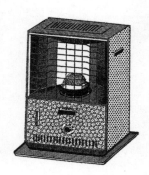

26

27

28

24. 금성석유스토브(RH-503) 석유곤로(KC-101), 금성사, 1968 25. 한일석유스토브(OH-225), 한일전기, 1968

26. 한일석유스토브(OH-35), 한일전기, 1968 27. 한일석유스토브(OH-225, OH-152, OF-26, OH-35), 한일전기, 1968

28. 금성석유곤로(KC-102), 금성사, 1969

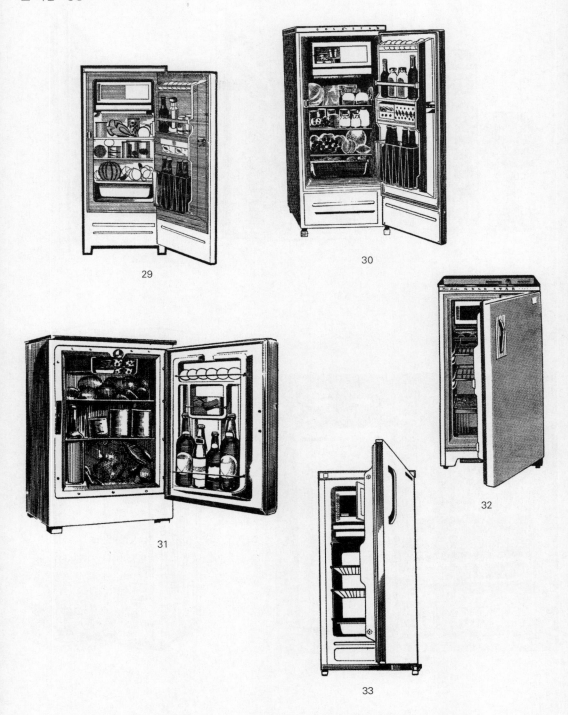

29

30

31

32

33

29. 금성전기냉장고(GR-120), 금성사, 1965 30. 금성전기냉장고(GR-120), 금성사, 1966
31. ANGEL 전기냉장고, 국제냉동공업, 1966 32. 금성전기냉장고, 금성사, 1967
33. 금성전기냉장고, 금성사, 1968

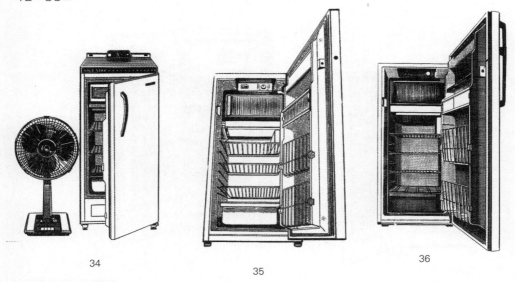

34

35

36

37

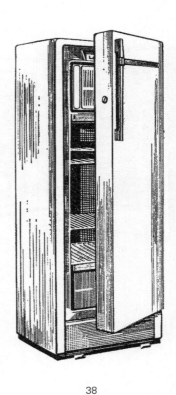

38

34. 금성냉장고 금성선풍기, 금성사, 1968 35. 금성전기냉장고(GR-160), 금성사, 1968
36. 금성전기냉장고(GR-160), 금성사, 1968 37. 대할인 판매, 금성사, 1968
38. 현금 가격 할부 판매, 금성사, 1969

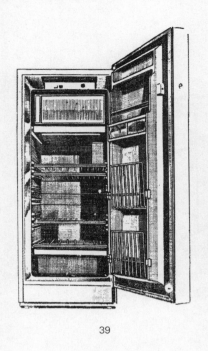

39

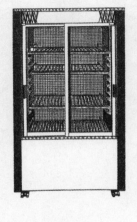

40

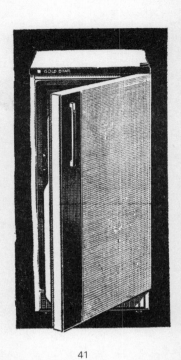

41

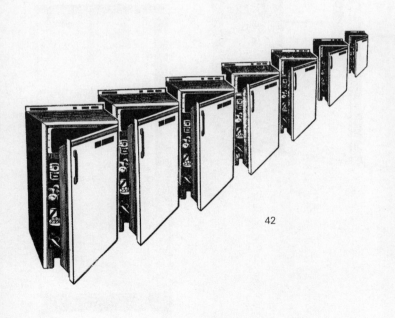

42

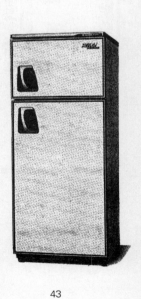

43

39. 금성전기냉장고, 금성사, 1969　　40. 금성냉장쇼케이스(SR-150), 금성판매, 1969
41. 금성전기냉장고, 금성쎈타, 1969　　42. 삼성냉장고를 탑시다, 롯데, 1973
43. 삼성하이콜드냉장고(SR-206TD), 삼성전자, 1979

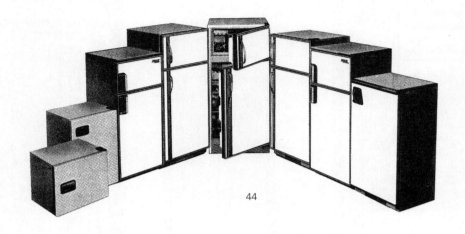

44

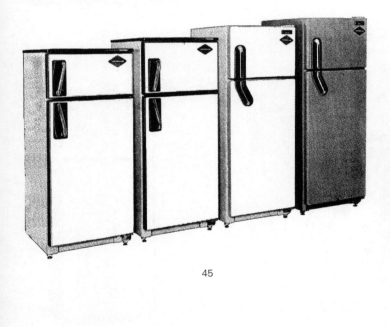

45

46

44. 삼성하이콜드냉장고, 삼성전자, 1980 45. 대한 로얄1.2.0냉장고, 대한전선, 1982
46. 삼성다목적냉장고(SR-210CW), 삼성전자, 1984

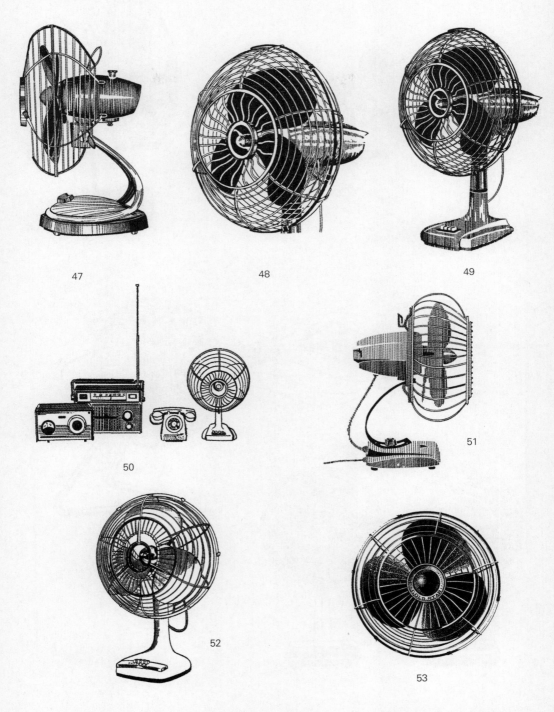

47

48

49

50

51

52

53

47. 금성선풍기(GS-12A), 금성사, 1960 48. 금성선풍기, 금성사, 1961 49. 금성선풍기(GS-12B), 금성사, 1961

50. 금성선풍기, 금성사, 1962 51. 금성선풍기(GS-10A), 금성사, 1962 52. 태양선풍기, 태양전기, 1962

53. 금성선풍기, 금성사, 1963

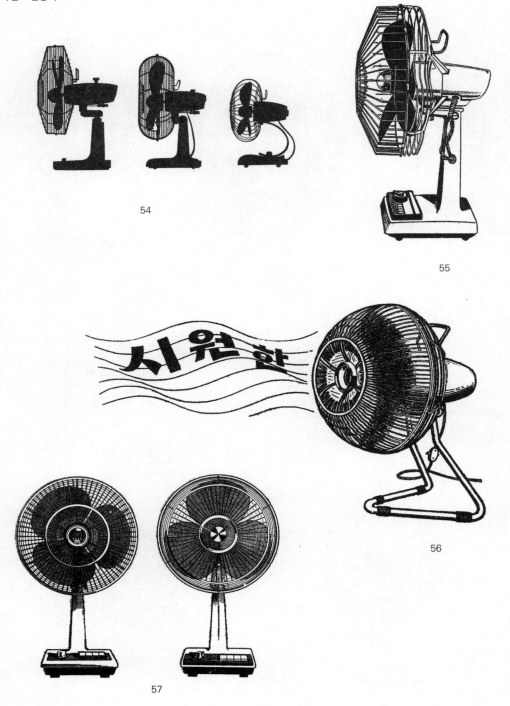

54. 금성선풍기(GSF 14-31, GSF 12-33, GSF 10-A), 금성사, 1963
55. 금성선풍기(신제품 탁상형 35cm), 금성사, 1965 56. 아이디알선풍기, 아이디알공업, 1967
57. 아이디알선풍기, 아이디알공업, 1967

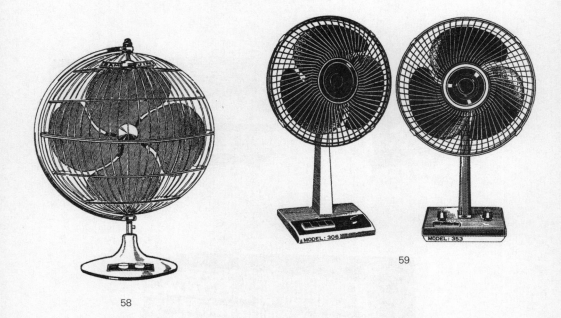

58

59

60

61

58. 삼진선풍기, 삼진전기기기제작소, 1967

59. 아이디알선풍기(306, 353), 아이디알공업, 1968

60. 금성선풍기(DH-353) 외, 금성사, 1969

61. 금성전자선풍기(FD-3515 외), 금성사, 1973

62. 하이파이사, 1960 63. 라듸오(A-401, B-401, A-501, A-502), 금성사, 1960
64. 금성라듸오(A-503), 금성사, 1960 65. 탁상형 트란지스타(T-701), 금성사, 1961
66. 휴대용 트란지스타(TP-601), 금성사, 1961

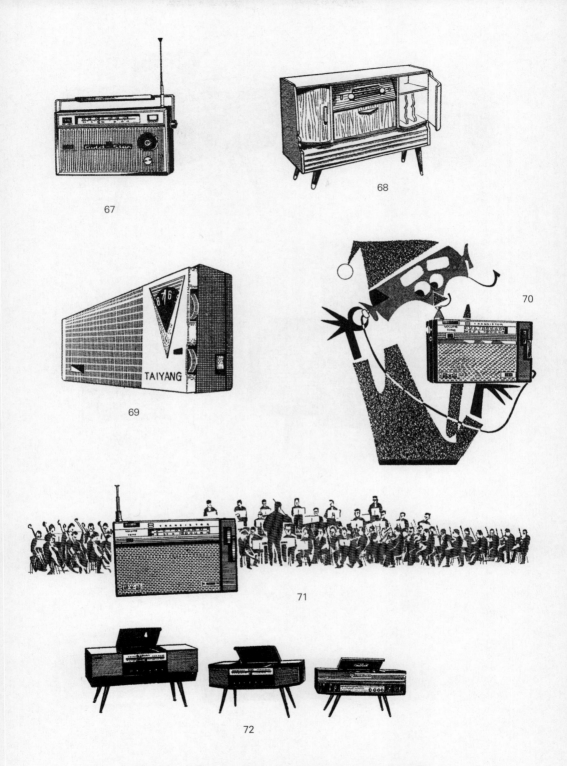

67. 최신형 고급 트란지스타(T-701), 금성사, 1961 68. 하이파이사, 1961
69. 태양표 트란지스타 라듸오(AB-235), 태양전기, 1961 70. X 마스 선물은 금성라듸오, 금성사, 1961
71. 금성라듸오(TP-801), 금성사, 1962 72. 태양 스테레오전축(HE-60, HE-30, RE-63), 태양전기, 1962

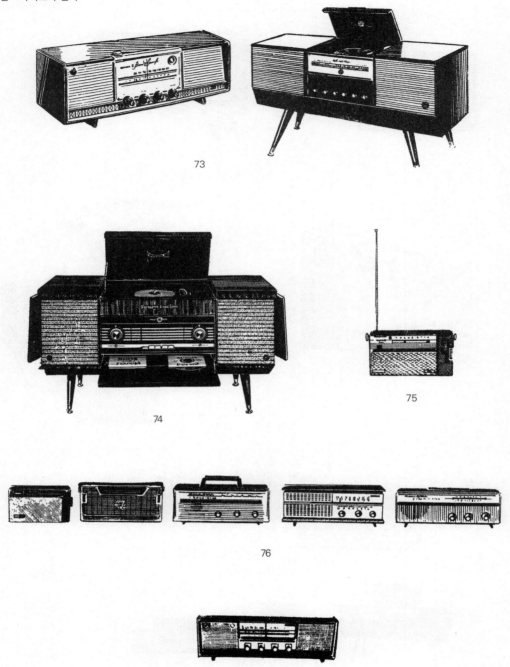

73

74

75

76

77

73. 나쇼날 스테레오전축(HE-60) 라디오(GM-520), 태양전파사, 1962 74. 태양 스테레오전축(HE-80), 태양전기, 1962
75. 휴대용 트란지스타(TP-801), 금성사, 1962 76. 금성라디오(TP-602, T-604, T-603, A-503C, T-703), 금성사, 1962
77. 금성라디오(A-601), 금성사, 1962

78. 트란지스타 홈-라디오(TR-803S), 삼능전기, 1962 79. 금성라디오, 금성사, 1963
80. 삼양라디오(ST-701), 삼양전기공업, 1963 81. 삼양라디오(ST-601), 삼양전기공업, 1963
82. 금성 트란지스타, 금성사, 1963 83. 로켓트건전지, 1963

84

85

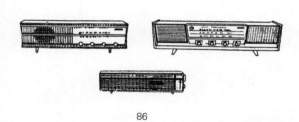

86

87

84. 전축 월부 판매, 문화전파사, 1963 85. 금성라디오, 금성사, 1964
86. 금성라디오(A-504, T-801-28, T-606), 금성사, 1964 87. 금성라디오(T-810), 금성사, 1965

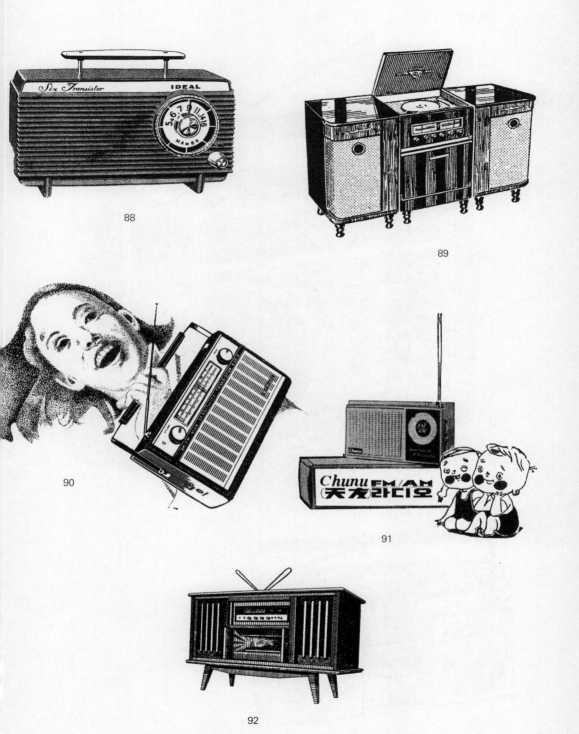

88. 아이디알 라디오, 아이디알공업, 1965 89. 전축 염가 대매출!, 정음전파사, 1966
90. 한국 최초의 금성FM라디오, 금성사, 1967 91. 천우FM라디오, 천우전기, 1968 92. 별표전축, 천일사, 1971

93

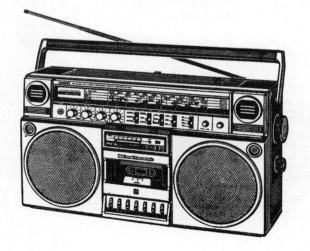

94

93. 쏘니카셋트, 화신전자, 1980　　　94. 나쇼날 카셋트라디오(RX-5150F), 나쇼날, 1981

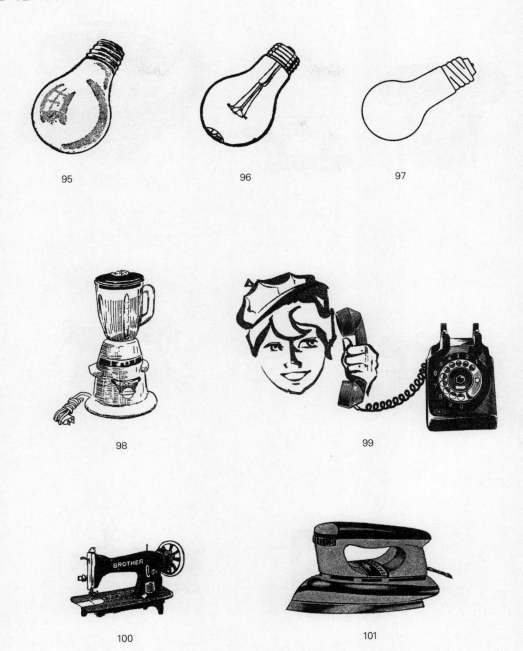

95

96

97

98

99

100

101

95. 100W 전구, 금강, 1946 96. 대동전구, 복영공사, 1946 97. 발명!, 동아전구공업, 1957
98. 태양표 믹사(MX-25), 태양전기, 1961 99. 금성자동전화기, 금성사, 1962
100. 부라더미신, 부라더미신, 1962 101. 태양전기아이롱, 태양전기, 1962

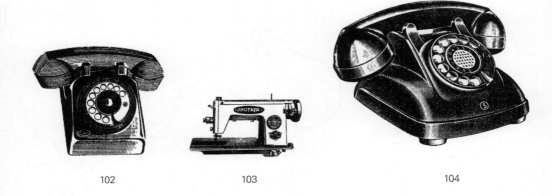

102 103 104

105 106 107

108 109

102. 금성자동전화기, 금성사, 1962 103. 30년 보증 부라더미신, 부라더미신, 1962
104. 후지통신이 만든 전자 통신기기, 후지통신, 1962 105. 오루강미싱, 오루강미싱제조상사, 1962
106. 오루강미싱, 오루강미싱제조상사, 1962 107. 오루강미싱, 인천동양미싱제조상사, 1962
108. 파고다미싱, 제일미싱제조, 1963 109. 금전신탁, 제일은행, 1963

110

112

111

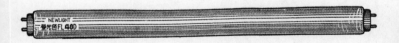

113

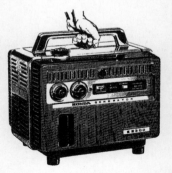

114

110. 드레스미싱, 동양미싱제조, 1963 111. 금성전기기구, 금성사, 1963 112. 드레스믹사, 동양미싱제조, 1963

113. 신광형광등, 신광기업, 1963 114. 혼다 콤팩트 제네레타(E-300), 혼다, 1966

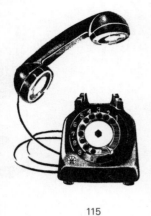

115

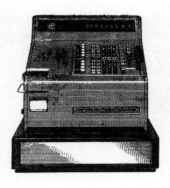

116

117

118

119

115. 금성전화기, 금성사, 1966 116. 금전등록기(BR-1593), 동경전기, 1967 117. 드레스미싱, 동양미싱제조, 1968
118. 알파활명수, 동화약품, 1968 119. 좋은 통신기기를 선택하십시오, 금성통신, 1975

120. 명랑한 통화는 올바른 전화 사용으로, 금성통신, 1975
121. 전화는 짧게 소중하게, 금성통신, 1975
122. 전화에도 러쉬아워가 있습니다, 금성통신, 1975
123. 화신전자동디럭스세탁기, 화신전기, 1978
124. 캐논 탁상용 컴퓨터(AX-1), 동원양행, 1979
125. IBM 멀티스테이션 5550, 현대전자산업, 1984

가전 Home Appliance

가정에서 사용하는 전기 기기로 냉장고, 세탁기, 청소기 등 가사를 위한 제품 외에도 텔레비전, 라디오, 오디오와 같은 문화 도구 등을 포괄한다. 생활 수준과 전자 산업의 발전 단계에 따라 향유할 수 있는 가전제품의 양상도 달라지는데, 한국의 60-70년대 대표적인 가전제품으로 텔레비전과 라디오, 전화기, 냉장고, 선풍기 등을 들 수 있다. 한국전쟁의 참화 속에서 경제성장을 도모한 한국은 60년대 초 본격적인 집약 경제 체제로 진입했는데, 이와 함께 가구의 가처분 소득이 증가함에 따라 주요 가전제품군이 등장해 한국 가정의 풍경을 급격히 바꿔놓았다. 가전 산업은 또한 한국 경제의 초석이기도 했다. 오늘날 반도체와 배터리, 디스플레이 분야를 주도하고 있는 한국 업체들은 60년대 가전 산업을 기반으로 성장한 기업이다. 가전제품 광고는 예나 지금이나 가장 첨예한 광고 전쟁의 현장이다. 삽화가 중심이 된 가전제품 초기 광고들은 한국 전자 산업의 맹아기에 소비자들이 만났던 역사적인 신제품들과 이것들을 촉진하기 위해 고군분투했던 기업 측 홍보 전략의 일단을 보여준다.

□ 텔레비전

우리나라의 국영 방송국(KBS-TV)이 개국한 것은 1961년 12월 31일이지만, 그 이전에도 일종의 민간 방송국과 AFKN이라 불리던 주한미군방송 (1957년 개국)이 활동하였으므로 중산층 가정을 중심으로 텔레비전 수상기가 어느 정도 보급된 상태였는데, 1961년까지 한국의 텔레비전 수상기 보급 대수는 13,000여 대였던 것으로 전해진다. KBS 개국 이후 1964년 동양방송(TBC)이 개국하면서 텔레비전 방송이 본격화되자 수상기에 대한 수요가 급증하는 흐름을 타고 금성사가 일본 히타치와 제휴해 국내 최초의 텔레비전 수상기를 출시한 때가 1966년 8월이다. 60년대 보급 초기 테레비전 수상기 삽화를 내세운 광고가 등장했지만 삽화 형식이 양적으로 그렇게 많지는 않다. 고가 내구 가전제품인 까닭에 실물 대체 묘사형으로 존재감이 느껴지도록 그렸다.

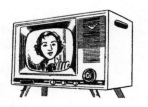

2. 하이파이사(社), 1961
현재 한국에서 실시하는 TV 방송은 미국 형식입니다. 여기에 맞지 않는 일본제 기성 TV 안테나, 기타를 사용하면 성능 불량뿐 아니라 TV 수상기에 많은 고장의 원인이 됩니다. 이것을 고려하여 당사에서는 이번 특수설계로 "DX" 4 PU 213 옥외 TV 안테나를 수입하였습니다. (주의) 모조품, 위장품 TV 상태 불완전, 기기고장이 많으신 분은 물론 TV 이용가(利用家)는 당사(하이파이사)에 문의하여 주시기를 바랍니다.

절대적 존재가 되었다. TV가 없으면 라디오로 음성을 청취하여 보도, 오락, 교양을 얻어야 하는 불만, 차라리 신문, 잡지는 활자일 망정 '본다'는 매력이 있지만 '백문이 불여일견'이란 말과 같이 '본다'는 매력, TV의 매력이야말로 영화와도 비교가 안된다. 영화를 보기 위해 공기 나쁘고 거북한 공중도덕과 교통지옥이란 점을 넘지 않고라도 평상 기거하는 환경에서 오락은 물론 보도, 교육, 문화재(文化材)를 지득케 된다는 점. 생각만해도 신이 난다. 연내로 TV방송국 신설에 노력하고 있는 공보부에 대하여 치사를 아끼지 않으며. 하이파이사.

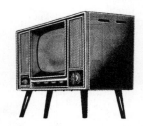

4. 산요(SANYO) 테레비, 서울통상, 1962
동양 제일의 시설과 25,000명의 기술진에 의하여 만들어지는... 산요 테레비는 세계의 테레비... 산요 테레비죤의 자랑!! 첫째, 수상기 다리, 수상기 카바, 이아폰, 옥외 안테나 등 부속품을 무료 써비스. 둘째, 우리나라 전력 사정에 알맞도록

1. 하이파이사(社), 1960
서울 충무로 입구 하이파이사.

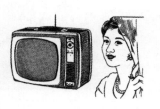

3. 하이파이사(社), 1961
TV 방송국 연내 개국. 우리 사회에서 TV가 주는 선전, 문화, 교육, 오락적 가치는 라디오나 신문, 잡지, 영화를 능가하는

되어 있어 트란스가 불필요. 셋째,
선명한 화면과 매력있는 음질. 넷째,
원거리에서도 충분히 시청할 수 있는
초고감도 진공관을 사용. 다섯째, 값싸고
고장이 없고 아름다운 모양.

5. 웨스팅하우스, 화신산업, 1962
테레비는 Westinghouse. 공보부
알선 10개월 월부, 대형 스크린 시대
도래! 미국 웨스팅하우스는 세계
제1위 전기회사. 선풍기, 냉장고,
아이롱, 에어컨디숀너로 여러분의
벗이 되어 왔습니다. 웨스팅하우스는
최신형 테레비로 여러분 가정을
방문하겠습니다.

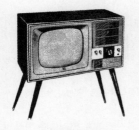

6. 내쇼날 테레비, 1962
NATIONAL 테레비. NATIONAL
만이 가지는 3대 특징. 1. 인공두뇌 =
번잡한 조정이 필요 없는 자동조절!
NATIONAL이 세계 최초로 완성한 완전
자동조절 테레비입니다. 2. 골덴게이드
= 방송국과의 거리를 가깝게 하는
초고감도! NATIONAL이 최초로 완성한
보통 TV의 2배 성능을 가진(7D J8)
초고감도 진공관. 3. 하이파이음(音)
= 최고음부터 최저음까지... 세계적
정평있는 NATIONAL 음향 기술에 의한
정확한 재생음 장치. 1개월간 무상수리
보장.

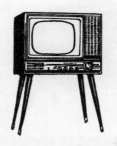

**7. 신아세아공사 텔레비죤 써비스 센타,
1962**
텔레비의 청명한 수상과 수명 유지는
자신 있고 책임 있는 써-비스에
달렸습니다.

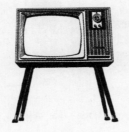

9. 67년 할부판매, 금성사, 1967
67년 중 단 한번뿐인 할부 판매, 금성
TV!(MODEL VD-191. 19인치). 당신도
목돈을 안 드리고 TV를 장만하실 수
있습니다.

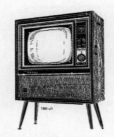

**11. 동남샤프TV(19G-J1),
동양전기공업, 1968**
절찬! 우리 가정에 꼭 알맞은 19인치
TV의 대표형! 동남샤-프 TV. 모처럼
마음 먹고 사는 테레비입니다. 여러모로
검토해서 좋은 것을 택합시다! 동남
샤-프 TV는 시중 전기기전문점을
비롯하여, 이미 구입·사용하고 있는
분들의 절대적인 호평이 자자합니다.
▶ 우주전자관의 사용으로 선명한

화면, ▶ 2-Speaker에 의한 풍부한
음량과 깨끗한 음질, ▶ 이상적인
자동음조절장치, ▶ Hi-Fi를 즐길 수
있는 전축 겸용, ▶ 타인에게 방해가
안되는 EARPHONE의 사용,
▶ 우리 가정에 꼭 알맞은 크기와
우아한 데자인 등, TV 자체의 탁월한
성능과, 철저하고도 신속·친절한
After Services 는 안심하고 살 수
있는 우수한 TV로서 19인치 TV의
대표형으로 되어 있습니다.

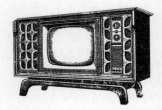

**12. 센트랄TV 할부판매, 중앙상역,
1968**
센트랄TV 할부판매! ▶ RCA 부품
조립품임 ▶ 최신 디자인의 디럭스
캬비넬 ▶ 원거리 수상에 적합한 최고의
감도와 품질.

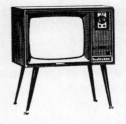

**13. 금성테레비(VD-191), 금성사,
1968**
금성테레비 5개월/10개월 월부판매
안내. 보다 간편한 절차와 소액구입으로
장만하실 수 있는 금성TV를 월부로
판매하오니 구입을 원하시는 분은
다음 요령에 의하여 신청하여 주시기
바랍니다.

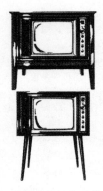

14. 동남샤프TV(17B-1T, 17B-D3), 동양전기공업, 1969

완전 4각 화면의 최신형 17″ TV!
TV 가족 여러분의 호평을 받고 있는
"동남샤-프TV"는 이제 종전의 19″와
더불어, 새로히 최신형 17″를 개발하여
여러분 앞에 내놓음으로써, 또 한발
앞섰습니다. 우리나라에서는 처음인
완전 4각화면의 아담한 데자인과 특출한
성능은 여러분의 가정을 보다 단란하고
명랑하게 해드리리라 믿습니다.

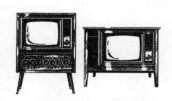

15. 동남샤프TV(19G-J1, 19G-D1), 동양전기공업, 1969

19″ TV의 대표형.

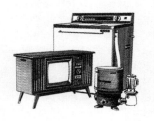

16. 히타치 제휴 금성전기기구, 금성사, 1969

69년도 신제품-히타치(HITACHI)
기술 제휴.

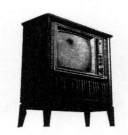

17. 대한도시바 전자운동 테레비 20GF, 대한전선, 1969

화면 조정은 전자두뇌! 최신형
안전명시 부라운관.

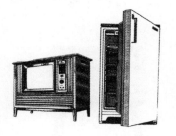

18. 금성사 서어비스센터, 금성판매, 1971

전국을 연결하는 금성사 서어비스센터.
금성은 우수한 성능의 제품을 판매하는
것만으로 우리의 의무가 끝나는 것이
아님을 알고 있습니다.

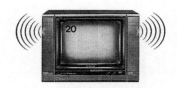

19. 대우수퍼비전(DCB-2010FRW), 대우전자, 1985

음성다중 TV- 어떻게 고를까? 다음
8가지 비결을 찬찬히 살펴보십시오!
다 마찬가지인 것처럼 보이는 음성다중
TV들 중에 단연 앞선 음성다중 TV가
있었다는 사실을 쉽게 확인하시게 될
것입니다. 첫째, 기술 축적이 가장 많이
된 것인가? 둘째, 컴퓨터, 비디오 등과의
연결기능이 뛰어난가? 셋째, 스테레오
스피커의 출력은 높은가? 넷째, 알맞은
크기의 모델이 준비되어 있나? 다섯째,
스테레오 울림성과 퍼짐성은 우수한가?

여섯째, 시력을 충분히 보호해주나?
일곱째, 화질은 부드럽고 깨끗한가?
여덟째, 다른 첨단 기능도 갖추고 있나?
음성다중도 수퍼, 스테레오도 수퍼,
대우수퍼비전.

□ **난로**

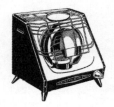

20. 오일 스토브, 태양전기, 1963

스위-트 홈에는... 스마-트한 난방!
특징 1. 완전연소하여 냄새가 없음
2. 외관이 미려하고 견고함 3. 저렴한
연료대(燃料代)로 고열을 낼 수 있음.

22. 금성석유곤로, 금성사, 1968

주부들의 일손을 덜어주는
금성석유곤로. 금성석유곤로의 특징
(MODEL KC-101). ① 금성석유곤로는
가격이 싸다. ② 조절이 간편하고
화력이 강하다. ③ 연료비가 적게 들어
경제적이다. ④ 심지는 석면임으로
되어있어 수명이 반영구적이다.
⑤ 특수 설계로 되어있어 분해청소할
수 있습니다. ⑥ 냄새나 끄을음이 나지
않습니다.

23. 금성석유스토브(HS-210, HS-151, RH-502), 금성사, 1968

믿을 수 있는 금성 석유 스토-브가
나왔습니다. ▶ HS-210: 폿트 식으로
강제송풍과 자연송풍을 겸하였고
정전시에도 사용할 수 있음. ▶ HS-
151: 온도와 기름량의 자동조절장치로
과열을 방지함. ▶ RH-502: 적외선
방사형 스토브로 방사면적이 다른
스토브의 3배나 됨. 이중탱크로 되어
있어 쓰러져도 화재의 염려가 없음.

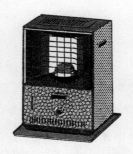

26. 한일석유스토브(OH-35), 한일전기, 1968

한일 캬넷트 특징 ▶ 안전설계와
엄밀한 품질관리 ▶ 특수 Glass 심(芯)
의 채용 ▶ 이중재연소장치의 채용 ▶
우아한 데자인으로 실내의 분위기를
조화시켜줌!

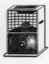

24. 금성석유스토브(RH-503) 석유곤로 (KC-101), 금성사, 1968

믿을 수 있는 금성 석유 스토-브가
나왔습니다. ▶ RH-503: 영구심지이며
적열반사식임. 등대식 반사판을
사용하여 넓은 면적을 반사할 수 있음.
▶ KC-101: 조절이 간편하고 화력이
강하다. 연료비가 적게 들어 경제적이다.

25. 한일석유스토브(OH-225), 한일전기, 1968

한일 폿트식 특징 ▶ 자연통풍과
강제통풍을 겸할 수 있음!
▶ 전기시설이 없는 지역에서도 사용할
수 있음! ▶ 내화성재료와 특수도료를
사용하여 고온에서 장년간 사용하여도
이상이 없음! ▶ 안전설계된 고효율
연소기구로서 열량이 풍부하고
연료비가 저렴!

27. 한일석유스토브(OH-225, OH-152, OF-26, OH-35), 한일전기, 1968

한국 최초로 미국으로 수출하는 한일
석유 스토브. 일본 SANYO 기술제휴.

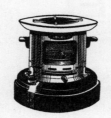

28. 금성석유곤로(KC-102), 금성사, 1969

새로운 설계! 안전제일! 금성석유곤로는
가장 신뢰하는 메이커인 금성사가
기존 곤로의 장점을 살려 우리나라의
실정에 알맞도록 제작한 석유곤로의
결정판입니다. ▶ 금성석유곤로(KC-
102)의 특성 ① 유리심지를 사용하여
심지의 교환이 불필요. ② 안전하며
사용하기 편리. ③ 연료비가 적게들어

대단히 경제적. ④ 화력이 강하여
요리가 빨리 됨. ⑤ 특수 심지조절장치로
조절이 편리하여 고장이 없음.

□ 냉장고

우리나라 최초의 냉장고는 1965년
금성사(현 LG)가 출시한 금성전기냉장고
모델 GR-120이다. 하얀색 외장에 선반
3개, 얼음 그릇 2개, 야채 그릇과 맥주병
바구니가 각각 하나씩 구비되었으며
상단에 제조사의 영문 이름 'GOLD
STAR'라는 글씨를 새겨 넣었다.
이즈음 제조사는 냉장고 제품의 기능을
교육하는 광고에 주력했는데, 가령
"현대의 가정 살림은 합리적으로,
식생활은 이상적으로"라는 발문 아래
"자녀의 건전한 발육과 건강한 몸을
위해서 새로운 식생활이 요구하는
전기냉장고는 일년내내 꼭 필요한
가정의 보고입니다"라는 것이 한 예가
될 수 있다. 냉장고 삽화는 냉장고의
저장 능력과 예시를 보여주는 이미지가
많은 편으로 작화가들은 활짝 열린(혹은
반쯤 열린) 냉장고의 모습을 표현하면서
외경과 함께 내부를 동시에 보여주는
방법을 흔히 썼다.

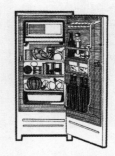

29. 금성전기냉장고(GR-120), 금성사, 1965

한국 최초의 금성전기냉장고.
GOLD STAR REFRIGERATOR
MODEL GR-120. 용량 ~120V,
전기소모 ~100W, 보증기간 ~1년.

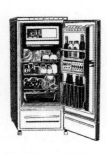

30. 금성전기냉장고(GR-120), 금성사, 1966

싱싱하고 깨끗한 음식물은...
금성전기냉장고 MODEL GR-120.
현대의 가정살림은 합리적으로,
식생활은 위생적으로. 지금의 냉장고는
식품을 냉각시키는 기계가 아니라
보다 폭넓게 각종 식품의 저장고로써
애용되고 있습니다. 음식의 선도와
영양가의 바런스를 향상시킬 수 있는
합리성은 식생활의 향상의 길이며
냉장고의 중요한 역할입니다. 자녀의
건전한 발육과 건강한 몸을 위해서
'설계되는 새로운 식생활이 요구하는
전기 냉장고는 일년내내' 꼭 필요한
가정의 보고입니다. 보증기간 ~1년.

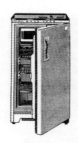

32. 금성전기냉장고, 금성사, 1967

주부 여러분! 67년의 마지막 보너스로
금성전기냉장고를 장만할 생각은
없읍니까? 금번 저희 금성사에서는
여러분의 가정전화(家庭電化)를
위하여 금성전기냉장고를 당사
창립10주년 기념일을 맞이하여
대할인판매를 하게 되었읍니다.
그리고 금성사의 사업방침은 최저의
염가로 최고의 품질을 보증하는 사명을
다하여 판매된 상품을 보호하기 위하여
애후터 써비스를 철저히 시행하고
있아오니 냉장고의 성능이나 기술적인
문제는 걱정 안하셔도 됩니다.

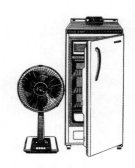

34. 금성냉장고 금성선풍기, 금성사, 1968

현명한 주부라면!! 생산의 한도(限度)
로 여름에 구입하시기 어려우니 좀
일찍 서둘러 주시기 바랍니다. 기술의
상징 금성사는 전기냉장고, 선풍기
제작 10년간 해마다 가지가지의
부품을 개선한 결과로 기계적 성능이
우수한 전기냉장고, 선풍기를 제작하게
되었읍니다. 산뜻한 디자인과 우아한
조도품(調度品)으로 우리 가정에
알맞은 설계로 언제나 여러분 가정에
신선한 음식물과 시원한 바람을
선사하여 줍니다.

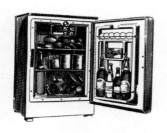

31. ANGEL 전기냉장고, 국제냉동공업, 1966

현대생활의 필수품, ANGEL
전기냉장고. 가정, 약방, 호텔,
병원용으로 최적 ▶ 전기요금 1일
5원(40W) ▶ 마그넷트식 DOOR
▶ 상부는 호마이카로 조리대, 테불로
이용 ▶ 자동온도조절장치 ▶ 수명
15년. 서독의 특허품. 압축기 사용으로
우수한 성능 ▶ 고도의 기술로서 생산된
전기냉장고이며, '우수한 성능',
'우아한 Design', '보다 싼 가격'.

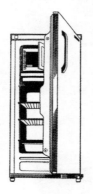

33. 금성전기냉장고, 금성사, 1968

68년도 최신형 금성전기냉장고. 생산의
한도(限度)로 여름에 구입하시기
어려우니 좀 일찍 서둘러 주시기
바랍니다. 금성사의 오랜 연구와 히타지
(HITACHI)사의 기술제휴로 세계
각국에서 제작한 냉장고의 결점을
개선하여 우리 가정에 알맞게 설계된
성능과 디자인의 미(美)가 조화된
최신형 금성전기냉장고를 양산하게
되었읍니다.

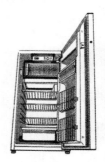

35. 금성전기냉장고(GR-160), 금성사, 1968

또 하나의 신제품(중형) 금성전기냉장고
MODEL GR-160. 물론 자동입니다.
한국 식생활에 알맞게 설계한
금성전기냉장고. 히타지(HITACHI)사와
기술제휴를 맺고 있는 금성전기냉장고는
동남아에서도 이미 그 우수성을 인정
받고 있읍니다.

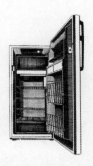

36. 금성전기냉장고(GR-160), 금성사, 1968
역시 전기제품이라면 금성!
금성전기냉장고. ▶ 금성 냉장고는
큰 용량으로 국내에서 제일 싸다.
▶ 풍부한 부품으로 철저한
아후터써비스로 냉장고의 수명은
영원합니다. ▶ 금성제품은 동남아에서
이미 그 우수성을 인정 받고 있습니다.

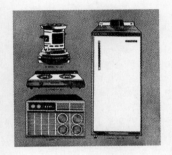

37. 대할인 판매, 금성사, 1968
금성 창립 11주년 기념 대할인 판매.
여러분의 가정전화(家庭電化)를 위하여
항상 믿을 수 있는 제품만을 생산하고
있는 금성사는 창립 11주년을 맞이하여
금성 전기냉장고, 에어컨, 까스쿠커,
석유곤로 등을 12월 10일부터 31일까지
(22일간) 대할인판매하고 있습니다.

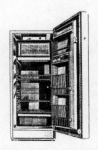

39. 금성전기냉장고, 금성사, 1969
하루 381원으로 살 수 있는

금성전기냉장고. ▶ 경제성: 특수 주요
부품은 히타치(HITACHI)로부터 도입
제작하여 높은 내구성을 자랑하며
수입품에 비해 가격이 저렴합니다.
▶ 안전성: JIS규격에 맞는 부분품만을
도입 제작하므로 세계 제품과 동일한
국제 규격품이며 특히 충분한 부분품을
언제 어디서나 구입할 수 있으므로
냉장고의 수명은 영원합니다.
▶ 아후터써비스: 금성의 기술진은
판매된 상품을 보호하기 위하여 금성
써비스과(52-6270, 1024, 54-1429)를
두고 철저한 아후터써비스를 실시하고
있습니다.

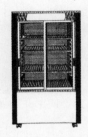

40. 금성냉장쇼케이스(SR-150), 금성판매, 1969
얼음보다 경제적이고 위생적인
금성냉장쇼케이스. 냉장고 제작으로
경험을 쌓은 금성사는 히타치
(HITACHI)사와 기술제휴로 신제품인
금성냉장쇼케이스를 생산하였습니다.
금성냉장쇼케이스는 냉동상태에
있는 식품 전시가 가능하여 당신의
영업 장소를 보다 화려하게 빛내드려
판매촉진에 100% 효과가 있습니다.
▶ 금성냉장쇼케이스의 특징 ① 화려한
스테인레스 화장 후레임을 사용한
중형 냉장쇼케이스 ② 미닫이식 정면
이중유리창문은 취급하기 좋고 쇼윈도를
통한 전시효과는 만점 ③ 다이알식
자동온도 조절기로 내실의 온도는 5°C
± 2°C를 유지 ▶ 내용적: 150ℓ
▶ 사용전압: 100V 60HZ ▶ 수용량:
우유 252병, 캔맥주 132개, 맥주 56병,
1.5Kg햄 48개, 콜라 118병, 220g뻐터
331개 ▶ 설치장소: 식료품점, 음식점,
다과점, 정육점, 다방, 병원, 약국,
호텔 등.

41. 금성전기냉장고, 금성쎈타, 1969
간편한 수속! 손쉽게 월부로 마련하실
수 있는 금성전기냉장고. 까다로운
수속절차를 밟아야 되는 은행적금식이
아니라 폐점에서는 언제든지 간단한
계약으로 현품 인수를 하실 수 있는 아주
편리한 할부판매를 실시하고 있습니다.
결단을 내리십시오.(현품은 즉시 무료
배달해 드립니다)

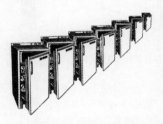

42. 삼성냉장고를 탑시다, 롯데, 1973
롯데비스켙으로 삼성냉장고를 탑시다.
전기냉장고 100대. 경품 추첨권은
롯데비스켙에만 들어 있습니다.

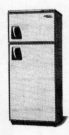

43. 삼성하이콜드냉장고(SR-206TD), 삼성전자, 1979
성에가 없어서 깨끗하고 싱싱해요.
현금가격 3개월 분할판매개시!
▶ 세계에서 두번째로 냉장고 생산라인
완전 자동화: 삼성전자는 일본 송하전기
(松下電器)에 이어 세계에서 두번째로
조립·검사·포장 등 냉장고 전 생산공정을
완전 자동화한 대단위 냉장고 공장을

지난 3월 1일부터 가동하고 있습니다. 이로써 하이콜드냉장고는 경험에 의해 사람의 손으로 만들어지는 일반 냉장고와는 비교할 수 없을 정도로 그 성능과 품질이 향상되었으며, 고장율이 없어 제품의 수명이 훨씬 연장되었습니다. ▶ 세계 최초로 자동제어장치에 의한 초정밀 성능검사: 특히 삼성전자는 세계에서 최초로 냉장고의 성능을 컴퓨터 자동제어장치로 검사하고 있습니다. 따라서 냉장고의 밀폐도 검사를 위해 도어를 10만번씩 여닫아보는 등의 재래식 방법에 비해 무려 1,000배 이상 검사의 정확도를 기하게 되었습니다.

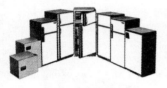

44. 삼성하이콜드냉장고, 삼성전자, 1980

성에 없는 하이콜드로 신선한 식생활을! ▶ 성에: 하이콜드는 성에가 없고 완전자동이기 때문에 식품을 더욱 신선하게 보관합니다. ▶ 절전: 하이콜드는 콜드라인, 콜드팬 등의 새로운 절전 설계로 30% 대량 절전이 됩니다. ▶ 칼라: 하이콜드는 구미의 최신 패션인 냉장고의 칼라화로 외관이 화려하고 산뜻합니다. ▶ 수명: 하이콜드는 생산라인의 자동화로 제품수명이 연장되어 10년 이상 고장없이 사용할 수 있습니다.

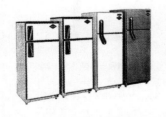

45. 대한 로얄1.2.0냉장고, 대한전선, 1982

180ℓ, 200ℓ, 230ℓ, 270ℓ 4기종 크리어·백화(化)! 제2단계 실현.
▶ 제1단계: 제1단계는 81년도에 이미

거쳤읍니다. 세계적인 추세라 할 수 있는 냉장고의 크리어·백 물결은 마침내 우리나라에도 몰아닥칠 모양입니다. 종래 일반 냉장고에 비해 절전, 디자인, 편리성, 냉각속도 등에서 월등하게 우수한 크리어·백 냉장고는 소위 "3S+1"이라는 독특한 장점을 마구 자랑하면서 종래 일반 냉장고들을 무색하게 하고 있는 것입니다. 대한전선은 작년도에 이미 일단계로서 국내 최초로 크리어·백 시대의 첫 장을 열었습니다. ▶ 제2단계: 제2단계는 금년에 이미 돌입하였읍니다. 크리어· 백 냉장고에 대한 호응은 예상했던 대로 굉장한 것이었읍니다. 주부님들은 누구나 보기 좋고, 쓰기 좋고, 전기가 적게 들며, 얼음이 빨리 어는 크리어· 백 냉장고를 환영했으며 왜 180ℓ와 200ℓ 냉장고는 크리어·백화(化)하지 않느냐고 아우성이었읍니다. 이에 따라 대한전선은 그동안 축적해온 기술을 총동원 180ℓ, 200ℓ, 230ℓ, 270ℓ 4기종에 걸쳐 크리어·백화(化)를 실현하여 더욱 우수한 냉장고를 공급할 수 있게 되었읍니다.

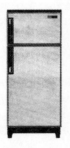

46. 삼성다목적냉장고(SR-210CW), 삼성전자, 1984

84슬림형 탄생. 4계절 4가지로 바꿔 쓰는 국내 유일의 삼성다목적냉장고가 축적된 첨단기술을 바탕으로 슬림형 냉장고 시대를 열었습니다. 84슬림형 다목적냉장고는 벽에 완전히 붙일 수 있고, 싱크대와 나란히 설치할 수 있어 주방을 더욱 넓게 활용할 수 있습니다.

□ **선풍기**

47. 금성선풍기(GS-12A), 금성사, 1960

시원한 바람, 염가로 불어주는 금성선풍기. 금성 GS 12A형의 특징.
▶ 보기에도 시원한 푸라스틱 날개
▶ 새시대의 유행을 가는 젯트스타일
▶ 마음대로 조절되는 3단 연속식
▶ 탁상 소비전력 35W
▶ 회전수 1550 – 1430 RPM.

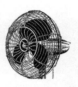

48. 금성선풍기, 금성사, 1961

계량기 있는 집은 선풍기를 써도 무방. 계량기를 단 집에서는 선풍기와 같이 전력소비가 극히 적은 가전용품은 써도 좋다는 당국의 발표가 있었습니다. 한 여름의 벗, 금성 선풍기.

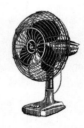

49. 금성선풍기(GS-12B), 금성사, 1961

고도의 기술과 신용을 자랑하는 금성 전기기구. 61년도 금성선풍기 GS-12B 풍부한 풍량, 소비전력 35W.

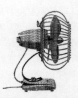

51. 금성선풍기(GS-10A), 금성사, 1962
시원한 바람 염가로 불어주는
금성선풍기. 62 금성선풍기 MODEL
GS-10A. 소비전력 30WATT,
평균 풍속 140M/MIN.

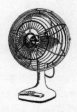

52. 태양선풍기, 태양전기, 1962
TAIYANG 선풍기, 스마트한 모양...
보기만 하여도 시원! 바람은 말할 것도
없고.

53 금성선풍기, 금성사, 1963
폭풍! 아니 시원한 폭풍. 가정마다
인기물 금성선풍기.

54. 금성선풍기(GSF 14-31, GSF 12-33, GSF 10-A), 금성사, 1963
▶ MODEL GSF 14-31: 14촌
(35cm) 탁상형, 소비전력 45 Watts
▶ MODEL GSF 12-33: 12촌(30cm)
탁상형, 소비전력 35 Watts ▶ GSF
10-A: 10촌(25m) 탁상형, 소비전력
30 Watts

55. 금성선풍기(신제품 탁상형 35cm), 금성사, 1965
금성선풍기 신제품 탁상형 35cm(14촌).
스피링식 높이 조절장치부(附).

56. 아이디알선풍기, 아이디알공업, 1967
모양 좋고 시원한 아이디알 선풍기.

57. 아이디알선풍기, 아이디알공업, 1967
국내 유일한 2중 수동식. 360도 사용
가능.

58. 삼진선풍기, 삼진전기기기제작소, 1967
출현! 세계 유일의 360도 완전 회전,
삼진선풍기!! 국제특허, 해외수출 예정.
삼진선풍기의 특징. ① 지구의 자전과
공전처럼 360도를 완전 회전합니다.
② 기아 장치가 없어서 값이 싸고 전력
소모가 적으며 모-터가 절대로 열을 받지

않습니다. 또 사용도 고장이 없읍니다.
③ 시대적 감각을 살린 멋진 데자인으로
여러분 가정을 좀 더 품위 있게 꾸며
드립니다.

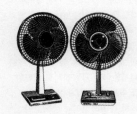

59. 아이디알선풍기(306, 353), 아이디알공업, 1968
시원한 아이디알선풍기. 사용하기
편리한 2중 수동장치. 간단한 사용설명
▶ 이중수동 손잡이를 회전시키면
마음대로 쉽게 풍향을 조절할 수 있음.
▶ 최상급의 모-타 강판과 콘덴사-,
쵸-크를 사용 제작하였음으로 열이 나지
않고 절전이 되며 경제적임. ▶ 사용중
종종 써리콘 왁쓰를 포지(布地)에
묻혀서 스탠드와 키-판을 닦으시면 항상
깨끗함. ▶ 선풍기의 장소를 옮길 때에는
끌지 말고 손잡이를 들어서 이동하셔야
하판의 고무발이 상하지 않고 오래감.
▶ 60분 자동 타이마 항상 필요한
시간을 자동으로 이용할 수 있음.

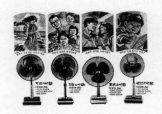

61. 금성전자선풍기(FD-3515 외), 금성사, 1973
10인 10색의 개성, 제마다 특색있는
9가지 모델 중에서 나의 바람을
찾아보세요. 금성의 정밀기술과
아이디어가 펼치는 바람의 대잔치.

□ **라디오와 전축**
한국의 라디오 제품 역사는 금성사가
1959년 출시한 국산 완제품 모델 A-501
로 시작한다. 길쭉한 모양을 띤 진공관
라디오이며 5인치 규격의 스피커를
장착한 이 모델은 오른쪽 하단에

나란히 불륨과 셀렉트, 튜너 노브를
갖춘 기종이었다. 당시 광고 카피 "낮은
전압에도 깨끗이 들리는"을 강조한
데서도 알 수 있듯이 열악한 전기 사정을
감안해 50볼트의 낮은 전압에서도
작동하도록 설계하였는데, 이를 회사는
"우리나라 사정에 맞는 특수 설계"
라고 설명했다. A-501은 한국 전자
산업의 발전상이라는 맥락에서, 또한
산업디자인이란 관점에서도 중요한
의미를 갖는 모델이다. 삽화 기법
측면에서 텔레비전이나 냉장고와
유사하게 제품만을 강조한 것도 있지만
당대인의 라이프 스타일에 조응하는
감성적인 터치의 이미지가 눈에 띈다.
전축 또한 대표적인 내구 소비재로서
60-70년대 중산층 가정의 필수품으로
각광받았다.

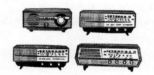

63. 라디오(A-401, B-401, A-501, A-502), 금성사, 1960
품질이 보증되는 금성 전기기기류.
▶ A-401형 라디오. AV전용 4구·중파
▶ B-401형 라디오. 밧데리 전용, 4구·
중파·단파 ▶ A-501형 라디오. AC전용,
5구·중파·단파 ▶ A-502형 라디오.
AC전용, 5구·중파·단파. 음량조절용
놉부 유(有)

64. 금성라디오(A-503), 금성사, 1960
금성 신형 A-503 발표!! AC 전용, 중파,
단파. 외제를 몰아내는 금성라디오.
▶ 외제보다 오히려 성능이 우수합니다
▶ 구입 후에도 그 품질을 보증합니다
▶ 가격이 극히 저렴합니다.

65. 탁상형 트란지스타(T-701), 금성사, 1961
외제에서도 볼 수 없는 멋장이, 탁상형
트란지스타. 5대 특장 ▶ 우아한 데자인
▶ 풍부한 음량 ▶ 장구한 보증
▶ 민감한 감도 ▶ 저렴한 가격. 최신형
고급 트란지스타 T-701형. 7석 중파,
단파. 동조계기 및 다이알 라이트부(付).

66. 휴대용 트란지스타(TP-601), 금성사, 1961
고도의 기술과 신용을 자랑하는 금성
전기기구. 휴대용 TP-601. 물로 산으로
피크닉의 반려. 6석 휴대용 트란지스타.

67. 최신형 고급 트란지스타(T-701), 금성사, 1961
최신형 고급 트란지스타 T-701.
7석 중파, 단파, 휴대, 탁상 겸용.
동조기기 및 다이알 라이트부(付).

69. 태양표 트란지스타 라디오(AB-235), 태양전기, 1961
TAIYANG표 트란지스타 라디오, AB-
235형. 음·감도·데자인... 모든 결점을

완전 해소하고 여러분이 원하시는
신설계의 포-타불 트란지스타-라디오가
완성되었읍니다! 선진국에서도
전례없는 1년간 무상보증제를 실시하고
있읍니다. 사실 때는 반드시 보증서를
받아가시고 안심하고 구입하여
주십시오.

70. X마스 선물은 금성라디오, 금성사, 1961
올해도 X마스 선물은 온 가족이 즐기는
금성라디오. ▶ 고급 휴대용 트란지스타
TP-801형. 8석 중파, 단파 겸용,
가죽 케-스, 이어폰, 안테나, 음질
조절 Tone 스윗치부(付) ▶ 표준형
트란지스타 T-703. 음질, 감도, 데자인!
그 어느 것을 보나 나무랄데 없는 7석
탁상용 트란지스타! ▶ 보급 신형
A-503형. 외제보다 오히려 우아하고
날씬한 데자인의 최신작품. 5구, 단파,
중파, AC 전용.

71. 금성라디오(TP-801), 금성사, 1962
명랑한 가정마다 금성라디오.
TP-801형. 8석 고급 휴대용 트란지스타
라디오.

72. 태양 스테레오전축(HE-60, HE-30, RE-63), 태양전기, 1962
▶ 태양 스테레오 전축 HE-60 ▶ 태양
스테레오 전축 HE-30 ▶ 태양 스테레오
전축 RE-63

73. 나쇼날 스테레오전축(HE-60) 라디오(GM-520), 태양전파사, 1962
개업 특별 봉사 대매출! NATIONAL 최신형 다량입하! 스테레오 전축 HE-60. 2스피커, 2밴드룸래디오 GM-520.

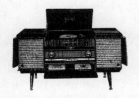

74. 태양 스테레오전축(HE-80), 태양전기, 1962
태양 라듸오·전축 선풍적 인기리에 판매중! ▶ 태양 스테레오 전축 HE-80. 폐사가 자신있게 보내드리는 우수한 제품입니다. 특징 1. 샤시·푸레야 등 부속 전부 일본 NATIONAL 제품을 사용하였습니다. 2. 음질 음량이 단연 우수한 완전 스테레오입니다. 3. 고상한 데자인에 포리에스텔 도장으로 외형이 미려하고 아담합니다. 4. 타품보다 견고하고 고장이 없습니다.

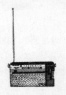

75. 휴대용 트란지스타(TP-801), 금성사, 1962
현대인의 벗 금성 라디오. 휴대용 트란지스타 TP-801형.

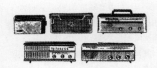

76. 금성라디오(TP-602, T-604, T-603, A-503C, T-703), 금성사, 1962
▶ 휴대용 트란지스타 TP-602형

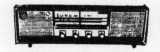

▶ 보급형 트란지스타 T-604형
▶ 보급 신형 트란지스타 T-603형
▶ 보급 신형 A-503C형 ▶ 표준형 트란지스타 T-703형.

77. 금성라디오(A-601), 금성사, 1962
고급 전기용 라디오 A-601형.

78. 트란지스타 홈-라디오(TR-803S), 삼능전기, 1962
하이킹에… 드라이브에… 어디나 갖고 갈 수 있는 새로운 타잎의 홈-라디오입니다. 그리고 세계 어느 방송을 불문하고 정확히 캿취할 수 있는 신형 고성능 스틱 안테나는 단파도 물론 잘 들을 수 있습니다. 또 레코-드 푸레-야에 접속시키면 간단히 스테레오로 즉시 변하여… 다이야톤 스피카로 하여금 다이나믹한 음향으로 즐길 수 있습니다. TR-804S형. 8석 2반-드. 삼능(三菱) 트란지스타 홈-라디오.

79. 금성라디오, 금성사, 1963
근하신년. 새해에도 명랑한 가정마다 금성라디오.

80. 삼양라디오(ST-701), 삼양전기공업, 1963
전국 어디서나 중앙방송을 들을 수 있다! 삼양라디오는 1. 철저한 음질관리로 안정된 성능을 가지고 있습니다. 2. 풍부한 음량과 아름다운 음향으로 여러분을 즐겁게 합니다. 3. 새로운 감각과 멋진 데자인을 자랑합니다. ▶ ST-701형. 고급탁상용 고성능. 7석 트란지스타 라디오.

81. 삼양라디오(ST-601), 삼양전기공업, 1963
▶ ST-601형. 고급탁상 휴대 겸용. 6석 트란지스타 라디오.

82. 금성 트란지스타, 금성사, 1963
즐거움을 실어오고 피로를 실어가는 금성 트란지스타.

84. 전축 월부 판매, 문화전파사, 1963
세계 고급 일본 서독 최신형. 각종 고급 전축 월부 일부 판매. 전시장, 신신백화점 연쇄가 112 119호 문화전파사.

85. 금성라디오, 금성사, 1964
언제 어디서나 여러분의 벗!!
금성라디오.

87. 금성라디오(T-810), 금성사, 1965
위로의 벗, 즐거움의 벗, 지식의 벗,
언제 어디서나 당신의 벗 금성라디오.
8 TRANSISTOR 2 BAND, MODEL
T-810.

88. 아이디알 라디오, 아이디알공업,
1965
해외로 수출되는 아이디알 트란지스타
6석 라디오. 부드러운 육성, 아름다운
디자인!

89. 전축 염가 대매출!, 정음전파사,
1966
전축 염가 대매출!! 고급전축

10개월 월부판매. 기술과 신용을
모토로 하는 정음전파사. ▶ 초단파
FM전축 ▶ STEREO ECHO HIFI
전축 등 ▶ 각종 고급 전축을 10개년
보증 판매하고 있습니다. 특징, TV·
전축 고장 수리부에는 최신식 기구를
완비하고 정확하고 엄밀하게 책임 보증
수리를 하고 있습니다.

90. 한국 최초의 금성FM라디오,
금성사, 1967
기술의 상징 금성이 낳은 한국 최초의
금성FM라디오. ▶ 음질의 매력: 금성
FM라디오 소리는 푸른 들, 높은 산,
넓은 바다, 파란 하늘에 울려 퍼지며
금성FM라디오는 우리의 생각과
사상을 전달하는 소리의 배달부입니다.
▶ FM이란 FREQUENCY
MODULATION: FM(주파수변조)
이란 방송방식의 하나로서 현재의
방송방식 AM(진폭변조)에 비하여
잡음이 전연 없고 재생되는 음의 폭이
넓어 소리가 맑고 투명하며 음악감상에
가장 이상적이며 선진국에서는 여러 해
전부터 음악방송프로 방송에 애용되어
왔습니다. ▶ FM방송을 들으시려면:
우리나라에서는 현재 동양방송(TBC)
및 AFKN에서 정규 FM방송을 하고
있을뿐 아니라 다른 모든 방송국에서도
송신소까지의 중계용으로 FM방송을
하고 있어 마음대로 프로를 선택하실
수 있습니다. ▶ FM 각 방송국 주파수:
동양FM방송국 HLCD 89.1 MC,
주한미군FM방송국 AFKN 102.7 MC

91. 천우FM라디오, 천우전기, 1968
소리의 메이커 천우전기, 국제수준을
능가하는 Chunu FM라디오. ▶ FM 각
방송국 주파수: 동양FM방송국 HLCD
89.1 MC, 주한미군FM방송국 AFKN
102.7 MC. 그밖의 방송국에서도
송신소까지의 중계용으로 FM방송을
하고 있어 프로를 마음대로 선택하실 수
있습니다. ▶ 천우전기에서는 동양FM
방송국을 통해 매일밤 10시 30분부터
11시까지(매주 월요일부터 토요일까지)
청취자에게 "멜로디의 구름다리" 음악
프로를 써비스하고 있습니다.

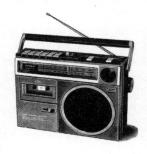

93. 쏘니카셋트, 화신전자, 1980
견고하면서도 가벼워진 쏘니카셋트.
국내최초로 쏘니 글라스 화이버덱크
채택으로 카셋트의 기능이 보다
개선되었습니다. 카셋트에서는 덱크
부분이 음질을 좌우하는 결정적
역할을 하며 카셋트 제조원가의 40%
이상을 차지하는 카셋트의 핵심입니다.
쏘니카셋트 자이안트는 국내 최초로
종래의 금속 덱크와는 차원을 달리한
새로운 카셋트 덱크 쏘니 글라스
화이버덱크를 사용하여 종래의 금속
덱크에 비해 더욱 견고하면서도
가벼워졌습니다.

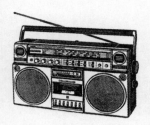

94. 나쇼날 카셋트라디오(RX-5150F), 나쇼날, 1981
세계를 누비는 나쇼날 카셋트라디오
또하나의 신제품! 다양한 기능성,
치밀한 매커니즘을 자랑하는 나쇼날
카셋트라디오. 앰비언트 기능에 4밴드의
다목적 스테레오 카셋트라디오 RX-
5150F. 2웨이 4스피커 시스템으로서
24W의 높은 출력을 자랑합니다.
7단계의 LED메터가 부착되어 있어
녹음·재생 등에 편리합니다. FM/AM은
물론 SW1/SW1도 수신할 수 있는
4밴드형 라디오입니다. METAL/Cro2/
Normal 테이프를 선택, 사용할 수
있습니다. TPS(Tape Program Sensor)
기구가 내장되어 있어 듣고 싶은 곡만
신속히 선택할 수 있습니다.

□ **기타**

98. 태양표 믹사(MX-25), 태양전기, 1961
태양표 믹사. 성능 품질이 외래품을
능가합니다. 아침 저녁 한 컵의 신선한
쥬-스는 당신의 생생한 피부와 매일의
건강을 보증합니다. 찌개·지짐 등을 만들
때도 녹두나 콩이 간단히 갈려집니다.
매호 한 대씩 장만하십시오.

99. 금성자동전화기, 금성사, 1962
금성자동전화기 시판 개시!! 전화기를
구입하실 때나, 가설하실 때는 금성제
(製)로 지정하십시오. ① 다이알판에는
타사제품에 비하여 원가가 5할이나
고가(高價)한 특수 프라스틱을
사용하였음으로 시일이 감에 따라
깨지거나 변색하거나 투명도 저하의
염려가 없다. ② 전령(電鈴)의 2개의
종(鐘)은 금성제만이 국제규격에
완전부합되며 아름다운 고저음의
화음을 낸다. ③ 전기적 특성이
국제규격에 부합되어 원거리의
시외전화 등 말소리가 깨끗히 들린다.

100. 부라더미신, 부라더미신, 1962
30년 보증. 견고하고 정밀한 부라더
미신.

101. 태양전기아이롱, 태양전기, 1962
일본 NATIONAL(송하전기주식회사)
기술 지도. 특징 ① 500W의 전력으로
완전 성능을 발휘함으로써 본품을
사용하면 전기료가 1년간이면 아이롱
1대값이 절약됩니다. ② 모양이
미려하고 단연 타의 추종을 불허합니다.
③ 완전 자동조절입니다. 1년간 무상
보증 수리 보장.

102. 금성자동전화기, 금성사, 1962
금성자동전화기 시판 개시!! 전화기를
구입하실 때나, 가설하실 때는 금성제
(製)로 지정하십시오.

104. 후지통신이 만든 전자 통신기기, 후지통신, 1962
일본에서 유일한 에렉트로닉스의
종합 메-커-가 만든 전자·통신기기…
주요제품: 각종 전화기, 전화교환장치,
통신장치, 무선장치, 전자계산기,
오-트메-숀 기기, 회로부품, 트란지스타.

107. 오루강미싱, 인천동양미싱제조상사, 1962
품질보증 50년, 단체 납품. 경기도
제1회 전시회 수상품 오루강(ORGAN)
미싱.

108. 파고다미싱, 제일미싱제조, 1963
5.16 혁명 1주년 기념

산업박람회수상작품!! 공군 B·X납품. 파고다미싱.

110. 드레스미싱, 동양미싱제조, 1963
월남에 수출하는... 월남총판특약점
SINCO Sewing Machine Co. Ltd.
No. 1-5. Bd. TrauHung Dao Saigon
Vietnam 기쁨주고 칭찬받는...
드레스미싱.

111. 금성전기기구, 금성사, 1963
여러분의 가정에 행복을 선사하는
금성전기기구! 금성 전기기구:
금성라디오, 금선선풍기, 금성전화기,
금성트란지스타시계, 금성곤로,
금성로맨스람프, 금성전축,
금성배선기구

112. 드레스믹사, 동양미싱제조, 1963
진미로운 청량음료수는 드레스믹사로!
드레스믹사가 드리는 맛좋고
향기로운 과실즙을 온 가족이 즐겁게
맛보시기를...

113. 신광형광등, 신광기업, 1963
국내 유일의 동남아 수출품!
알고 계십니까? 신광형광등
NEWLIGHT(뉴라이트)는
▶ 형광람프 국산화의 선구자입니다.
▶ 국내수요의 8할을 공급하고

있읍니다. ▶ 미국연방규격에 합격되어
미8군에 납품 중인 유일한 국산
형광람프입니다. ▶ 우수한 성능은
해외에도 인정을 받아 월남 등 동남아
지역에 수출 중입니다.

**114. 혼다 콤팩트 제네레타(E-300),
혼다, 1966**
유일한 "혼다 콤팩트 제네레타"의
판매대리점 모집. 만능이라는 새 개념을
만들어 낸... ▶ HONDA E-300:
경제적이고 신뢰할 수 있는 E-300은
강력한 혼다 4스트로크엔진이 중심.
언제 어디서도 교류전기가 나옵니다.
가볍고(17.8 KG=39.25LBS) 콤팩트.
소리가 조용하고 안전하며 사용하기
쉽습니다. 어떤 전기제품이라도
300와트까지 사용할 수 있습니다.
또 자동차, 뽀트의 밧테리 충전용으로
직류(12V) 발전도 가능합니다.

115. 금성전화기, 금성사, 1966
위조품 주의. 전화기를 사실 때에는
금성 마크를 확인하십시오. 1. 정확하고
충실하게 전달되는 깨끗한 육성
2. 새로운 설계의 고성능 부분품
3. 100만회의 수명을 자랑하는 다이알
4. 아름다운 형의 모델과 다채로운 색채.

**116. 금전등록기(BR-1593), 동경전기,
1967**

금전등록기 레지스타-는 상점의 중요한
두뇌(브레인)입니다. 격심한 판매경쟁
속에서 세차게 살아가려면 손님들이
탐내는 상품을 정확하게 붙잡아
재빠르게 갖추어서 고능률의 상품
회전을 꾀하는 것... 벌써 주먹구구식
계산이나 짐작으로 구입해 놓는
시대는 아닙니다. 중요한 것은 상점의
〈데-타〉입니다. 〈오늘은 무엇이 얼마나
팔렸나〉가 그날로 일목요연! 명일(明日)
의 구입에 가장 손실없는 계획을 세우는
TEC 레지스타-는 상점에 없어서는 안될
중요한 〈건(鍵)〉(열쇠)입니다.

117. 드레스미싱, 동양미싱제조, 1968
가정용미싱·공업용미싱 호평받는
수출품! 드레스미싱. 산업 훈장에
빛나는 동양미싱제조주식회사의
드레스미싱은 세계 각국으로 수출하여
대호평을 받고 있으며 봉황대상 V·H
금메달상 등 15개의 대상을 받았습니다.

**119. 좋은 통신기기를 선택하십시오,
금성통신, 1975**
명랑한 통화를 위하여 무엇을 해야
할까요? 좋은 통신기기를 선택하십시오.
명랑한 통화를 위하여 통신 기기
메이커에서는 좋은 제품을 만들고
전화국에서는 회선 증설 및 고장
수리를 성의껏 하고 있습니다.
▶ 그리고 당신도 명랑한 통화를 위해
해야 할 일이 있습니다. 통신망이
전화기, 교환기 그리고 이것을 이어주는
전선 등으로 구성되어 있는 고도 정밀
기술의 거대한 씨스템 조화의 기술이며,
이 기술의 하모니가 깨어지면 명랑한

통화가 이루어지지 않습니다.

▶ 그러기 위해서는 당신은 좋은 제품과 불량 제품을 선별할 줄 알아야 합니다. 전화기, 키텔레폰부터 사설 교환기, 그리고 전선에 이르기까지, 모든 전기 통신 시설을 구입하실 때에는 고도의 정밀기술을 가진 믿을 수 있는 회사의 제품을 선택하는 것이 명랑한 통화를 위한 방법입니다.

120. 명랑한 통화는 올바른 전화 사용으로, 금성통신, 1975

명랑한 통화를 위하여 무엇을 해야 할까요? 명랑한 통화는 올바른 전화사용으로. 전화 고장은 거대한 통신 씨스템 중 하나만의 이상이 있어도 발생합니다. 그중에서 당신의 잘못으로 여러 사람에게 피해가 가는 것도 있습니다. 당신은 전화하실 때 이런 점에 유의하고 계십니까? 1. 다이알을 또박 또박 돌립니까? 2. 수화기를 제 자리에 놓읍니까? 3. 후크 스위치를 자주 두드리지 않읍니까? 4. 통화 중 신호가 들리면 1분 정도 기다렸다 다시 다이알을 하십니까? 5. 믿을 수 있는 회사 제품을 사용하고 계십니까?

121. 전화는 짧게 소중하게, 금성통신, 1975

명랑한 통화를 위하여 무엇을 해야 할까요? 전화는 짧게 소중하게. 내가 전화를 쓰는 동안 7사람이 기다린다는 사실을 잊지 마십시오. 전화는 200명이 한묶음으로 되어 동시에 30명 만이 통화할 수 있습니다. 우리는 너무 길게

전화를 쓰고 있읍니다. 당신이 통화를 1분 줄인다면 전화시설을 7,000회선 증설할 수 있으며 170억원의 투자를 한 효과를 얻을 수 있읍니다. 전화 부족시대에 짧은 통화와 올바른 전화 사용으로 우리의 재산을 보호합시다.

122. 전화에도 러쉬아워가 있읍니다, 금성통신, 1975

명랑한 통화를 위하여 무엇을 해야 할까요? 전화에도 러쉬 아워가 있읍니다. ▶ 명랑 통화를 위해 가급적 러쉬 아워를 피해야 하겠읍니다. 서울 시내에 하루 520만 통화가 이루어지고 있읍니다. 그 통화 중 100만 통화가 아침 9시 반부터 11시 반까지 2시간 동안에 집중되고 있읍니다. 이때가 바로 전화의 러쉬 아워입니다. 러쉬 아워를 피해서 쓰시는 것이 전화를 잘 쓰는 요령이며 통화의 러쉬 아워를 해결하는 것이 우리 모두의 이익이 되는 것입니다.

123. 화신전자동디럭스세탁기, 화신전기, 1978

신 개발품 화신전자동디럭스세탁기는 세탁물의 성질과 종류에 따라 분류, 조절하여 묵은 때를 말끔이 빼내어 드리는 세탁방법의 혁신을 가져왔읍니다. ▶ 속도조절장치: 두꺼운 옷, 얇은 옷, 때가 많은 옷, 때가 적은 옷에 따라 속도를 조절하고 세탁물의 손상이나 부프러기가 일어나지 않게 하여 묵은 때를 말끔이 빼내어 줍니다. ▶ 자동평형장치: 세탁과 탈수 중에 세탁물이 한쪽으로 몰리지 않도록 방지하고 세탁물을 골고루 펴 놓아주는

자동평형장치기 되어 있어 운전 중에 심한 진동이나 소음이 없읍니다. ▶ 물, 전기, 시간을 절약: 완전 자동 프로그래머(Programer)에 의해 원하는 세탁코스에 맞추어 놓으면 전 코스 운전 시간을 40분내에 세탁에서 탈수까지 한통에서 완료되어 최대한 물을 절약해 주므로 매우 경제적입니다.

124. 캐논 탁상용 컴퓨터(AX-1), 동원양행, 1979

모든 처리는 캐논 탁상용 콤퓨터로 ▶ 작표(作表), 그래프의 Plotting Print 가능 ▶ 원장처리가능(80 Column Paper 사용) ▶ 대화형식으로 사용할 수 있는 Display ▶ 대용량의 Mini Floppy Disk(65.5K Byte) ▶ Typewriter Key Board 배열 ▶ 필요에 따른 용량확장 가능(2K Byte~16K Byte)

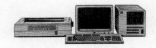

125. IBM 멀티스테이션 5550, 현대전자산업, 1984

IBM이 개발한 한글 컴퓨터 멀티스테이션 5550이 한국에 고도정보사업의 새로운 장을 엽니다. 한글 비즈니스/프로페셔널 컴퓨터, 영어 워어드프로세서, 한글 온라인 단말기의 3가지 기능을 완벽히 수행하는 멀티스테이션 5550. IBM 5550은 앞서가는 IBM 기술이 탄생시킨 혁신적인 다기능 한글 컴퓨터입니다. 이제부터 IBM 멀티스테이션 5550으로 생산성을 높이고, 정보활용의 효율화를 이루어 나가십시오.

제품
Products

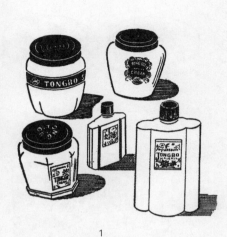

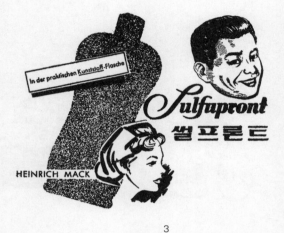

1. 동보화장품, 1949　　2. 미향 화장비누, 애경유지공업, 1956　　3. 비듬해결 제품 썰프론트, MACK, 1957

4. ABC 포마드, 1957　　5. ABC 비듬약, 서울태평양화학공업, 1957　　6. 코-티 화장비누, 동산유지, 1957

7

8

9

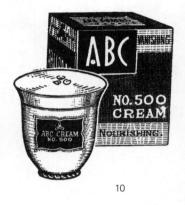

10

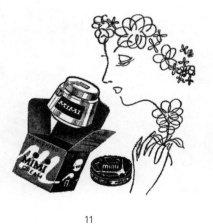

11

12

7. 미미 바니싱 크림, 고려화학공업, 1957 8. 대륙분 백분, 대륙화장품, 1957
9. ABC 향수 포마드, 태평양화학공업, 1957 10. ABC 500번 크림, 태평양화학공업, 1958
11. 미미 바니싱 크림, 고려화학공업, 1958 12. 오리-부 샴푸, 산업주식회사화학연구소, 1959

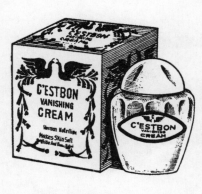

13

14

15

16

17

18

19

13. 세봉 바니싱 크림, 1959　　14. 미향화장비누, 애경유지공업, 1960　　15. 동보밀크크림,
동보화장품, 1960　　16. 가나다 약용 크림, 대륙화학공업, 1960　　17. ABC 100번 크림, 태평양화학공업, 1960
18. 미미마담영양크림, 고려화학, 1960　　19. 묘백약용크림, 동보화장품, 1960

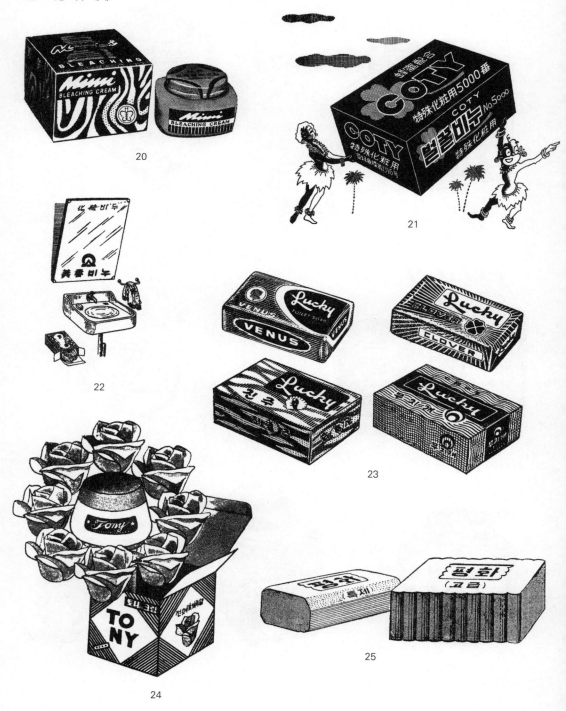

20. 미미약용표백크림, 고려화학공업, 1960 21. 코-티벌꿀비누, 동산유지공업, 1960

22. 미향비누, 1960 23. 럭키비누, 락희유지공업, 1960 24. 토니장미영양크림, 만국화학공업, 1960

25. 평화표 세탁비누, 평화유지공업, 1961

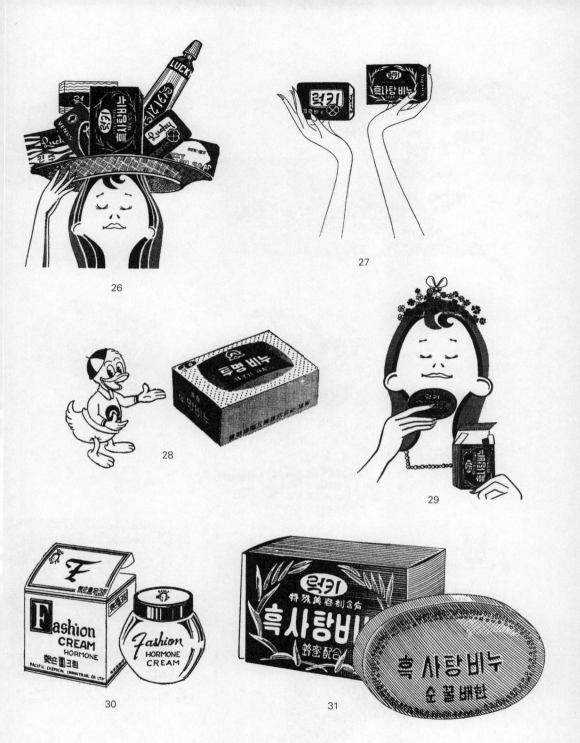

26. 럭키비누, 락희유지공업, 1961 27. 럭키비누, 락희유지공업, 1961 28. 미향투명비누, 애경유지공업, 1961

29. 럭키 흑사탕 비누, 락희유지공업, 1962 30. 햇손홀몬크림, 태평양화학공업, 1962

31. 럭키 흑사탕 비누, 락희유지공업, 1962

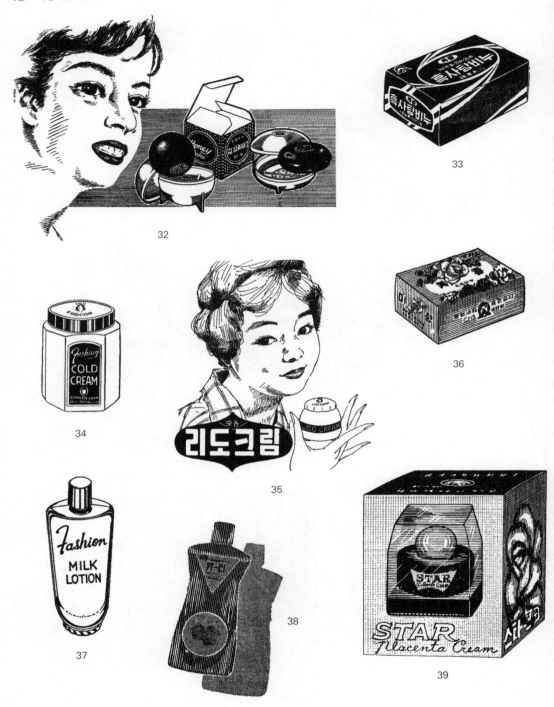

32. 코-티비누, 동산유지, 1962 33. 흑사탕비누, 애경유지공업, 1962 34. 햇슨콜드크림, 태평양화학공업, 1962

35. 리도크림, 태평양화학공업, 1962 36. 미향비누, 애경유지, 1962 37. 햇슨밀크로숀, 태평양화학공업, 1962

38. 뷰-티 샴푸, 평화유지공업연구소, 1962 39. 스타-푸라센타 약용 크림, 스타-화장품, 1962

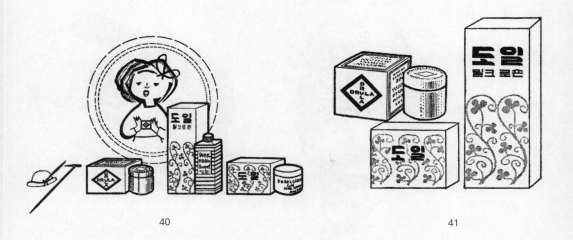

40

41

42

44

43

45

40. 두루라크림, 도일화학공업, 1962　　41. 두루라약용크림, 도일화학공업, 1962
42. 럭키 뽀뽀 비누, 락희유지공업, 1962　　43. 럭키G-11 비누, 락희유지공업, 1962
44. 코티 유자캰듸, 동산유지, 1962　　45. 코-티비누 선물쎈타, 동산유지, 1962

46

47

48

49

50

51

46. 쌀론, 동광약품, 1964　　　47. KS표시 럭키비누, 락희유지공업, 1964　　　48. 애경세탁비누, 애경유지공업, 1965

49. 럭키 라노린비누, 락희유지공업, 1965　　　50. 히안타, 경기염료, 1965

51. 코티 벌꿀비누 8000번, 동산유지, 1967

52. 미도파 백화점 사은품 행사, 미도파, 1967 53. 럭키 하이타이, 락희유지공업, 1967
54. 오스카 화장품, 태평양화학, 1968

55. 크라운 치약, 크라운화학공사, 1950 56. 럭키치약, 락희화학공업, 1955 57. 럭키치약, 락희화학공업, 1955
58. 럭키치약, 락희화학공업, 1955 59. 럭키치약, 락희화학공업, 1956

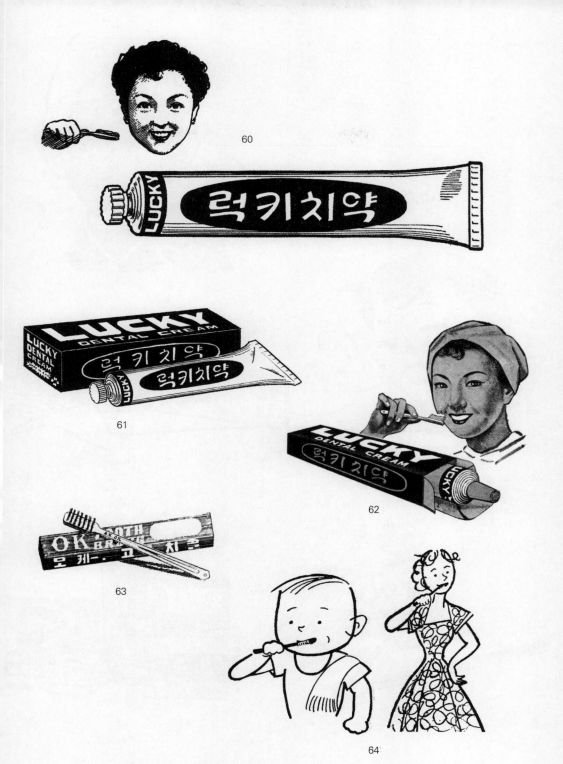

60. 럭키치약, 락희화학공업, 1957 61. 럭키치약, 락희화학공업, 1957 62. 럭키치약, 락희화학공업, 1959
63. OK고급치솔, 천광산업사, 1959 64. 오리온 치약, 오리온치약, 1959

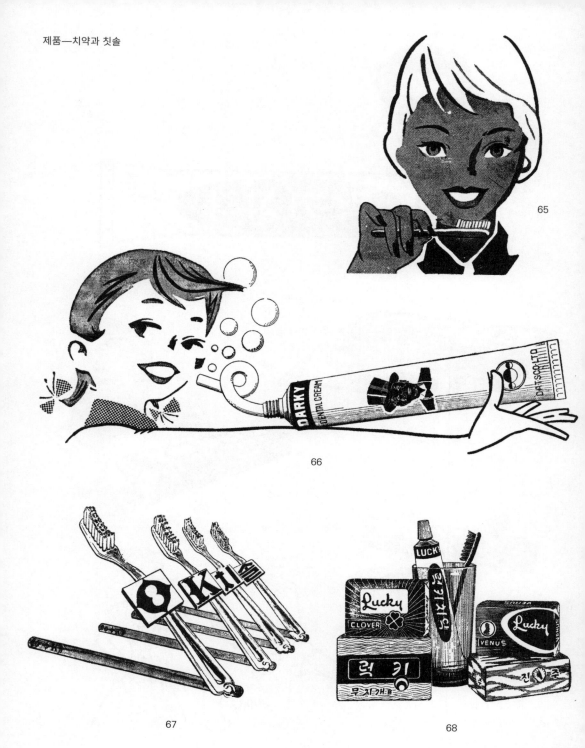

65. 럭키치약, 락희화학공업, 1960 66. 다-키치약, 1960 67. OK고급치솔, 천광산업사, 1960
68. 럭키치약 럭키비누, 락희화학공업, 1961

69

71

72

73

70

74

75

69. 해피치약, 해피치약 본포, 1961 70. 해피치약, 1961 71. 럭키치약, 락희화학공업, 1962
72. 럭키치약, 락희화학공업, 1962 73. 럭키치약, 락희화학공업, 1963
74. 스마-트 소프트치약, 스마트화학공업사, 1964 75. 럭키치약, 락희화학공업, 1964

76

77

78

79

76. 은단치약, 고려은단제약, 1965 77. 럭키치약, 락희화학공업, 1965 78. 유한치약, 유한양행, 1965
79. 불소치약, 평화유지공업, 1968

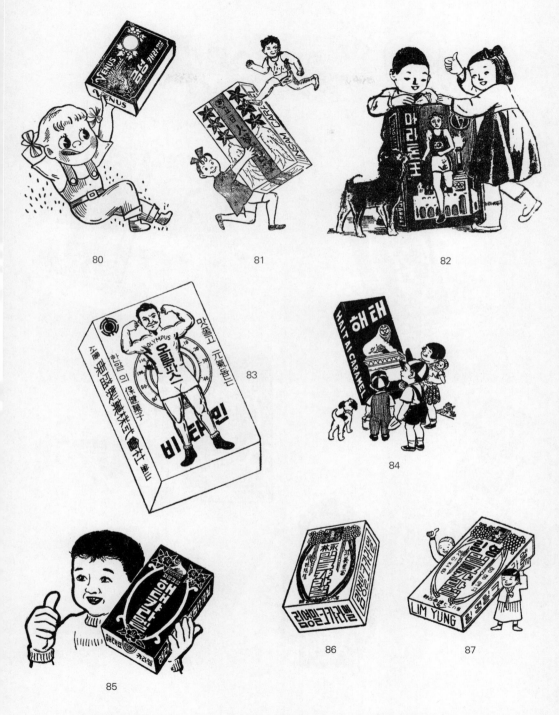

80. 금성캐라멜, 금성제과, 1953 81. 인삼캬라멜, 미미제과, 1953 82. 마라톤왕, 풍국제과, 1954
83. 오림파스 비타민, 동성제과, 1954 84. 해태캬라멜, 해태제과, 1954 85. 해태캬라멜, 해태제과, 1955
86. 림영밀크캬라멜, 1956 87. 림영밀크캬라멜, 1956

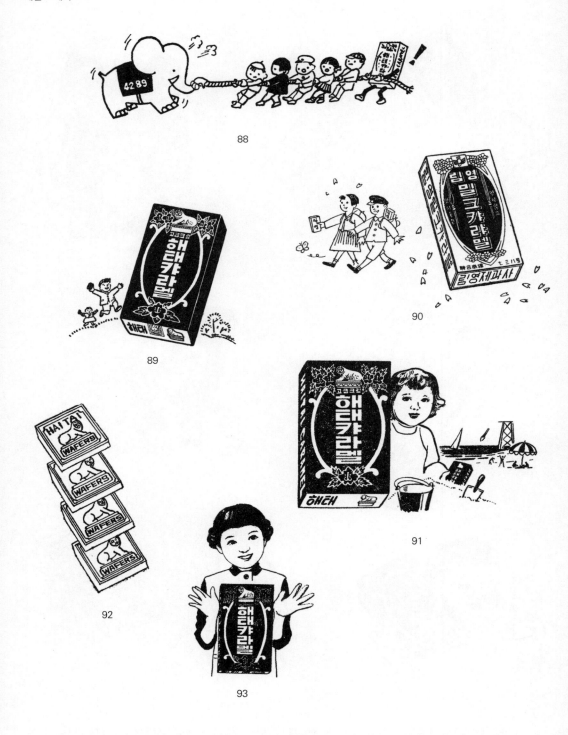

88. 해태캬라멜, 해태제과, 1956 89. 해태캬라멜, 해태제과, 1956 90. 림영밀크캬라멜, 림영제과사, 1956
91. 해태캬라멜, 해태제과, 1956 92. 레몬 웨하스, 해태본가, 1956 93. 해태캬라멜, 해태제과, 1956

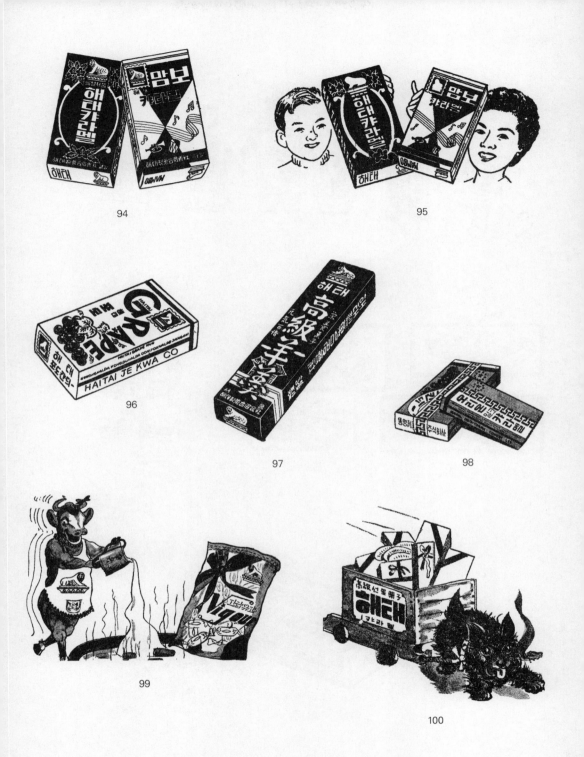

94. 해태캬라멜·맘보캬라멜, 해태제과, 1957 95. 해태캬라멜·맘보캬라멜, 해태제과, 1957
96. 해태포도캰듸, 해태제과공업, 1957 97. 해태고급양갱, 해태제과, 1957
98. 오리온 밀크 캬라멜, 동양제과공업, 1957 99. 해태비-가, 해태제과, 1957 100. 고급 선물과자, 해태제과, 1957

101

102

103

104

101. 오리온, 동양제과공업, 1958 102. 오리온, 동양제과공업, 1958 103. 오리온 밀크 캬라멜, 동양제과공업, 1958
104. 오리온 캬라멜, 동양제과공업, 1958

105

106

107

108

109

110

105. 해태제리·해태호-프캰듸, 해태제과, 1958 106. 오리온 뻐터-보르, 동양제과공업, 1958
107. 해태캬라멜, 해태제과, 1958 108. 오리온 뻐터-보르, 동양제과공업, 1959
109. 해태 피크닉 커-피-, 해태제과, 1959 110. 오리온 커-피-캬라멜, 동양제과공업, 1959

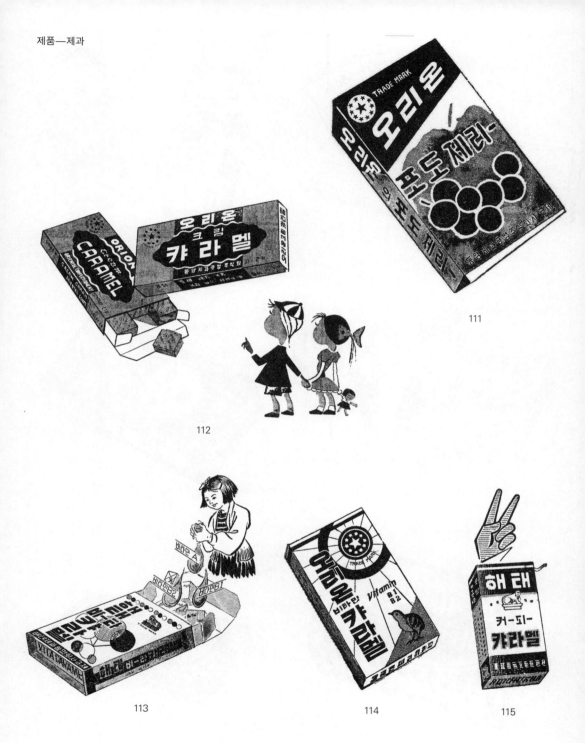

111. 오리온 포도제리, 동양제과공업, 1959 112. 오리온 크림 캬라멜, 동양제과공업, 1959
113. 해태 비-타 캬라멜, 해태제과, 1959 114. 오리온 비타민 캬라멜, 동양제과공업, 1960
115. 해태 커-피- 캬라멜, 해태제과, 1960

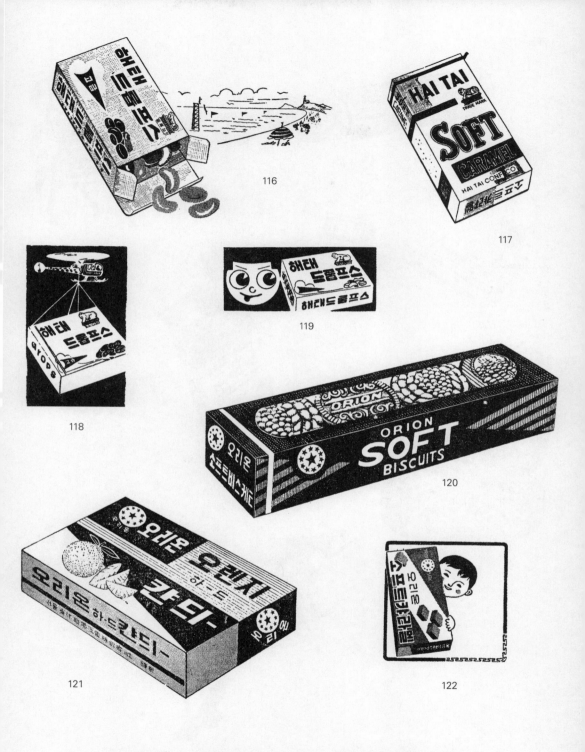

116. 해태 드롭프스, 해태제과, 1960 117. 해태 소프트 캬라멜, 해태제과, 1960
118. 해태 드롭프스, 해태제과, 1961 119. 해태 드롭프스, 해태제과, 1961
120. 오리온 소프트 비스켈, 동양제과공업, 1961 121. 오렌지 하-드 캰듸-, 동양제과공업, 1961
122. 오리온 소프트 캬라멜, 동양제과공업, 1962

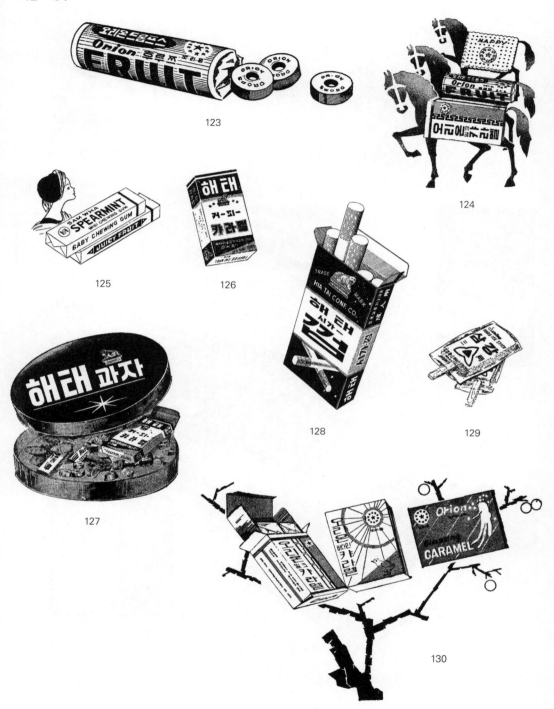

123

124

125

126

127

128

129

130

123. 오리온 후르쯔 드롭프스, 동양제과공업, 1962 124. 오리온 제과공업, 1962 125. 삼화껌, 삼화제과공사, 1962
126. 해태 커-피- 캬라멜, 해태제과, 1962 127. 해태과자, 해태제과, 1963 128. 해태 시가-껌, 해태제과공업, 1964
129. 삼강하-드 아이스크림, 삼강, 1964 130. 마이크로케-스 캬라멜, 오리온, 1964

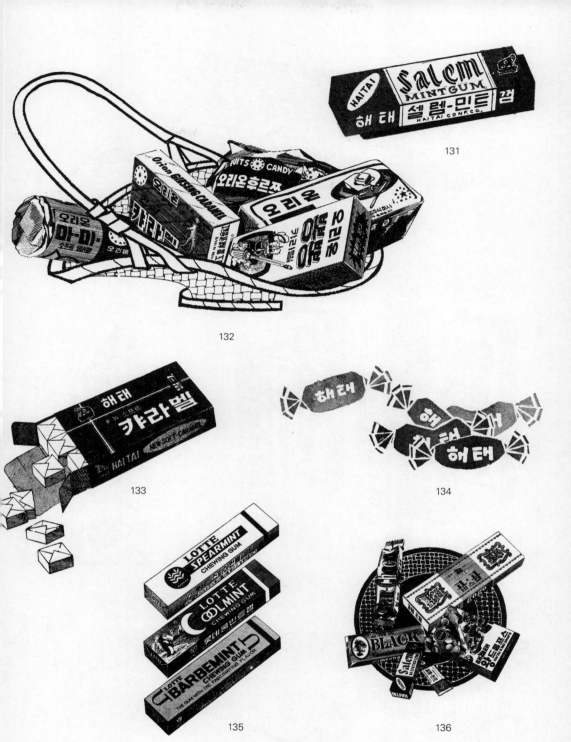

131. 해태 셀렘-민트 껌, 해태제과공업, 1966 132. 오리온 과자, 동양제과, 1966

133. 해태 뉴 소프트 캬라멜, 해태제과, 1967 134. 해태왕드롭프스, 해태제과, 1967 135. 롯데껌, 롯데, 1968

136. 해태제과, 1970

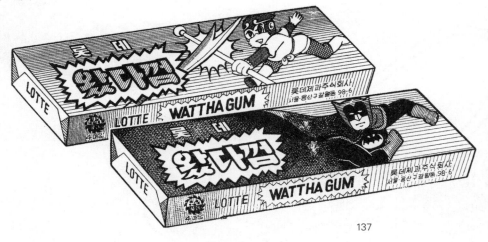

137

138

140

139

137. 왔다껌, 롯데, 1970 138. 롯데껌, 롯데, 1971 139. 롯데비스켙, 롯데, 1973 140. 해태껌, 해태제과, 1974

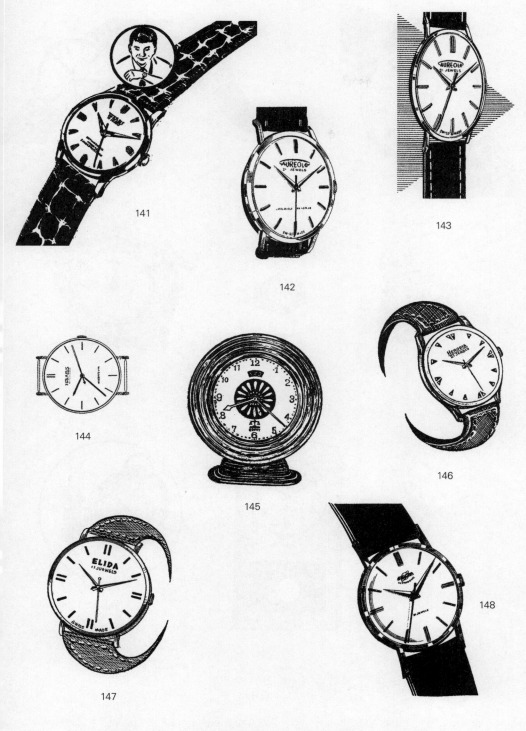

141

142

143

144

145

146

147

148

141. 투가레스, 1957 142. 오레올, 1958 143. 오레올, 1958 144. 튜가레스, 1958

145. 해바라기, 1958 146. 헤로디아, 1958 147. 엘리다, 1958 148. 에니카, 1958

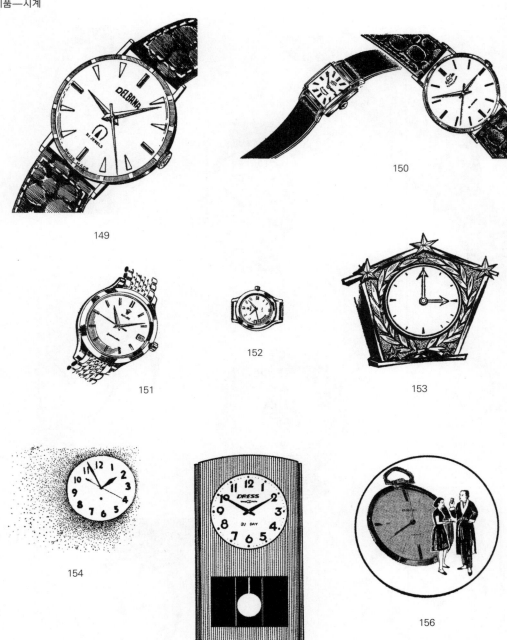

149

150

151

152

153

154

155

156

149. 델바나, 1960　　　150. 에니카, 1960　　　151. 서울시계써비스쎈터, 1962　　　152. 태흥사, 1962

153. 다-본엠, 아세아양행, 1964　　　154. 불면증에 푸로폰, 동아제약, 1964

155. 드레스 괘종 시계, 동아미싱제조, 1965　　　156. 다리콘, 중앙제약, 1967

157

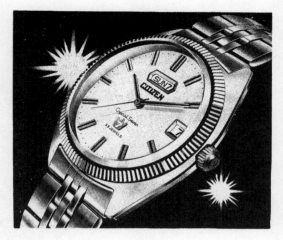

158

159

160

161

157. 오리엔트, 영명산업, 1967 158. 시티즌, 한미시티즌정밀공업, 1968 159. SEIKO, 구일시계, 1968
160. 오리엔트, 1968 161. 다리콘, 한국 화이자, 1969

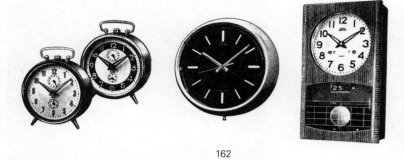

162

163

164

162. SEIKO, 한국시계공업, 1971 163. 감기약 콘택 600, 유한양행, 1974 164. 피로회복제 삐콤, 유한양행, 1977

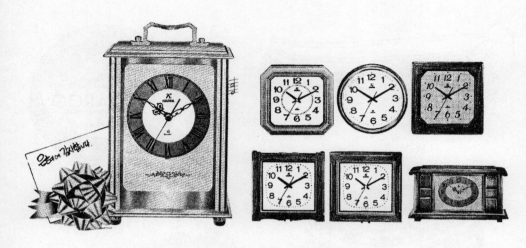

165

166

167

165. 삼성카파아나로그, 삼성전자, 1980 166. 쌍용, 1985 167. 변비약 아락실, 부광약품, 1989

□ 제품—잡화

168

169

170

171

172

173

174

175

176

177

168. 나이롱 여자 고무신, 신성, 1958 169. KANGAROO, 코스모스 화학공업사, 1961
170. ABC 구두약, 태평양화학공업, 1961 171. 동자표 고무신, 동신화학공업, 1962 172. 신일양화점, 1963
173. 에스콰이아, 1963 174. 에스콰이아, 1963 175. 오리표 운동화, 동신화학공업, 1964 176. 금강, 1964
177. 말표구두약, 범양산업사, 1965

178. 에스콰이아, 1965 179. 조광핸드빽, 조광피혁공업사, 1966 180. 에스콰이아, 1966
181. 에스콰이아, 1967 182. 신일, 1967 183. 에스콰이아, 1968 184. 에스콰이아, 1969
185. 비제바노, 1971 186. 비제바노, 1971

187

188

189

187. 비제바노, 1975 188. 비제바노, 1976 189. 레오파드, 1976

190

191

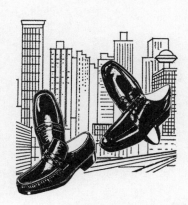

192

193

194

190. 에스콰이아, 1976 191. 에스콰이아, 1977 192. 에스콰이아, 1977 193. 케리브룩, 1977
194. 금강제화, 1977

□ 제품—연탄

195

196

197

198

199

200

201

202

203

195. 왕표연탄, 승리연료공사, 1958 196. 현대연탄, 현대연료화학공업사, 1962

197. 원자연탄, 동창화학공업, 1965 198. 대한스폰지화학공업, 1966 199. 후지코로나석유곤로, 1968

200. 깨스무, 흥국산업진흥공사, 1970 201. 대성연탄, 1970 202. 7표 미니연탄, 동진산업, 1973

203. 새마을 연탄, 새마을 연탄공사, 1973

205

206

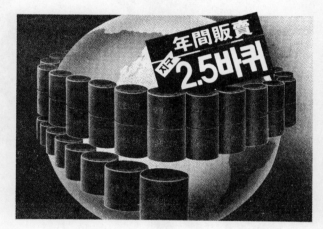

207

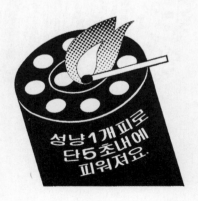

208

209

204. 새마을 연탄, 새마을 연탄공사, 1974　　205. 착화탄, 삼아화학공업, 1976　　206. 가스중독 캠페인, 1977

207. 삼천리연탄, 삼천리산업, 1982　　208. 정화연탄, 정화에너지, 1983　　209. 정화연탄, 정화에너지, 1983

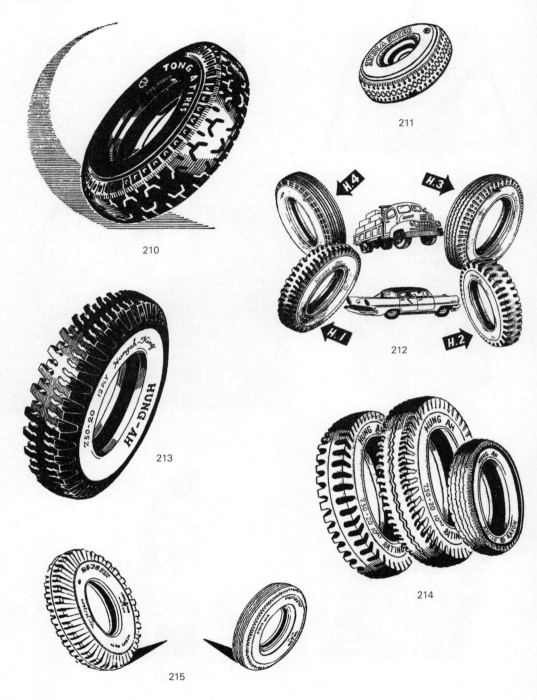

210. 동아다이야, 동아다이야공업, 1955 211. 인디아 다이야, 1956 212. 흥아타이야, 1957
213. 흥아-킹, 흥아타이야, 1958 214. 레-용, 흥아타이야, 1958 215. 동신타이야, 동신화학공업, 1958

216

217

218

219

220

216. 한국타이야, 1959　　　217. 흥아타이야, 1959　　　218. 흥아타이야, 1962

219. 동신타이야, 동신화학공업, 1964　　　220. 흥아타이어, 1969

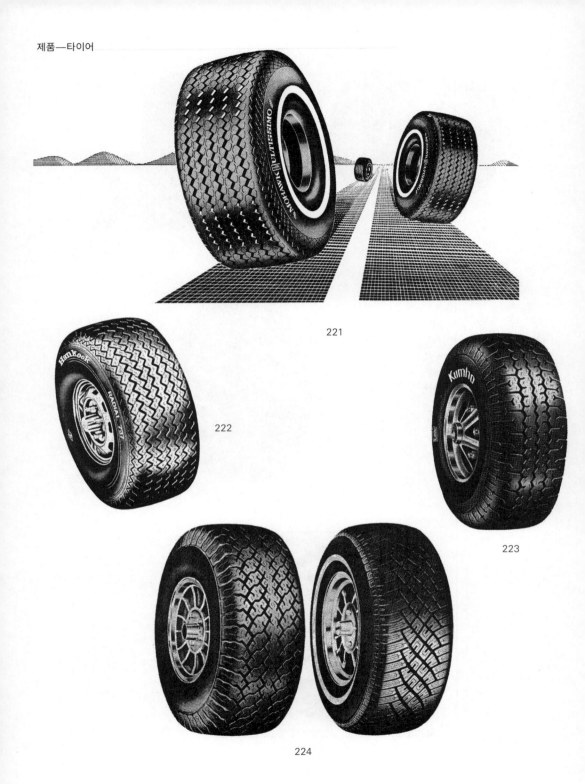

221

222

223

224

221. 모호크타이어, 1972 222. 한국 래디알 타이어, 한국타이어, 1974 223. 금호타이어, 1978

224. 한국타이어, 1988

제품 Products

가전이 중심이 되는 내구 소비재 외에 화장품류의 미용 제품, 세제 등의 가정용품, 음료 및 제과류, 시계, 구두 등의 잡화류 등은 대중의 일상, 기호와 더욱 밀접한 관련성을 갖기 때문에 한국인의 소비 성향과 시대상을 살피는 데 유용한 재료가 된다. 가전제품이 한국의 거실과 주방의 모습을 바꾸었다면, 가령 미용 제품은 소비자 개개인의 외모, 치약 등은 구성원의 생활 위생, 구두와 핸드백, 시계 등의 잡화류의 경우 개성과 품위 따위를 나타내는 물건으로서 한국 사람들의 미의식과 습관, 취향을 바꿨다고 할 수 있다.

이 시기 제품의 전개 과정은 전후 재건, 박정희 정권 시절 고도성장에 따른 가처분 소득의 증가로 대량 생산과 대량 소비 흐름을 여실히 보여주는데, 특히 대중 상품의 광고 매체의 중심이 TV로 옮겨 가기 전 50-60년대의 삽화들은 이 시대 한국의 모습을 보여주는 흥미진진한 풍속도로 가치가 있다. 이 시기 제품들은 대체로 정밀 묘사가 특징으로 사진을 대신할 목적으로 작화된 것들이다.

☐ 미용 비누 세제

미용, 비누, 세제는 누구나 사용하는 필수품이면서 상표 충성도도 강해 광고 필요성이 상당히 높은 제품군으로 50-60년대 컬러 시대 이전부터 치열한 광고전이 벌어진 분야다. 사회 전체적으로 해당 제품군의 '도입기'에 해당하는 60년대 언저리까지는 기능과 효능을 강조하면서 그 효과를 시각화해 보여주는 양식적인 형태를 취했고, 광고에 등장하는 인물은 여성이 대부분이었다. 제품이 충분히 확산된 70년대 이후에는 영상 매체를 통한 이미지 중심의 '대량 전달'에 집중하면서 삽화 광고는 거의 사라졌다. 이 분야에서 가장 활발히 활동한 회사는 오늘날까지 현존하는 태평양화학공업(현 아모레퍼시픽), 락희유지공업(현 LG생활건강), 애경유지공업(현 애경산업) 등으로 각각 ABC 화장품, 럭키비누, 미향화장비누 등의 상품으로 전후 한국인의 생활을 일상에서부터 바꾼 주역으로 평가할 만하다.

1. 동보화장품, 1949
세계에 자랑! 외국품이면 덮어놓고 좋다는 우리의 폐습을 일소합시다. 한번 쓰시면「동보화장품」의 우수함에 경탄하실 줄 꼭 믿습니다. 미발(美髮)은 여성의 생명! 동보향유. 바를수록 피부가 하여지고 영양이 된다, 동보바니싱크림. 외국품을 경시할 존재 동보스페시알크림. 일적(一滴)의 향수가 수일 발산, 동보향수.

2. 미향 화장비누, 애경유지공업, 1956
외래품을 능가하는 국산 최고급 비누, 비형 화장비누.

3. 비듬해결 제품 썰프론트, MACK, 1957
머리 비듬이 것뜬하게 없어집니다. 지루증(脂漏症), 탈모증에도 썰프론트. 머리 비듬이 쉽사리 없어지게 되었습니다. 독일에서 생산된 썰프론트는 근대 약리에 의한 최신 응용품입니다. 두부 등에 잠재하는 기생충에 각질을 용해시킴으로써 근본적인 제거와 치료를 하여줍니다. 탈모증·지루증에도 탁효를 보입니다.

4. ABC 포마드, 1957
최고의 질(質)과 향(香)을 자랑하는 정발계(整髮界)의 2대 결정품, 향수포마드, ABC 포마드.

5. ABC 비듬약, 서울태평양화학공업, 1957
모발에 특수한 양모(養毛)살균제 배합. 비듬과 가렴증에 ABC 비듬약.

6. 코-티 화장비누, 동산유지, 1957
외국제보다 좋은 코-티 화장비누.
향 좋고, 잘 일고, 오래 쓰며 피부가
부드러워집니다.

10. ABC 500번 크림, 태평양화학공업, 1958
150만환 대현상복권! 백화점이나
점포에서 실물을 한번 보십시오.
불란서의 특수원료를 사용하여 만든
최고급 바니싱크림입니다. 이것이
나와서 외래품이 필요없게 되었다고
여러분께서 말씀하십니다.

13. 세봉 바니싱 크림, 1959
좋은 품질에 저렴한 가격. 피부 영양과
화장에. 세봉크림의 우수성을 외래품에
비교하여 보시오. 경이적으로 호평을
받고 있읍니다.

7. 미미 바니싱 크림, 고려화학공업, 1957
외래품보다 더 좋은! 질 좋고, 향 좋은
미미 바니싱 크림.

11. 미미 바니싱 크림, 고려화학공업, 1958
품위 높은 화장, 이것은 뚜렷한 개성을
살립니다! 미미 바니싱 크림, 미미
고급 포마드. 자매품 미미 100번 크림,
미미향유.

14. 미향화장비누, 애경유지공업, 1960
희망의 새해, 새 아침에도... 여러분이
애용하시는... 우량국산품종합전시회
특상 수상품 미미화장비누. 고상한
향기와 부드러운 거품은 항상 여러분의
아름다운 살결을 보호하여 줄 것입니다.

8. 대륙분 백분, 대륙화장품, 1957
향 좋고 잘 밧는 대륙분 백분(白粉)을!
보건부장관 허가품.

9. ABC 향수 포마드, 태평양화학공업, 1957
외래품 선전에 속지 말고 손색 없는
우리 상품 다같이 애용합시다.
▶ 여러 젊은이들의 취미에 맞는 고상한
불란서 향수와 ▶ 순식물성으로써
특수 양모제(養毛劑)가 다량 배합되어
있읍니다. ▶ 아름다운 광택과 상쾌한
정발감(整髮感)은 꼭 여러분의 마음에
드실 줄 믿습니다.

**12. 오리-부 샴푸,
산업주식회사화학연구소, 1959**
비듬·세발에! 이발미용업계에 희소식!
외국산 원료로 기술가공하여 외래품
비듬약, 샴푸 등을 단연 능가한
신발명 특허품. ▶ 비듬 완전 제거
▶ 탈모방지와 양모세발에 특효
▶ 우물(井) 물에서라도 거품이 잘
이러나고 때가 완전히 제거되어
비누보다 절대 경제가 되는 「샴푸」.

15. 동보밀크크림, 동보화장품, 1960
순 외국산 특수 원료로 만든 동보
크림. 드디어 나오다 동보밀크크림.
불란서 파리에서 선풍적 인기 중인
밀크크림을 과거 일본 동경에서 30여년
전통을 자랑하던 동보화장품 본포가
우리나라 사람 피부에 가장 적합하게
조제한 「동보밀크크림」을 드디어
완성하였읍니다.

16. 가나다 약용 크림, 대륙화학공업, 1960
표백과 영양의 2중효과! 대폭적인 표백제의 강화로서 수많은 사람들을 실지로 실험한 결과 성공을 거둠으로 각층의 찬사가 드높아 여기에 보답코저해서 모든 면을 초월하고 보내드리는 것이오니 얼굴의 제(諸) 결점 때문에 염려하신 분은 이번 기회에 믿고 일차 사용해 보십시요. ▶ 적응증: 검은 얼굴, 여드름, 검버섯, 기미, 죽은깨, 마른버즘, 햇볕에 탄 얼굴, 분이 받지 않는 얼굴, 거치른 살결.

17. ABC 100번 크림, 태평양화학공업, 1960
살결이 몰라 보게 부드러워지고… 젊어지고… 분(紛)이 아주 잘 먹습니다.

18. 미미마담영양크림, 고려화학, 1960
미인(美人) 최대의 자격! 만져보고 싶을 만큼 희고 아름다운 살결을 만드는 우리나라에서 처음으로 제조에 성공한 화제의 강력 유화(乳化) 「미미마담영양크림」은 미인 최대의 자격인 아름다운 살결을 당신에게 어김없이 보내 드리고 있습니다.

19. 묘백약용크림, 동보화장품, 1960
얼굴 표백(漂白)과 미용에는 묘백(妙白) 약용크림. 미백소 S.P는 성분이 완전 친수성(親水性)이 되며 죽은깨·여드름· 기미·버짐·검은얼굴 등을 표백해 주는 17종의 외국산 고급 주원료로 조합되어 당신의 얼굴을 항상 희고 아름답게 해 드립니다.

20. 미미약용표백크림, 고려화학공업, 1960
미인 최대의 자격은 살결의 미백(美白) 에서! 강력한 표백 작용으로 피부를 희고 부드럽게 할뿐만 아니라 여드름, 기미, 검버섯 등에도 최신 개량된 새로운 발견의 특수한 약리작용으로 놀라운 효과를 나타내는 국산화장품계의 획기적인 제품입니다. 진공 강력 미립자 분쇄 배합법 성공!

21. 코-티벌꿀비누, 동산유지공업, 1960
우리나라의 자랑! 희여지고 부드러워지는 코-티벌꿀비누. 자매품 코-티유자비누(유자과즙배합), 코-티 1500번(신형), 세발에 코-티계란샴푸, 세탁에 원더풀.

22. 미향비누, 1960
희망의 새아침엔 온 가족이 즐겨쓰는… 미향비누.

23. 럭키비누, 락희유지공업, 1960
애용자 여러분께 급보(急報)! 어느 비누가 좋을까? 꾸준한 신용과 전통을 자랑하는 여러분의 「럭키치약」의 자매품 「럭키비누」가 시중에 나타난 이상 이제는 물어보실 필요도 없습니다. 여러분이 애용하실 「럭키비누」는 최신 시설로 종전과는 아주 다른 새로운 방법으로 제조된 비누이오니 안심하고 사용하실 수 있습니다.

24. 토니장미영양크림, 만국화학공업, 1960
숙녀 여러분께 드리는 말씀! 토니장미영양크림과 해피바니싱크림은 화장품 연구의 세계적인 권위자 톰슨· 이·죠지(TOMSSEN·E·GEORGE), 포쳐(POUCHER) 양씨의 처방 중에서 종합하여 제조한 가장 혁신적인 강력 유화크림입니다. 한번만 써보시고 외국제에 비하여 손색이 있을 때에는 언제던지 교환하여 드리겠습니다.

25. 평화표 세탁비누, 평화유지공업, 1961

새로운 기계, 새로운 기술로 만들어진...
평화표 세탁비누. 세계수준을 능가하는
종합유지공장 드디어 완성! 생산개시,
세탁비누·화장비누·지방산·구리세린.
전국의 지정판매처 연락 환영.

26. 럭키비누, 락희유지공업, 1961

흑사탕과 벌꿀의 이중 미용 효과. 여성과
어린이의 약한 피부에 럭키흑사탕비누.
아침, 저녁 럭키치약과 럭키비누.
럭키표는 품질을 보증한다.

27. 럭키비누, 락희유지공업, 1961

화장은 비누로부터! 흑사탕과 벌꿀의
이중 미용 효과로 얼굴이 희어지고
부드러워지는 흑사탕비누. 특히 외제를
쓰시던 분에게 권하고 싶은 크로바표
「럭키비누」는 아래와 같은 성분치로서
마음 놓고 여러분께 권할 수 있는 참다운
비누입니다. 럭키표는 품질을 보증한다.

28. 미향투명비누, 애경유지공업, 1961

신발매, 화장비누계의 최고봉!! 새로
나온 미향투명비누는 여러분을 보다
더 한층 아릅답게 하여 줍니다...
겨울철에는 온수로 사용하시면 매우
효과적임. 봉밀(蜂蜜)특수배합·
특수미백제함유.

**29. 럭키 흑사탕 비누, 락희유지공업,
1962**

흑사탕과 벌꿀의 이중 미용 효과! 살결을
희고 부드럽게 하는 럭키 흑사탕비누.
럭키 흑사탕비누가 우수한 품질을 인정
받아 여러분의 절대적인 애호를 받게
되자 근래 상도의를 무시한 모방품,
유사품이 시장을 횡행하고 있습니다.
흑사탕비누를 사실 때 신용의 상표
럭키를 확인하심으로서 의외의 손해를
방지하십시요.

**30. 햇숀홀몬크림, 태평양화학공업,
1962**

당신의 희망은 이루어졌다! 여성이
언제나 바라는 것은? 젊고 아름다운
살결을 갖는 것입니다! 햇숀홀몬크림은
젊고 아름다워지고 싶은 당신의 소망을
풀어드리는 가장 우수한 크림입니다.
햇숀홀몬크림에는 살결의 혈액순환을
촉진시켜 주고 곡선미와 부드러운
살결을 만들어 주는 특수한 여성
홀몬을 비롯하여 거칠은 살결, 잔주름,
여드름을 없애며 살결을 더 한층 젊고
아름답게 만드는 비타민(A.E.F) I.P.M
등이 특수하게 배합되어 있는 바로
당신이 바라고 있는 이상적인 최고급
크림입니다. 참 그만! 꼭 한번 써 보세요.

**31. 럭키 흑사탕 비누, 락희유지공업,
1962**

흑사탕과 벌꿀의 이중 미용 효과로
살결을 희고 부드럽게 하는 럭키
흑사탕비누. 요주의(要注意): 모방품·
유사품이 시중을 횡행하고 있습니다.
사실 때는 럭키표를 확인하여 주십시오.

32. 코-티비누, 동산유지, 1962

고급 미안(美顔) 비누의 꿈 실현!
새시대에 새감각을... ▶ 크림과
비누를 겸한 코-티 허-니케이크
▶ 영양과 후렛슈한 코티 유자캰듸
▶ 새로히 미용작용을 강화한
코-티신(新)벌꿀비누.

33. 흑사탕비누, 애경유지공업, 1962

흑사탕비누.

**34. 햇숀콜드크림, 태평양화학공업,
1962**

며칠 바른 후 거울을 다시 보세요...
그리고 놀라지 마세요! 어떠한 살결에도
잘 받는 새로운 미용소가 담뿍 들어

있읍니다! 불란서 「기우보단」 회사의
특수 원료.

35. 리도크림, 태평양화학공업, 1962
불란서 「기우보단」 회사의 특수 원료.
참 예뻐졌어요! 애용자 전국에 500만...
▶ 완전 중성유화제... 살결을 보호해
준다 ▶ 비타민F 및 수종의 피부 친화성
물질... 살결의 신진대사를 촉진시킨다
▶ P.V.P... 살결 보호작용과 해독작용을
한다 ▶ 스위트알몬드오일... 살결을
부드럽게 하고 사용 후 상쾌감을 준다
▶ 동양적인 매력을 발휘하는
고급향으로 부향(賦香)되었음.

36. 미향비누, 애경유지, 1962
여러분의 비누!! 미향비누.

**37. 햇손밀크로숀, 태평양화학공업,
1962**
불란서 「기우보단」 회사의 특수 원료.
한방울 한방울... 젊음이 스며든다!
햇손밀크로숀은 거칠고 뻣뻣한 살결을
부드럽고 곱게 하는 최고급 영양유
(榮養油)를 특수한 균질유화기
(均質乳化機)에 의하여 고도로
유화시킨 중성유액입니다. 따라서
매마른 살결 거칠고 뻣뻣한 살결에
적합한 이상적인 로숀입니다.

**38. 뷰-티 샴푸, 평화유지공업연구소,
1962**
새시대의 새로운 기술로 연구해낸
뷰-티 샴푸-! 최신 모발세정보호제.
머리의 비듬, 가려움 등을 없애고
부드럽고 아름답게 하여 주는 평화공연
(平和工硏)의 자랑인 뷰-티 샴푸-를.
특징 ① 머리가 푹신하고 부드러워지며
윤이 납니다 ② 파-마가 잘 되고
오래갑니다 ③ 계속 사용으로 비듬,
가려증이 없어집니다 ④ 샘물, 냉수에도
때가 잘 집니다 ⑤ 중성임으로 목욕할
때 사용하면 살결이 고와집니다.

**39. 스타-푸라센타 약용 크림, 스타-
화장품, 1962**
노쇠방지와 젊어지는 푸라센타
(태반홀몬제) 배합인 스타-푸라센타
약용 크림.

40. 두루라크림, 도일화학공업, 1962
어머나... 어머나... 아빠까지! 기미,
주근깨, 여드름, 검은 살결에도...
겨울철 여러분의 화장은 두루라크림.
추운 겨울에도 생기있고 아름다운
살결을 간직하시려면 지방분과 다량의
고급 영양소를 공급하여 피부를
부드럽게 하여 주는 도일콜드크림,
도일비타민크림, 혈액순환을 좋게 하여
피부에 탄력을 주는 도일맛사지크림,

도일홀몬크림, 추위로부터 피부를
보호하고 거치른 살결을 부드럽게
하는 도일바니싱크림을 이용하십시요.
분명히 당신의 마음처럼 아름다움이
있을 것입니다.

**41. 두루라약용크림, 도일화학공업,
1962**
그 꿈! 그것은 정녕, 현실이기도 합니다.
기미, 주근깨, 여드름, 검은 살결에도...
두루라약용크림.

**42. 럭키 뽀뽀 비누, 락희유지공업,
1962**
정가 10원으로 사실 수 있는 최고
품질의 비누.

**43. 럭키G-11 비누, 락희유지공업,
1962**
G-11이란... G-11(지 이레븐)은
서서(瑞西) 지보단회사가 발견한
헥사크로 로웬(Hexachlorophene)
의 상표명입니다. 세계 수십 개국의
특허를 받았고 미국약국방(U.S.P)
에까지 수록된 강력 살균미용제입니다.
대한민국내에서는 지보단회사의 특허권
독점사용권을 얻어 락희유지만이
지보단회사의 기술제공하에 G-11비누를
생산하고 있읍니다. 여드름·죽은깨·체취
등 세균으로 말미암은 피부의
제(諸) 질환의 예방 및 치료에는

어느 미용제보다도 탁효가 있읍니다. 금년 겨울의 피부미용 및 보호는 럭키 G-11비누에게 마끼십시요.

44. 코티 유자캰듸, 동산유지, 1962
한층 더 아름다운 살결을 만드는 코-티 유자캰듸 비누.

45. 코-티비누 선물쎈타, 동산유지, 1962
결혼, 답례와 축하 선물은 코-티비누 선물센타. ▶ 보통 비누와는 근본적으로 다른 원료와 제법(製法) 코-티허-니 케이크비누. 여러가지 미용소의 작용으로 여드름·버짐을 제거하며 희고 부드러운 건강미를 만듭니다. ▶ 희고 부드러워지는 코-티벌꿀비누. 벌꿀의 미용작용을 새로히 강화하여 품질이 향상되었읍니다.

46. 쌀론, 동광약품, 1964
왜? 머리비듬이 쉽사리 없어지지 않을까요. 그것은 단순성비강진 (單純性粃糠疹)이라는 일종의 피부병이기 때문입니다. 그러므로 머리비듬은 자주 세발을 한다고 없어지는 것은 아닙니다. 본제(本劑) 쌀론의 주제(主劑)인 이유화(二硫化) 세레늄(서독 E멜크회사 제공)은 이러한 피부질환의 일종인 머리비듬을 깨끗이 없애주는 강력한 작용을

합니다. 쌀론은 이유화세레늄 외에도 여러가지 유효성분을 배합하였으므로 머리비듬뿐만 아니라 가려움증도 없어지고 탈모를 예방하여 모근의 재생을 촉진시키는 가장 이상적인 머리비듬 전문약입니다.

47. KS표시 럭키비누, 락희유지공업, 1964
잘못샀다 후회말고 KS표시 살펴보자. 한국 최초로 KS표시 허가 비누는 럭키비누. ▶ 고객 여러분에게 드리는 말씀: 하늘 높고 푸른 가을철을 맞아 고객 여러분의 안녕하심을 축원합니다. 이번에 폐(弊)락희화학공업주식회사는 정부 당국으로부터 폐사 제품 화장비누와 세탁비누의 품질이 정부공업표준규격과 일치함으로서 전제품에 KS마크를 표시할 수 있는 업체로 지정되었읍니다. 이는 고객 여러분이 항상 아끼고 믿어주신 덕분으로서 새삼 깊은 감사의 말씀 올리는 바이며 마-크가 표시된 럭키비누를 발매함에 있어 앞으로 더욱 더 좋은 비누를 더욱 싼값으로 여러분에게 보내 드리도록 노력하겠음을 약속드리고자 합니다.

48. 애경세탁비누, 애경유지공업, 1965
비누 선택은 KS마크의 애경비누를! KS 마아크가 품질을 보증하는... 애경세탁비누. KS 표시품이란?
▶ 한국공업규격(Korean Standards) 이란 뜻이며 이 규격에 따라 생산한 제품을 KS 표시품이라 합니다. ▶ KS 표시품은 국가 규격에 맞추어 철저한

품질 권리하에 생산되므로 품질이 균일합니다. ▶ KS 표시품은 정부에서 수시로 시험분석하고 있으므로 어디서나 믿고 사실 수 있읍니다.

49. 럭키 라노린비누, 락희유지공업, 1965
또 하나의 새로운 미용비누.
▶「라노린」이란? 양털에서 나오는 지방의 정제품이며 고급 미용화장품에는 빠질 수 없는 미용제입니다.
▶「라노린」비누의 특징: 비누란 기름때를 씻어내지만 피지 분비가 적은 분에게는 적도(適度)의 기름끼마저 씻기면 살결이 매마르므로 이러한 작용을 방지하며 씻고 난 후에도 부드러운 막(膜)을 남겨 윤기있는 살결을 간직하게 합니다. ▶「라노린」비누의 효능: 강력유화 라노린비누의 침투력 (浸透力)과 영양효과는 투명하고도 부드러운 살결을 만드는 것이 자랑입니다. 화장과도(化粧過度) 서 오는 거치름과 잔주름 같은 당신이 고민하시는 모든 것을 새로운 「라노린」비누로써 완전히 살결을 보호합니다.

50. 히안타, 경기염료, 1965
주부의 희소식 히안타 5cc의 위력! 우리나라의 기생충 감염율이 80퍼센트나 된다고 합니다. 채소에 붙은 기생충알! 과일에 붙은 농약! 불결한 식기 소독엔! 미국 스테판 회사의 기술제휴로 생산되는 새로운 제균성세제 히안타를 사용하십시요. 히안타(喜安打)의 장점 ▶ 제균, 제독 작용을 하며 그릇은 윤기가 납니다. ▶ 손이 트이지 않고 살결이

부드러워집니다. ▶ 뜨거운 물이 필요 없으며 우물 물이나 냇물, 바닷물에도 안심하고 사용할 수 있습니다. ▶ 적은 분량으로 손쉽게 사용할 수 있으므로 간편하고 경제적입니다. ▶ 인축(人畜)에 무해함으로 사용상 안심할 수 있습니다.

51. 코티 벌꿀비누 8000번, 동산유지, 1967
이 알뜰한 선물의 보람! 벌꿀비누 8000번! 샤넬의 매혹적인 향기가 아침 저녁 보낸이의 마음을 생각케하고, 벌꿀비누 8000번! 희고 고운 살결, 살결이 나날이 아름다워질 때, 받아서 쓰는이는 보낸이의 마음을 잊지 못할 것, 벌꿀비누 8000번! 참으로 아름답고 알뜰한 마음의 선물이 있다면… 벌꿀비누 8000번은 백조가 분비하는 지방분을 합성한 특수미용 성분 데루콜(TERCOL)과 벌꿀의 상승작용으로, 독특한 미용효과를 발휘하는 고급 화장비누입니다.

52. 미도파 백화점 사은품 행사, 미도파, 1967
추석 명절 사은 대매출! 상품 매상 500원마다 럭키 라노린비누 또는 크림비누를 드립니다. 외제를 능가하는 품질, 내몸과 마음이 흠뻑…

53. 럭키 하이타이, 락희유지공업, 1967
결혼답례에는 럭키 하이타이(신랑·신부에게 특별 봉사). ▶ 락희유지는 결혼 씨-즌을 맞이하여 축복 받는 신랑신부를 위한 결혼답례용 「하이타이」를 미려한 포장으로 특가 봉사합니다. ▶ 평소에 럭키 「하이타이」를 애용하시는 여러분도 받아서 기쁘고 주어서 보람있는 럭키 「하이타이」를 환영합니다. ▶ 결혼답례용 럭키 「하이타이」는 대형·소형 등 여러가지 포장으로 특가 봉사합니다. 회사에 직접 내방하시는 분에게는 견본 및 구체적인 상의에 응하고 있습니다. 면직물, 모직물등 모든 빨래에… 럭키 하이타이!

54. 오스카 화장품, 태평양화학, 1968
아름다움을 가꾸세요. 생활은 창조적이어야 합니다. 창조적인 생활은 뛰어난 개성과 아름다움을 가꾸는데 있습니다. 오스카화장품은 당신의 아름다움과 매력을 창조하여 당신의 생활을 보다 즐겁고 행복하게 약속해 드립니다. 화장품과 의약품의 세계적인 메이커 태평양화학.

□ **치약과 칫솔**
일제강점기부터 치마(齒磨)라는 이름으로 대중 매체를 통해 광고되었던 치약은 단일 제품군으로서는 한국에서 가장 오랫동안 광고를 통해 지속적으로 노출된 상품에 속한다. 한국에 치약이 들어온 이래 광고 촉진의 주된 전략은 기능을 강조하는 것으로 구체적으로는 충치 예방, 미백 효과, '청신한 기분'(상쾌함) 따위로 오늘날까지 크게 변화가 없다. 50-60년대 치약 광고 역시 품질과 신뢰를 앞세우는 한편, 등장인물의 긍정적 반응 묘사를 통해 제품 효능을 보여주는 패턴에서 크게 벗어나지 않는다. 수입 원료 및 수입 장비 사용, 연구 개발, 치과 의사의 추천 등을 강조하는 따위가 대표적이다.

50년대 광고 초기 만화풍 묘사에서 60년대 제품의 정확한 재현과 인물 작화에서 일종의 '컨셉'이 등장한 것도 눈여겨볼 만한 점이다. 럭키치약이라는 최강자 외에 크라운치약, 오리온치약, 다키치약, 해피치약 등 여러 시장 참여자들이 있었다.

55. 크라운 치약, 크라운화학공사, 1950
국산품의 최고봉, 크라운 치마약(齒磨藥), 크라운 치솔.

56. 럭키치약, 락희화학공업, 1955
미국원료, 미국처방, 독일기계로 된 제품임으로 품질이 미제와 꼭 같습니다. 5대 특장 ▶ 향과 맛이 참 좋습니다 ▶ 거품이 많이 납니다 ▶ 뒷맛이 깨끗하고 기분이 상쾌합니다 ▶ 오래 두어도 마르지 않고 얼지 않고 변질치 않습니다 ▶ 충치예방의 특효제가 들어 있습니다. 만일 사용 중에 마르거나 변질하는 경우에는 언제든지 판매처에서 대금 반환합니다. 서울 미도파백화점에서 선전 특매 중.

58. 럭키치약, 락희화학공업, 1955
미제와 꼭 같은, 미국원료, 미국처방으로 제조된 럭키치약. 국립서울대학교치과대학교, 대한치과의사회회장, 서울특별시치과의사회회장 추천.

59. 럭키치약, 락희화학공업, 1955
미제와 꼭 같은 럭키치약.
국립서울대학교치과대학교,
대한치과의사회회장,
서울특별시치과의사회회장 추천.

60. 럭키치약, 락희화학공업, 1957
국산 최고...
국립서울대학교치과대학교,
대한치과의사회회장,
서울특별시치과의사회회장 추천.

61. 럭키치약, 락희화학공업, 1957
속지 마시라! 유사 포장에! 「럭키」를
똑똑히 보시고 사십시오. ▶ 근고(謹告):
애용자 여러분! 근자에 「럭키치약」과
아주 유사한 포장으로서 애용자
여러분의 눈을 속이려는 질이 좋지 못한
치약이 있아오니 치약을 사실 때는
「럭키」두 글자를 잘 보시고 사시도록
하십시오.

62. 럭키치약, 락희화학공업, 1959
숨길에 오가는 박하의 내음... 박하를
중심으로 엮은 그윽한 미향(味香)과
특수한 화학세제의 강한 세척력(洗滌力)
과 적량의 살충제로서 당신의 입김을
단장합니다.

63. OK고급치솔, 천광산업사, 1959
아십니까? 치솔계의 왕자, 신형 O.K.
고급 치솔! 유사품에 속지 마십시오.
신형 O.K.치솔의 자랑 ▶ 본품은
세계적인 미국 「튜폰」사가 생산한
나이론모(毛)를 사용한 한국 최초의
치솔입니다 ▶ 본품은 모가 빠지거나
색이 변하는 불량품이 없음 ▶ 본품은
5년까지 보장함

64. 오리온 치약, 오리온치약, 1959
새로 나온 오리온 치약(Orion Dental
Cream). 어린이용은 유치(幼齒)와
충치예방을 위하여 만들어진 것이며
어린이 구미에 맞도록 부드러운 향을
넣어 모든 어린이들을 만족시킬 수
있읍니다.

65. 럭키치약, 락희화학공업, 1960
치약계 역사적 대용단, 럭키치약
품질개선 단행!! 폐사에서는 애용자
여러분의 열렬한 성원에 보답코저
경자년(庚子年) 새해부터 획기적
품질개선을 단행하였읍니다. 다년간의
연구경험을 살려 제조방법을 혁신적으로
개량하고 해외 고가(高價)한 원료를
정선 선택하므로서 소기의 성과는
달성하였사오나 이에 따라 폐사로서는
본의 아닌 가격인상이 불가피하였사오니
애용자 여러분의 해량(海諒)과 배전
(倍前)의 애용을 바라마지 않습니다.

66. 다-키치약, 1960
새로운 맛, 새로운 향기. 젊음과 매력을
풍겨주는 새로운 치약! 대한치의사회
추천 치약.

67. OK고급치솔, 천광산업사, 1960
각종 고급 프라스틱 '합성수지' 제품
생산. 드디어 특제품 치솔 출현! 특징
▶ 본품은 세계적 대회사 튜폰트사만이
생산하는 나이롱 모를 사용했음
▶ 본품은 입 안에 악취를 제거하는
혀칼퀴를 사용했음 ▶ 본품은 3년 이상
보장함.

**68. 럭키치약 럭키비누, 락희화학공업,
1961**
아침 저녁 럭키치약, 럭키비누.

69. 해피치약, 해피치약 본포, 1961
치약계의 "꿈" 드디어 실현!! 새로운
해피치약은... 장구한 연구, 세련된
기술, 참신한 처방, 정선된 원료의
결정체이며 당신에게 진주처럼 빛나는
치아를, 향기롭고 감미(甘味)한 입김을,
충치로부터의 완전 해방을 약속해
드립니다.

70. 해피치약, 1961
행복한 가정에 해피치약. 아침저녁
1회식(1回式).

72. 럭키치약, 락희화학공업, 1962
새로운 포장, 새로운 품질. 한국 최초로
럭키치약이 아루미늄 츄-브로 포장되다.
① 늄 츄-브는 완전무해함으로 가장
위생적이다. ② 치약이 잘 짜지며 터지지
않는다. ③ 츄-브가 가볍고 깨끗하다.
④ 츄-브는 가벼우나 치약량은 종전과
동일함.

73. 럭키치약, 락희화학공업, 1963
역시 럭키치약이 최고예요.

**74. 스마-트 소프트치약,
스마트화학공업사, 1964**
본격의 소프트 치약. 스마-트의
품질과 가격은 어느 가정에서나 호평.
스마-트치약을 써보시면 정말 값싸고
소프트치약이 가진 새맛의 좋은 점을
아시게 됩니다. 외국에서 유행하는
소프트치약도 대개는 특수성분이
잘 배합되고 있는 우리나라의 스마-트
소프트치약과 같은 것입니다.

76. 은단치약, 고려은단제약, 1965
구강위생제 전문 메이커 고려은단의
자매품! 은단치약 드디어 시판!

77. 럭키치약, 락희화학공업, 1965
구강보건주간 6. 9~6. 15

78. 유한치약, 유한양행, 1965
백옥같이 흰 이는 미와 건강의 심볼!
① 자리에서 일어난 후 ② 아침 식사
후 ③ 점심 식사 후 ④ 저녁 식사
후 ⑤ 자리에 눕기 전, 이렇게 매일
이를 닦았으면 이상적이겠습니다만
어떠신지요? 좀 심하시다구요? 그럼
아침·저녁으로 두번씩만 닦아 주세요.
유한치약은 입 안의 냄새를 없애드리고
상쾌한 뒷맛의 현대적 치약입니다.
그리고 헤사크로로핀(G-11)이 들어 있어
충치도 예방하여 드립니다.

79. 불소치약, 평화유지공업, 1968
충치를 원인적(原因的)으로 방지하는
평화 불소치약. 충치를 만들지 않는
비결!? 불소는 이의 표면에 산이나
유산균에 녹지 않는 견고하고 강한
불화인산 칼슘을 생성케 하므로써
원인적으로 충치를 방지하며 이미 걸린
충치도 그 진행을 정지시키는 작용을
가지고 있습니다.

□ **제과**
캬러멜, 사탕 등의 광고가 50년대부터
등장했고 껌, 비스킷 제품이 뒤를
이었다. 60년대 말 제과 및 유제품
등의 주된 광고 매체가 텔레비전으로
이동함에 따라 이후 인쇄 매체 광고는
보조적으로만 활용되었다. 60-70년대
제과 광고는 제약 광고와 함께 한국에서
가장 많은 광고비를 쓴 제품군에 해당할
정도로 광고 선전에 힘을 쏟았다.
삽화 광고로서 제과 광고는 제품의
외양을 충실히 보여주는 한편 주 소비
계층인 아동에 취향에 맞춘 만화풍 인물
묘사가 두드러진다. 이 시기 제과 광고는
금성제과, 풍국제과, 림영제과사 등의
회사가 사라지는 가운데 50-70년대
한국 제과 산업을 이끌었으나
1997년 부도 이후 브랜드만 남고
침몰한 해태제과 전성기의 왕성한
활동력을 보여준다. 해태제과와
경쟁하던 동양제과(현 오리온), 1967년
설립되어 나중에 종합 그룹으로 성장한
롯데제과의 초기 광고도 볼 수 있다.

80. 금성캐라멜, 금성제과, 1953
세계적 수준품, 금성의 제 2탄.
씩씩하고 즐겁게 그리고 금성캐라멜.
금성제과주식회사.

81. 인삼캬라멜, 미미제과, 1953
나왔다! 한국의 자랑 인삼캬라멜.
미장특허 제 14호... 미미제과.

82. 마라톤왕, 풍국제과, 1954
자양(滋養)과자, 마라톤왕.
풍국제과주식회사.

83. 오림파스 비타민, 동성제과, 1954
경이적 영양 과자 수(遂)출현!「오림파스」
는 세계적 신발명(특허 제61호) 약초
비타민을 주원료로 사용.「오림파스」를
상시 애용하면 비타민 결핍증을 쉽게
면(免)하여 약 없어도 노소간의 보건을
백퍼-센트로!! 동성제과주식회사.

84. 해태캬라멜, 해태제과, 1954
맛 좋은… 해태캬라멜. 가을 제품이
나왓다!!

85. 해태캬라멜, 해태제과, 1955
서울특별시 우량공산품생산장려위원회
최우량품에 당선된 해태캬라멜.
도형(圖形)유사품주의!!

86. 림영밀크캬라멜, 1956

우리나라의 인기를 독점하고 있는
림영(林永)캬라멜.

87. 림영밀크캬라멜, 1956
캬라멜의 왕, 영양 많고 맛이 조흔
림영 캬라멜.

88. 해태캬라멜, 해태제과, 1956
금년에도 해태 캬라멜… 애용으로
건강하자.

89. 해태캬라멜, 해태제과, 1956
봄은 우리들의 세상. 들로 산으로 해태와
함께… 유사품 주의, 해태캬라멜.

90. 림영밀크캬라멜, 림영제과사, 1965
봄! 산으로 들로, 림영과 같이.
백환짜리 등장!

91. 해태캬라멜, 해태제과, 1956
더 맛조흔 해태캬라멜 100환짜리가
나왓읍니다!!

92. 레몬 웨하스, 해태본가, 1956
최고급 신제품, LEMON
WAFERS(레몬 웨하-스). 맛이 좋고
영양이 풍부한 과자. 제품은 사각형,
크림 색. 주의, 마크(해태표)를 보고
사시면 절대 속지 않습니다.

93. 해태캬라멜, 해태제과, 1956
애용자 여러분께, 감사합니다. 영양과자
해태캬라멜, 자매품 맘보캬라멜.

**94. 해태캬라멜·맘보캬라멜, 해태제과,
1957**
해태캬라멜 자매품, 신사숙녀가
좋아하는 맘보캬라멜. 화려한 카랜다-가
매갑(每匣)에 드러있읍니다.

**95. 해태캬라멜·맘보캬라멜, 해태제과,
1957**
해태캬라멜만이 가질 수 있는 신춘
(新春)마지 사은복권부(付) 대매출!!

96. 해태포도캰듸, 해태제과공업, 1957
장안의 인기품!! 맛좋은 해태포도캰듸-

97. 해태고급양갱, 해태제과, 1957
장안의 인기품. 해태고급양갱.

98. 오리온 밀크 캬라멜, 동양제과공업, 1957
오리온 과자. 즐거웁고 상쾌한 기분...
여러분의 구미를 돕구는 미각!

99. 해태비-가, 해태제과, 1957
순 목장 우유로 성장 촉진~ 미다민 A,
B1을 원료로 한 한국최봉(最峰)의 고급
유과(乳菓). 해태의 자랑, 우유과자.

100. 고급 선물과자, 해태제과, 1957
크리스마스-선물용. 과자는 해태를!!

101. 오리온, 동양제과공업, 1958
새해 선물에는 안성맞침. 올해도 즐거운
오리온과 더불어 씩씩한 우리집의 낙원!

102. 오리온, 동양제과공업, 1958
오리온의 과자 ▶ 캬라멜... 어머니
사랑의 맛 ▶ 드롭프스... 그리운 님
속삭임 맛 ▶ 비스켙... 아버지 사랑의
맛 ▶ 껌... 씹으면 씹을수록 달콤한
아내의 맛이 깃들어 있읍니다.

103. 오리온 밀크 캬라멜, 동양제과공업, 1958
과자는 오리온.

104. 오리온 캬라멜, 동양제과공업, 1958
너도 나도 오리온. 풍미자양(風味滋養).

105. 해태제리·해태호-프캰듸, 해태제과, 1958
해태가 보내는 하절(夏節)의 선물.
해태제리- 해태호-프캰듸. 특히 봄과
여름에 구미에 맞도록 제품(製品)한

것이오니 폐사에서는 자신을 가지고
여러분께 권할 수 있음. 해태제과에는
비락분유와 밀크를 사용하고 있읍니다.

106. 오리온 뻐터-보ㄹ, 동양제과공업, 1958
쪼코렡 캬라멜. 영양소 100% 뻐터-
보ㄹ. 전국에 걸처 유명한 과자점에서
판매하고 있읍니다!!

107. 해태캬라멜, 해태제과, 1958
"여러분 금년에는 감사합니다.
새해는 돈(豚)군에게 인계하오니 잘
부탁합니다." "잘 부탁합니다. X마스,
연말, 연시, 선물은 해태의 과자를..."

108. 오리온 뻐터-보ㄹ, 동양제과공업, 1959
오리온 뻐터-보ㄹ. 영양소를 기초로 한
오리온의 신제품입니다.

109. 해태 피크닉 커-피-, 해태제과, 1959
하이킹에, 피크닉에... 해태 피크닉
커-피- 일명(一名) 커-피- 드롭프스.

110. 오리온 커-피-캬라멜, 동양제과공업, 1959
오리온 커-피-캬라멜. 본 제품은 커-피-의 향취와 풍미를 고형화(固形化)하기까지 장시일(長時日)의 과학적 연구과정을 거쳐 성공한 신제품입니다.

111. 오리온 포도제리, 동양제과공업, 1959
하이킹 씨-즌에 교외로 산으로. 오리온 포도제리의 풍미로서 새봄에 행복을 맛보면서.

112. 오리온 크림 캬라멜, 동양제과공업, 1959
신제품 오리온 크림 캬라멜.

113. 해태 비-타 캬라멜, 해태제과, 1959
비타민이 담북 들은 해태 비-타 캬라멜. 아버지는 커-피 캬라멜, 어머니는 빠-다 캬라멜, 어린이는 비-타 캬라멜.

114. 오리온 비타민 캬라멜, 동양제과공업, 1960
오리온 비타민 캬라멜.

115. 해태 커-피- 캬라멜, 해태제과, 1960
커-피 두 잔에 해당하는 휴대용 커-피. 해태 커-피- 캬라멜.

116. 해태 드롭프스, 해태제과, 1960
바다에서 피로회복에... 해태 드롭프스.

117. 해태 소프트 캬라멜, 해태제과, 1960
새 세대의 캬라멜, 해태 소프트 캬라멜. 해태 소프트 캬라멜은 종래의 캬라멜과는 달리 부드럽고 연한 캬라멜입니다. 특히 노인·어린이에게 환영을 받고 있습니다.

118. 해태 드롭프스, 해태제과, 1961
현대인의 미각! 해태 드롭프스.

119. 해태 드롭프스, 해태제과, 1961
우리들의 벗... 해태 드롭프스.

120. 오리온 소프트 비스켙, 동양제과공업, 1961
과자 한국의 뉴-페이스! 오리온 소프트 비스켙. 비스켙계(界)의 톱스타로 등장한 오리온 소프트 비스켙, 해피 크림 쌘드 비스켙. 신제품 일제 판매 개시!

121. 오렌지 하-드 캔듸-, 동양제과공업, 1961
과자 한국의 뉴-푸론티어! 즐거운 명절, 즐거운 선물, 푸렛쉬한 오렌지의 맛. 오렌지 하-드 캔듸-

124. 오리온 제과공업, 1962
과자 「한국」의 파이오니아, 오리온의 다-크 호-스들.

125. 삼화껌, 삼화제과공사, 1962
최고의 국산껌, 삼화껌. 미국 SWEETS
껌베-스회사의 원료와 불란서
롯치회사의 고급향료로 만든
쥬-시후르츠껌, 계-피껌!

**126. 해태 커-피- 캬라멜, 해태제과,
1962**
보다 나은 향상! 네스카페 타잎으로.
연구 노력의 결정, 네스카페 타입으로
제조 성공.

127. 해태과자, 해태제과, 1963
언제나 「넘버원!」

128. 해태 시가-껌, 해태제과공업, 1964
대호평, 신발매. 절연(節煙)·금연(禁煙)
에 담배 모양의 성인용 「시-가껌」을!

129. 삼강하-드 아이스크림, 삼강, 1964
새로운 디자인. 더위를 시원하고

달콤하게! 순설탕+풍부한 영양소
+철저한 위생 조치. 삼강 하-드
아이스크림.

**130. 마이크로케-스 캬라멜, 오리온,
1964**
새로운 맛! 새로운 포장, 여러분의 과자
마이크로 케-스 캬라멜. 과자 한국의
「파이오니어」오리온만이 할 수 있는
「쾌거」! 신발매 오리온 캬라멜은
「새로운 맛」과 「정직한 량」으로 꼭
알맞게 포장되어 있습니다. 이중서랍식
오리온 마이크로 케-스 캬라멜!

**131. 해태 셀렘-민트 껌, 해태제과공업,
1966**
해태 셀렘민트 껌! 본 셀렘껌은 인기가
좋은 상품이므로 유사품이 많으니
해태표를 꼭 확인하십시오.

132. 오리온 과자, 동양제과, 1966
추석 명절엔 맛 좋은 오리온 과자를
즐겨보세요.

**133. 해태 뉴 소프트 캬라멜, 해태제과,
1967**
현대인의 캬라멜!! 본 해태 뉴-
소프트 캬라멜은 많은 양의 우유를

진공상태하에서 저온으로 처리하여
우유 자체가 가지고 있는 향·맛·영양
등이 파괴되지 않게 해태 기술진이
총동원하여 연구 완성한 현대인의
최고급 캬라멜입니다.

134. 해태왕드롭스, 해태제과, 1967
해롭지 않은 색소만을 사용하여 온
해태왕드롭스. ▶ 항상 여러분의
애용을 받고 있는 "해태왕드롭스"는
인체에 해롭지 않은 법정 색소만을
사용하여 위생적으로 제조되었으며
▶ 세계적으로 유명한 서독 하막한셀라
(Hamac-Hansella)의 최신 자동 기계
시설로 제품을 다루기 때문에 더욱
더 여러분 건강에 보탬 될 수 있는
것이 "해태왕드롭스"인 것입니다.
▶ 애용하여 주시는 여러분에게
감사드립니다.

135. 롯데껌, 롯데, 1968
새것은 좋은 것이다!! 멋진 것도,
큰 것도... 롯데껌의 매력은... 싱싱한
젊은이의 멋입니다. 최초의 향기가...
최초의 맛이... 끝까지 변치않는 롯데껌은
우리들의 연인(戀人)입니다. 롯데껌의
특징 ▶ 멕시코산 천연 치클 사용
▶ 알미늄 특수 은박지 포장 ▶ 타사보다
양(量)이 많음(1매: 3.1g)

136. 해태제과, 1970
한국의 과자를 대표하는 「해태」의 맛,

「해태」의 영양! 해태제과는 까다로운 미8군 식품 위생 검사에 통과하여 국제시장에 진출한 국내 유일의 제과회사입니다. 해태의 상표가 있는 200여종의 모든 제품은 맛과 영양과 품질에서 단연 으뜸입니다.

137. 왔다껌, 롯데, 1970

씩씩한 어린이에 판박이 롯데 왔다껌! 동화의 세계와 시원한 오렌지 맛을 함께 즐기자! 세계의 명물 태양의 나라 이태리 오렌지 향으로 만들어진 롯데 "왔다껌"은 달콤하고 싱싱한 풍미가 특징이므로 무더운 여름에도 즐겁게 애용할 수 있습니다. 여름철 어린이에 판박이 그림이 들어 있는 롯데 "왔다껌"을 권해 드립니다. 판박이 하는 방법 ① 왔다껌 속포장지의 판박이 그림을 매끈한 바닥 위에 놓고 손톱으로 문지른다 ② 판박이 종이를 살며시 뜯으면 재미있는 동화가 또렷이 판박이 됩니다.

138. 롯데껌, 롯데, 1971

세계적으로 인기 높은 이유를 아십니까? 롯데껌이 우수 식품으로 되기까지는...
▶ 주원료가 전혀 다릅니다: 롯데껌만은 천연 치클(멕시코의 사포딜라 나무의 수지)을 사용하므로 맛과 향기가 오래 지속되는 것이 특징입니다. ▶ 완전 방습이 되어 있습니다: 롯데껌은 완전 자동포장기에 알미늄 특수 은박지로 포장되므로 완전 밀폐되어 방향, 방습이 철저합니다. ▶ 고도의 기술지도로 세계 수준: 세계적인 껌 메이커 동경(東京) 롯데의 기술지도로 세계적인 우수한 껌만을 공급합니다. ▶ 롯데껌의 품질을 따를 수 없습니다: 멕시코의 천연 치클, 완전방습, 고도의 기술지도로

만들어지는 롯데껌은 타사에서 절대 모방할 수 없는 품질이 좋은 껌입니다. 맛을 비교하여 선택합시다.

139. 롯데비스켙, 롯데, 1973

롯데비스켙으로 삼성냉장고를 탑시다! 동양 최대 규모의 최신 시설 롯데비스켙. 여러분의 롯데제과는 껌, 캔디에 이어 또다시 비스켙 제품을 수출하게 되었습니다. 해외로 수출되는 롯데비스켙의 맛과 품질이 다른 어떤 비스켙보다도 우수하다는 것을 소비자 여러분에게 입증하기 위한 롯데의 노력이 바로 이 경품판매입니다. 이 경품판매를 통하여 롯데비스켙의 품질을 비교하여 보시고 앞으로도 많이 애용해 주시기 바랍니다.

140. 해태껌, 해태제과, 1974

해태껌이 완전히 달라졌습니다. 해태제과는 드디어 세계적인 껌 베이스 메이커인 미국 「드레휘스」(DREYFUS)의 껌 베이스와 향료를 도입, 새로운 껌을 생산하기 시작하였습니다. 껌의 품질은 껌 베이스(바탕)와 향료의 질, 그리고 그것을 배합·처리하는 제조기술, 이 3가지에 의해 좌우되는데, 세계적인 껌 메이커 「리그리」(WRIGLEY)에서도 껌 베이스와 향료의 세계적인 명문 「드레휘스」(DREYFUS)로부터 껌 베이스와 향료를 공급받아 사용하고 있습니다. 우수껌 메이커로서 10여 년의 전통을 지닌 해태제과는 이제 「드레휘스」의 껌 베이스와 향료를 도입, 혁신적인 품질의 해태껌을 생산하게 되었습니다. 부드러운 맛, 신선한 향기! 새로운 해태껌을 마음껏 즐겨 주십시오.

□ 시계

141. 투가레스, 1957

SWISS TURARIS, MONOREX. 최신형 고급품, 신사용 표준시계. 「서서제」(瑞西製). 금장, 일력, 방수용, 스텐레스. ·서서(瑞西): 스위스

142. 오레올, 1958

최신형 서서(瑞西) 시계. 정확한 시간.

143. 오레올, 1958

최신형 서서(瑞西) 시계. 전자 테스트, 정확한 시간.

144. 튜가레스, 1958

1958년형 최신형 "튜가레스". 특수, 견고 무-부멘트. 인기 절찬, 전국유명시계점 판매 중!

145. 해바라기, 1958

정확견고(正確堅固)! 최신미려(最新美麗)! 전국유명시계점에서 판매 중!

146. 헤로디아, 1958
시계의 왕자, 헤로디아(HERODIA).

147. 엘리다, 1958
ELIDA. 최신형 서서제(瑞西製).
50년의 전통, 정확, 정밀, 조정(調整).
전국유명시계점 판매 중.

148. 에니카, 1958
최신형 고급품. 서서제(瑞西製)
에니카. ULTRASONIC ENICA.
전국유명시계점에서 판매.

149. 델바나, 1960
DELBANA, SWISS제(製). 100년의
전통, 절대적인 신용, 세계적인 정평.

150. 에니카, 1960
최신형 고급품, 서서제(瑞西製) 에니카.
21석(石), 신사·숙녀용.

151. 서울시계써비스쎈타, 1962
롤렉스 시계 가지신 분에게
고함! 금반 폐사는 동경 리뻐맨.
웰시리롤렉스회사와 계약이 성립되어
동경롤렉스회사 한국대리점으로
동경롤렉스본사를 대행케되었아오니
롤렉스사 제품 시계를 소지하신 분은
수선 일체를 폐사에 맡겨 주시고 앞으로
많이 편달하여 주시기를 바랍니다.
기술자는 롤렉스사 지정 기술인이
담당하고 있음은 물론 기술면에
있어서는 롤렉스·써-비스 수선 방법을
실시하고 있읍니다.

152. 태흥사, 1962
롤렉스·오메가 시계. 고급시계는 최초로
한국 유일의 수입된 자동식 최신형
초음파 전자세척기로서 최신 기술진으로
수리 불가능인 것도 신품이 될 수 있는
기계화된 고도의 정밀수리 책임 보장.
시계대학병원 태흥사.

**155. 드레스 괘종 시계, 동아미싱제조,
1965**
드레스 괘종시계. 최신식 31일권(捲).
특징 ① 시간을 맞출 때는 장침은 물론
단침도 돌릴 수 있읍니다. ② 장침은
시계 가는 방향으로 돌려 12시에 놓은
다음 타종이 끝나면 단침을 좌우 어느
쪽으로 돌려도 지장 없이 시간을 맞출
수 있읍니다. ③ 종의 타수는 그 다음

번부터 자동적으로 지침과 일치합니다.
④ 매 시간은 물론 매 30분에도 한번씩
종을 쳐서 알려줍니다. ⑤ 한번 태엽을
감으면 31일 이상 갑니다. 드레스미싱
자매품.

157. 오리엔트, 영명산업, 1967
시계라면 정확한 오리엔트, 멋있는
오리엔트. 기술과 신용을 자랑하는
세계의 시계, 오리엔트. 오리엔트 시계
수입 총대리점 영명산업주식회사.

158. 시티즌, 한미시티즌정밀공업, 1968
이것이 시계다! 시티즌이다! 세계적인
시계-시티즌. 시티즌은 정밀·정확을
전세계에 자랑합니다. 시티즌은
현대적인 감각의 절정인 세련된 디자인과
세계적으로 인정받은 기계의 정밀·정확을
자랑합니다. 현대의 맥박, 시티즌.

159. SEIKO, 구일시계, 1968
신뢰감이 SEIKO를 선택케한다. 신용있는
판매점에서는 SEIKO를 권합니다. 생산된
모든 제품이 67·68년도 서울시장우수상
수상(손목시계 무브멘트는 수입품이므로
대상 외).

160. 오리엔트, 1968
세계로 뻗는 세계인의 시계. 수심 40M 압력 보장! 스텐레스 케-스에 완전 방수를 자랑하는 오리엔트. 정확하고 멋있는 ORIENT.

162. SEIKO, 한국시계공업, 1971
시대 감각에 알맞은 X-MAS 선물! SEIKO 시계! 참신한 아이디어에 넘치는 선물은 평생에 남습니다. 써서 없어지는 선물보다 오랫동안 간직할 수 있는 것을... 의례적인 크리스마스 선물보다 새롭고 멋진 크리스마스 선물이 당신의 정성을 전해줄 것입니다. 풍부한 바라이어티에 넘치는 세이코시계를 당신의 이웃 시계점에서 구하십시오.

165. 삼성카파아나로그, 삼성전자, 1980
하루 24번, 당신의 정성이 기억되는 선물. 카파아나로그는 아름다운 3가지 멜로디로 시각을 알려드립니다. 따스한 정을 나누는 세모입니다. 소중한 분, 고마운 분께 당신의 마음을 전하세요. 챠임벨, 귀뚜라미, 종소리의 3가지 멜로디가 시각을 알려주는 삼성카파아나로그. 하루 24번 아름다운 멜로디가 당신의 정성을 표현해 드립니다.

□ **잡화**

168. 나이롱 여자 고무신, 신성, 1958
수(遂) 출현, 새봄에 주부에게 보내 드린 희소식. 나이롱 여자 고무신. 5대 특장 ① 보통 고무신의 5배 이상 강함 ② 보통 고무신보다 모양이 미려함 ③ 색채는 각 색종(色種)으로 되어 있음 ④ 절대로 색갈이 변치 않음 ⑤ 보통 고무신보다 가볍다. 신신연쇄가 고무신부 NO.502

169. KANGAROO, 코스모스 화학공업사, 1961
캉가루-표 구두약. 최고품질 구두약.

170. ABC 구두약, 태평양화학공업, 1961
서독 「왁스」회사 원료 사용. ▶ 가장 광택이 잘 난다 ▶ 가죽이 부드러워지며 오래 간다. ABC 구두약.

171. 동자표 고무신, 동신화학공업, 1962
해외로도 날개 돋친... 동자표 고무신.

172. 신일양화점, 1963
여대생과 숙녀 여러분의 호평을 받고

있는 뉴-모-드를 준비하고 있읍니다. 여화(女靴)의 집, 신일양화점.

173. 에스콰이아, 1963
어데로 신고 가던 에스콰이아 구두는 당신의 고상한 취미를 입증할 것입니다. 에스콰이아.

174. 에스콰이아, 1963
고급화는 에스콰이아에서 찾으십시요!

175. 오리표 운동화, 동신화학공업, 1964
입학의 선물은 질기고, 가볍고, 모양 좋고, 발이 편한 특제품, 오리표 운동화.

176. 금강, 1964
유행의 샘터 금강 서대문 점포가 세종로에 이전 개업!

177. 말표구두약, 범양산업사, 1965
품위 있는 멋은 당신의 빛나는 구두에서! 값 싸고 윤이 잘 나며 오래가고 가죽을 부드럽게 하여 줍니다. 말표구두약.

178. 에스콰이아, 1965
찬 발을 따뜻하게… 에스콰이아.

179. 조광핸드빽, 조광피혁공업사, 1966
가죽부터 장식까지 일관 작업으로
책임지는… 조광핸드빽.
1966년도 부총리겸경제기획원 장관
표창, 상공부수출품생산 지정업체,
서울특별시장 수상.

180. 에스콰이아, 1966
에스콰이아는 나날이 발전합니다. 또한
그 신발을 신는 당신도 더욱 발전합니다.

181. 에스콰이아, 1968
반액 대매출, 봉사 가격 900원 균일.
이번 기회를 놓치지 마시고, 에스콰이아
숙녀화를! 6월 30-7월 3일(4일간).

182. 신일, 1967

부-스의 계절! 68년식의 뉴·스타일로.
숙녀의 미를 더욱 빛내어 줍니다. 여화
(女靴)의 집, 신일.

183. 에스콰이아, 1968
에스콰이아는 당신이 원하기 전에
유행을 제공하고 필요하기 전에 유행을
배달합니다.

184. 에스콰이아, 1969
경영 관리자의… 품위 있는 옷차림에는
부드러운 「카프스킨」 구두를
신으십시요.

185. 비제바노, 1971
명화(名靴)의 전당 도심에 서다. 5월
20일 개점, 비제바노 명동 본점.

186. 비제바노, 1971
당신을 모시려고 이테리에서 건너온
구두의 귀족, 비제바노.

187. 비제바노, 1975
양춘하(陽春下)의 화사한 이타리안
패션. 색과(color) 형과(design) 그리고
낭만이 비제바노에 있읍니다.

188. 비제바노, 1976
비제바노엔 명작의 향기가 드높습니다.

189. 레오파드, 1976
더위의 계절, 여름을 시원하게…
여름은 덥습니다. 그러나 이 더위를
시원하게 해 주는 Poly Urethane Sole
샌달은 당신을 무더위에서 해방시켜 줄
것입니다.

190. 에스콰이아, 1976
찬바람… 흰눈… 그리고 부-츠…
신개발, 특허출원 부-츠용 스노우창,
쓰리스타의 특수지퍼.

191. 에스콰이아, 1977
우아하고 아름다운 구두를 당신에게
드립니다. 당신이 숙녀의 기회를
잊었다고 생각하신다면 이번 봄 구두로
좋은 기회를 찾을 수 있을 것입니다.

192. 에스콰이아, 1977
서울은 온통 에스콰이아로 붐비는
거리... 어디로 가던 당신을 위해
그곳까지 모셔주는 구두. 이태리안
모카는 유-럽 사람들 전체가 애용합니다.
모카신은 에스콰이아에서 찾으십시요.

193. 케리브룩, 1977
명동에 태어난 또 하나의 명문점!
당신의 케리부룩.

194. 금강제화, 1977
'77 The Summer TOTAL FASHION.
태양의 계절- 시원한 샌들. 샌들은 역시
여름의 주역입니다. 구두와 핸드백의
앙상블, 다양한 디자인의 서머 샌들과 잘
조화되는 핸드백을 셋트로 판매합니다.

□ **연탄**

195. 왕표연탄, 승리연료공사, 1958
구공탄 중의 왕, 왕표연탄.

**196. 현대연탄, 현대연료화학공업사,
1962**
신문지 반장이면 해결, 편리하고
경제적이며 안전한... 간편하고 목탄
대용, 냄새없고 가스 제독, 오래쓰고
화력 배강. ▶ 사용법: 탄을 집게로
들고 그림과 같이 불을 붙이고 불문을
열어 놓은 채 약 30분 지나면 완전히
피어납니다. 탄구멍 언저리에 불이
붙으면 피어날 것이니 건드리지 마시오.

197. 원자연탄, 동창화학공업, 1965
연료계의 대혁신, 성냥 한 개로 피우는
원자연탄 출연. 특징 ① 유독성 까스가
획기적으로 제거되어 있음 ② 점화
후 30분이면 충분히 사용할 수 있음
③ 열량이 높고 연소시간이 충분함.
우리나라에서는 처음 발명된 이 특수
연탄은 그 특징을 고려하여 다음과 같은
경우에 간편하게 사용할 수 있습니다.
▶ 각 가정에서는 급히 불이 필요할
때, 여름철 온돌에 불을 때어야 할 때,
목욕물 데울 때, 숯을 쓸 필요가 있을
때 ▶ 노점 등에서는 주야 계속 불을
유지하는데 필요한 연탄 두 장 대신
이 연탄 한 장으로 필요한 시간 내에만
사용하고 야간에 불필요한 불을 유지할
필요 없음 ▶ 수렵·철렵·등산가들이
휴대하여 사용하기 편함.

200. 깨스무, 흥국산업진흥공사, 1970
고성능 연탄깨스 제독 제취제 깨스무
(GAS-MOO). 삼천만의 적 연탄깨스를
드디어 정복! 특징 ① 연탄깨스를
제독제취한다 ② 효력이 즉시 발생한다
③ 화력이 더욱 강력해진다 ④ 완전
연소 작용한다 ⑥ 사용이 간편하다.

201. 대성연탄, 1970
높푸른 하늘, 어느새 가을입니다. 이번
겨울도 대성연탄은 서울 백만 가정을
따뜻하게 지키겠습니다. ▶ 영등포
신공장 10월 15일 준공! 일산 70만
개의 최신 최대의 시설로서 남서울의
연탄 공급은 앞으로 완전히 안정을
기하게 되었습니다. ▶ 왕십리 공장(일산
50만개), 공장내부를 확장 일신하여 더
한층 충실한 봉사를 기하고 있습니다.

202. 7표 미니연탄, 동진산업, 1973
특허 받은 7표 미니연탄. 주부들의
다정한 벗 7표연탄에서 상공부 특허품
(실용신안등록 10022) 미니연탄을
판매하고 있습니다. ▶ 작아졌습니다
▶ 값이 쌉니다. ▶ 여름철 취사에
알맞습니다. ▶ 온돌방, 시장,
노점에도 경제적입니다. 7표 미니연탄
100개를 사시면 미니연탄 화덕을
무료로 드립니다.

203. 새마을 연탄, 새마을 연탄공사, 1973

새시대, 새마을, 새가정, 새로 개발된
새마을 연탄. 전국 년간 총 원탄
수요량의 30% 절약하는 새마을 연탄
개발. ▶ 상하탄 교체시 탄공 맞출 필요
없음(위생적이고 간편함) ▶ 착화가
빠르므로 교체 30분 후면 음식물을
끓일 수 있음 ▶ 상하 교체시 부착율이
희소하여 사용이 편리하다 ▶ 화력이
월등히 강함(일반탄과 동질의 원탄을
사용하면 매 시간당 150도 C 이상
화력이 강함) ▶ 연소시 유독성가스
(CO)가 80% 제거된다(본 A신개발탄의
상세한 원리특허공보 참조).

205. 착화탄, 삼아화학공업, 1976

신문지 한장으로 불을 피울 수 있는
착화탄. 본 제품의 특징 ① 손에 검정이
묻지 않습니다. ② 연탄구멍이 맞추지
않아도 잘 핍니다. ③ 나무나 숯이
필요하지 않습니다. ④ 착화탄 1개로
불고기 및 찌개도 끓일 수 있습니다.
(40분~1시간) ⑤ 파손이 나오지
않습니다.

207. 삼천리연탄, 삼천리산업, 1982

삼천만의 연료 삼천리연탄. 삼척탄좌의
석탄을 원료로 한 최우수 연탄,
삼천리연탄, 열량이 높다, 연소시간이
길다, 재가 단단하다, 냄새가 없다.
삼천리연탄에는 "삼천리연탄"이 새겨져

있습니다. 연탄까스를 조심하여
귀중한 생명을 지킵시다.

208. 정화연탄, 정화에너지, 1983

연탄의 일대 혁신! 정화연탄.
▶ 점화가 빠르고 간편합니다.
성냥 1개피로 단 5초내에 점화됩니다.
▶ 연소시간이 아주 깁니다. 불문
조정으로 9~20시간 연소됩니다.
▶ 열량이 매우 높습니다.
6000~6500Kcal/kg의 열량.
▶ 일산화탄소 발생이 거의
없습니다. 과학기술처 분석 치사량
이하(0.016PPM) ▶ 취급 보관이
용이합니다. 상자에 포장되어
출하되므로 취급과 보관이 용이합니다.
(1Box=12개입) ▶ 사용 용도가
광범위합니다. 취사, 사무실, 이·미용실,
점포, 식당, 야외용, 낚시, 소작업장,
비닐하우스.

209. 정화연탄, 정화에너지, 1983

슬기 엄마, 연탄 시집살이에서 해방!
"xxxx년x월x일. 집안에 온통 탄가루를
날리며 500장 연탄을 새로 들였다.
아무리 불구멍을 틀어 막아도 한 방에
두세번은 갈아야 하는 탄불, 어쩌다
꺼지기라도 하는 날에는 자욱한 연기
속에서 한참 동안 고생을 해야 한다.
어디 이것 뿐이냐. 탄불을 갈 때마다
폐를 찌르는 가스는 10년쯤 수명이
단축될 것 같다. 이 고달픈 연탄
시집살이 언제나 면할지..." 이것은
슬기 엄마의 일기였습니다. 우리나라
주부들의 한결 같은 골치거리 탄불,
그러나 새로 개발된 정화연탄이

이러한 주부들의 연탄 시집살이를
해방시켰습니다. 또한 이동과 휴대가
자유로와 가정의 여름 취사용이나 등산,
낚시 등 야외에서도 사용이 편리합니다.

□ 타이어

210. 동아다이야, 동아다이야공업, 1955

자동차 업계의 거탄(巨彈)!! 국산
동아다이야. 추럭 뻐스 다이야는
12프라이 이상 책임 제작합니다. 특징
① 일본 횡빈(橫濱) 다이야 형 최신
자동식기계설치 ② 외국 기술인 초빙
책임 제작 ③ 한국 도로에 적합한 제품.

211. 인디아 다이야, 1956

영국제 다이야 안내. INDIA TYERS,
인디아 다이야. 추럭 및 각종 다이야.
상기 다이야를 여러분에게 염가로
제공하오니 내사 방문하심을 환영함.

212. 흥아타이야, 1957

질기고 값싼 흥아타이야. 단연 신제품
호평!! 츄럭타이야 750-20-12PLY.
승용차타이야 600-16-6PLY.

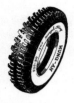

213. 흥아-킹, 흥아타이야, 1958
수(遂)!! 타이야계(界)의 왕자...
대망의 "흥아-킹" 출현. 장거리 주행과
악로(惡路)에 최적!!

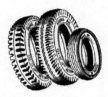

214. 레-용, 흥아타이야, 1958
레-용제 신제품, 염가판매 개시!!

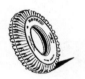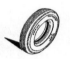

215. 동신타이야, 동신화학공업, 1958
강하고 굿숑 좋고 모양 좋은 동신타이야.
최대의 시설과 최신의 권위있는
기술진으로 외산을 완전 능가하고
있읍니다. 국산 최우수품으로써 험한
산악지대 도로에서도 시험한 결과
비상한 성능을 가진 것으로 인정되었음.
절대적으로 장기 사용됨은 제품 자신이
보증함.

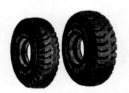

216. 한국타이야, 1959
수(遂) 출현. 외국품보다 우수한
한국타이야. 품질 본위.

217. 흥아타이야, 1959
신형 흥아타이야, 사자표 출현!! 특징
① 두터운 토랫트 고무 ② 튼튼한 구조
③ 주행이수(哩數) 증대 ④ 쾌적한 쿳숀.

218. 흥아타이야, 1962
경제 재건은 흥아타이야를 사용함으로!!
이만천(二萬秆)을 주파할 수 있는
경제적인 신제품을.

219. 동신타이야, 동신화학공업, 1964
정부가 품질을 보증하는! 동신타이야.
우리나라에서 처음 만드러진
이 타이야는 우리나라가 제정한
표준규격에 맞추어 만드러진 것으로
엄격한 품질관리와 엄밀한 검사를
거쳐서 제조되어 합격품만을 판매하오니
안심하시고 이용하여 주시기 바랍니다.
이 타이야는 KS마크가 표시되어 있어
어디서나 믿고 사실 수 있습니다.

220. 흥아타이야, 1969
신뢰의 상징 스마일표. 다정한 벗,
반가운 사람을 만나면 우리는 먼저
미소로서 맞이합니다. 신용있는 기업,
믿을 수 있는 상품은 언제나 소비자와

정다운 미소로 대할 수 있읍니다.
스마일표! 이것은 신뢰를 상징하는
저희들의 언어입니다. 그러기에 품질은 곧
우리의 생명이요 모-토입니다. 요코하마
타이어와 기술제휴, 흥아타이어.

221. 모호크타이어, 1972
모호크타이어. 승용차는 모호크알티시모,
고속용은 모호크튜브리스. 미국
뉴욕주에 살던 인디언 "모호크" 부족은
그 강인하고도 끈질긴 천성으로 역사에
너무나 유명합니다. 미국 최고 주행기록을
지닌 "모호크타이어"는 그 강인하고도
질긴 품질로서 이제 한국에서도 여러분이
가장 믿을 수 있는 자동차 타이어가
됐습니다.

**222. 한국 래디알 타이어, 한국타이어,
1974**
한국타이어 집념의 결실입니다!
한국 래디알 타이어, 고속 안전 주행을
위한 획기적인 신제품. ▶ 타이어 수명
65% 연장, 연료 10% 절감 ▶ 펑크율
감소로 향상된 안전성 ▶ 우수한 조종
안정성 및 회전성(Cornering) ▶ 뛰어난
제동성 ▶ 특수 디자인(Tread Pattern)에
의한 소음의 감소, 경쾌한 승차감. 한국
래디알 타이어의 구조는 카카스
(쓰구)의 코드(Cord)를 원주 방향의
직각으로 배열하고 그 위에 강력한 4매의
벨트(Belt)를 부착시킨 타이어입니다.

223. 금호타이어, 1978

금호타이어는 삼양타이어의 새로운
이름입니다. 금호그룹의 일원인
삼양타이어가 금호타이어로 이름을
바꾸었습니다. 지난 18년간 국내
타이어 업계의 선두기업으로 착실히
성장해 온 그 꾸준한 힘을 바탕으로
이제 금호타이어는 새로운 출발을
하게 된 것입니다. 세계적인 타이어
"유니로얄"과 기술제휴를 통해
전제품의 60%를 세계 80여개국에
수출하고 있는 금호그룹의 자랑스런
기업, 금호타이어. 금호타이어는 이제
세계적인 기업으로 한국자동차산업과
국민생활에 더욱 기여할 것을
약속드립니다.

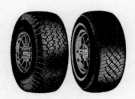

224. 한국타이어, 1988

보다 안전한 타이어를 위한 노력.
한국 타이어는 타이어 하나를 완성하기
위하여 800여종의 품질검사를
실시합니다. 생명을 싣고 다니는
타이어... 보다 안전하고 완벽한
타이어를 위해서라면 수만번의 검사라도
기꺼이 해야 한다는 것이 우리의
자세입니다. 타이어 하나를 만들기
위해서 800가지 이상의 품질검사를
실시한다면 놀라시겠읍니까?
한국타이어는 원부재료에서 완제품에
이르기까지 800여종의 품질검사를
실시하여 A급 판정을 받은 제품만
소비자의 손에 갈 수 있도록 철저한
품질검사를 하고 있어 소비자가
안심하고 사용하셔도 무방합니다.
품질로 앞서가는 한국타이어.

인물
People

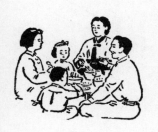

1

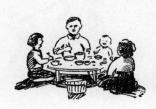

2

3

4

5

6

7

1. 샘표간장, 1954 2. 샘표간장, 1955 3. 당원, 합동화학공업, 1957
4. 고급종합비타민 비타나인, 유한양행, 1957 5. 종합비타민제 대한 핵사비타, 대한비타민화학공업사, 1957
6. 대한교육보험, 1958 7. 국민영양제 원기소, 서울약품, 1958

8. 국민영양제 원기소, 서울약품, 1958 9. 골덴텍스, 제일모직, 1959 10. 종합영양제 비타이-스트, 1959

11. 국민영양제 원기소, 서울약품, 1959 12. 홀몬제 플라센톨, 1959 13. 국민영양제 원기소, 서울약품, 1959

14. 종합비타민·미네랄제 미네비, 유한양행, 1960 15. 오리온밀크캬라멜, 동양제과공업, 1960

16. 당의정 헥사트롱, 동성제약, 1960 17. 에비오제, 삼일제약, 1961 18. 골덴텍스, 제일모직, 1961

19. 기생충 구제약 산도가인, 1961

20

21

22

23

24

25

20. 정장(整腸)·소화·영양제 그로민, 유한양행, 1961 21. 영양제 에비오제, 삼일제약, 1961
22. 골덴텍스, 제일모직, 1961 23. 피임약 에프 피, 유유산업, 1962
24. 유산균 영양치료제 비오비타, 일동제약, 1962 25. 소화제 에비오제, 삼일제약, 1962

26. 한국상업은행, 1962 27. 조흥은행, 1962 28. 조흥은행, 1962 29. 파인애플 쥬스, 유린제약, 1962

30. 제일은행, 1962 31. 동양방직, 1962 32. 오늘도 건강하게 원기소, 서울약품, 1962

33. 건양소(영양제), 한영제약, 1963 34. 동양화재, 1963

35

36

37

38

39

40

41

42

35. 최신 고급 위장약 코-링, 신영제약, 1963 36. 30종 영양소 총합 비타-홈, 유한양행, 1963

37. 고단위 국민영양제 비타-엠, 유유산업, 1963 38. 대한생명, 1963 39. 세계문화사, 학원사, 1964

40. 세계문화사, 학원사, 1964 41. 창간호 〈과학세기〉, 1964 42. 30종 영양소 총합 비타-홈, 유한양행, 1964

43. 행복의 선물 럭키비누, 락희유지공업, 1964　　44. 근육이완제 벤조리논, 삼공제약사, 1965
45. 대한사이다, 대한식품, 1965　　46. 비타-홈, 유한양행, 1965　　47. 먹는 피임약 린디올22, 유한양행, 1966
48. 국민은행, 1966　　49. 농촌 지붕 개량의 선구자, 금강스레트, 1967　　50. 비타-엠, 유유산업, 1967

51

52

53

54

55

51. 해태 종합선물세트, 해태, 1968 52. 비타-홈, 유한양행, 1970 53. 한국은행, 1971
54. 벤즈고속버스, 1971 55. 대한금융단, 1973

56

57

58

59

60

56. 대한생명보험, 1974 57. 한일은행, 1974 58. 한국산업은행, 1975

59. 비타민B복합제 삐콤, 유한양행, 1975 60. 생명보험단, 1975

62

61

63

64

65

61. 생명보험단, 1975 62. 생명보험단, 1975 63. 대한증권, 1976 64. 코프시럽 에스, 유한양행, 1977

65. 재형저축, 저축추진중앙위원회, 1978

66. 생명보험협회, 1978　　67. 아스피린, 한국바이엘약품, 1979　　68. 반포경남쇼핑센타, 1979

69. 생명보험협회, 1979　　70. 롯데1번가, 1979

71

72

73

74

75

76

71. 롯데쇼핑, 1979 72. 동방생명, 1980 73. 상업은행, 1981 74. 상가분양, 대한주택공사, 1981

75. 보증공사채, 서울특별시 지하철공사, 1981 76. 건영주택, 1981

77

78

79

80

77. 생명보험협회, 1982 78. 지하철 건설채권, 부산직할시, 1982 79. 살코기캔, 동원참치, 1983
80. 쾌적한 쇼핑장소, 뉴코아, 1984

81

82

83

84

81. 대한가족계획협회, 1984 82. 한아름 대잔치, 대우전자, 1984 83. 우리는 아남가족, 아남전기, 1985

84. 현대아파트, 현대산업개발, 1987

85. 청소약 동양린덴, 동양제약소, 1955　　86. 마산환금간장, 일미, 1955
87. 만표영표간장, 서울대동식품공업, 1955　　88. 수복간장, 대한식품공업, 1955　　89. 설탕대용 SS정, 1956
90. 조미료 미미소, 대성공업사, 1956　　91. 해태캬라멜, 해태제과, 1956　　92. 가정양재, 1957
93. 슈퍼 에스트롤, 1957

94

95

96

97

98

99

100

101

102

94. 에루고밍, 1957 95. 혈색이 고아지는 페루나몽, 1957 96. 마이코 스타틴, 1957
97. 조미료 미량, 합동화학, 1958 98. 푸라스틱 실내용 타일, 한일고무공업소, 1958
99. 히스타민, 종근당제약사, 1959 100. 샘표간장, 샘표, 1959 101. 헥시콜, 1959
102. 럭키비닐타이루, 락희화학공업사, 1959

103. 아모날, 1960 104. 비타나인, 유한양행, 1960 105. 맞춤 와이샤쓰, 서라벌사, 1960
106. 꽃장판, 동양산업공사직매부, 1960 107. 두통에 아모날, 1960 108. 해태캬라멜, 해태제과, 1960
109. 비타 구루구론, 대영제약소, 1960 110. 양표간장, 1960 111. 비오훼린, 독일 훼스트, 1960
112. 안진, 유한양행, 1960

113. 샘표간장, 샘표, 1960　　114. 벌레잡는약 녹크다운, 유린제약, 1961　　115. 미네비, 유한양행, 1961

116. 금성, 1961　　117. 여드름약 핌푸레스, 1961　　118. 아이디알 미싱, 신한미싱제조, 1961

119. 두루라, 도일화학공업, 1961

女性教室

120. 가시미론, 서광섬유공업, 1961　　　121. 가시미론, 서광섬유공업, 1961　　　122. 여성교실, 1962
123. 무궁화표 메리야쓰, 서울평창섬유, 1962　　　124. 태복메리야쓰, 태복섬유, 1962
125. 듸피마롱, 동성제약, 1962　　　126. 코나어, 동보제약, 1962　　　127. 낙타모사, 대동모방공업, 1962
128. 파리빈대전멸 노-후라이, 1962

129

130

131

132

133

134

135

129. 제일은행, 1962 130. 가루비누 코-티 원더풀, 동산유지, 1962 131. 제일은행, 1962
132. 한일은행, 1962 133. 카시미론 내의, 서광섬유, 1962 134. 낙타모사, 대동모방공업, 1962
135. 샘표간장, 1962

136. 샘표간장, 1962 137. 제일은행, 1962 138. 국민은행, 1963 139. 동아포도주, 동아과실주공사, 1963

140. 코병 치료에 코나어, 동보제약, 1963 141. 아미카, 천성물산, 1963 142. 코-티 원더풀, 동산유지, 1963

143. 닭표간장, 1963 144. 미도파백화점, 1963

145. 동방생명, 1963 146. 샘표간장, 샘표, 1963 147. 에스 코-덴, 신영제약, 1963
148. 원더풀, 동산유지, 1964 149. 일미, 제일물산양행, 1964 150. 금북 뉴-슈가, 금북화학공업, 1964
151. 럭키비누, 락희화학공업, 1964 152. 샘표간장, 샘표, 1964

153

154

155

156

157

158

159

153. 비타-엠, 유유산업, 1965 154. 뉴슈가, 오뚜기, 1965 155. 한국상업은행, 1965
156. 아마츄어 사진촬영대회, 국제관광공사, 1966 157. 크로락쓰, 한양산업, 1966 158. 자동 펌프, 한일전기, 1967
159. 대한석유공사, 1967

160

161

162

163

164

160. 설탕의 제일제당, 제일제당, 1967 161. 코끼리표 곤로유 스토-브, 1967
162. 콘로로, 중앙석유곤로, 1968 163. 라면 왈순마, 롯데, 1968 164. 통일밀쌀, 동아제분, 1972

165

167

166

168

165. 치질약 울트라프록트, 한국쉐링, 1973 166. 한국산업은행 1976 167. 인스탄틴, 한국바이엘약품, 1976
168. 삼양식품, 1977

169

170

171

172

173

174

175

169. 라이스킹, 건원기업, 1977 170. 연성 하이타이, 럭키, 1980 171. 생명보험협회, 1981
172. 야채고기 만두, 사슴표, 1981 173. 샘표 도마도 케챂, 샘표식품, 1982 174. 빈혈약 훼로바, 부광약품, 1982
175. 원당종합시장, 1982

176. 정화연탄, 정화에너지, 1983 177. 여의도백화점, 1985 178. 현대백화점, 1987

179. 반죽기계 BON 국시나, 본전자, 1989

180

181

182

183

184

185

186

187

180. 만코페롤, 만닝, 1955 181. 만코페롤, 만닝, 1956 182. 오리온 츄-잉껌, 동양제과공업, 1956

183. 육아전서, 학원사, 1956 184. 샘표간장, 샘표, 1957 185. 유선염 예방과 치료에 오스마셀트, 1957

186. 세파민, 삼성제약소, 1957 187. 미네비타, 1957

188

189

190

191

192

193

188. 신경통에 찜파스, 1957 189. 독수리표 가당연유, 독수리표, 1958 190. 미네비타, 유한양행, 1958

191. 원기소, 1958 192. 네오오잉, 1959 193. 원기소, 1959

194

195

196

197

198

199

194. 원기소, 1959 195. 비락우유, 1959 196. 미네비타, 유한양행, 1959 197. 원기소, 서울약품, 1959

198. 원기소, 서울약품, 1959 199. 비행접시 워-라 워-라, 1959

200. 원기소, 서울약품, 1959　　201. 미네비, 유한양행, 1960　　202. 단발 구룬산, 천도의약품, 1960
203. 원기소, 서울약품, 1960　　204. 비타칼슘, 삼일제약, 1960　　205. 미네비, 유한양행, 1960
206. 파-상겔, 1960

207

208

209

210

211

213

214

212

215

207. 에루고토, 삼성제약소, 1960　　　208. 비타칼슘, 삼일제약, 1960　　209. 드라이 밀크, 1960

210. 비타칼슘, 삼일제약, 1960　　　211. 제일은행, 1960　　　212. 미향비누, 애경유지공업, 1960

213. 마마칼슘, 유인제약, 1960　　214. 기침 감기 나루코농, 종근당, 1961　　215. 마마칼슘, 유인제약, 1961

216. 비타톤, 대한비타민, 1962 217. 원기소, 서울약품, 1962 218. 비타칼슘, 삼일제약, 1962
219. 한국상업은행, 1962 220. 비타-엠, 유유산업, 1962 221. 서울동성제약, 1963
222. 뎁보씨, 유린제약, 1963 223. 〈학원〉, 서울학원사, 1963 224. 아동저축제도, 체신부장관, 1965

225

226

227

228

229

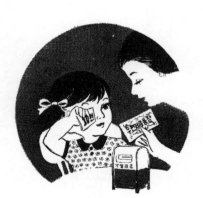

230

225. 비오비타, 일동제약, 1965 226. 해피분유, 신성산업, 1965 227. 비타칼슘, 삼일제약, 1966
228. 한국상업은행, 1967 229. 남양분유, 남양유업, 1967 230. 우편저금, 체신부, 1968

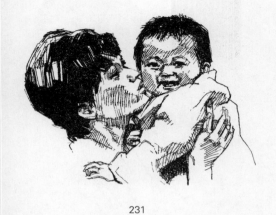

231

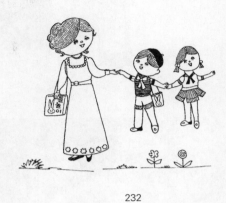

232

233

234

231. 통표 기응환, 보령제약, 1972 232. 투자신탁, 한국투자신탁, 1976 233. 대한손해보험협회, 1979

234. 동아햇님 어린이 보호상, 롯데제과, 1980

235

236

237

239

238

235. 어린이 영양제 라이텍, 동화약품, 1981 236. 조흥은행, 1981 237. 한국장기신용은행, 1982
238. 한국전기통신공사, 1989 239. 현대 소나타 보일러, 1989

240

241

242

243

244

245

246

247

240. 해태캬라멜, 해태제과, 1956　　241. 원기소, 1956　　242. 푸렌데로루, 부산 건일약품, 1957

243. 푸렌데로루, 부산 건일약품, 1957　　244. 간유구, 대한비타민화학공업사, 1957

245. 오리온 드롭프스, 동양제과공업, 1957　　246. 오리온 드롭프스, 동양제과공업, 1957

247. 정제 영양소, 신아제약, 1957

248

249

250

251

252

253

248. 캬라멜, 오리온, 1958 249. 어린이 영양제 헥사비론, 유한양행, 1958
250. 데카비타시럽, 서울범양약화학, 1958 251. 비타톤, 대한비타민, 1959 252. 에비오제, 삼일제약, 1959
253. 헥사비론, 유한양행, 1959

254. 정제 원기소, 1959 255. 비페라 캬라멜, 종근당제약사, 1959 256. 비타이-스트, 1959

257. 원기소, 서울약품, 1959 258. 원기소, 서울약품, 1959 259. 에비오제, 삼일제약, 1959

260. 비타헬쓰, 건일약품, 1959

261. 해피-비스켙, 오리온, 1959 262. 몰트 헤모그로빈, 1960 263. 소화불량 비오티스, 1960
264. 오리온 캬라멜, 서울동양제과공업, 1960 265. 크로루 시럽, 종근당제약사, 1960
266. 해태 비-타 캬라멜, 해태제과, 1960 267. 데르모 코-티솔로, 1960 268. 커-피-캬라멜, 해태제과, 1960
269. 오리온 비타민 캬라멜, 동양제과공업, 1960

270. 비타이-스트, 1960 271. 데카 비타시럽, 범양약화학, 1960 272. 엄마가 정한 보약 몰트 헤모그로빈, 1960

273. 미향화장비누, 애경유지공업, 1960 274. 오리온 뻐터-보ㄹ, 동양제과공업, 1960 275. 왕자표 메리야쓰, 1960

276. 구충약 비페라, 종근당제약사, 1960 277. 해태 소프트 캬라멜, 해태제과, 1960

278

279

280

281

282

283

284

285

286

287

278. 오리온 드롭프스, 동양제과공업, 1960 279. 드롭프스, 1961

280. 국민전과 국민수련장, 삼신서적, 1961 281. 비오비타, 일동제약, 1961

282. 국민전과 국민수련장, 삼신서적, 1961 283. 인삼회생정, 1961

284. 오리온 하이킹 주머니, 동양제과공업, 1961 285. 영어생활, 영어생활사, 1961

286. 네오오잉 시럽, 종근당제약사, 1961 287. 키 크게 하는 무언가? 파이오니어, 1961

288. 대한교육보험, 1961 299. 어린이 원기소, 서울약품, 1962 290. 국민전과 국민수련장, 국민문화사, 1962

291. 국민전과 국민수련장, 국민문화사, 1962 292. 에비오제, 삼일제약, 1962 293. 헥사비타민, 유한양행, 1962

294. 소년소녀세계명작전집, 정일출판사, 1962 295. 에비오제, 삼일제약, 1962

296

297

298

299

300

301

302

303

304

305

296. 어린이 건비환, 동보제약, 1962 297. 비타-엠, 유유산업, 1962 298. 베리온 시럽, 천도의약품, 1962
299. 어린이 설사에 베리온시럽, 천도제약, 1962 300. 샘표간장, 샘표, 1962 301. 비-옴시럽, 1962
302. 비-옴시럽, 1962 303. 미우만 아동복, 1962 304. 한일은행, 1963 305. 조흥은행, 1963

306
307
308
309
310
311
312
313

306. 몸살 두통에 안진, 유한양행, 1963　　　307. 뻐터-홈, 삼강제과, 1963　　　308. 대한생명, 1964
309. 어린이 조혈제 부롬빙, 건일약품, 1964　　　310. 어린이 조혈제 부롬빙, 건일약품, 1964
311. 영진구론산 바-몬드, 영진약품, 1965　　　312. 에비오제, 삼일제약, 1965
313. 어린이 헤모구론, 종근당제약, 1965

314. 소아용 아스피린 아스펠, 청계약품, 1965　315. 어린이 헤모구론, 종근당제약, 1965
316. 어린이 헤모구론, 종근당제약, 1965　317. 오리온 과자, 동양제과공업, 1965
318. 체신저축지불안내, 체신부장관, 1966　319. 어린이 영양과 발육에 츄-비타, 유한양행, 1966
320. 럭키 폴리에치렌필림, 락희화학공업, 1966　321. 피임약 린디올, 유한양행, 1966
322. 어린이 원비, 일양약품, 1966

323. 이질 설사 복통 후라베린, 일동제약, 1966 324. 어린이 비타-엠, 유유산업, 1966
325. 오리온 후르프 드롭프스, 동양제과공업, 1966 326. 뽕뽕 캬라멜, 동양제과공업, 1966
327. 에비오제, 삼일제약, 1966 328. 에비오제, 삼일제약, 1966 329. 월간지 〈유치원〉, 교육자료사, 1966

인물—어린이

330. 어린이 비타-엠, 유유산업, 1966 331. 비오비타, 일동제약, 1966 332. 〈새소년〉 3월호, 새소년사, 1967
333. 국민은행, 1967 334. 표준전과 표준수련장, 교학사, 1967 335. 〈새벗〉 11월호, 1967
336. 뇌염백신, 수도미생물연구소, 1968 337. 국민은행, 1969 338. 한국신탁은행, 1969
339. 구충제 데카리스, 유한양행, 1970

340

341

342

343

340. 하이칼슘, 미원약품, 1970　　　341. 하이푸로·엠피에프, 하이푸로식품, 1971
342. BALL HORSE, 백미산업사, 1973　　　343. 구충제 안텔, 동신제약, 1973

344

345

346

347

348

349

344. 리소비타, 동신제약, 1974 345. 대일밴드, 대일화학, 1977 346. 대한금융단, 1978
347. 중소기업은행, 1980 348. 롯데쇼핑, 1980 349. 아스피린 어린이용, 한국바이엘약품, 1980

351

350

352

353

350. 어린이 회원모집, 삼미슈퍼스타즈야구단, 1983 351. 삼도물산, 1984

352. 유아월간지 〈자연과 어린이〉, 국민서관, 1984 353. 전국낙농업협동조합연합회, 1986

354

355

356

357

358

359

360

361

362

363

354. 어린이의 위장약 아과일품(兒科—品), 동아제약공업, 1956　　355. 휘산트린, 연합약품, 1956
356. 푸로제스트론, 1956　　357. 네오오잉, 종근당, 1956　　358. 원기소, 서울약품, 1956
359. 원기소, 서울약품, 1956　　360. 원기소, 서울약품, 1956　　361. 각설탕, 제일제당공업, 1956
362. 어린이 위장약 소아간기산, 1956　　363. 어린이 감기 오이피린, 1957

364. 원기소, 서울약품, 1957 365. 영양소, 신아제약공사, 1957 366. 원기소, 서울약품, 1957
367. 원기소, 서울약품, 1957 368. 원기소, 서울약품, 1957 369. 원기소, 서울약품, 1957
370. 세파민, 삼성제약소, 1957 371. 원기소, 서울약품, 1957

372. 원기소, 서울약품, 1958 373. 어린이 해열에 홍진산, 1958 374. 네오오잉, 종근당제약, 1958

375. 원기소, 서울약품, 1958 376. 원기소, 서울약품, 1958 377. 독수리표 연유, 1958

378. 원기소, 서울약품, 1958

379

380

381

382

383

384

385

386

379. 원기소, 서울약품, 1958 380. 원기소, 서울약품, 1958 381. 원기소, 서울약품, 1958
382. 비타톤, 대한비타민, 1958 383. 영아환, 1958 384. 원기소, 서울약품, 1958 385. 영양소, 1958
386. 비타톤, 대한비타민, 1959

387

388

389

390

391

392

393

394

387. 원기소, 서울약품, 1959 388. 비타이-스트, 1959 389. 듀멕쓰 분유, 1959
390. 원기소, 서울약품, 1959 391. 연유 독수리표, 1959 392. 원기소, 서울약품, 1959
393. 어린이 설사 소화불량 아기 산, 한미약품연구소, 1959 394. 원기소, 서울약품, 1959

395

396

397

398

399

400

401

402

403

395. 원기소, 서울약품, 1959　　396. 에비오제, 삼일제약, 1959　　397. 비오비타, 일동제약, 1960
398. 감기 기침 노바피린, 천도의약, 1960　　399. 백일해 왁찐 베르나, 1960　　400. 드라이 밀크, 1960
401. 애기소화시럽, 건풍약품, 1960　　402. 억간산, 흥아제약, 1960　　403. 드라이 밀크, 1960

404

405

406

407

408

409

410

411

412

413

404. 비락, 1960 405. 미향비누, 애경유지공업, 1960 406. 젯트시럽, 대원제약사, 1961
407. 파파-제, 신신약품, 1961 408. 베리온 시럽, 천도의약품, 1961
409. 어린이 설사에 다비정, 거성신약, 1961 410. 베이비 원기소, 서울약품, 1961
411. 아동백과사전, 교육자료, 1961 412. 소설 〈나는 애기예요〉, 한국출판협동조합. 1962
413. ABC 베이비 파우다, 태평양화학공업, 1962

414

415

416

417

418

420

419

414. 베이비 원기소, 서울약품, 1962　　　415. 한일은행, 1963　　　416. 서울연유, 서울우유협동조합, 1964

417. 비오비타, 일동제약, 1965　　　418. 판코프 시럽, 삼건약품, 1965　　　419. 어린이 헤모구론, 종근당제약, 1965

420. 메타론 시럽, 삼공제약, 1965

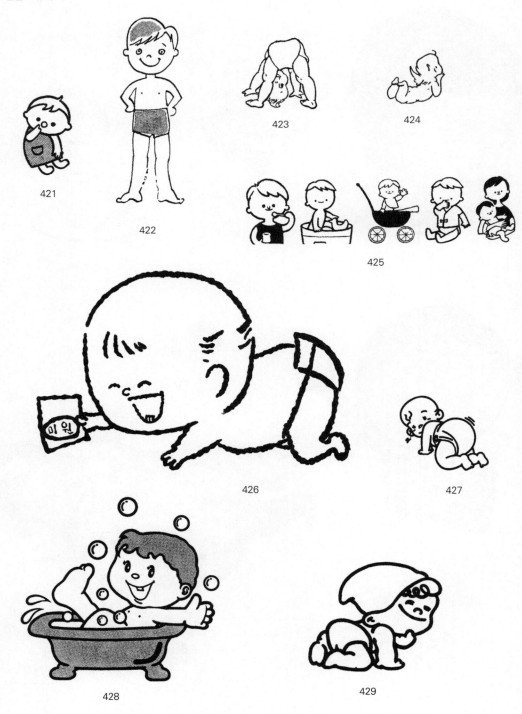

421

422

423

424

425

426

427

428

429

421. 홀덴시럽, 종근당제약사, 1965 422. 네오오잉시럽, 종근당제약, 1965
423. 이질 설사 가다롱, 백수의약, 1966 424. 비타칼슘, 삼일제약, 1966 425. 남양분유, 1967
426. 미원, 1977 427. 비이온성세제, 롯데, 1981 428. 하기스, 유한킴벌리, 1984 429. 아가방, 1984

430

431

432

433

434

435

436

437

438

439

430. 기미 여드름 잔종기에 백정제, 1955 431. 동아미용원, 1956 432. 흑발제 세루하-겐, 1957

433. 비듬엔 썰프론트, 1957 434. 미미바니싱크림, 고려화학공업, 1957 435. 햇볕에 탈 때 아빌연고, 1957

436. ABC향수, 1957 437. 악성 빈혈에 페루네먼 주사, 1957 438. 염색약 세루하-겐, 1958

439. 콜덴과 융!, 조방 크로-바 옷감, 1958

440

441

442

443

444

445

446

440. 미미바니싱크림, 고려화학공업, 1958 441. 고급인상용 밀착 인화지, 은광, 1958
442. 조방 옷감, 조선방직공업, 1959 443. 신미오바홀몬크림, 동양화학, 1959
444. 피부 미백제 백정제, 태평양화학공업, 1959 445. 섬유 스-프나이롱, 동양, 1959
446. 오레나인 연고, 서울동양약품공업, 1959

447 448 449

450 451 452

453 454 455

447. 오레나인 연고, 서울동양약품공업, 1959 448. 아멜나인, 동양약품공업합자회사, 1959

449. 골덴텍스, 제일모직, 1959 450. 미용크림 후로라 크림, 1959 451. 지지, 대한극장, 1959

452. 미향화장비누, 애경유지공업, 1960 453. 카-민, 신신약품공업사, 1960

454. 여성 강장제 유톤, 유한양행, 1960 455. 유백크림 밀크50, 동보, 1960

456. 드리바, 김화제약, 1960 457. 임산부를 위한 미네비, 유한양행, 1960
458. 가나다 분백분, 대륙화학공업, 1960 459. 여드름 개기름에 리리-핌풀로-숀, 1960
460. 금성선풍기, 금성사, 1960 461. 아빌연고, 한독약품, 1960 462. 정력제 강정빙, 대명신제약, 1960
463. 감기약 노바피린시럽, 1960

464. 마담럭키홀몬크림, 1960 465. 대한모직, 1960 466. 스-파-텍스, 대한모직, 1960

467. 카시미롱, 육화성공업, 1961 468. 레몬밀크크림, 미향화학공업, 1961 469. 마담크림, 미미, 1961

470. 코-티 벌꿀비누, 동산유지, 1961 471. 카시미론, 일본 육화성공업(旭化成工業), 1961

472. 영신미용학원, 1961 473. 고급 나염 포푸린, 동양방직, 1961

474

475

476

477

478

479

480

481

482

474. 동화그라프, 동화통신사, 1961 475. 벌꿀비누, 동산유지, 1961 476. 리도크림, 태평양화학공업, 1961

477. 흑사탕비누, 미향비누, 1962 478. 미인환, 동보제약, 1962 479. 럭키 G-11 비누, 락희화학공업, 1962

480. 소프트로숀, 미미화장품본포, 1962 481. 리리미백크림, 리리화장품, 1962

482. 잠 안올 때 하-모니, 천도의약품, 1962

483. 성장부족 독가(DOCA), ORGANON, 1962　　　484. 900표백 약용크림, 상수제약소, 1962

485. 히스타민 연고, 종근당제약사, 1962　　　486. 장편소설 가정교사, 문광사, 1962

487. 코-티 유자캰듸, 동산유지, 1962　　　488. 학생모집, 영신미용학원, 1963　　　489. 벌꿀배합 미용비누, 럭키, 1963

490. 잠 안올 때 하-모니, 천도제약, 1963　　　491. 오이베린, 신신약품공업, 1963

492. 크라운 맥주, 한국맥주판매, 1963

493. 명화미용학원, 1963 494. 오바씨, 부광약품공업, 1963 495. 금강, 1963
496. 스파텍스, 대한모직, 1963 497. 럭키 G-11 비누, 럭키, 1963
498. 럭키 벌꿀배합 미용비누, 1963 499. 우유비누, 애경, 1963 500. 오이베린, 신신약품공업, 1964
501. 벌꿀비누, 동산유지, 1964

502

503

504

505

507

506

502. 카시미론, 서광섬유공업, 1964　　　503. 후지 엑스레이 필름, 부사사진, 1964

504. 빈혈치료제 헤마킹, 유한양행, 1964　　　505. 자동식 전화걸이, 동운상사, 1964　　　506. C 비타, 백수의약, 1964

507. 비타-홈, 유한양행, 1964

508. 킹텍스 엑스란 구렛빠, 한국모방, 1964 509. 헤마킹, 유한양행, 1964 510. 에쿠비놀, 남강제약, 1964

511. 키티 양장점, 1964 512. 나이론!, 삼경물산, 1965 513. 이몽 미백크림, 대도약품, 1965

514. 럭키 라노린 비누, 락희화학공업, 1965 515. G-11 비누, 락희화학공업, 1965

516. 오이베린, 신신약품공업, 1965

517. 염색약 란나, 성광화학, 1965 518. 핸드백 미성, 1965 519. 삼양선물셋트, 삼양사, 1965

520. 오이베린, 신신약품공업, 1966 521. 오이베린, 신신약품공업, 1966

522. 동양미용학원, 1966 523. 키티, 양장키티살롱, 1966 524. 〈영어세계〉, 시사영어연구, 1966

525. 송옥 양장점, 1967 526. 골덴텍스, 제일모직, 1967

527

528

529

530

531

532

533

534

535

536

527. 다이아몬드표 모사, 삼호방직, 1967 528. 날염뽀뿌링, 판본방적(阪本紡績), 1967
529. 제일양장, 1967 530. 스마-트 양장점, 1967 531. 제일양장, 1967
532. 전국디자인콘테스트, 스마-트양장점, 1967 533. 스마-트 양장점, 1967 534. 제일양장, 1967
535. 나의 학생시절, 한림출판사, 1968 536. 스카-트, 스마-트 양장점, 1968

537. 스마-트 양장점, 1968 538. 미도파, 1968 539. 전국디자인콘테스트, 스마-트양장점, 1968

540. 미원, 미원판매주식회사, 1968 541. 태양표 편사, 신광모방, 1968 542. 국제복장학원, 1968

543. 스마-트 양장점, 1968 544. 현대미용, 한영출판사, 1968 545. 캄비손 연고, 한독약품, 1970

546

547

548

549

546. 금강제화, 1970 547. 토포론 30데니어, 동양나이론, 1970 548. KPI Sillook, 코오롱상사, 1971

549. KPI 실룩크, 코오롱상사, 1971

550

551

552

553

554

550. 안나 스타킹, 복조섬유, 1972 551. 샴푸 겸용 비듬치료제 쎌손, 태평양화학, 1973
552. 콧튼과 함께 계절을!, 전방, 1973 553. 이본느, 1976 554. 숙녀복 프랑소와즈, 1977

555

556

558

557

559

555. 파리의 패션 모던디자인, 삼구통상, 1978 556. 톰보이, 1978 557. 코지 코트 밀리타리 루크!, 뺑뺑, 1978
558. 롯데쇼핑, 1980 559. 롯데 1번가, 1980

560

561

562

563

560. 코텍스 디오도, 유한킴벌리, 1982 561. 롯데쇼핑, 1983 562. 동방플라자, 1984 563. 영에이지, 1985

564

565

566

564. 백화점 그랑프리, 1985 565. 백화점 그랑프리, 1985 566. 이환 실루엣, 1985

567

568

569

570

567. 파르코, 한양쇼핑센타, 1985 568. 한신코아백화점, 1989 569. 한신코아백화점, 1989

570. 뉴코아 백화점, 1989

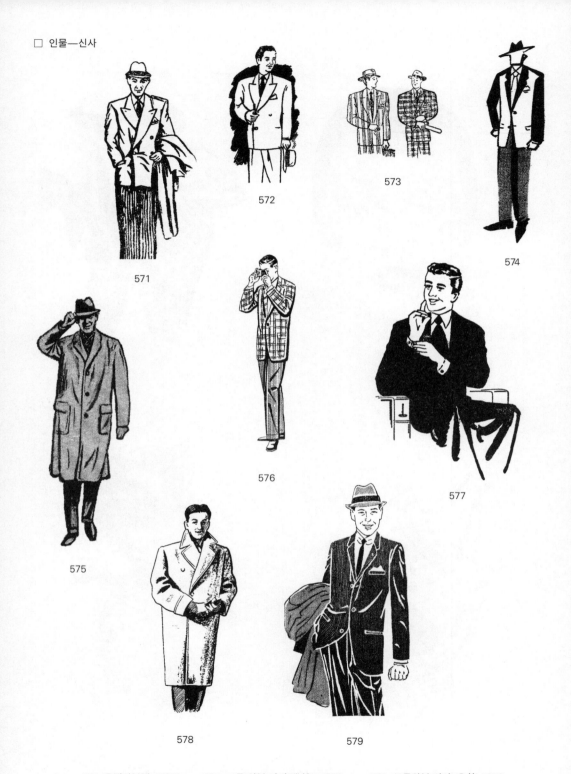

571

572

573

574

575

576

577

578

579

571. 유택양복점, 1950 572. 고급 양복 아미(雅美), 1953 573. 고급양복·라사, 유창, 1953

574. 골덴텍스, 제일상사, 1957 575. 골덴텍스, 제일모직공업, 1958 576. 골덴텍스, 제일모직공업, 1959

577. 간장약 메치오닌B12, 대한비타민, 1959 578. 스-파-텍스, 대한모직, 1960 579. 골덴텍스, 제일상사, 1961

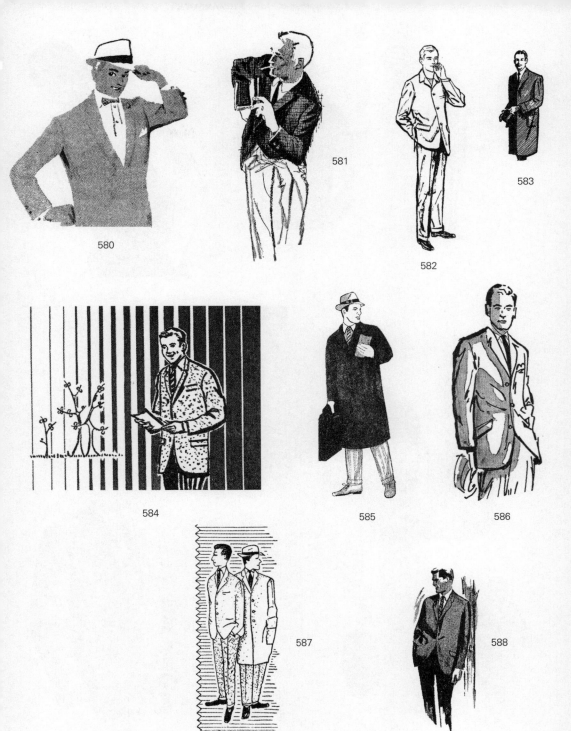

580. 아리랑 텍스, 1961 581. 골덴텍스, 제일모직, 1961 582. 골덴텍스, 제일모직, 1961
583. 스포텍스 코트, 동화백화점 기성복부, 1962 584. 골덴텍스, 제일모직, 1962
585. 신사용 동복 대특매, 동화백화점, 1964 586. 데리렌 복지(服地), 1964
587. 미진 비니론 복지, 미진화학섬유공업, 1964 588. 아카데미 양복점, 1965

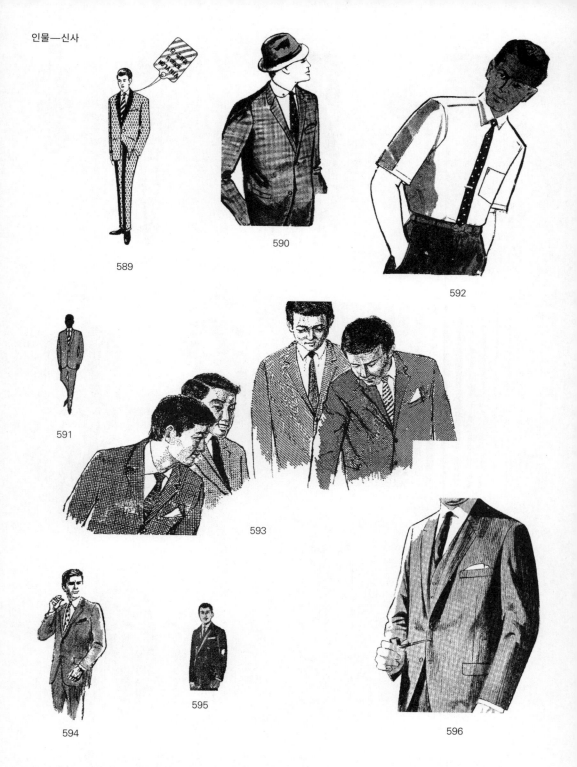

589

590

592

591

593

594

595

596

589. 비니론, 미진화학섬유공업, 1965　　　590. 킹텍스 복지 700, 한국모방, 1965　　　591. 노-마 삼성표 기성복, 1965
592. P.P.P.(파마넨트 프레스)샤쓰, 시대복장, 1967　　　593. 킹텍스, 한국모방, 1967
594. 일일완성복, 마라돈 양복부, 1968　　　595. 기성복 톱 메이커 리버티, 1968　　　596. 피죤텍스, 태광산업, 1969

597

598

599

601

600

597. 휴스톤 양복점, 1973 598. 카멜텍스, 1973 599. 경남양복, 1975 600. 에스에스패션스포츠, 1986

601. 브렌우드, 1989

602

603

604

605

606

607

608

602. 김사랑의 방랑기(잡지 기사), 삼팔사, 1950 603. 쩬에어(영화), 중앙영화사, 1950
604. 분홍신(영화), 동아극장, 1952 605. 무인도의 전율(영화), 부민, 1952
606. 철의 애정(가극), 부산극장, 1952 607. 대황원(영화), 동아, 1952 608. 대황원(영화), 기신양행, 1953

609. 처녀의 호수(영화), 수도극장, 1953 610. 미화(영화), 명동극장, 1953
611. 그리운 눈동자(영화), 동아극장, 1953 612. 욕망의 사막(영화), 단성사, 1953
613. 애련(영화), 동아극장, 1953 614. 망각의 사막으로(영화), 단성사, 1953
615. 운명의 여자(영화), 단성사, 1953

616. 처녀의 호수(영화), 명동극장, 1954　　　617. 애수(영화), 명동극장, 1954

618. 눈물젖은 천사(영화), 중앙극장, 1954　　　619. 여수(영화), 명동극장, 1954　　　620. 군중(영화), 명동극장, 1954

621. 젊은이의 양지(영화), 1954　　　622. 물결에 우는 새(가극), 1954　　　623. 북서로 가는 길(영화), 명동극장, 1954

624. 꽃 피는 시절(악극), 계림, 1954 625. 삼손과 델리라(영화), 동극, 1954
626. 그리운 눈동자(영화), 동아극장, 1954 627. 그리운 눈동자(영화), 동도극장, 1954
628. 판도라(영화), 명동극장, 1954 629. 브레이크의 모험(영화), 명동극장, 1954
630. 다시없는 기적(영화), 명동극장, 1954 631. 이별(영화), 명동극장, 1954
632. 나이아가라(영화), 고려영화사, 1955

633

634

635

636

637

638

639

640

641

633. 키리만쟈로(영화), 수도극장, 1955 634. 세계를 그대 품안에(영화), 명동극장, 1955
635. 네바다의 동굴(영화), 명동극장, 1955 636. 텍사스 결사대(영화), 명동극장, 1955
637. 러부레터(영화), 동도극장, 1955 638. 키리만쟈로(영화), 동도극장, 1955
639. 사나히 순정(악극), 계림, 1955 640. 아라비아 공주(영화), 동도극장, 1955
641. 참피온(영화), 명동극장, 1955

642

643

644

645

646

647

648

649

650

642. 고향의 노래(영화), 동도극장, 1955　　　643. 애련화(가극), 반도가극단, 1955　　　644. 모감보(영화), 단성사, 1955
645. 아버지의 비밀(악극), 태평양악극단, 1955　　　646. 로나 돈(영화), 1955　　　647. 백주의 결투(영화), 신도, 1956
648. 바비롯사(영화), 중앙, 1956　　　649. 한성라사, 1956　　　650. 누이동생(악극), 창공악극단, 1956

651

652

653

654

655

656

657

658

651. 시대 와이샤쓰, 시대복장, 1956 652. 도라오지 않는 강(영화), 수도극장, 1957
653. 골든텍스, 삼양사회, 1957 654. 모생 양모 정발에 에텐, 제생제약, 1957
655. 사랑은 한없이(영화), 명동극장, 1958 656. 성기능 약 다이나미렌, 1958
657. 사랑은 한없이(영화), 동영극장, 1959 658. 유괴(영화), 대한극장, 1959

659. 나의 꿈 뷔엔나여(영화), 단성사, 1959 660. 케이 노-블 텍스, 1959 661. 골덴텍스, 제일모직, 1960

662. 골덴텍스, 제일모직, 1960 663. 반역의 대지(영화), 을지극장, 1960

664. 그것은 킷스로 시작했다(영화), 우미관, 1960 665. 여드름 전문약 핌푸레스, 백광약품, 1960

666. 대한모직, 1960

667

668

669

670

671

672

673

674

667. 골덴텍스, 제일모직, 1961 668. 아리랑텍스, 유성모직제품, 1961 669. 골덴텍스, 제일모직, 1961

670. 비타민제 미네비, 유한양행, 1961 671. 두루라, 도일화학공업, 1961 672. 마담영양크림, 미미화장품, 1962

673. 리리포마드, 동양화학, 1962 674. 에치켈 선생, 도서출판 세문사, 1962

675

676

677

678

679

680

675. 본넬 동내의, 한흥물산, 1962　　　676. 성기능 약 비정, 동보제약, 1962　　　677. 해동모직, 1963

678. 해동모직, 1963　　　679. 조혈강장제 네오톤, 유한양행, 1963　　　680. 유-파스짓, 쌍Y표, 1963

681

682

683

684

685

686

681. 해동모직, 1963　　　682. 호르몬 섭취제 비네몬, 유한양행, 1963　　　683. 시대복장 주식회사, 1964
684. 동광자동식 스토브, 동광전기, 1964　　　685. 동아방송, 1965　　　686. 결핵약 오로파스, 유한양행, 1965

687. 비네몬, 유한양행, 1965　　　688. 오이베린, 신신약품공업, 1966　　　689. 해동모직, 1966
690. 비타-홈, 유한양행, 1966　　　691. 시대사자표 샤쓰, 시대목장, 1966　　　692. 맛나니 닭표간장, 신한제분, 1966
693. 골덴텍스, 제일모직, 1967　　　694. 단학 포-마드, 한국화장품공업, 1967

인물—커플

695

696

697

698

699

700

695. 슈-파 토코페롤, 제삼화학공업, 1967 696. 비타-엠, 유유산업, 1968
697. 비네몬 500, 유한양행, 1969 698. 조광 S.R 샤쓰, 조광본제공업, 1970 699. 한국주택은행, 1971
700. 도큐호텔 나이트크럽, 1976

701. 영양제 비나폴로 A, 유유산업, 1981 702. 영양제 비나폴로 A, 유유산업, 1981
703. 레이디가구, 1986 704. 리바트, 1987

705. 학생 다이제스트, 1954 706. 재단 가봉의 일대혁신, 한성라사, 1956 707. 멀미약 아모나루, 천도의약, 1957

708. 두통에 아모나루, 천도의약, 1957 709. 학생가공복 티-셸가공, 태창방직, 1958

710. 잠을 쫓는 약 카페나, 범양약화학, 1958 711. 잠을 쫓는 약 잠안와, 대명신제약, 1959

712. 잠을 쫓는 약 잠안와, 대명신제약, 1959

713. 학생모집, 화광고등통신학교, 1960 714. 독학생모집, 서울중·고등통신학교, 1960

715. 잠을 쫓는 약 카페나, 범양약화학, 1960 716. 독학생모집, 화광고등통신학교, 1960

717. 독학생모집, 서울중·고등통신학교, 1960 718. 독학생모집, 서울중·고등통신학교, 1960

719. 독학생모집, 서울중·고등통신학교, 1960 720. 입학금보험, 동방생명, 1960

721. 독학생모집, 서울중·고등통신학교, 1960 722. 단발구룬산, 선도의약품, 1961

723. 어린이 원기소, 서울약품공업, 1961 724. 독학생모집, 서울중·고등통신학교, 1961

725

726

727

728

729

730

731

732

733

734

725. 아동문고, 어문각, 1961 726. 독학생모집, 서울중·고등통신학교, 1961 727. 제일은행, 1961

728. 남녀학생모집, 서울중·고등통신학교, 1962 729. 잠 쫓고 피로 덜어주는 나아뽕, 유린제약, 1962

730. 학자금보험, 동방생명, 1962 731. 잡지 〈학원〉, 학원사, 1962 732. 남녀독학생모집, 전국촉진회, 1962

733. 머리가 좋아지는 약! 감마론, 제일약품, 1963 734. 동인구론산, 동인화학, 1963

735. 한일은행, 1963　　　736. 잡지 〈학원〉, 서울 학원사, 1963　　　737. 킹텍스 엑스란, 한국모방, 1963

738. 연합중·고등강의록, 학원장학회, 1963　　　739. 미구론 학생복, 미진화학섬유공업, 1964

740. 미구론 학생복, 미진화학섬유공업, 1964　　　741. 킹텍스 엑스란 그렛바 학생복지, 한국모방, 1964

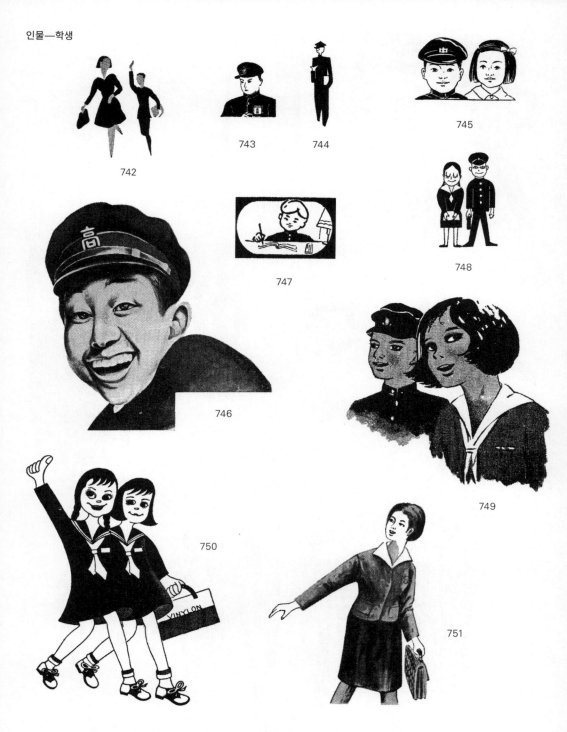

742. 골덴텍스, 제일모직, 1964　　　743. 영어단어숙어사전, 청운출판사, 1964　　　744. 동방생명, 1964

745. 어린학생 전문약 감마럭스, 태광화학, 1964　　　746. 단발 포리아민, 천도제약, 1965

747. 감마럭스, 태광화학, 1965　　　748. 비니론 학생복, 미진화학섬유공업, 1965

749. 비니론 학생복, 미진화학섬유공업, 1965　　　750. 비니론 구렛빠 학생복지, 미진화학섬유공업, 1966

751. 킹텍스 복지 700, 한국모방, 1966

752

753

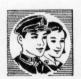

754

755

757

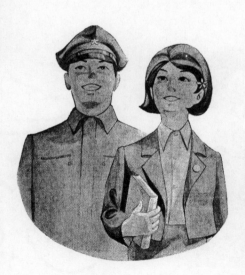

756

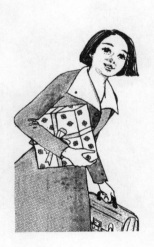

758

752. 감마럭스, 태광화학, 1966 753. 별표를 찾으세요!, 동양제과공업, 1967 754. 킹텍스 복지, 한국모방, 1967

755. 전국 남녀독학생모집, 연합중·고등강의록교무처, 1967 756. 골덴텍스, 제일모직, 1968

757. 한일은행, 1974 758. 신설 학생 용품 전용 매장, 코스모스, 1974

759

760

761

762

763

759. TV프로그램 제3교실, MBC, 1977 760. 엘리트 만년필 뉴-슈퍼블랙잉크, 빠이롯드, 1978

761. 던-룹(DUNLOP) 쿨 밴드, 융전양행, 1980 762. 동양화재해상보험, 1982 763. 한국외환은행, 1983

764. 오리온 캬라멜, 동양제과공업, 1958 765. 유-데카비타민, 유유산업, 1959

766. 토노포스환, 훽스트, 1960 767. 잠을 쫓는 세다뿅, 동성제약, 1960 768. 하-모니, 천도의약품, 1960

769. 원기소, 서울약품, 1960

770

771

772

773

774

775

776

777

770. 헤모구론, 종근당 제약사, 1961 771. 리포탄, 유한양행, 1961

772. 복통 설사 식중독에 가스날, 범한제약, 1963 773. 퇴직보험, 동방생명, 1963

774. 비타-디럭스, 유유산업, 1963 775. 호르몬 약품 비네몬, 유한양행, 1964 776. 상용사전, 학원사, 1965

777. 위장약 파-지, 삼성신약, 1966

778. 사자표 반소매 샤쓰, 시대복장, 1966 779. 킹텍스 복지, 한국모방, 1966 780. 비나폴로, 유유산업, 1967
781. 중년기 정력제 비네몬, 유한양행, 1968 782. 비나폴로, 유유산업, 1968
783. 간장보호 리포탄, 유한양행, 1968 784. 한독약품, 1968

785

786

787

788

789

785. 국일증권, 1975 786. 한국외한은행, 1980 787. 신화종합개발, 1981 788. 한신증권, 1982
789. 코리아제록스, 1983

790

791

792

793

790. 코리아제록스, 1983　　　791. 사원모집, 포항제철, 1985　　　792. 신도리코, 1987　　　793. 코리아제록스, 1989

인물 People

50-80년대 광고에 등장한 무수한 인물 삽화들이 흥미로운 이유 중 하나는 해당 시기 한국인들이 무의식적으로 생각하던 '긍정적' 유형의 인물상을 보여주기 때문이다. 시대와 사회를 막론하고, 가족의 일원으로서 또는 사회 조직의 구성원으로서, 구체적인 인물들에게는 시대가 요청하는 최소한의 책임과 의무, 윤리적 기준을 넘어 바람직한 역할상을 참조하도록 직간접적으로 요구받는데, 그런 양상을 드라마틱하게 보여주는 것이 바로 광고의 인물이라 할 수 있다.

이는 구성원의 문화와 심리를 가장 빨리, 가장 효과적으로 반영하는 광고의 속성에 따른 것으로, 실제로 광고 속 인물들은 주부, 남편, 어린이, 유아, 숙녀, 신사, 학생, 회사원을 막론하고 어떤 형태로든 사회적 모범의 일단을 보여준다. 묘사 측면에서는 시대별로 인물 유형의 표현 양상이 크게 변모하는 것을 쉽게 알아차릴 수 있다. 이는 표현 기법의 문제라기보다는 한국인의 미의식 변화에 따른 것으로 봄이 타당할 듯하다. 실제로 60년대 인물과 70년대 인물의 차이는 상당히 크다.

□ 가족

가족은 혈연 공동체이자 한 단위의 소비 주체이기 때문에 모든 유형의 광고에 가장 흔하게 등장하는 집단이다. 거기에 한국 특유의, 개인보다는 가족에 가치의 중심을 두는 이른바 가족주의가 광고 표현에 큰 영향을 주는 것도 사실이다. 광고에서 가족은 드문 예외를 빼곤 모두 단란해 보이고 만족스런 표정의 행복한 모습이다. 이는 광고가 약속하는 상품 혹은 서비스의 결과이기도 하지만, 우리 모두가 꿈꾸는 가족공동체의 이상을 한 장면으로 요약한 풍속화라 할 수 있다. 삽화로 묘사된 가족은 한 쌍의 부부와 1~2명의 자녀로 이뤄진 핵가족이 대부분이다.

□ 주부

50-80년대 광고에서 주부는 다분히 제한적인 성역할을 보여주는데, 주부는 남편을 내조하면서 가사를 돌봐 화목한 가정을 만드는 역할을 하며, 성격 면에선 섬세하고 감정적이며 자기희생적인 존재처럼 그려진다. 이는 활동적이고 자기 발전을 추구하는 남성 혹은 남편의 역할과 대비된다. 현실을

모방하는 광고가 사회의 성관념을 광고를 통해 재현한 것으로 80년대까지 주부의 역할은 이처럼 제한된 영역에서 표현됐다.

□ 엄마와 아이

가족의 하위 분류에 속하는 엄마와 아이는 '사랑과 보호'라는 의미망으로 유형화되어 표현된다. 육아와 훈육 등의 과정으로 묘사되는 엄마의 사랑, 즉 모성애는 본능적이고 무조건적인 성격을 지닌 감정으로, 흔한 소재인 만큼 다소간 상투적인 인상을 만들기도 한다. 그럼에도 보편적인 감정이고 희생적인 한국의 어머니상이 지닌 호소력도 있어, 시대를 불문하고 이런 유형의 묘사가 다수 생산됐다.

□ 어린이

'한국의 아이'는 대체로 뛰어놀기 좋아하는 개구쟁이들이며, 호기심 어린 표정과 웃음기 머금은, 그늘진 구석이 없는 존재들이다. 장차 이 사회를 이끌어나갈 동량으로 표현되는 어린이는 광고 메시지의 귀결이기도 하지만 기성세대가 가진 어린이에 대한 집단 기대 심리로 봐도 무방할 듯하다. 50-60년대 삽화 기법 측면에서는 강점기 일본풍 삽화의 흔적이 역력한 것들과 토착적인 것들이 뒤섞인 혼종적인 성격을 보여준다.

□ 유아

유아용 식품(분유 등), 유야 전용 제품(기저귀 등) 등 몇 개 예외를 빼고는 대부분 유아용 의약품 또는 영양제를 위한 삽화로, 광고량으로 볼 때 이 분야의 시장 규모가 꽤 컸음을 짐작할 수 있다. 이는 전후 위생 관념과 유아 건강에 대한 인식 변화와 연결되는 부분이다. 서울약품이 출시한 어린이 영양제 원기소의 시리즈 광고 삽화가 특히 언급할 만한데, 50-60년대 유아의

모습을 사실적으로 묘사한 일련의
삽화는 당대 '한국 유아의 초상'이라고
해도 무리 없을 만큼 높은 순도의 정서를
내뿜는다.

삽화로 묘사된 신사들은 격식과 품위
같은 다분히 사회적 관계망과 긴밀히
연결된 인물에 가깝다고 할 수 있다.

삽화를 배치한 소형 광고다. 여하한
이유로 정상적인 교육 과정에서 탈락한
독학생을 위한 광고에서 교복이 주는
정서적 위력이 적지 않았을 것으로
여겨지는 대목이다.

□ 숙녀
여기서 숙녀란 사전적 의미('교양과
예의, 품격을 갖춘 여성') 외에 생애
주기에서 가장 건강하고 활기차며
아름다운 시기의 여성이란 의미를
포괄한다. 숙녀 삽화가 등장하는
광고 유형은 화장품(로션, 크림, 향수
등), 세안 용품(비누 등), 의약품
(연고, 비타민, 호르몬제 등), 패션
(의류, 양장점, 쇼핑몰) 등 다양하지만
여성의 미와 건강을 내세우는 공통점을
공유한다. 한국 사회 구성원이 선망하는
이미지의 숙녀는 서구적 세련미와 몇
발 앞선 라이프 스타일을 가진 존재다.
50-80년대 숙녀 삽화에서도 여실히
드러나는 부분이다.

□ 커플
한국전쟁 이후 미국 대중문화에
영향받은, 굵고 거친 선으로 이목구비를
뚜렷이 그린 도상들이 60년대 초까지
다방면에서 나타났는데, 대표 분야는
영화 광고 삽화다. 주로 수입 영화의
타이틀롤을 묘사한 이들 커플 삽화는
로맨스 영화의 격정을 양식적인
형식으로 드러내는 특이하고도 흥미로운
텍스트다. 이후 커플들은 현대 생활
속에서 있음직한 상황의 인물들로
그려진다. 연인이나 부부인 이들이
등장한 광고 분야는 제약 부문이
상대적으로 많고 패션, 화장품 부문이
뒤를 이었다.

□ 회사원
경제 개발의 주역으로서 세계를
누비는 개척자이자 막중한 책임감과
만성 피로에 시달리는 것이 개발 시대
회사원의 모습이었다. 회사원 삽화도
이를 반영해 보여주는데 대체로 기업
광고에선 도전 의식 넘치는 진취적인
인물상으로, 의약품 광고에선 피로
회복과 건강 개선이 시급한 모습으로
그려진다. 대조적인 양상이지만 이들이
조직의 일원이라는 성격만은 공유해,
인물의 개성 같은 것은 별로 느껴지지
않는다.

□ 신사
50년대 언저리의 신사가 중절모에
더블 재킷, 오버코트까지 차려입은
반면, 70년대의 신사는 여전히 격조가
느껴지지만 활동력 있는 비즈니스맨의
모습으로 변모한다. 고급 양복점,
골덴텍스를 위시한 복지(服地) 브랜드,
기성복 브랜드 광고의 삽화로 등장하는
신사들은 숙녀 삽화에 비하면 그들이
속한 사회적 신분이 좀 더 강하게
느껴진다. 개성과 젊음, 감성과 관련된
연상이 숙녀 삽화를 둘러싸고 있다면

□ 학생
1983년 교복 자율화가 시행되기 전
전국의 중고교생들은 일률적으로 검정
복지로 된 제복과 학교 표식과 학년
마크, 명찰을 단 교복을 착용했다. 이는
신분으로서 자신이 학생임을 드러내는
사회적 표상이었고, 당연히 학생 관련
광고에 교복 차림의 인물이 등장한다.
언급할 만한 것은 60-70년대 일간지에
거의 매일같이 실린 '강의록'이란 이름의
통신 교재 광고로 교복을 입은 남녀

동식물
Animals & Plants

1

2

3

4

5

6

7

8

1. 범표위스키, 동성양조장, 1953　　2. 백마 위스키 포도주, 금강양조, 1953　　3. 코끼리 위스키, 1953

4. 캬멜 위스키, 광복주조사, 1954　　5. 안타링, 동양제약소, 1954　　6. 잡지 〈명랑〉, 1956

7. 금성캬라멜, 금성제과, 1956　　8. 조화(朝花), 1957

9

11

12

13

10

14

15

9. 조화(朝花), 1957 10. Z 쥐약, 대한장기제약, 1957 11. 대한비타민화학공업사, 1957

12. 체력원천증강 해구철정환, 1958 13. 나이롱 여자 고무신, 신신연쇄가 고무신부, 1958

14. 술은 조화(朝花)가 좋아, 1958 15. 에비오제, 1958

16. 삼용정력환, 1958　　17. 골덴텍스, 제일모직공업, 1959　　18. 강력 비타톤, 대한비타민, 1959
19. 투병력 강화! 유-파스짓, 유유산업, 1959　　20. 쥐의 전멸약! 모노-후라톨 분말 수용액, 삼성제약소, 1959
21. 저항력 만드는 종합 영양제! 원기소, 서울약품, 1960
22. 강력 살서제(殺鼠劑) 야서(野鼠) 구제용 푸라톨, 범양약화학, 1960

23

24

25

26

27

28

29

30

31

32

23. 에비오제, 삼일제약, 1960　　24. 정수 영문법대전, 1960

25. 양계 축산 성공의 비결 오로확2A 외, 유한양행, 1960　　26. 콘스타-치, 천일곡산공업, 1960

27. 강력 살서제(殺鼠劑) 푸라톨, 범양화학주식회사, 1960

28. 강력 종합 영양 보혈 강장제 싸이티닉 캅셀, 1960　　29. 국민영양제 건양소, 한영제약, 1960

30. 럭키 치약, 락희화학공업, 1960　　31. 비타이-스트, 동광약품, 1960　　32. 우골, 삼미실업, 1960

33

34

35

36

37

38

33. 건양소, 한영제약공업, 1961　　34. 고질악성 간 폐 지스토마 퇴치! 지스톨 당의정, 건풍산업, 1961

35. 애견(愛犬)의 병원은 성북가축병원, 1961　　36. 백양 메리야쓰, 백양, 1961　　37. 비타이-스트, 동광약품, 1961

38. 서울경마장(뚝섬), 1961

39

40

41

42

43

44

45

46

39. 농업협동조합중앙회, 1961 40. 농업협동조합중앙회, 1961 41. 한일은행, 1961 42. 한일은행, 1961

43. 해피치약, 1961 44. 페인트 인쇄 잉크 합성수지, 부흥화학공업, 1961 45. 녹크다운, 유인제약, 1961

46. 영양소화제 에비오제, 삼일제약, 1962

47. 일성신약, 1962　　　　48. 삼영우두표분유, 삼영유업, 1962　　　　49. 강력 비타톤, 서울비타민산업, 1962
50. 피로회복 식욕증진 삼용톤, 삼양제약, 1962　　　51. 전국투견대회, 1962　　　52. 골덴텍스, 제일모직, 1962
53. 후오타믹스-A, 서울약품공, 1962

54. 쥐약! 후마렉스, 유린제약, 1962 55. 사자표 등사줄판, 삼일공사, 1962 56. 고급강장제 홀모톤, 1962
57. 마늘다지기, 나나니공사, 1962 58. 닭표간장, 신한제분, 1962 59. 안전쥐약 쥐파린, 전일약품공업, 1962
60. 닭표간장, 신한제분, 1963 61. 일양 요임빈정(錠), 일양약품, 1963

62. 양계 양축가 새로운 소식 네구본말(末), 한일약품공업, 1963
63. 필수 아미노산 제제 올아민, 종근당제약사, 1963 64. 국민은행, 1963 65. 한국상업은행, 1963
66. 민주공화당, 1963 67. 양표 소금, 1964 68. 독수리표타이야, 흥아타이야, 1964
69. 오리표 운동화, 동신화학공업, 1964 70. 동성 살충액, 동성, 1964 71. 원슈가, 예원식품, 1964

72

73

74

75

76

77

78

72. 고압스레-트, 고려석명고무공업, 1965　　73. 햄 쏘-세지 베이콘, 미리온(million), 1965

74. 동양목재공업, 1965　　75. 제일은행, 1965　　76. 티스토롱연고, 안국약품, 1966

77. 카멜텍스, 대한모방공업, 1966　　78. 몰트헤모구로빈, 아세아양행, 1966

79. 몰트헤모구로빈, 아세아양행, 1966　　　80. 몰트헤모구로빈, 아세아양행, 1966　　　81. 장원출판사, 1966

82. 카멜텍스, 대한모방공업, 1966　　　83. 노루표페인트, 제조주식회사, 1966

84. 하이라인 병아리 분양, 신촌가축부화장, 1966

85. 중국 고전 요재지이(聊齋志異), 을유문화사, 1966 86. 남양분유, 남양유업, 1966
87. 테라마이신, 중앙제약, 1967 88. 날염뽀뿌링, 판본방적, 1967
89. 쥐약 로-덴F, 삼아약품, 1967 90. 금성냉장고, 금성사, 1968 91. 남성 성기 확대기, 현현사, 1968
92. 하마의 식욕이라도... 페파롱, 동화약품, 1968

93. 소화제 베스타제, 동아제약, 1968　　　94. 새해 복 많이 받으세요, 유한양행, 1969　　　95. 만보사, 1969

96. 뉴-멕시코(음악실), 1969　　　97. 한국산업은행, 1969　　　98. 코스모스 백화점, 1970

99

100

101

102

99. 호남정유, 1971　　　100. 세계 최대의 항공화물기, 훌라잉 타이거, 1972

101. 스낵&칵테일 VIP House, 1973　　　102. 한국낙농유업, 1973

103

104

105

106

107

108

103. 훼스탈, 한독약품, 1973　　　104. 훼스탈, 한독약품, 1974　　　105. 회충 요충약, 필콤, 종근당, 1974

106. 양도성 정기예금, 한국산업은행 외, 1974　　　107. 회충 요충약, 필콤, 종근당, 1974

108. 회충 요충약, 필콤, 종근당, 1974

109

110

111

112

109. 중년의 힘! 포리본, 대한비타민, 1975 110. 국제증권, 1976 111. 금성계전, 1977 112. 대한금융단, 1978

113

114

115

116

117

113. 가스논(GASNON), 게코 전자, 1979　　　114. 지하수를 개발해 드립니다, 동방엔지니어링, 1979

115. 대한금융단, 1980　　　116. 회충 요충약 필콤, 종근당, 1980

117. 제11대 전두환 대통령각하 취임, 대우가족, 1980

118

119

120

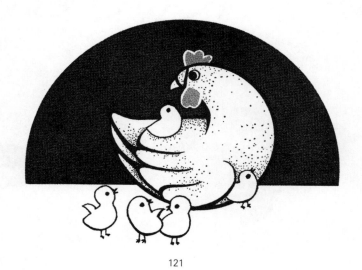

121

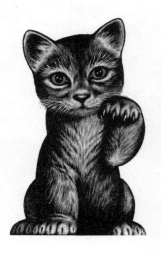

122

118. 대한금융단, 1980　　119. 아세아종합금융주식회사, 1980　　120. 유산균 음료 킹콩, 1980

121. 한국투자신탁, 1981　　122. 홀로고시드 연고, 동아제약, 1981

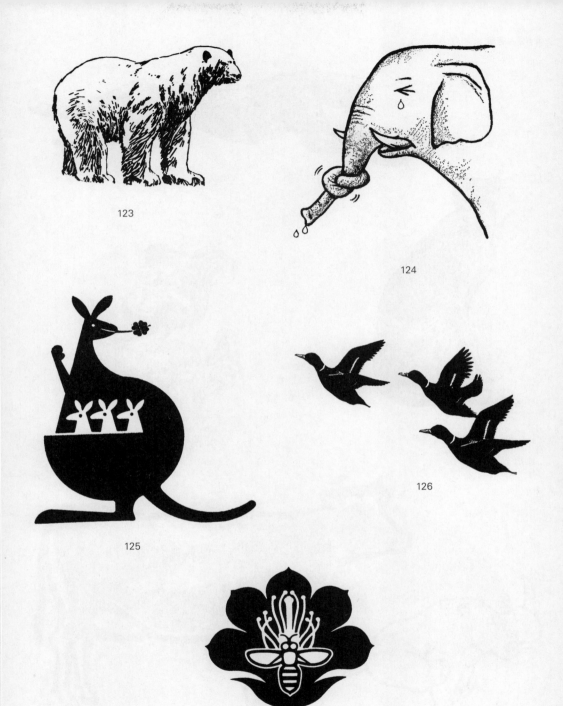

123

124

125

126

127

123. 우루사, 대웅제약, 1981 124. 코감기약 지미코, 대웅제약, 1982 125. 동양증권, 1982

126. 사원모집, 동신제약, 1983 127. 스테노렉스, 삼아약품, 1983

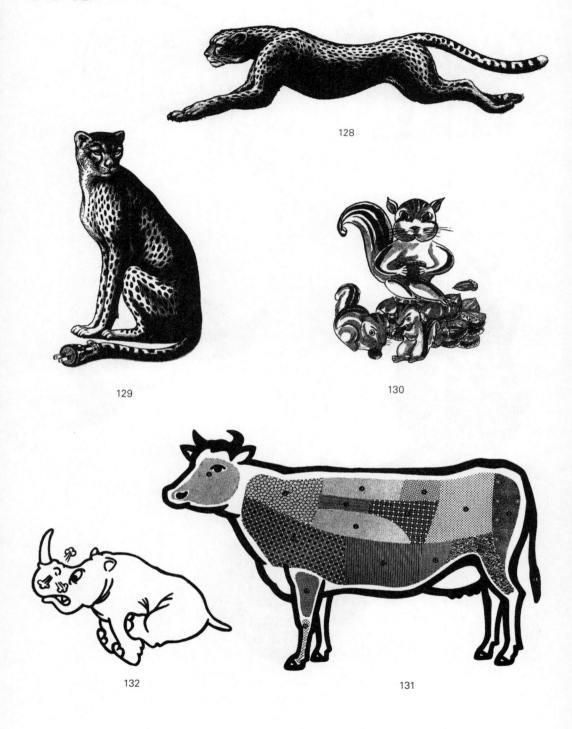

128. 제록스 복사기, 코리아제록스, 1983 129. 제록스 복사기, 코리아제록스, 1983

130. 롯데쇼핑, 1983 131. 육식소화에 좋은 아진탈, 일양약품, 1985 132. 부스타 미니시리즈, 열연보일러, 1985

133

134

135

133. 피로회복에 엘가달, 대웅제약, 1985 134. 피로회복에 엘가달, 대웅제약, 1985
135. 그랜드 오픈! 파레스 백화점, 1985

136

137

138

136. 희망찬 새해 더욱 건강하십시오, 동아제약, 1986 137. 사원모집, 진로, 1986

138. 효성 비디오테이프 HI-VU(하이뷰) 탄생!, 동양폴리에스터, 1989

139

140

141

142

143

144

145

146

139. 순곡청주 조화(朝花), 1958 140. 종합 감기약 코푸민, 1958 141. 시날코, 동양맥주, 1959

142. 강력 폐결핵치료제! 유-파스짓, 유유산업, 1959 143. ABC 홀몬 유액 크림, 태평양화학공업, 1959

144. 항노(抗老) 천연 홀몬제, 오사카 정, 1960 145. 성장의 원리 원기소, 서울약품, 1960

146. 보혈강장제 고려삼용정, 동아제약, 1960

147

149

148

150

151

152

153

147. 뷔너스 후랙클 크림, 1960 148. 에비오제, 삼일제약, 1960 149. 젊음이 샘솟는 원천! 비네몬, 유한양행, 1961

150. 특설매, 송설매양조, 1962 151. 임화원, 1962 152. 다이아나볼, CIBA, 1962

153. 월경불순 미인환, 동보제약, 1962

154 155

156

157 158 159

160

161

154. 강력 폐결핵치료제 유-파스짓, 유유산업, 1962 155. 폐결핵치료제 유-파스짓, 유유산업, 1962
156. 서울은행, 1963 157. 연속극 〈동백아가씨〉, 동아방송, 1963 158. 한국맥주판매, 1963
159. 강력 폐결핵치료제 유-파스짓, 유유산업, 1963 160. 동광 메루유제, 동광화학공업, 1963
161. 조흥은행, 1963

162

163

164

165

166

167

168

169

162. 이몽미백크림, 대도약품, 1964　　　163. 맛의 선물!, 미원, 1964　　　164. 신세계, 1965

165. 오바씨, 부광약품공업, 1965　　　166. 성문사(출판사), 1965　　　167. 봄이 눈 앞에! 이몽, 대도약품, 1965

168. 백일홍산장, 삼성신약, 1965　　　169. 럭키 폴리에치렌필림, 락희화학공업, 1966

170. 피어리스, 피어리스 코스메틱, 1966 171. 국민은행, 1967
172. 애경 트리오, 애경유지공업, 1967 173. 한국주택금고, 1968
174. 산놀이 들놀이에 섬마을도시락, 일식요리 섬마을, 1971 175. 판피린 코프정, 동아제약, 1971

176

177

178

179

176. 한국주택은행, 1973 177. 기아마스타, 기아산업, 1974 178. 국제약품, 1974
179. 피부연고제 캄비손, 한독약품, 1974

180

181

182

183

180. 국제약품, 1974 181. 피부연고제 캄비손, 한독약품, 1974 182. 대한교육보험, 1975

183. 전국지방은행협회, 1975

184

185

186

187

188

184. 같이 자랄 사람을 찾습니다, 선창산업, 1976 185. 신흥증권, 1976 186. 삼양사, 1977
187. 저축은 국력 저축의 생활화, 1977 188. 분양안내 삼청전원주택단지, 대한교육보험 부동산관리부, 1977

189. 대신증권, 1977 190. 생명보험이 더욱 유리해졌읍니다, 생명보험협회, 1979 191. 생명보험협회, 1980
192. 롯데쇼핑, 1980

193

194

195

196

197

193. 서울신탁은행, 1980　　　194. 식목일 기념, 삼립식품공업·유한양행, 1980　　　195. 동양증권주식회사, 1980

196. 해동상호신용금고, 1980　　　197. 극동부천맨션, 극동건설, 1980

198

199

200

201

198. 동서증권, 1981 199. 해동상호신용금고, 1981 200. 사원모집, 유한양행, 1981 201. 대우, 1982

202

204

203

205

202. 대한증권, 1982　　　203. 럭키, 1983　　　204. 토리잘, 한미약품, 1985　　　205. 인재모집, 동부그룹, 1986

206

207

208

206. 자연은 우리 모두의 것입니다, 신동아건설, 1989 207. 증권투자는 자기판단으로, 대한증권업협회, 1989
208. 한국감정원, 1989

의료
Medicine

1. 코-푸 시럽, 유한양행, 1954 　　　 2. 독감에 쉐백, 쉬-만, 1957 　　　 3. 진해액, 동아제약, 1957

4. 코투신, 근화약품공업, 1958 　　 5. 기침에 코데닝, 1958 　　 6. 만성임질 만성독감 테라마이신SF, Pfizer, 1958

7. 코감기에 코페날, 대한중외제약, 1958 　　 8. 감기몸살 뉴-피링, 동성제약, 1958 　　 9. 코후데잉, 동아제약, 1958

10. 기침 감기 뉴-코프, 동아제약, 1959 　　 11. 뉴-피링, 동성제약, 1959

12

13

14

15

16

17

18

12. 코푸시럽, 유한양행, 1960 13. 코푸민 시럽, 김화제약, 1960 14. 뉴-코프, 동아제약, 1960

15. 노바킹, 동광약품, 1960 16. 후스틴, 동아제약, 1960 17. 후스틴 시럽, 동아제약, 1960

18. 베지돈시럽, 삼성제약소, 1960

19. 나루카핀도로취, 삼일제약, 1960 20. 노바크로루, 일양약품, 1961 21. 케나코-트, 미국 스퀴브, 1961
22. 몸살 기침 구롱뽕 갑셀, 1962 23. 후스틴 시럽, 동아제약, 1963
24. 환절기 기침 감기 코푸시럽, 유한양행, 1963 25. 기침 감기 유코틴, 유한양행, 1963

26

27

28

29

30

31

32

26. 네오 코데솔 시럽, 백수의약, 1964 27. 구로뿅, 건풍, 1964 28. 노바-S, 천도제약, 1965
29. 악성기침에 판코프 시럽, 삼건약품공업, 1965 30. 판피린, 동아제약, 1965
31. 유코틴, 유한양행, 1965 32. 판피린, 동아제약, 1966

33. 기침약 아스파산, 한독약품, 1966 34. 코데솔, 백수의약, 1967 35. 코사빌, 한독약품, 1967

36. 용각산, 보령제약, 1968 37. 노바킹 시럽, 동광약품, 1968

38

39

40

41

38. 코리판 캎셀, 중앙제약, 1969　　　39. 코리판 캎셀, 중앙제약, 1969　　　40. 판테인 시럽, 일동제약, 1969

41. 아스마 시럽, 일양약품, 1971

42

43

44

45

46

42. 코데나S·콘택코푸, 유한양행, 1973 43. 판콜시럽, 동화약품, 1975 44. 모로폰 시럽, 유한양행, 1981

45. 화이투벤, 한일약품, 1985 46. 올시펜, 건풍제약, 1986

47

48

49

50

51

52

53

54

47. 두통 신경통 요통 생리통 불면증 에스, 경성신약사, 1955　　48. 스코나인, 신광약품, 1955
49. 두통약 곰푸라-루, 독일 바이엘, 1956　　50. 각종 정신병에 라우딕소이드, 1956
51. 두통약 곰푸라-루, 독일 바이엘, 1956　　52. 페리스통, 독일 바이엘, 1956　　53. 보나민, 한국 화이자, 1956
54. 신경쇠약과 두중(頭重)에 알포스, 1957

55

56

57

58

59

60

61

55. 밀타운, 유한양행, 1957 56. 두통 감기 치통 소보린, 근화약품, 1957 57. 트라민A, 범양약화학, 1957

58. 테라마이신 트로치, Pfizer, 1958 59. 세파민, 삼성제약소, 1958 60. 감기에 세다뽕, 서울동성제약사, 1958

61. 노이로제에 스리나, 유한양행, 1958

62. 노이로제에 스리나, 유한양행, 1958 63. 세다뽕, 서울동성제약사, 1958 64. 알포스, OM서서(瑞西), 1959
65. 알포스, OM서서(瑞西), 1959 66. 다루당, 삼영화학연구소, 1959 67. 안정제 하-모니, 천도의약, 1959
68. 칼씨두란-F. 1959

69. 뉴-피링, 동성제약, 1960 70. 두통 치통 콤푸랄, 1960 71. 두통과 몸살에 안진, 유한양행, 1960

72. 세파민, 삼성제약소, 1960 73. 정신신경안정에 메푸론, 동아제약, 1960

74. 뉴-피링, 동성제약, 1960 75. 코미탈L, 독일 바이엘, 1960

76

77

78

79

80

81

82

83

76. 크로루프로마찐, 삼영제약, 1960 77. 트랑키, 일동제약, 1961 78. 정신안정에 카-민, 1961

79. 합격의 영광을 더욱 굳게 에비오제, 삼일제약, 1961 80. 사리돈, 1961 81. 사리돈, 서울약품, 1961

82. 비정, 동보제약, 1962 83. 신경과로 리브리움, 호프만-라-로슈회사, 1962

84

85

86

87

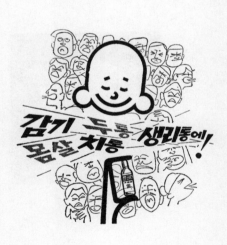

88

84. 네오 피페카인, 유린제약, 1963 85. 파파솔, 서울백수의약, 1963 86. 스리나, 유한약품, 1963
87. 두통 감기 치통 생리통 콜푸랄, 아주약품공업, 1964 88. 감기 두통 몸살 치통 콜피린, 동양제약, 1965

89

90

91

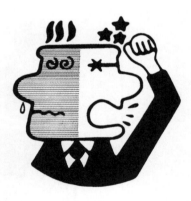

92

89. 코감기엔 코사빌, 한독약품, 1969 90. 세다판-에이, 동아제약, 1977 91. 두통엔 사리돈, 종근당, 1980

92. 투수코친, 안국약품, 1983

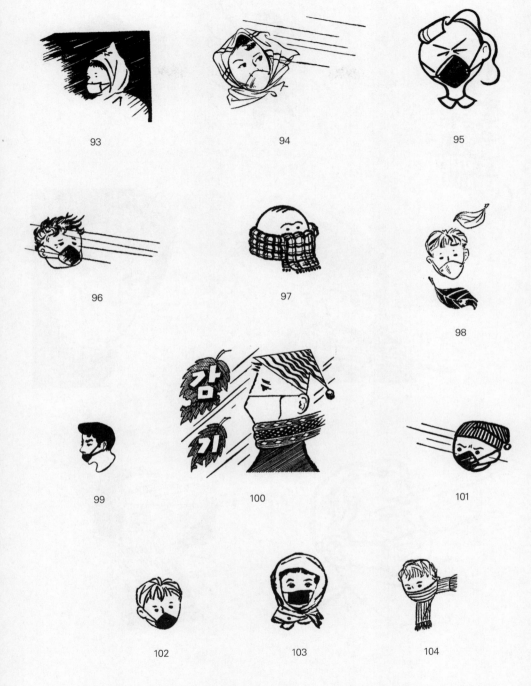

93

94

95

96

97

98

99

100

101

102

103

104

93. 코-푸시럽, 유한양행, 1954 94. 코-푸시럽, 유한양행, 1955 95. 코-푸시럽, 유한양행, 1955
96. 코-푸시럽, 유한양행, 1956 97. 레지스탑, 1957 98. 코-푸시럽, 유한양행, 1957
99. 안치콜드, 1957 100. 트리히스당, 건일약품, 1957 101. 코데나, 유한양행, 1958
102. 코푸시럽, 유한양행, 1958 103. 네오 벤사민, 1958 104. 코데나, 유한양행, 1958

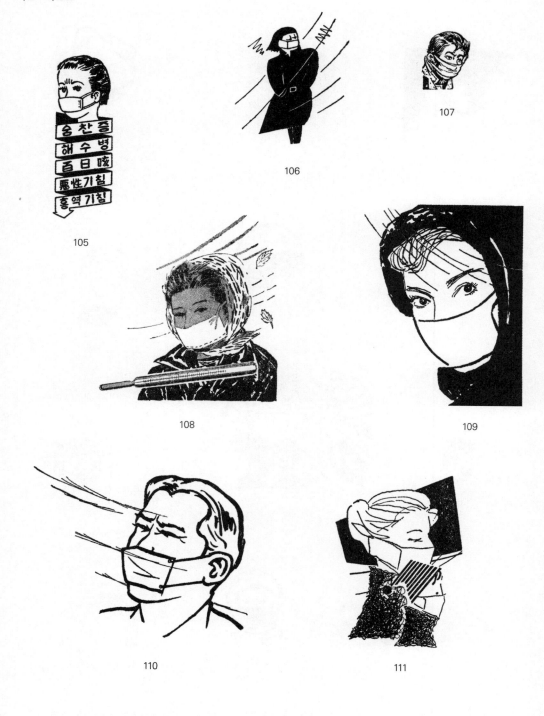

105. 백수환, 1958 106. 아빌, HOECHST, 1958 107. 명신패독산, 대명신제약, 1959
108. 노발긴-키니네, 한독약품, 1959 109. 콜드탑, 1960 110. 유코틴, 유한양행, 1960
111. 히스피린, 종근당제약사, 1960

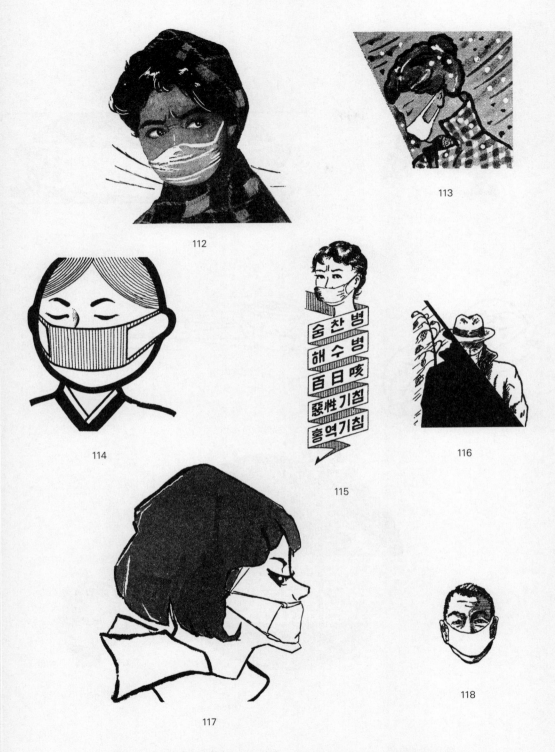

112. 두통과 몸살 안진, 유한양행, 1960

113. 몸살 감기 두통 신경통 다루당, 1960

114. 독감 두통 치통 소보린, 근화약품, 1960

115. 백수환, 상수제약소, 1960

116. 베나트린, 1960

117. 노바S, 천도제약, 1963

118. 백수환, 상수제약소, 1964

119

120

121

122

제가 가장 좋아하는 겨울철이 돌아왔읍니다. 저는 세균보다 너무너무 작고 독감·감기를 옮겨줌으로 사람들은 나를 독감·감기 바이러스라고 이름 지어 주었읍니다. 제가 사람몸에 들어가면 재채기, 콧물을 내며 기침도 하며 열도 몹씨나게 됩니다. 저는 어린이, 노인과 허약한 사람들을 좋아합니다. 외부 사람들과 접촉 없이 사는 북극의 에스키모 아닌 모든 사람들은 누구나 연중 한두번이상 나의 공격을 받아 감기·독감으로 고생합니다. 나는 면역성을 남기지 않으므로 연중무휴로 사람들을 공격할수 있읍니다. 제가 가장 싫어하는 것이 있읍니다. 튼튼한 몸과 그 감기약입니다. 이것만 보면 나는 꼼짝없이 포로가 되는데 사람들은 좋은 감기약만 찾는데는 딱 질색입니다. (감기·독감 바이러스)

123

124

119. 아스피린, 한일약품, 1964 120. 후스틴 시럽, 동아제약, 1964 121. 코푸드라이 시럽, 1966
122. 코푸시럽·코데나, 유한양행, 1966 123. 노바킹, 동광약품, 1972 124. 코푸시럽S, 유한양행, 1973

125

126

127

128

129

130

131

132

133

134

135

125. 건위소화신제(健胃消化新劑), 1950 126. 헤모이스구스, 동양제약소, 1955
127. 위장약 통명수, 천일제약, 1956 128. 설사 장염 야트렌, 바이엘, 1956
129. 위궤양 십이지장궤양 코트라눌, 1956 130. 통명수, 천일제약, 1957 131. 위장약 이마루, 금화제약, 1957
132. 위장약 코트라눌, 1957 133. 설사 식중독 카-본-크레오, 삼일제약, 1957
134. 복통스톱정(錠), 합동화학공업, 1958 135. 레쿠탈 좌약, 미국 VITARINE, 1958

136

137

138

139

140

141

142

143

136. 설사 복통 위장통 진사산, 태양제약공업, 1958　　　137. 복통 설사 듸엠(DM), 대영제약소, 1959

138. 파파-제, 신신약품, 1960　　　139. 설사에 베리온, 천도의약품, 1960　　　140. 뉴소론, 범양약화학, 1961

141. 설사 복통 위장통 구아베링, 삼성제약사, 1961　　　142. 네구좌약, 건풍, 1961

143. 멀미약 보나링, 일양약품, 1962

144. 위궤양 위염 뮤케인, 청계약품, 1963 145. 설사 복통 진사액 진사산, 태양제약공업, 1965
146. 설사 복통 스토베린, 종근당제약사, 1965 147. 위약 히스우루크, 삼성제약공업, 1966
148. 이질 설사 후라돈, 광일약품, 1966 149. 설사 식중독 후라베린, 일동제약, 1970 150. 멕소롱, 동아제약, 1979

151

152

153

154

155

156

157

158

159

151. 기계좀 무좀에 트리코휘틴, 독일 훽스트, 1957 152. 여드름에 아크네 와구친, 1957

153. 무좀약 피도다민 연고, 1958 154. 가려움증 피부질환 미티갈, 바이엘, 1959

155. 땀냄새에 땀로숑, 인의산업, 1959 156. 무좀약 통일연고, 삼광화학공업, 1959

157. 피부병 미티갈, 독일 바이엘, 1960 158. 아그네 와구친, Farmitalia, 1960

159. 여드름 전문약 핌푸레스, 백광약품, 1960

160

161

162

163

164

165

160. 땀로숑, 인의산업, 1960　　161. 데르모코티솔로, 1960　　162. 데르모코티솔로, 1960

163. 여드름약 아그네 와구친, 1960　　164. 동상에는 로니콜, 서울약품공업, 1962

165. 통일연고, 삼광화학공업사, 1962

166

167

168

169

166. 가려움증 아빌연고, 독일 휍스트, 1962 167. 종기난데 테라코-트릴, 중앙제약, 1963
168. 무좀약 아라진, 동양제약, 1964 169. 무좀약 아루스, 보건제약, 1965

170. 두드러기 벌레 물린 데 아빌 연고, 독일 훽스트, 1965 171. 가려울때 미치갈, 독일 바이엘, 1965

172. 피부염 습진 테라코-트릴 연고, 중앙제약, 1966 173. 무좀에 아루스, 삼아약품, 1968

174. 무좀약 아스탄, 중앙제약, 1968

175

176

177

175. 무좀에 야디트H, 한독약품, 1972　　　176. 피부연고 몰트라란, 한국쉐링, 1973　　　177. 야디트H, 한독약품, 1974

179

178

180

181

178. 무좀에 아루소A 연고, 삼아약품, 1974　179. 무좀치료제 닥타린, 유한양행, 1976
180. 무좀약 식카린, 한일약품, 1980　181. 무좀약 카네스텐, 한국바이엘약품, 1985

182

183

184

185

186

187

188

189

182. 푸렌데로르, 미국 스키사, 1956 183. 네오톤, 유한양행, 1956 184. 로딕소이드, 1956

185. 스피로시드, 독일 훽스트, 1957 186. 신경통 류마티스, 포리푸로긴, 한성약품, 1957

187. 신경통 류마티스, 포리푸로긴, 한성약품, 1957 188. 노이로제 도노포스, 독일 훽스트, 1957

189. 디피론, 미국 VITARINE 제품, 1957

190. 마약환자치료제 게독신, 삼미제약, 1957 191. 이것이 노쇠현상입니다 파두틴, 바이엘, 1957
192. 류마티스 시구마-겐, 미국 SIGMAGEN, 1957 193. 야뇨증에 라르각틸, 1957
194. 지속성 강장홀몬제, 다이나미렌, 1958 195. 신경통 관절염 아나파, 대영제약소, 1958 196. 오벡스, 1958
197. 토노포스환, 독일 훽스트, 1958 198. 신경통 네오 메로밍, 1958

199

200

201

202

203

204

205

206

199. 신경통 네오 메로밍, 1958 200. 산모용 미네랄 비타민 미네비타, 유한양행, 1958 201. 아모나루, 1958

202. 신경통 콜토피린, 1958 203. 세파민, 크로루푸로마징, 1958 204. 위장병 치료약 과니볼, 동성제약, 1958

205. 류마티스 아나파, 대영제약, 1959 206. 놉 아토판, 쉐링, 1959

207. 불안 등등 셀파질, CIBA, 1959 208. 삼용정력환, 대성약품연구소, 1959
209. 루비아 신경통 정, 화성약품공업, 1959 210. 더위탈 때 에비오제, 삼일제약, 1959
211. 이루카린, 광제약소, 1959 212. 종합감기약 코푸민, 김화제약, 1959

精神·神經安靜劑

메푸론錠

213

214 215 216

217 218

213. 메푸론, 동아제약, 1960 214. 류마티스 아나파, 대영제약소, 1960
215. 순수인간태반제제 푸리센타, SANABO, 1960 216. 류마솔-Bi, 1960 217. 간질약 가로인, 1960
218. 진경(鎭痙)·진해(鎭咳)·진정(鎭靜)·복통에 파피날, 동아제약, 1960

219. 소아용 감기 몸살 기침 다루당 시럽, 삼영화학연구소, 1960
220. 악성균을 전멸시킨 설파 마이세친, 이태리 레페팃트 사, 1960 221. 두통엔 건뇌, 1960
222. 핌푸레스, 백광약품, 1960 223. 신경통 류마티스 관절염에 아나파, 대영제약, 1960
224. 생리통약 오이멘진, 동서약품공업, 1960 225. 뇌영양 뇌신경치료제 트랑키, 일동, 1960
226. 간질약 코미탈, 독일 바이엘, 1960

227

228

229

230

월경통

류마치스

치통

231

232

227. 간질약 가로인, 1960　　　228. 류-마피링, 삼성제약소, 1960

229. 홍역 마진 폐렴에 인왕산, 대명신약제약, 1961　　　230. 신경통 관절염 신경피링, 동성제약, 1961

231. 사리돈, 서울약품공업, 1961　　　232. 신신파스, 신신반창고, 1961

233. 불면 불안에 하-모니, 천도의약품, 1961 234. 신경통 아나파, 대영제약, 1961
235. 피임약 삼피온, 대한약여화학공업사, 1962 236. 독감치료제 노바피린, 천도약품, 1962
237. 유행성 감기에 판토앰플, 삼성제약소, 1962 238. 간질약 코미탈L, 독일 바이엘, 1962
239. 월경통에 피비탈, 일동, 1962 240. 류마치스 텔코-트, 태평양화학공업, 1962

241

242

243

244　　　　　245　　　　　247

246

241. 몸살 감기 독감에 노발긴-키니네, 한독약품, 1963　　　242. 차멀미 뱃멀미 트리올, 대영제약, 1963
243. 몸살 두통 치통 생리통 안진, 유한약품, 1963　　　244. 신경통 류마티스에 하이파피린, 신신약품공업, 1963
245. 뇌혈관 장애 감마론, 제일약품, 1964　　　246. 속 쓰릴 때 네오 노루모, 일양약품, 1964
247. 비타민 씨씨S, 흥일약품, 1964

248

249

250

251

252

248. 덱사코티실, 영진약품, 1964 249. 냉증 대하증에 기네후라빌, 삼성신약, 1965
250. 가루붕겔, 백수의약, 1965 251. 신경통, 엘레스톨, 독일 바이엘, 1965
252. 심장약 모노휘린, 광일약품, 1966

253

254

255

256

257

253. 장마철과 신경통에 아로나민, 일동제약, 1966 254. 신신파스, 1966 255. 덱사코디실, 영진약품, 1967
256. 위장약 가스트론, 동아제약, 1967 257. 비타민제 삐-콤, 유한약품, 1968

258

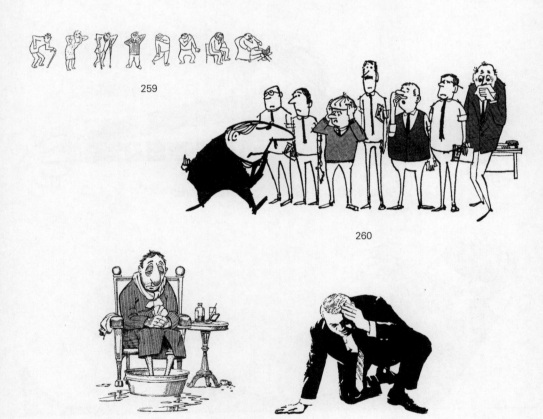

259

260

261 262

258. 데티곤, 한일약품, 1968 259. 결리고 아픈데 아나렉신, 청계약품, 1969
260. 감기약 코사빌, 한독약품, 1969 261. 감기약 코사빌, 한독약품, 1970
262. 세포호흡 부활제 지토맥, 영진약품, 1970

263

264

265

266

267

263. 동맥건강 안지닌, 근화제약, 1972　　　264. 콧물약 액티피드, 삼일제약, 1973
265. 간장대책 리바톤, 한독약품, 1974　　　266. 구충제 버막스, 유한양행, 1975
267. 감기약 히스타손, 일성신약, 1976

268

269

270

268. 일바돈 크림, 일동제약, 1980 269. 아스피린, 한국바이엘약품, 1983 270. 피로회복제 포엘, 안국약품, 1988

271. 아시아지트, 아주약품, 1956　　272. 하이파스, 유한양행, 1957　　273. 폐결핵 미소파스칼슘, 동아제약, 1957
274. 하이파스, 유한양행, 1957　　275. 심장전문약 라카루 노-루, 독일 휄스트, 1958
276. 폐결핵약 유-파스짓, 유한산업, 1958　　277. 하이파스, 유한양행, 1958　　278. 하이파스, 유한양행, 1958
279. 카루니겐, 독일 휄스트, 1958　　280. 라카루노-루, 독일 휄스트, 1959

281. 심장약 카-돔핀, 1960　　　282. 미소파스칼슘, 동아제약, 1960　　　283. 미소파스칼슘, 동아제약, 1960

284. 니케타민, 근화약품공업, 1960　　　285. 결핵은 파라지트, 대영제약소, 1960

286. 카-돔핀, 1960　　　287. 나이드라짓드, 미국 스퀴브, 1961

288

289

290

291

292

288. 유-파스짓, 유유산업, 1962 289. 결핵치료 피라마이드, SANKYO(일본), 1962

290. 메단짙드, 신신약품공업, 1964 291. 메단짙드, 신신약품공업, 1964 292. 드리카, 신창약품, 1965

293. 유-파스짓, 유유산업, 1965 294. 하이파스, 유한양행, 1966

295. 결핵약 나이드라짓드, 동아제약, 1968 296. 사리돈, 종근당, 1975 297. 심칸, 삼공제약, 1982

298. 가래 기관지염 뮤코푸락스, 한국맥네일, 1982 299. 호흡기 대청소 레토졸, 한독약품, 1983

300. 이드렌, 유한양행, 1954 301. 스토마, 범양약화학, 1957 302. 위장병 엠티비, 1957

303. 위장경련에 진사산, 태양제약공업, 1958 304. 스토마, 범양약화학, 1958

305. 설사·관격·복통·위장통 구아배링, 1958 306. 구아배링, 1958 307. 위장병에 히스우루크, 삼성제약소, 1958

308. 복통스톱, 합동화학, 1958 309. 엠티비, 한일무이주식회사, 1959 310. 위장병에 푸로반팅, I.L.F, 1959

311. 술마시기 전에 노-애이크, 대한비타민, 1959

312. 소화촉진 정충환, 태양제약공업, 1959 313. 소화촉진 정충환, 태양제약공업, 1960
314. 위장약 온위단, 상수제약소, 1960 315. 살균정장제 DS 듸에스, 일양약품, 1960
316. 하이포, 1961 317. 위장병 사이롱, MI-CHIN, 1961 318. 이마루, 1961
319. 위장병에 미나롱, 대명신제약, 1961 320. 위궤양에 비타유-펫, 화란모사팡, 1961

321

322

323

324

325

326

327

321. 소화제 구리겔, 남강제약, 1961 322. 엠티비, 1962 323. 듸에스 DS, 일양약품, 1962
324. 위하수증에 베사코린, 일본 에-자이, 1962 325. 위궤양 메사휘린, 대풍신약, 1962
326. 위궤양 리브락스, 서울약품공업, 1962 327. 훼스탈, 독일 훽스트, 1962

328. 체했을 때 쿨-탑, 극동제약, 1963
329. 소화제 아시돌 펲신, 한일약품, 1963
330. 위장약 스므스, 서울약품공업, 1964
331. 속이 시원합니다 쿨-탑, 극동제약, 1964
332. 위 진통 진정제, 코란티, 대영제약, 1965
333. 쾌유기(快癒器), 1965
334. 위에 활력을 베사코린, 한일약품, 1966

335

336

337

338

339

340

341

342

335. 위장병에 히스우루크, 삼성제약공업, 1967 336. 베사코린, 한일약품, 1967
337. 종합소화제 베스타제, 동아제약, 1968 338. 위장약 D-9, 동광약품, 1969
339. 네오마겐, 경남제약, 1970 340. 멕소롱, 동아제약, 1975 341. 바루나, 현대약품, 1977
342. 아루나제, 대한비타민, 1977

343

344

345

346

347

348

349

350

343. 다루마틸, 동아제약, 1977　　344. 트리시날, 종근당, 1980　　345. 벤디곤 캅셀, 한국바이엘, 1980

346. 마이리드, 동서약품, 1980　　347. 홈리드, 동일신약, 1982　　348. 겔포스, 보령제약, 1982

349. 위장병 미란타, 대웅제약, 1985　　350. 위장약 디세틸, 일양약품, 1986

351 352 354

353 355

356

357

351. 페리스톤, 독일 바이엘, 1958　　352. 피.부이.피(P.V.P), 미국 백스타, 1959　　353. 비오훼린, 1960

354. 빈혈 치료제 헤로빈, 1963　　355. 대한적십자사, 1986　　356. 대한적십자사, 1986

357. 대한적십자사, 1986

358

359

360 361

362

363

364

365 366

358. 설탕대신 당원, 합동제약, 1955 359. 신합성혈액 피.부이.피(P.V.P), 종로약업사, 1956
360. 고혈압 라우신, 1956 361. 아시아지트, 아주약품, 1956 362. 본씩스, 합동화학공업, 1957
363. 비타이-스트, 동광약품연구소, 1958 364. 훼스탈, 독일 훼스트, 1958 365. 비타-엠, 유한산업, 1958
366. 유-헥사비타민, 유한산업, 1958

367. 콤푸랄, 아주약품, 1959 368. 영양제 제리아, 동양약품공업, 1959 369. 하-모니, 천도의약, 1959

370. 나이드라짓드, 동아제약, 1959 371. 위장병 스토마, 범양, 1960 372. 임부라마이신, 레페팃트, 1960

373. 히스우루크, 삼성제약소, 1960 374. 노고톨, 건풍약품연구소, 1960

375 376 377

378

379

380

381

375. 가르단, 한독약품공업, 1960 376. 위장병에 위보산, 서울광제약소, 1960
377. 폐결핵 결핵성흉막염 이소파스칼슘, 동아제약, 1960 378. 간장약 단발구룬산, 1960
379. 비타민제 푸로나민, 이연합성화학연구소, 1960 380. 위장병에 히스우루크, 삼성제약소, 1960
381. 마이토마이신, 근화항생약품, 1961

382

384

383

385

386

387

382. 신용있는 버들표, 유한양행, 1961
383. 두통과 몸살에 안진, 유한양행, 1961
384. 피로에 단발구룬산, 천도의약품, 1961
385. 몸살감기 사리돈, 서울약품공업, 1961
386. 해열몸살 히스피린, 종근당제약사, 1961
387. 강력비타민 원기소, 서울약품공업, 1961

388. 건양소, 한영제약, 1961　　388. 389. 소화불량에 소하민, 유한양행, 1962　　390. 위장병에 미나롱, 대명신제약, 1962
391. 구충제 디게시나, 서울약품공업, 1962　　392. 페니콜 시럽, 유유산업, 1962
393. 진통제 사리돈, 서울약품공업, 1962　　394. 강력구루구론산, 동인화학, 1962

395

396

397

398

399

400

401

395. 노바피린시럽, 천도의약품, 1962 396. 위장약 미나롱, 대명신제약, 1962 397. 노루모, 일양약품, 1962
398. 베이비 원기소, 서울약품공업, 1962 399. 헤로빈 인택트, 유유산업, 1964
400. 호르몬제 비네몬, 유한양행, 1964 401. 정력제 홈-런, 흥일약품, 1964

402

404

403

406

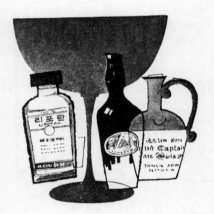

405

407

408

402. 장양단, 상수제약소, 1964 403. 위장간장 빠-롱, 건풍제약, 1965

404. 지사제 단홈 시럽, 서울삼건약품, 1965 405. 리포탄, 유한양행, 1965 406. 비타-디럭스, 유유산업, 1965

407. 판타제, 동광약품, 1965 408. 네오노루모, 일양약품, 1966

409

410

411

412

413

414

409. 소화제 판타제, 동광약품, 1967

410. 노바킹, 동광약품, 1967

411. 위산과다·위궤양 전문치료제, 노이시린, 1975

412. 비타민제 하이렉스, 한독약품, 1978

413. 노루모, 일양약품, 1983

414. 훼로바, 부광약품, 1985

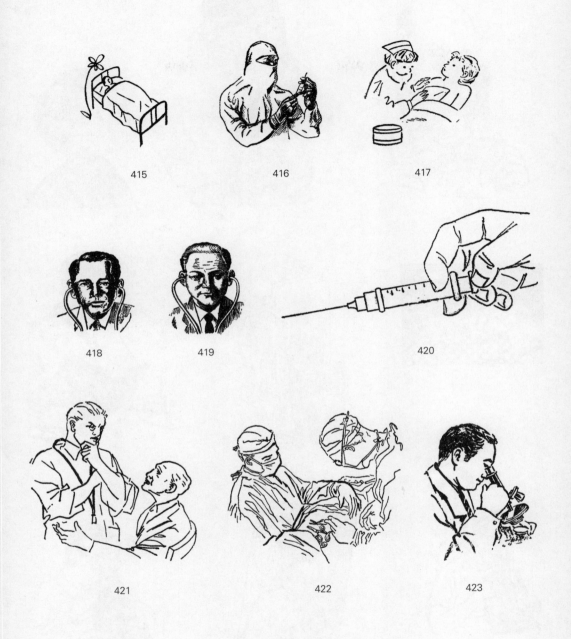

415. 네오톤, 유한양행, 1955 416. 정부면허마약제제 네오몰피논, 백수의약, 1956
417. 안티풀라민, 유한양행, 1957 418. 임질 화농증 아이로타이신, 미국 LILLY, 1957
419. 임질 화농증 아이로타이신, 미국 LILLY, 1957 420. 항생제 애크로마이신, 유한양행, 1957
421. 세파민, 삼성제약소, 1957 422. 세파민, 삼성제약소, 1957
423. 유-헥사비타민, 유유산업, 1958

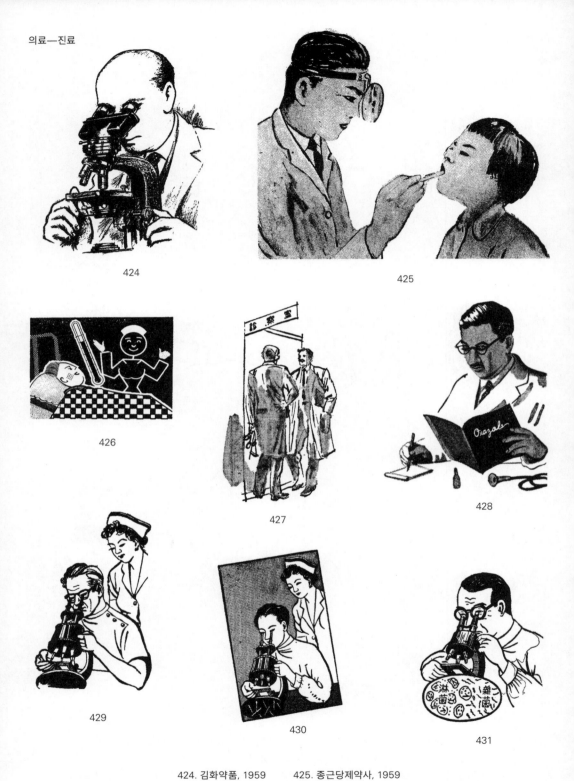

424. 김화약품, 1959 425. 종근당제약사, 1959
426. 가라마이신, JULIUS LACHMANN, 1959 427. 세파민, 삼성제약소, 1959 428. 옥사솔, 범양약화학, 1960
429. 내복약 스다바솔, 1960 430. 임질요도염 고노톨, 건풍약품, 1960 431. 고노톨, 건풍약품, 1960

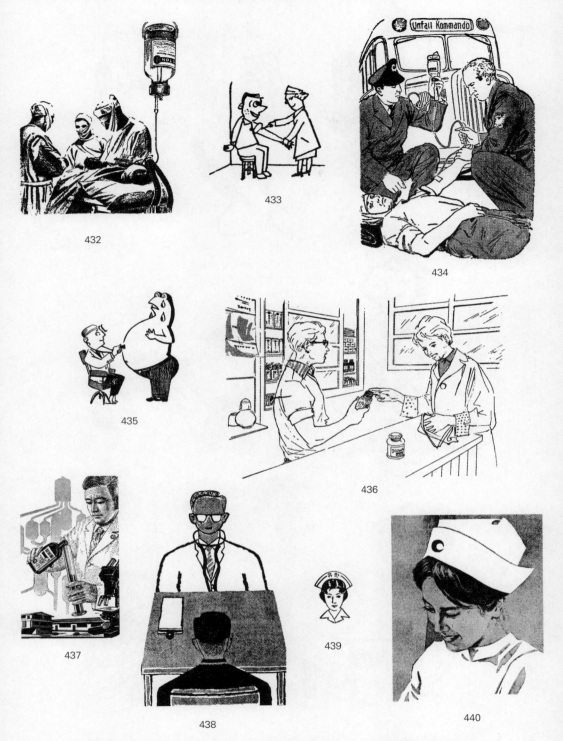

432. 페리스톤, 바이엘, 1960 433. 아세타솔, 1960 434. 페리스톤, 바이엘, 1960

435. 헤구다린, 제일제약, 1961 436. 유한양행, 1961 437. 조혈강장제 삼비톤, 유유산업, 1962

438. 폐결핵 치료제 유-파스짓, 유유산업, 1962 439. 기침에 코푸시럽, 유한양행, 1962

440. 겨울철 상비약 노바킹, 동광약품, 1962

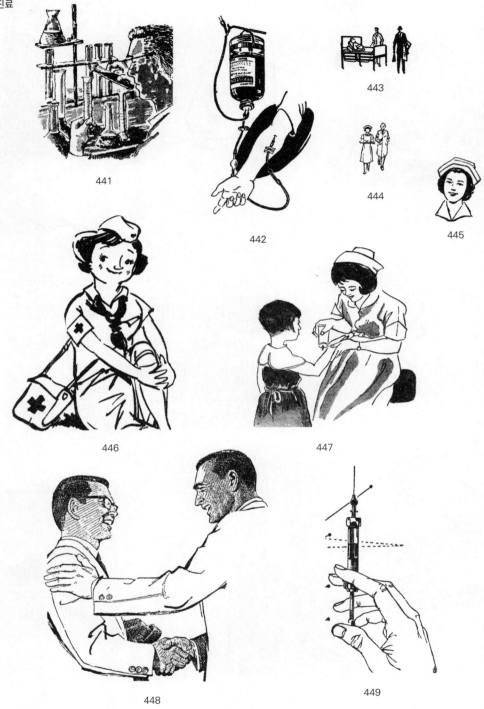

441

442

443

444

445

446

447

448

449

441. 삼비톤, 유유산업, 1963 　　　442. 페리스톤, 한일약품공업, 1963 　　　443. 위염 뮤케인, 청계약품, 1963

444. 위장병 히스우루크, 삼성제약공업, 1963 　　　445. 신신반창고, 1963 　　　446. 변비약 이스티진, 한일약품, 1964

447. 오레오 마이신, 유한양행, 1964 　　　448. 메단짓드, 신신약품공업, 1966 　　　449. 듀라보린, 유한양행, 1966

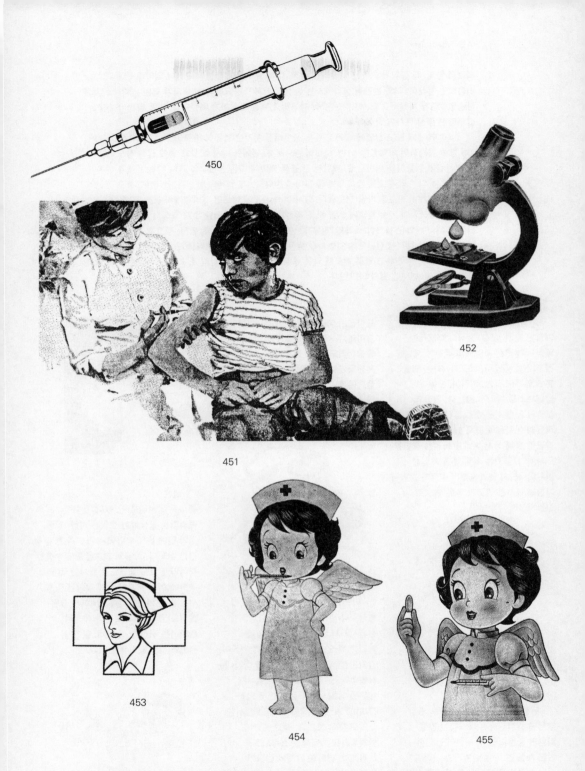

450

452

451

453

454

455

450. 기관지염 폐염 등 레더마이신 캎셀, 유한양행, 1969 451. 뇌염을 예방합시다, 동신제약, 1973
452. 지미코, 대웅제약, 1982 453. 산모용패드 코텍스, 1982 454. 해열제 써스펜, 한미약품, 1983
455. 해열제 써스펜, 한미약품, 1983

의료 Medicine

의료적 문제, 즉 증상과 그것을 치유하는 과정, 다시 말해 문제해결식 구성이 의약품 광고의 기본적인 얼개다. 이와 관련된 삽화에서는 증상의 묘사가 중요하다. 소비자가 겪는 의학적 문제를 단순명료하게 시각적으로 제시하는 것이 광고의 성패를 좌우하기 때문이다. 이에 따라 이 분야 삽화에선 증상 묘사가 중심이 된다.

50-60년대 광고 산업에서 가장 많은 광고비를 차지한 업종이 바로 제약 부문이다. 55년에 2백 종에 불과하던 의약품이 61년 1천3백 종으로 64년에는 다시 2천3백 종에 달할 정도로 제약 산업이 팽창하는 한편으로, 제약사 간 경쟁 격화에 따른 선전비의 과다 지출 문제가 언론에 자주 지적됐다. "약 광고는 많이 할수록 많이 팔린다"는 게 업계의 불문율이었는데, 광고 선전의 동원력은 업계의 판도를 바꿀 정도였다. 당시 분석 자료에 따르면 제약업계의 성장을 견인한 요인은 선진국과의 기술 제휴에 의한 제품 개선과 함께 선전에 의한 수요 조장이 거론된다. 한국의 제약 산업은 일찍이 소화제, 진통제, 영양제, 연고류, 파스류, 안약, 강장제 등 대중 의약품에 대해 감각적 접근으로 차별화를 맹렬히 추구하는 촉진 전략을 구사했다. 대중 의약품 외에도 치료제 등 전문 의약품 광고에 각종 증상과 기대 약효를 감성 소구 하는 수많은 제약 광고 삽화가 50-60년대에 걸쳐 나타났다.

□ 기침
기침은 감기, 몸살, 천식의 대표적인 증상이며 관련 의약품의 타깃이 사실상 전 국민에 해당하므로 '기침하는 인물'은 노인부터 성인, 어린이, 유아 등 남녀노소를 가리지 않는다. 기침의 고충과 곤란 상황을 다양한 화풍으로 작화해 눈길을 끌고자 했고, 대체로 과장을 통해 정서 이입을 노리는 표현을 구사했다. 감기는 가장 흔한 계절성 질환이니만치 늦가을부터 이듬해 봄까지 기침을 묘사한 광고가 높은 빈도로 신문지상에 나타난다.

□ 두통과 신경쇠약
두통은 광범위하게 나타나는 각종 질환의 증상이면서, 처방이 간단한 반면 제품 간 우열을 가리기 어려워 광고 선전에 의해 제품의 성패가 갈리는 의약품 중 하나로 지목돼 왔다. 머리 부분을 짚고 근심에 싸인, 일그러진

표정을 보여주는 것이 이 분야 삽화의 클리셰다. 두통은 또한 신경쇠약의 주요 증상이기도 하다. 전후 한국 사회가 재편되면서 급격한 도시화 추세와 함께 점증한 정서 불안과 긴장, 만성 피로, 즉 신경쇠약을 호소하는 광고가 50년대 말부터 꾸준히 게재됐다.

□ 마스크
병균이나 먼지 따위를 막거나 전파시키지 않기 위해 코와 입을 가리는 마스크는 '기침'과 함께 인물이 감기몸살, 두통을 앓고 있음을 나타내는 상징이다. 또 추위와 강풍으로부터 체온을 유지시켜 주는 개인용 방한 장비이기도 하다. 감기약 광고를 위한 삽화로 흔히 쓰였고, 광고 배경이 한겨울임을 나타내는 소품으로도 그려졌다. 만화풍 묘사의 빈도가 두드러진다.

□ 복통
복부를 움켜쥐고 안절부절못하는 캐릭터를 형상화한 그림은 기침, 두통 등과 함께 빈도 측면에서 가장 흔한 증상 관련 삽화다. 복통의 괴로움을 구부정한 자세와 찡그린 표정으로 묘사했으며, 복통에 이어 예기치 않게 찾아온 참을 수 없는 변의(便意)를 코믹하게 그린 삽화도 일부 있다. 복통과 설사를 완화하는 위장약, 소화제, 멀미약, 장염약 등의 광고에 쓰였다.

□ 피부

무좀, 여드름, 가려움증, 동상, 두드러기
등 피부 질환 관련 증상을 나타내는
삽화. 여드름 같은 종류는 악화된
피부 상태를 보여주는, 약 광고 특유의
위협 소구를 위한 도구로 삽화가
이용됐고, 가려움증 같은 증상은
명랑만화식으로 희화화해 표현했다.
예나 지금이나 유력한 광고 상품인
무좀약을 위한 삽화는 의인화한 발
캐릭터로 표현되거나 증상의 전후 대비,
즉 치료 전과 후를 비교해 약의 효능을
강조하는 방식으로 그려졌다.

□ 심장과 폐

증상을 제시하는 데 있어 인체 장기를
삽화 형태로 보여주는 것이 50-60년대
제약 광고의 또 하나의 특징이다. 다만,
이것들은 해부학적 이미지라기보다는
의약품을 소구하기 위해 필요한 설명
자료에 가깝다. 이 중 폐 삽화는 대부분
결핵 치료제 광고를 위해 그려졌는데,
과거 영양 상태가 좋지 않아 결핵 환자가
양산되던 시절의 풍속화라고 할 수 있다.
심장 삽화는 심장병 등 혈관계 질환
치료제 광고에 주로 쓰였다.

□ 약품

약품 삽화의 대부분은 제품 용기,
포장을 사실 묘사한 것으로 이는 화장품
등의 그것과 별로 다를 것이 없다. 다만
인물이 제품과 함께 나올 때는, 약을
복용하거나 추천하는 동작을 통해
문제 해결에 대한 혜택, 즉 긍정적
보상을 암시하는 분위기가 다수다.
즉, 당신을 괴롭히는 의학적 문제가
이 약으로 말끔히 해결될 수 있다는
무언의 약속인 셈이다.

□ 기타

두통과 복통, 기침, 피부 질환 같은
보편적인 증상 이외에도 60년대
전후 다양한 질환을 묘사한 삽화가
약 광고에 등장했다. 나열하면 신경통,
간질, 월경통, 불임증, 냉대하증,
홍역, 동맥경화, 기생충 감염, 야뇨증,
화상, 뇌혈관 장애 등이다. 빈도로는
신경통이 가장 많고, 부인계 질환이
그 뒤를 잇는다. 질환의 종류만큼이나
그림 성격도 다양하다. 약화 형식의
캐리커처가 주를 이루지만 증상에 대한
표현주의적 추상 삽화가 눈길을 끈다.
반면, 실사형 삽화는 아주 적다.

□ 위

위 삽화가 심장이나 폐 삽화와 가장
다른 점은 의인화된 캐릭터와
명랑만화식 묘사다. 이에 따라 위들은
찡그리거나 화를 내거나 미소 짓는다.
이 같은 가벼운 터치는 속 쓰림,
소화불량, 숙취 해소 등 위 관련 질환이
심장이나 폐 질환과 견줘 중증도가
낮은 것과 관련돼 보인다. 전통적으로
한국에서 위장약 광고는 진통제 등과
함께 가장 많은 광고량을 가진 의약품
중 하나다.

□ 진료

연구와 진단, 치료에 헌신하는 의료진은
그 자체로 신뢰와 존경의 대상이지만
이들이 제약 광고에 등장할 때는
해당 분야에 대한 지식과 경험을 가진
전문가 또는 의약품의 품질을 보증할
수 있는 인물로 기능할 때가 많다. 다만,
여기의 의료인 삽화는 구체적인 의료계
인물이기보다는 익명의 캐리커처처럼
보이는데, 전문가 위상을 제품의
신뢰도와 진지하게 연결하려는 것이
아닌, 약 광고의 관습 안에서 유형적으로
사용한 것에 더 가깝다고 할 수 있다.

교통
Transportation

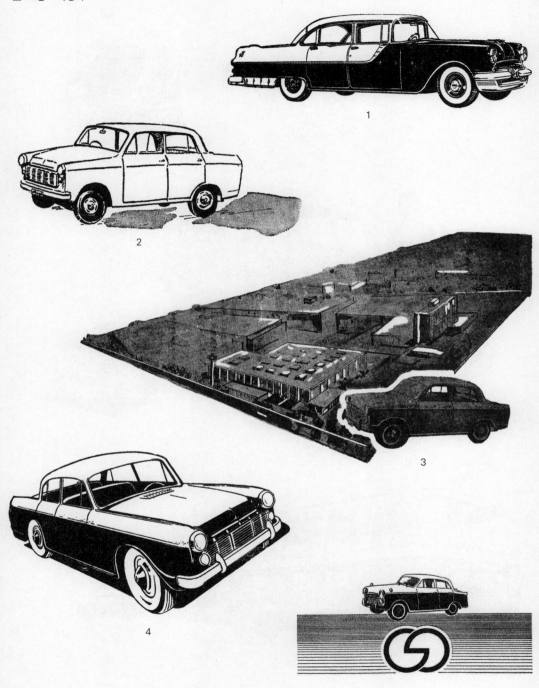

1. 자동차엔진 재생급수리, 한국엔진공업, 1956 2. 자동차의 국산화 시대는 왔다!, 새나라자동차공업, 1962
3. 새나라자동차공장 건설중, 새나라자동차공업, 1962 4. 최근 거리의 화제는, 새나라자동차공업, 1962
5. 새나라자동차공업, 1962

6

7

8

9

10

11

6. 수성부동액, 수성산업, 1962 7. 수성부동액, 수성산업, 1962
8. 한국교통문화의 최첨단을 가는!, 새나라자동차공업, 1962 9. 자동차책임보험업무 개시, 한국자동차보험공영사, 1963
10. 신진마이크로뻐스로, 신진관광, 1963 11. 카-라디오, 하이파이사, 1963

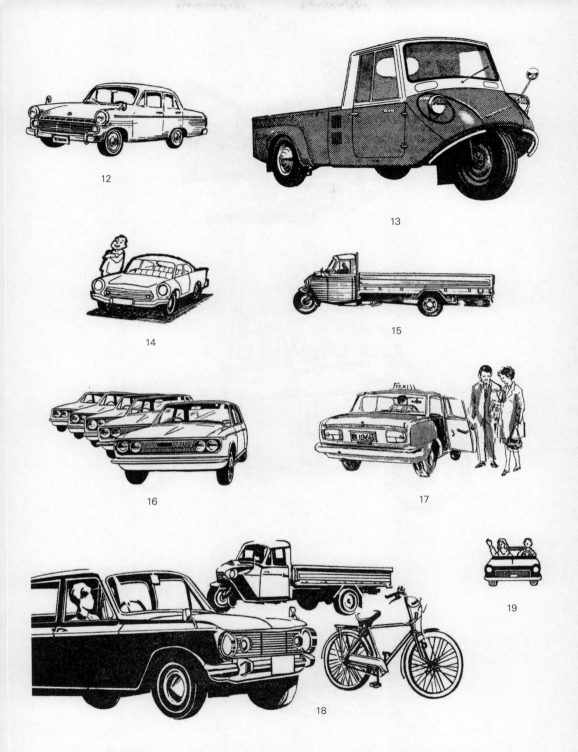

12. 사은경품판매개시!, 삼학양조, 1966　　　13. 삼륜자동차, 기아산업, 1966　　　14. 최신자동차 백과, 학원사, 1967

15. 기아마스타 T-2000, 기아산업, 1967　　　16. 롯데 대 프레젠트!, 롯데껌, 1968

17. 신진코로나용자동문(에어-도어), 동남상사, 1968　　　18. KBC 베아링, 한국베아링공업, 1968

19. 대한통운 자동차 학원, 대한통운, 1969

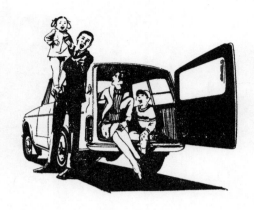

20

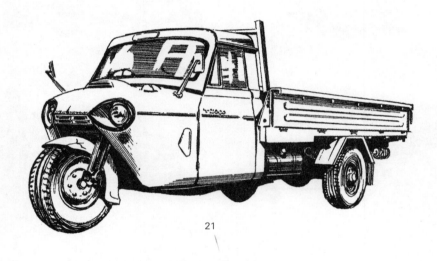

21

22

20. 신진퍼브리카웨곤, 신진공업, 1969 21. 기아마스타 T-2000, 기아산업, 1969
22. 유공 스페샬·갈프엔진오일, 대한석유공사, 1969

23

25

26

24

27

23. 신진아프터서어비스, 신진자동차공업, 1969　　24. 기아마스타 T-2000, 기아산업, 1969
25. 기아마스타 600, 기아산업, 1969　　26. 기아마스타 600, 기아산업, 1969
27. 이동백화점, 소비자보호이동백화점, 1969

28

29

30

28. 대한통운, 1970 29. 뉴·슈퍼디젤, 대한석유공사, 1970 30. 유공 슈퍼100, 대한석유공사, 1970

31

32

33

34

31. 슈프림 골드, 호남정유, 1972 32. 레코드, 지엠코리아, 1973 33. 신진지프트럭, 신진지프자동차공업, 1974

34. 신진지프트럭, 신진지프자동차공업, 1974

35

36

37

35. 신진지프트럭, 신진지프자동차공업, 1974 36. 기아마스타 롱보디 픽엎, 기아산업, 1976

37. 기아 세단 브리사II, 기아산업, 1977

38

39

38. 동양기계공업, 1978 39. 봉고 코치, 기아산업, 1982

40

41

42

40. 스텔라 CXL, 현대자동차, 1985 41. 포니 엑셀, 현대자동차, 1985 42. 대한타이어공업협회, 1985

43

44

43. 기아인사위원회, 1988 44. 콩코드, 기아산업, 1989

45

46

47

48

49

51

50

45. 기아흥업, 1954 46. 삼천리호 자전거, 기아산업, 1957 47. 샘표간장, 샘표, 1960
48. 해태 비-타비스켙, 해태산업, 1960 49. 속(速), 속(速), 속효(速效), 유유산업, 1960
50. 나는 피로를 모릅니다, 사나토-겐, 1961 51. 독주! 항생제의 TOP, Pfizer, 1961

52. 삼광자전거, 삼광물산, 1961　　53. 메타톡신, 유인제약, 1961　　54. 기아산업, 1961

55. 신흥상사, 1961　　56. 〈가정생활〉 6월호, 1962　　57. 기아산업, 1963　　58. 기아산업, 1963

맵씨있고
시원한 쎈달

홀크

59. 맵씨있고 시원한 쎈달, 신일양화점, 1963 60. 뎁포엠, 안국약품, 1965 61. 기아산업, 1966
62. 기아 슈퍼 카브, 기아산업, 1966 63. 기아 슈퍼 카브, 기아산업, 1966
64. 서울기아오도바이센타, 1966 65. 비타-디럭시, 유유산업, 1966

66. 나롱 S 당의정, 대동신약, 1966　　67. 안티푸라민, 유한양행, 1967　　68. 기아혼다, 기아산업, 1967
69. 롯데 대(大) 프레센트!, 롯데껌, 1968　　70. 기아 혼다 C-50, 기아산업, 1968　　71. 기아 혼다, 기아산업, 1968

72

73

74

75

72. 대(大) 프레젠트, 롯데제과, 1968 73. 기아 혼다, 기아산업, 1969 74. 기아산업, 1972

75. 삼천리호자전거판매, 1972

76

77

78

79

76. HONDA, 기아산업, 1974 77. 효성기계공업, 1979 78. 효성기계공업, 1980 79. 기아기연공업, 1980

80

81

82

83

84

85

80. 일양약품, 1963 81. 츄-비타, 유한양행, 1963 82. 비네몬, 유한양행, 1965

83. 진로 소주, 서광주조, 1966 84. 대한해운공사, 1966 85. 천우사, 1967

86

87

88

89

86. 별표전축, 1971 87. 삼양라면, 삼양식품, 1973 88. 국제화학, 1974 89. 고려해운, 1977

90

91

92

90. 삼성조선, 1977　　　91. 고려해운, 1978　　　92. 협성해운, 1978

93

94

95

93. 범양전용선, 1979 94. 조양상선, 1979 95. 출범 종합금융업무개시, 한외종합금융, 1979

96. 한국종합전시장, 1980 97. 신라교역, 1987 98. 전국은행연합회 전국투자금융협회, 1989
99. 영림 카디널, 1989

100

101

102

103

104

105

106

107

100. 국제항공권판매소, 1954　　101. 코주부, 1955　　102. 대한국민항공사, 1956　　103. PANAM, 1960

104. 영국해외항공회사, 1961　　105. 대한항공공사, 1962　　106. 대한항공공사, 1963　　107. 대한항공, 1964

108

110

109

111

112

113

108. 대한항공·일본항공, 1964 109. 대한항공, 1964 110. 대한항공·일본항공, 1964 111. 대한항공, 1964
112. 대한항공, 1964 113. 대한항공공사, 1965

114

116

115

117

114. 중화항공공사, 1968 115. 대한항공, 1969 116. 대한항공, 1969 117. 트란스월드, 1969

118

119

120

121

118. 대한항공, 1974 119. JAPAN AIR LINES, 1974 120. 대한항공, 1984 121. 싱가폴에어라인, 1984

교통 Transportation

현대의 교통수단은 자동차부터 항공기까지 첨단 기계 공업의 산물을 비롯해 자전거 등 전통적인
개인용 이동 수단까지 다양하게 분포되어 있다. 산업적 측면에서는 도로와 항만, 공항 등 사회
기반 시설의 토대 위에서 작동하므로 한 나라 경제의 규모, 발전 단계와 긴밀하게 연결되어 있다.
한국의 교통 삽화는 자동차, 오토바이 같은 이륜차 등 소비재와 선박, 항공기류의 산업재를 두루
포괄하는데 각기 용도와 기능이 다른 만큼 삽화의 양상도 다양하지만 크게 보면 경제성장의
전기를 맞아 발흥하던 시절의 약동하는 공기가 담긴, 에너제틱한 드로잉이라 할 수 있다. 가령,
선박 삽화의 경우 70년대 한국 경제를 움직인 가장 강력한 동인이었던 '수출보국'(輸出報國),
즉 수출이야말로 나라에 충성하는 것이라는, 일종의 집단 사명의 정서를 가감 없이 보여준다.

□ 자동차
운전학원이나 주유소, '자동차'를 내건
경품 광고 등에 약화 스타일로 묘사되는
경우가 일부 있지만 상품으로서
자동차는 이른바 '우아하고 세련된'
외양이 강조되어 장중하고 거대한
느낌을 주는데, 사물을 위용 있게
표현하기 위한 로 앵글(low-angle)
시각의 이미지가 많은 것도 이와
관련된다. 실사 대용 이미지로서 묘사는
당연히 치밀해, 정확한 익스테리어를
보여준다. 88올림픽 전후 '마이카'
시대가 도래하기 전 자가용은 아무나
소유할 수 없는 부의 상징과 같은
소비재였다. 광고는 "우아한 기품,
신선한 감동, 중후한 품위"를 보여주는
데 초점을 맞췄고 이미지 또한 그에
조응하도록 연출되었다. 그 외 미니
트럭과 같은 상용차의 경우 제원과 기능,
용도 설명을 위한 묘사도 곁들여졌다.

**1. 자동차엔진 재생급수리,
한국엔진공업, 1956**
자동차엔진 재생수리는 한국
최대의 시설과 노련한 기술을
자랑하는 한국엔진공업주식회사
(구 한국엔진재생공장)으로.
하기 각 차의 엔진·밋숑 및 각종
부속품을 비치하고 있습니다.
GMC·시보레·폭덕약6기급V8기·닷지
V8기·푸리무스·휘-드·올드스모빌·콘솔·
쩨파-·빅구

**2. 자동차의 국산화 시대는 왔다!,
새나라자동차공업, 1962**
자동차의 국산화 시대는 왔다! 앞으로
완전 국산화될 자동차의 실물은 이렇다!
전시회 개최 안내. 장소: 서울특별시청
앞 광장, 기일: 1962년 3월 30일부터
4월 8일까지 10일 간, 후원: 상공부,
교통부, 전국택시운송조합연합회

**3. 새나라자동차공장 건설중,
새나라자동차공업, 1962**
새나라자동차 공장 건설 중, 8.15를
기하여 드디어 생산! ▶ 목표:
① 자동차의 완전 국산화 ② 관련
공업의 육성 ▶ 공장 규모 ① 대지:
120,000평 ② 건평: 6,000평
③ 종업원: 1,600명 ④ 생산능력:
연 2,400대~6,000대 ⑤ 차종: 소형차
및 마이크로 뻐스 등 8종(최종 단계)
▶ 알리는 말씀 ① 일반 수요자에게
최저 가격으로 공급하고 차량의 질적
보증을 위하여 당사에서 직접 판매하게
될 것입니다. ② 판매 후 사후 봉사
(AFTER SERVICE)를 철저히 할
것입니다. ③ 할부제도 고려하고
있습니다. ④ 현행 차와 새나라 차의
대체(代替) 문제에 있어서는 기존
업주의 최대한의 편의를 도모하기

위하여 당국과 절충 중에 있습니다.
⑤ 5.8 LINE의 해제로 자가용은 제한
없이 차를 사실 수 있게 되었습니다.

**4. 최근 거리의 화제는,
새나라자동차공업, 1962**
최근 거리의 화제는... 우아한 용모,
견고한 차체, 강력하고 경제적인 고성능
엔징 등. 1갤론(96원)이면 수원까지
갈 수 있다. ▶ 국가적으로 ① 외화가
절약된다(연간 수입 자재 667만불
연료비에서 250만불의 절약) ② 관련
공업의 발달(기계, 주조, 소자, 판금,
전기, 경금속, 기재, 합성수지, 화학품
등 공업 부문에서 연간 5억 2천만원
분의 자재 수주가 가능) ③ 고용의 증대
(자가공장 및 관련공장에서 기천의
실업자 구제) ④ 군수품의 부정유출
방지(차종이 판이하므로) ⑤ 도시의
미관화 ⑥ 공로행정확립에 기여
▶ 업주에게 ① 이윤의 증대(고객을
끌 수 있다. 유류비가 2/3 절약,
유지비 절약) ② 유류비에서 얻은 이득
만으로도 15~16개월이면 새 차를 살수
있다 ③ 정밀한 계기가 있음으로 노사간
불미한 문제가 자연 해결 ④ 차량세 및
취득세가 감면된다(자동차공업보호법에
의거) ▶ 시민에게 ① 같은 값이면
경쾌한 차를 탈 수 있다 ② 깨끗한 좌석,
부드러운 쿳숑, 택시 메타의 설치 등은
시민의 기분을 명랑하게 한다
③ 겨울에는 난방, 여름에는 환기,

라듸오 시계 등 완비되어 문화생활을 맛볼 수 있다 ④ 차체가 적음으로 좁은 골목에도 들어갈 수 있고 문전까지 차를 댈 수 있다 ⑤ 소음, 매연, 악취가 없음으로 도시의 정화가 된다 ⑥ 사고가 적음으로 고귀한 인명과 재물의 손해가 적다 ▶ 운전수에게 ① 유쾌하고 미려함으로 정신적 및 육체적 피로를 덜어 준다 ② 성능이 완전하므로 안전감 및 신뢰감을 가지고 운전할 수 있다 ③ 난방, 환기장치, 라듸오, 시계 및 안락한 좌석 등은 운전노동의욕을 북돋아 준다 ④ 등판 및 장거리 운행에도 무리가 가지 않는다 ⑤ 차체가 적음으로 좁은 골목길도 달릴 수 있다.

6. 수성부동액, 수성산업, 1962
완전한 품질과 놀라운 성능을 발휘하는 수성(水星)부동액. 새나라 자동차에도 완전히 부합됩니다. 아십니까? 수성의 반영구형 방부 부동액은 영구형의 성질을 구비케하여 우리나라 기후조건 (삼한사온)에 알맞게 제조된 것으로 ① 오바·히트를 일으키지 않도록 조제되었습니다. 이것이 폐사의 제조특권입니다. ② 라지에타 및 엔진 내부의 완전하고도 효과적인 보호를 위하여 산화 및 부식방지제를 첨가하였습니다. 엔진을 보호하고 수명을 연장하여 주는 수성부동액을 애용하여 주십시오.

8. 한국교통문화의 최첨단을 가는!, 새나라자동차공업, 1962
한국교통문화의 최첨단을 가는! 새나라자동차. 새나라자동차공업주식회사.

9. 자동차책임보험업무 개시, 한국자동차보험공영사, 1963
자동차책임보험업무 개시. 귀하의 자동차는 자동차책임보험에 가입되었습니까?

10. 신진마이크로뻐스로, 신진관광, 1963
즐거운 하이킹에는 상쾌한 분위기, 써비스 만점의 신진마이크로뻐스로. 단란한 가족, 아베크 청춘만을 환영합니다.

13. 삼륜자동차, 기아산업, 1966
기아의 오-토메-숀만이 가능한 제품들. 다루기 좋고 값싼… 경(輕)삼륜자동차 (20마력) KIA MASTER. 500KG 적(積), 577cc 2기통. 전장 5척(尺), 휘발유 소모량 22km/L. 일본 동양공업과 기술제휴(7년 전부터 국산화)

14. 최신자동차 백과, 학원사, 1967
10년의 경험을 쌓아도 이론적으로 알지 못하면 훌륭한 운전사나 정비사라 할 수 없을 것입니다. 이 책은 누구나 자동차를 손쉽게 운전하며 관리할 수 있게 하는 자동차 백과사전입니다.

15. 기아마스타 T-2000, 기아산업, 1967
수송업계의 화제! 기아마스타 T-2000형. ▶ 추종을 불허하는 스타-트, 가속, 등판력! ▶ 견고한 차대와 구동기구 ▶ 안락한 3인승 캐빈! ▶ 광범위한 운송, 넓고 견고한 적재함! ▶ 81마력의 힘! 18°40′의 등판능력! 2000KG의 적재.

17. 신진코로나용자동문(에어-도어), 동남상사, 1968
운전사 여러분! 10년의 젊음을 빼앗기고 있는 사실을 아십니까? 자동문(開閉機) 이란? 운전사가 스위치를 좌우로 작동하며 자유롭고 안전하게 문을 열고 닫을 수 있는 장치입니다. ▶ 절대적인 수입증가 ▶ 운전사의 피로 퇴치 ▶ 개문발차 사고방지 ▶ 차제수명 연장 ▶ 승하차 시간절약·자가용에도 최적임

18. KBC 베아링, 한국베아링공업, 1968
생활의 현대화를 촉진하는 숨은 공로자… KBC 베아링.

20. 신진퍼브리카웨곤, 신진공업, 1969
우리 집의 즐거운 휴일. 평일은 비즈니스의 발 노릇을 하는 퍼브리카웨곤이 휴일에는 행락의 발로. 오늘은 온 가족이 다 함께 즐거운

드라이브 여행입니다. 퍼브리카웨곤이면 전원이 특등석, 노인도 어린이도 같이 갈 수 있습니다. 아무리 먼 곳이라도 피로하지 않습니다. ▶ 퍼브리카웨곤은 대단히 경제적인 차: 휘발유 1L이면 20Km를 달립니다. 거기에다 튼튼해서 일체 손이 안 갑니다. 강력한 43마력 엔진은 고갯길에서 그 진가를 나타냅니다. 마음껏 타 주세요. ▶ 퍼브리카웨곤은 공랭식 엔진: 그래서 아무리 추운 아침에도 단번에 시동, 다른 차보다 앞서 멋진 스타트를 할 수 있습니다. 어떤 나쁜 길, 좁은 길에서도 주행안정성은 단연 뛰어나 장시간의 드라이브에도 피로를 느끼지 않습니다.

21. 기아마스타 T-2000, 기아산업, 1969

수송업계의 인기 독점! 모든 운반물에는 운송업계에서 화제를 모으고 있는 삼륜트럭 기아마스타 T-2000이 있습니다. 기아마스타 T-2000은 농촌의 좁은 길이나 험한 길은 물론 고속도로의 장거리운송에도 타 차종의 추종을 불허하는 강자임을 자부합니다. 적재정량 2톤, 81마력 4기통 수냉식 엔진, 등판 능력 18°40′

22. 유공 스페샬·갈프엔진오일, 대한석유공사, 1969

고속시대의 이상적인 콤비
▶ 고속시대의 이상적인 휘발유 유공 스페샬. 유공 스페샬을 사용하시면 차가 무리없이 부드럽게 움직이므로 차의 수명이 연장될 뿐만 아니라 리터당 주행거리가 훨씬 길기 때문에 그 경제성도 스페샬입니다. ▶ 유공-

갈프엔진오일: 유공-갈프엔진오일은 엔진의 열을 받거나 일기의 변화가 있어도 그 품질에는 전혀 변함이 없으며 언제나 엔진을 부드럽게 가동시켜주는 우수한 엔진오일입니다.

23. 신진아프터서어비스, 신진자동차공업, 1969

우리 다 같이 노력합시다. 철저한 차량정비로 안전하게- 우리 모두의 과제입니다. 보다 철저한 정비, 보다 착실한 운전, 보다 좋은 자동차, 우리 모두가 바라는 안전제일. 충실한 아프터 서어비스는 우리의 의무, 철저한 아프터 서어비스 이용은 당신의 권리. 이 모두 안전을 바라는 마음, 신진은 이 안전을 위해 노력하고 있습니다.

24. 기아마스타 T-2000, 기아산업, 1969

결코 과장된 이야기가 아닌데요... 삼륜트럭 T-2000으로 돈을 번 사람이 많습니다. 연일 혹사하여도 적재함과 차체는 끄떡 없습니다. 강력한 수냉식 4기통 엔진, 삼륜차만이 가능한 좁은 골목길 회전, 돈벌이에 가장 알맞은 실용차입니다. 일본에서도 삼륜차의 생산대수가 100만대를 훨씬 넘고 있습니다. 그리고 지금도 많은 사람들이 삼륜차로 성공하고 있습니다. 여러분도 T-2000 삼륜차의 실적을 갖고 성공하시기 바랍니다.

25. 기아마스타 600, 기아산업, 1969

고급 가구점에서, 우유·맥주·콜라 도산매점에서, 농장에서 수확물 운반에, 중소기업·병원·인쇄소, 서점에서... 파격적인 가격 36만원 6개월 월부판매 단행! 계약금 100,000원과 인도금 60,000이면 귀하의 소유가 되는 기아마스타 600.

27. 이동백화점, 소비자보호이동백화점, 1969

기아마스타 T-2000형 이동백화점 점포 추가 분양 안내. 분양 받을 자격. 기아마스타 T-2000형 1대 이상(내부 진열장 및 탑제작비 포함)을 구입할 수 있는 재정능력자(단 24개월 월부조건 알선은 당사에서 가능함).

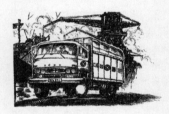

28. 대한통운, 1970

운송, 보관, 하역 대한통운.

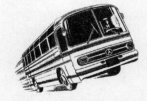

29. 뉴·슈퍼디젤, 대한석유공사, 1970

품질에서 언제나 앞서가는 대한석유공사가 제일입니다! 고급 뉴·슈퍼디젤, 깨끗한 연소의 깨끗한 경유. 대량 수송과 강력한 추진력을 발휘하는 뉴·슈퍼디젤은 그 품질의 우수함을 보장합니다. 언제 어디서나 여러분을 만족시키는 유공의 고급

뉴-슈퍼디젤은 힘과 깨끗함의 상징인
것입니다.

30. 유공 슈퍼100, 대한석유공사, 1970
당연한 일입니다. 고객 여러분은 믿을 수
있는 고급 휘발유를 원합니다. 친절하고
만족스러운 써비스를 원합니다. 바로
이 때문에 여러분은 유공주유소를 찾게
되는 것입니다. "유공 슈퍼100"은
녹킹이 없이 힘차게 달릴 수 있는 고급
휘발유입니다. "유공 슈퍼 써비스"는
유공주유소에서 실시하고 있는 친절한
써비스 운동입니다. 여러분은 오늘도
"유공 슈퍼 써비스"와 "유공 슈퍼100"
으로 즐거운 운전하십시오!

31. 슈프림골드, 호남정유, 1972
청춘의 샘으로 오십시오. 당신의
차에 싱싱한 활력을 넣어드립니다.
활력을 샘솟게 하는 황금의 휘발유
슈프림골드로 언제나 가볍게, 싱싱하게
달리십시오. 슈프림골드로 가득 채우면,
늙은 차도 새차의 힘을 발휘하고
젊은 새차는 더욱 힘차게 달립니다.
슈프림골드는 젊음의 정열처럼 깨끗이
연소되어 젊음이 샘솟듯이 강한 출력을
내는 고성능의 휘발유이기 때문입니다.

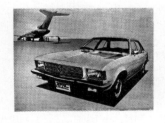

32. 레코드, 지엠코리아, 1973
귀하의 개성이 돋보이는 하이라이프
세단 – 레코드. 우아한 기품, 신선한

감동, 중후한 품위의 고급 승용차,
레코드- 레코드는 지엠(GM)의
결정(結晶)입니다. ▶ 조용한 품위의
새로운 고전미: 경박한 유행을 초월한
새멋의 중후한 스타일, 독창적인
대형의 사각 실드빔의 헤드램프와
섬세한 후론트그릴 ▶ 하이웨이 시대를
앞서가는 고속 성능: 1900cc,
102마력의 4기통 고성능 지엠(GM)
엔진, 저속에서 고속에 이르기까지
여유있는 주행 성능, 엔진성능의 향상을
위한 자동화된 흡입공기 예열장치,
인체 유해 배기가스 제거를 위한 P.C.V.
장치 ▶ 고도로 격을 높인 안전도:
탄뎀마스터 시린더의 이중 브레이크,
크럿치 디스크의 마모경고등 장착, 발로
간단, 정확히 조작되는 주차 브레이크,
좌우 최대 안전경사각도가 50도인
주행안정성 ▶ 응접실 분위기의 실내:
아늑한 응접실을 연상시키는 포근한
쿳션의 넓은 실내, 언제나 신선한 공기로
가득한 밝고 고급화된 실내 ▶ 실리적인
고급 승용차: 고급 승용차로서는 가장
경제적인 연료소모율(L/14.3km),
저렴한 자동차 세금(기별: 41,600
"시보레 1700"과 동액)

33. 신진지프트럭, 신진지프자동차공업, 1974
더욱 강해지고 더욱 견고해진
신진지프 생산 개시! 강력견고한 구조,
사륜구동의 6기통 엔진, 다목적·다용도.
폐사 신진지프자동차공업주식회사는
신진자동차와 미국 아메리칸 모타스의
합작투자로 설립하여 세계적으로
정평있는 지프를 생산하고 산업건설과
국토방위에 기수가 되고저 노력하고
있습니다. 수용가(需用家) 여러분의
배전의 애호와 지도편달 있으시기
바랍니다.

35. 신진지프트럭, 신진지프자동차공업, 1974
다목적, 다용도의 신진지프 생산개시!
만능용도의 상용트럭 신진지프트럭
(PICK-UP), 실용적인 신진표준형
(HARDTOP), 만능용도의 신진지프트럭
(VAN TRUCK).

36. 기아마스타 롱보디 픽엎, 기아산업, 1976
기아마스타 롱보디 픽업 발표! 1300cc,
750kg. 하이드로 백(진공배력장치)
부착.

37. 기아 세단 브리사II, 기아산업, 1977
중후한 멋! 품격 높은 고급승용차,
기아세단 브리사II. 우아한 디자인,
중후한 멋, 품격 높은 고급승용차
브리사II. 뛰어난 고속주행 능력,
아늑한 실내장치, 달리는 응접실
브리사II. 브리사II는 기술연마 30년의
기아산업이 자신을 가지고 권해 드리는
고급승용차로 반드시 당신에게 만족을
드릴 것입니다.

38. 동양기계공업, 1978
동양의 자동차와 중장비공업은
미래지향적입니다. ▶ 주요생산제품:
조향장치(승용차·트럭), 변속기(승용차·

트럭), 차축(승용차·트럭), 중장비기어류, 정밀고속선반, 트레일러용 빔차축, 트럭용 브레이크 ▶ 신규개발제품 (1978. 7 ~ 1980. 12): 파워형 조향장치, 자동변속기(중장비·승용차), 대형 TANDEM차축, 추진축, C.V.죠인트, 산업용 TRANSAXLE, 수치제어선반, 메탈베어링

39. 봉고 코치, 기아산업, 1982
즐거운 아침 출근은 알찬 하루가 약속됩니다. 직장인의 하루는 출근이 제일 중요합니다. 복잡한 출근시간, 요즘처럼 차타기 어려운 겨울철, 자칫 지각을 하거나 잔뜩 피곤한 상태로 업무를 시작하면 하루종일 능률이 오르지 않습니다. 봉고 코치는 12명까지 편히 모시는 안락한 자가용입니다. 도심지의 출퇴근은 물론 업무용으로, 번창하는 사업의 효율적 파트너로, 주말엔 레저 스포츠, 가족차로 봉고 코치는 다양한 용도로 도와 드립니다. 경제성이 더욱 뛰어난 봉고 코치 ▶ 소형 승용차의 3배의 인원을 모시면서도 유지비는 1/3정도 밖에 들지 않습니다. ▶ 일발 시동되는 퀵스타트 방식으로 추운 겨울에도 즉각 시동됩니다. ▶ 다용도의 전환식 시트를 채용, 승차감이 아주 좋습니다. ▶ 신형 S2디젤엔진은 소음이 적고 70마력의 강력한 힘을 냅니다. ▶ 운전석은 시야가 넓으며 전후로 이동할 수 있고 운전하기가 쉽습니다.

40. 스텔라 CXL, 현대자동차, 1985
카나다 수출형 스텔라 CXL 국내 판매 개시! 미국의 안전시험에 합격한 우레탄 범퍼로 안전성이 한층 높아진 스텔라 CXL – 중후한 스타일로 국내에 첫선을 보임으로써 경제적인 고급승용차의

개념을 완전히 바꾸었습니다.
▶ 스텔라 CXL의 새로운 사양 ① 미국의 안전시험에 합격한 충격흡수형 우레탄 범퍼 ② 경제적이고 쾌적한 승차감을 주는 5단 변속기 ③ 최고급 모케트 시트 ④ 참신한 수출형 라디에이터 그릴 및 헤드 램프 ⑤ 미국, 카나다의 안전 규정 차체 측면 표시기 ⑥ 인체공학적 허리받침 조정장치가 부착된 시트 ⑦ 고급 디지털 시계 적용. 수출하는 차와 판매하는 차의 품질은 동일합니다.

41. 포니 엑셀, 현대자동차, 1985
최신 선진국형 월드카 시대 – 포니 엑셀. 1L로 20km를 주행(60km/h 정속 기준)하는 월등히 경제적인 차입니다. 보는 순간 격조 높고 세련된 스타일에 반하고, 타는 순간 넓은 실내공간에 만족합니다. 달리는 순간 안락한 승차감에 매혹되고, 멈추는 순간 완벽한 제동성능에 탄복합니다. 컴퓨터 설계의 견고하고 완벽한 차체, 경쾌한 승차감, 경제적인 5단 변속기, 뛰어난 등판 성능, 포니 엑셀은 어느 한 곳 나무랄 데 없는 한 차원 높은 고품질의 승용차입니다. 포니 엑셀이 출고 이후 품질과 성능이 우수한 차로 인정 받고 있습니다.

43. 기아인사위원회, 1988
21세기 기아의 미래는 이제 젊은 여러분에게 맡깁니다.

44. 콩코드, 기아산업, 1989
명사가 선택하는 명차의 성능- 11가지의 배려, "안전성에도 콩코드가 앞서갑니다." DPCV 브레이크,

고장력강판, 임팩트바... 최고급 승용차라면 꼭 갖추어야 할 필수 안전장치들- 콩코드만의 긍지가 있습니다. 콩코드가 이미 타보신 분들로부터 남다른 평가를 받고있는 것은 비단 성능, 스타일뿐만이 아닙니다. 전후좌우의 충돌시, 급박한 제동시- 어느 경우에도 귀하의 안전을 위한 11가지의 안전성 배려가 더욱 돋보이기 때문입니다. ▶ 콩코드의 독특한 안전시스템 11가지: 3중 충격 흡수방식의 5마일 림범퍼, 2중배분식 DPCV 브레이크, 임팩트바, 고장력강판, 맥퍼슨식 4륜독립서스펜스, 최신 드라이브 샤프트, 안전 스티어링 샤프트, 유압식 쇽 압소바, 대형9인치 마스터 백, 자동누전 차단기, 도어커티시램프. 입증된 성능, 돋보이는 품격-레코드.

☐ 자전거와 바이크
자전거와 오토바이(바이크)는 하나의 상품이면서 또한 '속도', '젊음', '건강', '레저' 따위의 의미를 갖는 오브젝트이기도 하다. 제품 기능에 초점을 맞춘 이미지와 함께 여러 분야에서 물건의 이런 속성을 제 나름대로 표현하는 방식으로 그려졌다. 이동 장치로서 자동차에 비해 훨씬 대중적이었고 서민 생활과 밀접한 존재였기 때문에 만화풍의 약화형부터 정밀 묘사까지 갖가지 형식의 이미지를 볼 수 있다. 자전거와 오토바이 삽화의 주(主) 생산자는 50년대 이래 '3000리호'라고 하는 자전거를 보급했고, 60년대에 일본 혼다와 기술제휴해 '카브' 등의 제품으로 60-70대 한국 오토바이 산업을 주도했던 기아산업이다.

45. 기아흥업, 1954
화려한 자전거는 기아흥업으로! 배격하자, 외래품!! 애용하자, 국산품! 기아흥업주식회사.

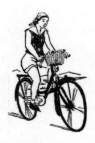

46. 삼천리호 자전거, 기아산업, 1957
봄, 봄, 봄... 픽크닉크에!! 진학아동의 좋은 선물에!! 귀여운 자녀 보건에!! 소아용, 여자용, 신사용. 삼천리호 자전거, 기아산업.

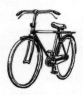

52. 삼광자전거, 삼광물산, 1961
수(遂)! 출현!! 고도의 기술과 신용본위. 기관·단체주문 대환영합니다. 신사운반용, 반운반용(갈색, 흑색) 도매·산매·일부·월부. 전화로 하명하시면 언제든지 납품하겠습니다.

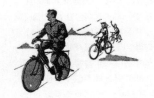

54. 기아산업, 1961
3000리호. 오랜 역사, 새로운 기술.

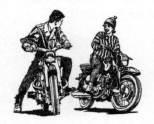

55. 신흥상사, 1961
오-토바이 부속품 전문 취급. 본점 신흥상사, 지점 모터사이클 쎈타.

58. 기아산업, 1963
자전차는 3000리호. 리야카도 3000리호. 유사품 주의. 폐사 3000리호 자전거는 부속부품에 3000리호 '마크'가 기입되어 있으니 구입시에는 확인하십시오!

61. 기아산업, 1966
미국으로 매월 2,000대 수출 중. 3000리호 자전거. 유사품 주의, 3000리호만이 기아산업 제품입니다. 구입시는 필히 3000리호 마크를 재삼 확인하십시오.

62. 기아 슈퍼 카브, 기아산업, 1966
근무·통학·상용에... Kia Super Cub 기아 슈퍼 카브. 2륜 오-트바이 MODEL C100.

63. 기아 슈퍼 카브, 기아산업, 1966
현대인의 소(小)자가용차. 2륜 오-트바이 Kia Super Cub 기아 슈퍼 카브. 50cc.4싸이클.4.5마력. 일본 본전(本田, HONDA)와 기술제휴.

64. 서울기아오도바이센타, 1966
월부 판매! 전시장: 종로구 관철동 광교 입구.

68. 기아혼다, 기아산업, 1967
스피-드 있는 현대인의 생활과 멋. 기아혼다는 바쁘신 귀하를 도와드립니다.

70. 기아 혼다 C-50, 기아산업, 1968
현대인의 활동력 KIA HONDA C-50. 50CC / 4싸이클 / 4.8 마력. 날씬한 스타일! 경쾌한 스피드! 간편한 드라이빙! 근자 폐사 제품인 오토바이가 일반 시판보다 저렴한 가격으로 군(軍)에 납품된다는 풍문이 있으나 폐사와는 가격·납기 등에 관하여 합의된 바 없으며 또한 납품된다 하더라도 일반이 사용하거나 판매행위는 절대 불가할 것이오니 일반 수요자 제위께서는 양지하시기 바랍니다.

71. 기아 혼다, 기아산업, 1968
간편한 자가용 KIA HONDA, 신속한 쎄일즈에 KIA HONDA, 행복한 가정마다 KIA HONDA, 통근 통학 사용에 KIA HONDA, 현대인의 활동력 KIA HONDA. ▶ MODEL C-50 ₩117,000 ▶ MODEL S-50K ₩145,000 ▶ MODEL S-90 ₩189,000

73. 기아 혼다, 기아산업, 1969
신속하게 움직이는 상점!! 언제 어디라도 신속한 배달에 응할 수 있는 친절은 고객은 바라고 있습니다. 상점에서 가정으로 움직이는 상점은 기아 오토바이에 맡겨 주십시오. 통근, 통학, 상용에 KIA HONDA.

74. 기아산업, 1972
기아 혼다는 여러분을 돕고 있습니다!

75. 삼천리호자전거판매, 1972
'72 한국상품 대상 수상. 3000리호 자전거. 건강과 미(美)와 즐거움에 봉사하는 삼천리호자전거판매.

76. HONDA, 기아산업, 1974
HONDA, 그 이름도 하나. 세계를 북에서 남으로, 동에서 서로 오늘도 달리는 HONDA의 5자(字) CD50, CD90, CB250… 등등 HONDA는 전세계 2륜차의 3분의 1을 생산, 한국에서도 많은 애호를 받고 있습니다. 상용·통근용으로 활약하는 HONDA. 오늘도 도시를, 농촌을 HONDA의 2륜차는 우리들의 신뢰를 싣고 달리고 있습니다.
HONDA의 소원. HONDA는 안전 문제에 적극적으로 연구하고 있습니다. "적극안전사상"을 기초로 안전한 차의 제공은 물론 정확한 운전기술, 올바른 차의 취급법도 같이 지도합니다. 이것이

77. 효성기계공업, 1979
효성기계가 모터사이클 생산을 시작합니다. 본격적인 기계공업에의 진출을 서둘러 왔던 효성기계는 현재 세계시장을 석권하고 있는 모터사이클 메이커인 스즈끼와 기술 제휴하여 경제적인 모터사이클을 생산하게 되었습니다. 보다 안전하게 설계된 효성의 모터사이클은 업무용, 레저용으로 신속한 교통수단으로서는 물론, 가정용에 이르기까지 빠르게 변화해 가는 국민경제 생활에 가장 적합한 동반자가 될 것입니다. 기계공업 분야의 새로운 혁신을 이룰 이 일에 우리는 온 힘을 기울이고 있습니다.

78. 효성기계공업, 1980
효성그룹이 새로운 사업을 시작합니다. 그것은- 효성스즈끼모-터싸이클의 생산 판매입니다. 새로 설립된 효성기계공업은 우리나라의 국내 산업발전과 기술발전의 일환으로 모-터 싸이클의 생산을 위해서 준비해 왔습니다. 이 산업은 국민 여러분께 다루기 쉽고 편리한 교통수단을 제공함으로써 여러분의 절실한 욕망을 충족시켜 드리기 위하여 설립된 것입니다. 이제 전국의 대리점을 모집합니다.

79. 기아기연공업, 1980
KIA HONDA 신발매 CG125. 더 빠르고 힘찬 모델 기아혼다 CG125가 새로 나왔습니다. 세계 최고의 오토바이 메이커 혼다와 기술제휴로 만든 기아혼다 CG125는 우리나라 오토바이공업의 선구자 기아기연이 심혈을 기울여 내놓은 또 하나의 새로운 걸작입니다. 특히 고속 주행에 알맞게 크고 넓은 타이어와 악천후 속에서도 강렬한 빛을 발하는 제너레이터 발전식의 헤드라이트, 그리고 고성능 리어 써스펜션은 자갈길, 험한 길에서도 안락한 승차감을 드립니다. 새로운 모델 기아혼다 CG125로 남성의 영역, 나만의 세계로 마음껏 달려보세요. 사업에는 더 빠른 기동력을, 생활에는 기쁨과 보다 큰 만족을 드릴 것입니다.

□ 선박
삽화로서 선박은 세 가지 층위에서 그려졌다. 첫째, '수출'을 표현하기 위한 요소. 이 시기 대부분의 수출품이 해상을 통해 수출된 것과 관련된다. 둘째, 해운 회사의 기업 홍보. 경제개발에 따라 해운 산업이 형성되면서 자사 보유 선박을 소개하거나 정기선 취항을 알릴 때 선박 이미지를 등장시켰다. 셋째, 조선 산업 기업 홍보. 조선소 건설이나 선박 건조 등의 소재로 선박 이미지를 사용하는 경우다. 수출품을 하역하거나 대양을 가로질러 운행할 때의 선박은 언제나 장대한 규모를 자랑한다. 그것은 또한 조국 근대화를 위한 위대한 장정이기도 하다. 전부는 아니지만 선박 삽화는 대체로 이런 정조를 가진 것들이 주류를 이룬다.

81. 츄-비타, 유한양행, 1963
씹어먹는 맛난 비타민! 츄-비타. 비타민

제재 해외수출. 한국 최초로 부산 출항.
신용있는 유한제품 동남아로 진출!

82. 비네몬, 유한양행, 1965
흑자인생, 해외로 수출! 제2차 수출,
선적 6월 2일, 목적지 마래연방
(馬來聯邦). 보건정력제 비네몬.

83. 진로 소주, 서광주조, 1966
진로 소주, 두꺼비를 찾으세요.
동남아로 수출되는 진로.

84. 대한해운공사, 1966
한일정기항로 매월 취항 안내.
폐사에서는 11월부터 한일정기선으로
인천발(6,007 D/W)를 매월 1회 아래와
같이 취항키로 하였아오니 고객제위의
많은 이용바랍니다.

85. 천우사
수출산업을 약속하는 내일의 기업체!
▶ 수출입대리점업무: 해외시장에서
신용과 전통을 빛내고 있는 천우사는
국내외를 통한 수출입대리점업무를
수행하고 있습니다. ▶ 선박대리점업무:
천우사는 일본, 미국 및 스웨덴의
대선박회사의 선박대리점업무를
수행하고 있습니다. ▶ 항공여행업무:
천우사는 SAS, SWISSAIR,

VARIG(브라질) 및 THAI 항공회사의
한국총대리점업무이며 또한
American Express Company의
한국대리점업무를 담당하고 있습니다.

86. 별표전축, 1971
별표전축만이 서울시 우량 공산품
232호 지정품입니다. 수출 업체,
서울시 시범 점포.

87. 삼양라면, 삼양식품, 1973
삼양라면을 해외 친지에게 보내는
업무를 대행하고 있습니다.
삼양식품그룹에서는 해외의 친지 및
교포에게 소량의 제품을 쉽게 송부할 수
있도록 폐사 제품을 구입하신 분에게
송료는 고객 실비 부담으로, 제반 송무
업무를 대행해 드리고 있습니다.
연락처: 삼양식품공업주식회사 무역부.

88. 국제화학, 1974
금탑 산업 훈장. 수출 6,000만불!
우리가 만든 세계의 신발 국제화학.

89. 고려해운, 1977
NYK Line (Nippon Yusen Kaisha),
한국총대리점 고려해운주식회사.

90. 삼성조선, 1977
우리 국력을 세계에 펼칠 삼성조선.
조선입국을 겨냥한 삼성조선의 원대한
꿈이 거제도 60만평의 광활한 부지
위에 펼쳐지고 있습니다. 현재 건설
중인 조선소는 금년 말에 완공되어
1978년부터는 연간 6만 5천톤급 선박
4척을 건조하게 됩니다. 삼성조선은
세계적인 조선소로 성장하여 날로
신장되는 우리의 국력을 세계에
펼쳐나갈 것을 다짐합니다.

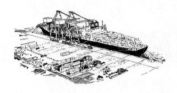

91. 고려해운, 1978
정확, 신속, 안전운송에 대한 우리의
신의는 언제나 변함이 없습니다.

92. 협성해운, 1978
P&O Strath Services 부산/중동
최신형의 SEMI-CONTAINER 선
취항!! P&O LINE은 10월 17일
"MV STRATHFIFE"가 부산항에
처녀 입항을 계기로 초 현대적인 신조선
E와 F형의 선박을 투입, 중동 지역의
화물 수송에 획기적인 장을 열고
앞으로 매일 1~2회 부산 입항 예정.
동 선박들은 특히 건설 및 건축에 필요한
중장비 및 장척(長尺) 등 다루기 힘든
화물을 적재하기 알맞도록 설계되어
선박 자체에 300톤급 데리크와
12.5톤급 5개, 5톤급 6개의 크레인을
장치하고 있으므로 중동 지역에
수출되는 모든 화물은 P&O의 한국
총대리점인 협성해운과 협의 바랍니다.

93. 범양전용선, 1979

해운 한국을 이끌어 가는 범양전용선(주).
경축 제3회 해운의 날, 국력 신장은 해운
육성으로.

94. 조양상선, 1979

힘찬 의지로 해운입국 실현!!
구주(歐洲) 풀·콘테이너 써비스 개시...
풀·콘테이너 정기항로 개설을 위한
해운당국의 적극적인 지원에 힘입어
저희 조양상선은 구주운임동맹(ACE
그룹)에 가입, 국내 해운사로는 최초로
일관수송체제를 갖추고 1979년 8월
10부터 대(對) 구주 풀·콘테이너선
정기 써비스를 개시합니다.

96. 한국종합전시장, 1980

국제조선·해상장비전 한국에서 개최.
영국 ITFI사가 KORMARINE
80- 국제조선·해상장비전시회-를
서울에서 개최하게 되었습니다.
이 전시회에는 영국, 서독, 놀웨이,
핀란드, 홍콩, 스웨덴, 이태리, 카나다,
미국, 화란, 일본, 싱가폴 등 세계적인
해양대국과 한국의 유수한 조선업체가
참가하여 조선·해상장비 및 항만시설
등에 관한 고도의 기술과 새로운 장비를
선보이게 됩니다. 한국조선산업발전에
크게 도움이 될 이 행사에 많은 참관을
바랍니다.

97. 신라교역, 1987

"숨은 저력의 개가" 신라교역이
금탑산업훈장을 수상했습니다. 이제
신라교역은 세계 속의 기업입니다.

98. 전국은행연합회 전국투자금융협회, 1989

1989년 8월 1일부터 시작되는
무역어음제도. 수출업체는 필요한
자금을 원활히 조달할 수 있게 되었고,
일반 투자가는 금리가 높은 단기수익성
상품을 제공받을 수 있게 되었습니다.

□ 항공

국내 이동 수요에 더해 해외여행
자유화(1989년) 이전에도 이민, 유학,
출장 등의 항공 수요가 있었기 때문에
항공 삽화를 이용한 광고가 어느 정도
이뤄졌는데, 항공 여행의 쾌적함과
안전을 강조하는 내용이 대부분이다.
새로운 노선 취항에 즈음해 이를
고지하거나 새 항공기 도입 사실을
알릴 때도 '서비스' 증진과 '첨단'을
강조한 기업 PR 형태의 광고 활동을
벌이기도 했다. 한국의 '항공 삽화'
구성 요소는 항공기, 조종사와 승무원,
고객, 항로표가 메인이고 그 배경으로는
활주로 등 공항 시설이 등장한다.
항공 삽화가 표현하는 정서는 여행의
낭만과 자유, 서비스에 대한 만족감,
항공 산업 종사자의 전문성과 신뢰 같은,
항공 산업의 핵심을 이루는 것들이다.

100. 국제항공권판매소, 1954

INTERNATIONAL AIR TRAVEL
SERVICE. 국제 무대에 진출하시는
정치, 경제, 문화 각계 인사들과 유학생
제위께서는 국제항공권판매소를
애용하시기를...

102. 대한국민항공사, 1956

KNA. 서울-향항간 직행선. 더구러쓰
DC-4 4발기 일등 써비스로 매주
하기(下記)와 여(如)히 취항하고
있습니다. 서울 출발 수요일 오후
11시 - 향항 도착 목요일 오전 8시.
향항 출발 금요일 오전 9시 - 서울 도착
금요일 오후 6시. PAA 한국총대리점
대한국민항공사.

103. PANAM, 1960

세계를 일주하는 판 아메리칸의
젯트크리퍼. 동경-향항 간 주5회·
향항-후랑크홀트 경유 런던 간 주6회·
동경-미국 매일 취항. 세계에서 가장
경험이 많은 PAA의 젯트크리퍼는
전세계에 항공망을 펴고 5대륙 주요
도시를 젯트편으로 연결하고 금 1년간에
165,000여 명이란 많은 여행자가
젯트크리퍼를 이용하였습니다.

104. 영국해외항공회사, 1961

B·O·A·C 707 젯트 여객기. 태평양선에
취항. 새로운 경제적인 ECONOMY
CLASS 요금도 있습니다. 호노루루

경유 쌘프란시스코까지 제일 빠르고
쾌적한 편으로 매주 3회 왕복 취항하고
있읍니다. 자세한 것은 귀하의
항공여행대리점 혹은 하기에 문의하여
주십시오. 주식회사 태평양항공
반도호텔 222-A호.

105. 대한항공공사, 1962
하늘 나르는 특등석 KAL 국내선 운항
중. '대'한의 푸른 하늘 날개치는 KAL,
'한'없이 뻗은 꿈을 실현하는 KAL,
'항'상 세련된 써비스와 쾌적함 KAL,
'공'중 날으는 우리의 특등석 KAL.
쾌적한 스피드와 세련된 써비스
대한항공공사.

106. 대한항공공사, 1963
권연(卷煙) 두 대 피우실 사이에
여러분을 목적지까지 모셔 드립니다.
옆에 있는 그림은 고객의 어느 말에서
「힌트」를 얻은 것입니다. 그 분은 며칠
전 여행할 때 기내에서 담배 두 대를
피우고 나니 벌써 부산비행장 도착을
알리는 KAL『스튜워디스』의 안내말이
들리드랍니다.「담배 두 대 피울 사이에
부산이라…」그 쾌속함에 재삼놀랐다는
것입니다. 그 분은 안락했던 좌석도
인상적이라고 했고 담배 연기가 꼿꼿이
올라가리만치 동요없었던 비행을 잊을
수 없다고 말했읍니다. KAL은 그 분의
말을 옆의 그림에다 옮겨 본 것입니다.
여러분도 이 고객처럼 저희들에게
「힌트」를 주지 않으시렵니까?

107. 대한항공, 1964

3월 27일부터 드디어 한일노선
(서울↔대판) 취항 개시!
해외여행이라면 의례껏 외국
항공기에만 의존해 왔지만 이제부터는
한국의 자랑 "대한항공"도 그 일익을
담당하게 되었읍니다. KAL은 우리나라
민간항공계의 숙원이던 한일항로를
개척하여 오는 3월 17일부터 서울-
대판(大阪)간을 아래와 같이 운항하게
되었아오니 모처럼의 해외여행에는
꼭 "대한항공"을 이용하여 주시기
바랍니다. 한편 서울↔동경(東京)선은
4월 10일 경, 부산↔복강(福岡)선은
5월 1일 이후 개설할 예정입니다.

108. 대한항공·일본항공, 1964
새로운 한일공로(韓日空路)가
열렸읍니다… 대한항공은 일본항공과
공동운영(Joint Operation)으로 한국과
일본을 연결하는 새로운 3개 노선을
마련하였읍니다. 앞으로 일본여행에는
여러분의 딸, 한국 여승무원이 시중들어
드리는 이 새로운 공로(空路)의 이용을
꼭 권합니다.

109. 대한항공, 1964
왜 비행기 여행자가 느는지 아십니까?
그것은 ▶ 비행기 여행이 사실상
경제적이란 점 ▶ 안락하고 빠르고
안전하다는 점 ▶ 탑승수속이 필요
없다는 점 ▶ 여승무원(스튜오데스)
의 써비스가 만점이란 점 ▶ 전국
각노선마다 매일 1 왕복 이상의
비행편이 있다는 점 등 때문입니다.

111. 대한항공, 1964
인기 높은 서울↔대판(大阪)선 주
3회 운항! KAL은 기간(其間) 서울-
대판선을 이용해 주신 고객 여러분에게
심심한 사의를 표하여 마지않거니와
오는 25일부터는 고객 여러분의
보다 많은 편의를 위하여 동 노선의
운항회수를 토요일에 한번 더 늘여
(화·목·토) 주 3회 운항키로 했읍니다.
대판을 비롯한 일본 지역은 물론 일본을
거쳐 태평양 및 동남아 지역으로
여행하실 손님도 이 노선을 한번 이용해
보십시오. 첫째: 항공여비 절약, 둘째:
우리의 비행기와 우리의 스튜와데스와
함께 이국 땅을 굽어보는 쾌감 등.
모처럼의 해외여행을 보다 실속있게
그리고 멋있게 스타트하시려면…
꼭 여러분의 KAL을 한번 찾으십시오.

112. 대한항공, 1964
안락한 여행, 빠른 여행, 스마트한 여행.
▶ 국내선 시간표 개정:
12월 1일부터 겨울 일몰 시간을 참작한
「동계운항시간표」를 새로 편성하여
운행합니다. ▶ 정상운항복귀: 우리나라
선수단 및 참관단의「도오꾜오」올림픽
수송이 끝남에 따라 국내선은 정상
운항합니다. ▶ 회수권 제도 실시: 열장
한 묶음으로 된「항공회수권」을 발매
중입니다. 이 회수권은 보통 요금보다
10% 싸며 여러가지 특혜가 있읍니다.
▶ 단골손님 특별 우대: 이미 사용한
「탑승권」10매를 가진 분에게는
반할인표, 15매를 가진 분에게는
무임탑승권을 증정해 드립니다. ▶ 수렵
손님을 위한 동물수송함 마련: 겨울철
수렵객을 위해「개」를 수송할 수 있는
동물수송함이 있아오니 이용하시기
바랍니다.

113. 대한항공공사, 1965
근하신년. Best Wishes for a Merry Christmas and a Happy New Year.

114. 중화항공공사, 1968
동남아세아의 하늘을 잇는 CAL의 꽃다발. 안전·쾌적 그리고 빠른 「스피드」의 CAL. 서울발 타이페이행 매주 월요일 16시 30분, 금요일 12시 55분.

115. 대한항공, 1969
새로 단장된 KAL의 새 모습! 와이에스·11에이프롭제트. 2배로 증가된 수송능력! 5월 1일부터 KAL이 새로 도입한 최신형 YS-11프롭·젯트기는 여러분께 안전하고 편리한 국내여행을 선사합니다. ▶ 명성 높은 롤스·로이스 엔진이 안전도 100%를 보장! ▶ 살롱과 같이 우아하고 아늑한 실내 분위기! ▶ 새벽부터 밤중까지 항시 이용할 수 있는 국내 전노선 확장!

116. 대한항공, 1969
동해 피서지에 45분이면 도착합니다. 보다 즐거운 바캉스를 위하여 하계특별서비스를 해 드리고 있습니다. ▶ KAL 고객전용 비취제공(낙산,

경포대, 북평해수욕장) ▶ 비취파라솔과 텐트 무료제공 ▶ 공항-해수욕장간의 리무진 서비스 ▶ 가족특별할인제 실시 ▶ 혼잡을 덜기 위한 사전예약을 받고 있습니다. 자세한 것은 가까운 대한항공지사나 대리점으로 문의하여 주십시요.

117. 트란스월드, 1969
세계동서로 매일 운항하는 TWA 항공. TWA항공은 새 태평양노선·홍콩·태북(台北)·오끼나와·구암 및 호놀룰루에서 미국내와 매일 연결이 됩니다. 그리고 TWA항공은 이미 극동·중동·아프리카 및 구라파 여러 나라에 매일 운항하고 있으므로 지금은 TWA 항공기만으로도 여행이 가능하게 되었습니다. TWA항로도표를 보시면 세계를 마치 실로 누벼 놓은 것 같은 구조도로 되어 있습니다. 그러나 이것은 TWA만이 가지고 있는 가장 우수한 운항을 하고 있는 노선입니다. (TWA항공 본사는 미국 캔사스씨티에 있습니다)

118. 대한항공, 1974
이륙 후 30분, 당신은 이미 바닷가에. 10,000m 상공- 구름 밭 사이로 한 눈에 보이는 짙푸른 산(山), 하(河). 넓고 편안한 기내에서 스튜어디스의 상냥한 안내를 받노라면 당신은 벌써 목적지에 닿으십니다. 도시의 탁한 공기를 떠나 1년 동안 쌓인 피로를 푸는 당신의 여름 휴가를 10,000 상공에서 멋지게 시작해 보십시요. 모처럼 휴가를 가고 오는 길에서 한시라도 헛되게 보낼 수는 없겠지요.

119. JAPAN AIR LINES, 1974
아늑한 가정의 분위기. 저희 일본항공이 여객 여러분을 마치 "집에 오신 손님"처럼 모신다는 것은 조금도 놀라운 일이 아닙니다. 여러분이 저희 젯트여객기에 탑승하시는 순간부터 아늑하고 즐거운 분위기를 느끼실 것입니다. 일본 전통의 정성어린 친절, 일본풍의 아늑한 분위기는 일본항공만의 독특한 써비스입니다. 저희 일본항공편은 전 세계 42개 도시로 여러분을 모시고 있으며 경쾌한 여행의 즐거움은 여행이 끝난 후에 더 오래도록 기억에 남으실 것입니다.

120. 대한항공, 1984
매일 14편 왕복 보람찬 하루를 KAL 조조편으로… ① 대한항공은 4월 2일부터 서울↔부산 간에 일요일을 제외하고 매일 조조와 야간편을 각 1회씩 증편 운항하고 있습니다. ② 서울↔부산간은 미리 예약을 하고 확인하는 불편 없이 편리하게 항공편을 이용할 수 있는 셔틀 서비스로 여러분을 모시고 있습니다. ③ 서울에서는 아침 7시부터 밤 9시까지, 부산에서는 아침 7시 40분부터 밤 9시까지 매일 4회 운항하며, 서울이나 부산에서 업무를 볼 시간도 10시간 이상으로 연장되어 이제 천천히 업무를 보셔도 돌아올 시간이 넉넉해졌습니다. 예약 필요 없이 출발 30분 전까지만 공항에 도착하세요. 공항에서 탑승권을 발급받고 간편한 수속후에 비행기에 탑승하실 수 있습니다.

121. 싱가폴에어라인, 1984

"우리는 보다 앞서갑니다."

싱가폴에어라인은 세계 항공사로서는
처음으로 최첨단의 항공기술에 의해
개발된 A310 에어버스와 보잉757
항공기를 동시에 취항시킵니다.
1984년 12월부터 귀하께서는 프래트와
휘트니(Pratt and Whitney) 엔진으로
설계된 새로운 차원의 항공기가 드리는
뛰어난 안락함을 즐기실 수 있습니다.
싱가폴에어라인은 보잉747 점보기 중
가장 크고, 최신의 비행기인 빅·탑(BIG
TOP)과 함께 새로운 2종의 항공기를
선보임으로써 기내 서비스는 물론,
승객을 모시는 항공기에서 조차 보다
앞서 나가고 있습니다.

건물
Buildings

1

2

3

4

5

6

1. 천일백화, 1953 2. 대한환금장유주식회사, 1954 3. 평화극장, 1954 4. 미도파백화점, 1954

5. 광신백화점, 1954 6. 동화백화점, 1955

7

8

9

12

10

11

7. 남대문시장 CD동, 1955 8. 조선제분, 1955 9. 한양호텔, 1955 10. 현대극장, 1955
11. 자유백화점, 1955 12. 신신백화점, 1955

13. 대구시민극장, 1955　　14. 동양 비니루·리노륨 주식회사 직판부, 1956　　15. 크라운산장, 1956

16. 화신백화점, 1956　　17. 서울구락부, 1956　　18. 국제극장, 1957

건물

21

20

19

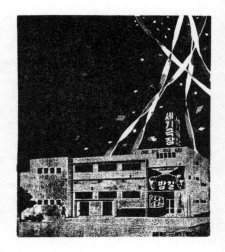

22

23

24

25

19. 대화삘딩, 1957　　　20. 한일관, 1957　　　21. 호수캬바레·호수예식장, 1958　　　22. 동화백화점, 1958

23. 세기극장, 1958　　　24. 시대복장 공장, 1958　　　25. 제일생명보험, 1958

26

27

28

29

30

31

26. 동방생명보험, 1958 27. 서대문극장, 1958 28. 아카데미극장, 1958 29. 봉래극장, 1958

30. 을지극장, 1958 31. 사보이호텔, 1958

건물

32. 한양의약품주식회사, 1959 33. 동양 스파 나이롱 제3공장, 1959 34. 서울중부시장, 1959

35. 동양제과, 1959 36. 서울은행, 1959 37. 범양약화학, 1960

38

39

40

41

42

43

44

45

46

38. 한일은행, 1960 39. 한국상업은행 남대문지점, 1960 40. 미우만백화점, 1960 41. 종로예식장, 1960

42. 서울예식장, 1960 43. 중부극장, 1960 44. 동산유지공업, 1960 45. 메트로호텔, 1960

46. 한국상업은행 혜화동지점, 1960

건물

47

48

50

49

51

52

47. 한일은행 남대문지점, 1960 48. 조흥은행 방산지점, 1961 49. 동원예식장, 1961
50. 경전병원 신관, 1961 51. 대명신제약주식회사, 1961 52. 중소기업은행, 1961

53

54

55

56

57

53. 동광삘딩, 1961 54. 대한생명, 1961 55. 천도교예식장, 1961 56. 유네스코회관, 1961

57. 한일은행 을지로·한국상업은행 명동지점, 1961

58

59

61

60

62

58. 시민회관, 1961 59. 동대문극장, 1961 60. 한국통신기공업, 1962 61. 그랜드호텔 레스트란, 1962
62. 대명신제약주식회사, 1962

63

64

65

63. 유유산업, 1962　　　64. 미풍원형산업, 1962　　　65. 신한미싱제조주식회사, 1962

건물

66

68

67

69

70

66. 경동호텔, 1962 67. 새나라자동차 공장, 1962 68. 빠-아리랑하우스, 1962

69. 인왕산업공사, 1962 70. 제일은행 미아동지점, 1962

71

72

73

74

75

71. 한국상업은행 청계지점, 1962 72. 서울은행 부산지점, 1962 73. 스카라극장, 1962
74. 피카디리극장, 1962 75. 서울은행 남대문지점, 1962

건물

76

77

78

79

80

76. 서울은행 노량진지점, 1962 77. 제일은행, 1962 78. 아세아극장, 1962 79. 조흥은행 부산진지점, 1962
80. 종근당제약, 1963

81

82

83

84

85

86

81. 한국상업은행 부산지점, 1963 82. 한일은행 인천지점, 1963 83. 해태제과, 1963
84. 부영비철금속신관공업사, 1963 85. 서울은행 수표교지점, 1963 86. 미우만백화점, 1963

88

87

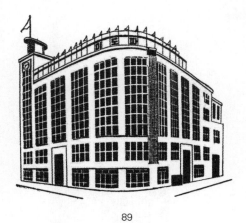

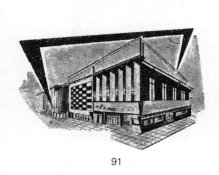

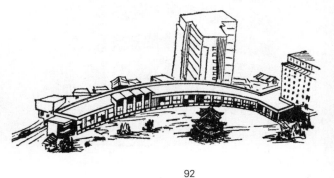

89

90

91

92

87. 한국상업은행 본점, 1963 88. 동화백화점, 1963 89. 미도파, 1963 90. 아세아상사 백화점부, 1963
91. 화양극장, 1963 92. 반도·조선호텔 아케이드, 1964

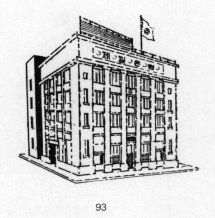

93

94

95

96

97

98

93. 제일은행 본점 별관, 1964 94. 삼일병원, 1964 95. 삼양사, 1964 96. 동대문 스케이트장, 1964
97. 세기극장, 1964 98. 신세계백화점, 1965

99

101

100

102

103

99. 용당산호텔, 1965 100. 대한중외제약, 1965 101. 시대백화점, 1965 102. 호텔앰배서더, 1965
103. 서울은행 청파동 예금취급소, 1965

104

105

106

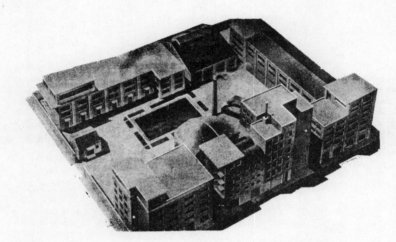

107

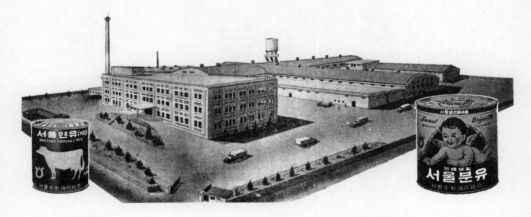

108

104. 제일은행 성동 예금취급소, 1965 105. 대한교육보험, 1965 106. 서울은행 휘경동 예금취급소, 1965

107. 종근당제약, 1966 108. 서울분유 중랑교 가공장, 1966

건물

109

110

111

112

109. 장식품(張食品)쎈타, 1966 110. 황금성, 1966 111. 만하장호텔, 1966 112. 뉴-파고다삘딩, 1966

113

114

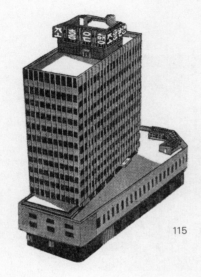

115

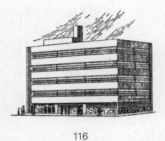

116

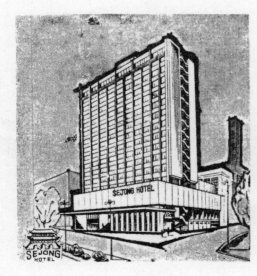

117

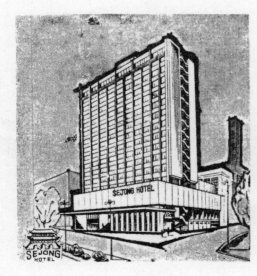

118

113. 서울은행 양정동 예금취급소, 1966 114. 서울은행 약수동 예금취급소, 1966 115. 조흥은행 본점, 1966
116. 명동 한일관, 1966 117. 세종호텔, 1966 118. 서울은행 양정동 예금취급소, 1967

119

120

121

119. 동아극장, 1967 120. 천체과학관, 1967 121. 청계상가아파트, 1967

122

123

124

125

126

122. 세운(世運) 나동(棟) 아파트, 1967 123. 무창포·그린-비취 클럽, 1967 124. 풍성전기주식회사, 1968

125. 신한병원, 1968 126. 유성관광호텔, 1968

건물

127

128

129

127. 청량상가, 1968 128. 여의도 강변도시, 1968 129. 낙원슈퍼마케트, 1968

130

131

132

130. 세운상가, 1968 131. 뉴-서울슈퍼마켙, 1968 132. 월곡시장, 1968

133

134

135

136

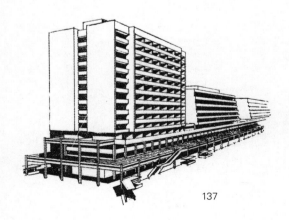

137

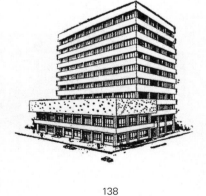

138

133. 산다호텔, 1968 134. 삼선상가, 1968 135. 우량국산품 전시장, 1968

136. 뉴-동래관광호텔, 1968 137. 상원데파트·맨션2동, 1968 138. 중소기업은행 본점, 1968

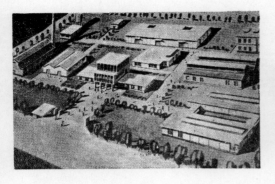

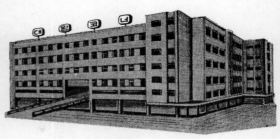

139

140

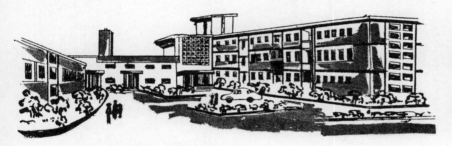

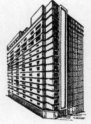

141

142

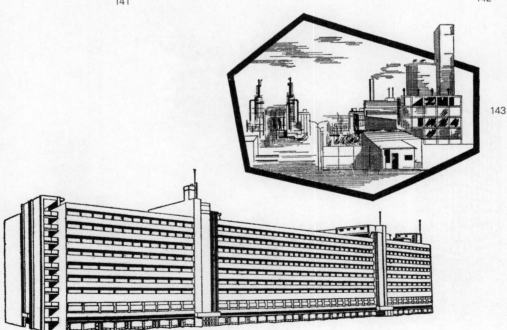

143

144

139. 다이나전자공업 전주공장, 1968　　　140. 대왕코너, 1969　　　141. 성·빈센트병원, 1969

142. 프린스호텔, 1969　　　143. 호남비료, 1969　　　144. 부관상가아파트, 1969

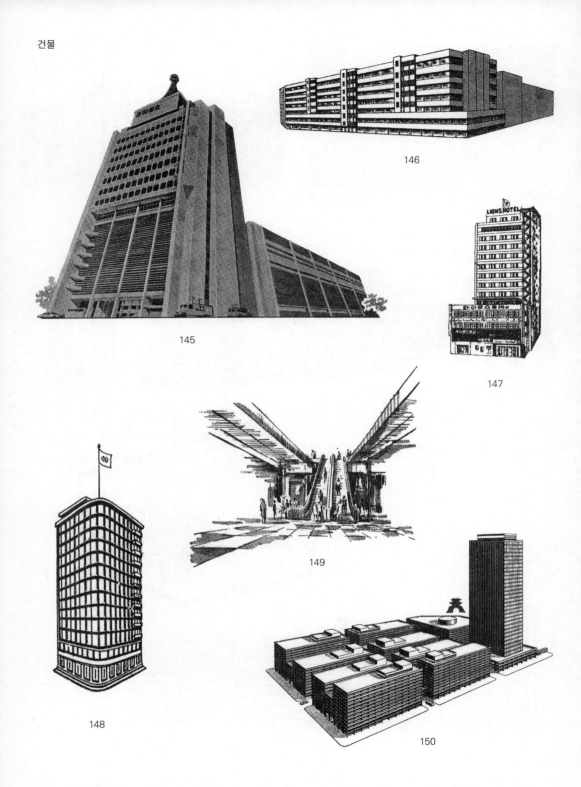

145. 문화방송, 1969 146. 신평화상가, 1969 147. 라이온스호텔, 1969 148. 명동백화점, 1969
149. 코스모스백화점, 1969 150. 동대문 종합시장, 1970

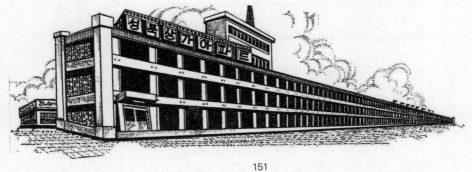

151

152

153

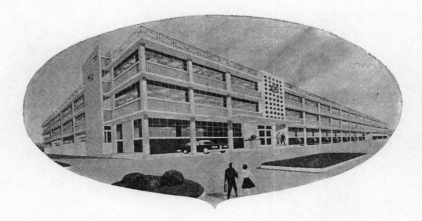

154

151. 성북상가아파트, 1970 152. 풍전호텔, 1970 153. 코스모스백화점, 1970
154. 시대복장 서울공장, 1970

건물

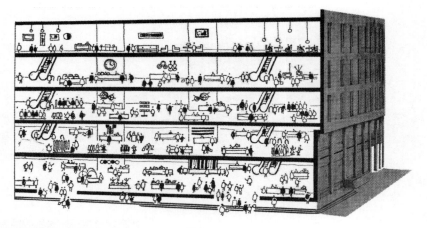

155

156

157

158

155. 코스모스백화점, 1970 156. 신촌상가아파트, 1970 157. 여의도 시범아파트, 1970
158. 동원예식장, 1970

159. 삼익피아노사 신사옥, 1970 160. 국제시장, 1971 161. 진양데파트·맨숀, 1971
162. 서울로얄호텔, 1971 163. 과림주택단지, 1971 164. 조선호텔, 1971

165

166

167

168

169

170

165. 별표전축 천일사 공장, 1971 166. 비제바노 명동본점, 1971 167. 샘마을 힐싸이드 주택단지, 1971

168. 피어선도심맨숀, 1971 169. 서울 도우큐호텔, 1971 170. 혜성맨숀아파트, 1971

171

172

173

174

175

176

177

171. 롯데제과 껌 공장, 1972　　172. 라이온빌딩, 1972　　173. 문화관광호텔, 1972

174. 제일약품 용인공장, 1972　　175. 하니·맨션, 1972　　176. 국민은행 본점, 1972　　177. 한국스위밍센타, 1973

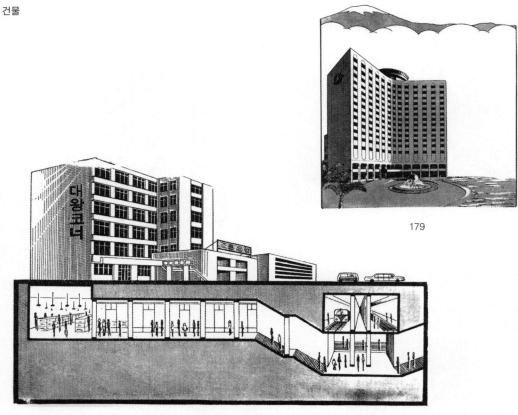

179

178

180

181

178. 대왕코너, 1974 179. 제주KAL호텔, 1974 180. 삼부토건 고급 문화주택, 1974
181. 빅토리아호텔, 1975

182

183

184

185

182. 여의도관광호텔, 1975 183. 제3차 해운대SUMMER맨션, 1975 184. 서울은행 본점, 1975
185. 방산종합시장, 1976

건물

186

187

188

189

190

186. 대우센터, 1976 187. 삼양사 본사, 1976 188. 이수중앙시장, 1976 189. 서울프라자호텔, 1976

190. 백화점미즈, 1976

191

192

193

194

195

191. 동서증권, 1976 192. 중앙투자빌딩, 1976 193. 동작동 삼호아파트, 1976 194. 대한투자금융, 1976

195. 서울투자금융, 1976

건물

196

197

198

199

196. 북부서울백화점, 1976 197. 로얄쇼핑센터, 1976 198. 제일백화점, 1976 199. 용평스키이장, 1976

200

201

202

203

200. 새로나백화점, 1976 201. 대림산업, 1976 202. 중외제약 신축 공장, 1977
203. 삼성석유화학 PTA 생산공장, 1977

건물

204

205

206

207

204. 한국외환은행 본사, 1977　　　205. 부산아리랑관광호텔, 1977　　　206. 주공아파트 단지 내 목욕탕, 1977
207. 가든타운 전원주택, 1977

208

209

210

211

208. 마산가야백화점, 1977　　　209. 서린호텔, 1977　　　210. 여의도 광장아파트, 1977

211. 유니온가스 창원공장, 1977

건물

212

213

214

215

216

212. 도일상가, 1978　　　213. 대한텔레비전 구미공장, 1978　　　214. 서울우유, 1978　　　215. 신한양상가, 1978

216. 캠브리지 소공영업부, 1978

217

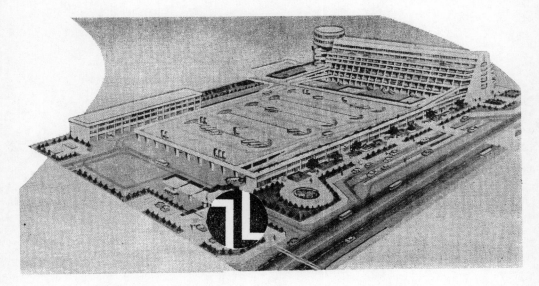

218

219

220

217. 금강제화 명동지점·광교지점, 1978 218. 강남고속버스터미날, 1978 219. 호텔롯데, 1979

220. 청담 삼익아파트타운, 1979

221

222

223

221. 삼호쇼핑쎈타, 1979　　222. 신반포 7차 아파트, 1979　　223. 맘모스쇼핑센터, 1979

224

225

226

224. 롯데쇼핑, 1979 225. 여의도 라이프쇼핑센타, 1980 226. 제일투자금융주식회사, 1980

건물

227

228

229

230

227. 한일스텐레스, 1981 228. 그린빌라, 1982 229. 서교호텔, 1983 230. 동방레저콘도, 1983

231

232

233

231. 유일칸트리하우스, 1983 232. 부산백화점, 1983 233. 경동시장 의류센타, 1984

234

235

236

234. 한양주문주택, 1984 235. 유천빌라, 1984 236. 뉴코아백화점, 1984

237

238

239

237. 성우빌딩, 1984 238. 종로관훈빌딩, 1985 239. 로얄빌딩, 1985

건물 Buildings

1950년 이후 1970년대까지의 드로잉은 대체로 약화 형태의 일러스트레이션 형식이 대종을 이룬다. 만화처럼 그린 것도 일부 존재하기는 하나, 있는 그대로의 건물 외형을 펜화로 간략하게 묘사한 것이 대부분이며 단지 건물의 부피감이 매력적으로 드러나도록 원근감이 강조되는 기법을 썼다. 1954년 광신백화점, 1955년 조선제분과 현대극장, 1963년 한국상업은행 본점 등이 전형적인데, 파사드를 평면적으로 표현한 것보다 스케일이 부각되면서 건물이 더욱 위풍당당해 보인다. 작화가의 개인적 창의력이 아니라 광고를 위한 건물 그림의 속성 또는 관습에 의한 것으로 보인다.

이들 이미지들이 약화라는 성격 안에 갇혀 있긴 해도, 전체적으로는 사실 묘사에 입각한 그림으로 평가해야 할 것 같다. 대표적인 예로, 건물의 특징을 포착해 쓱쓱 그린 1955년 신신백화점 이미지는 백화점의 외형적 특징, 즉 촘촘하게 나열된 수직선 모양의 2층을 효과적으로 보여준다. 일제강점기 거부였던 박흥식이 1955년 개점한 신신백화점은 건축가 이천승이 설계했는데, 중앙에 통로가 있는 아케이드 형식의 상가로 커튼월 구조에 중앙 통로에는 분수대가 있었다.(정연석, 〈중앙선데이〉 549호, 2017년 9월 17일 기사 참조) 신신백화점은 1983년 철거되었고, 현재는 이 부지를 사들인 SC제일은행의 본점이 옛 화신백화점(1987년 철거) 자리에 위치한 종로타워와 마주 보고 있다.

80년대에 가까워지면서 드로잉은 점차 현대적 광고의 면모를 갖춰 다양한 퍼스펙티브 (perspective)와 정확한 묘사를 보여주는 방향으로 나아간다. 도심지 환경 개선을 위한 서울시 재개발사업의 하나로 계획된 1985년 로얄빌딩의 경우, 부감으로 내려다보는 시점의 이미지가 이 건물의 특징인 매스 전체를 결속한 수평 라인을 강조함으로써 정제된 인상을 표현하는 것을 볼 수 있다.

이미지 유형의 시대적 분포, 예를 들어 1950~1960년대에만 한정되어 있는 극장 삽화, 1960년대를 대표하는 은행과 공장, 1970년대에 등장하기 시작한 전원주택 삽화 따위를 통해 한국의 시대상을 추론해 볼 수 있는 점도 언급할 만하다. 아울러 상가나 쇼핑몰 분양 관련 광고 문안 등은 당시 사람들이 부동산을 거래함에 있어 무엇에 가치를 뒀는지 여러 측면에서 생각할 거리를 제공해 준다.

1. 천일백화, 1953
복귀(復歸) 시민(市民)의 요청에 부응코저 획기적 대확장! 노포(老舗) 천일에서는 동란 직후 부흥과 문화의 첨단인 백화점업에 진출한 후 1년여에 금일의 대번영을 보게 된 것은 전혀 강호제현(江湖諸賢)께옵서 애호편달하여 주신 덕택이여서 감사하는 바로소이다. 금반(今般) 진일보하야 복귀 시민의 요청에 부응코저 백화점의 획기적인 대확장을 명춘(明春) 1월 10일을 기하야 좌기(左記)와 여(如)히 단행하오니 배전(倍前) 애호하여 주심을 경망(敬望)하옵나이다.
· 금반(今般): 이번에
· 명춘(明春): 내년 봄
· 여(如)히: 같이
· 배전(倍前): 이전의 갑절

2. 대한환금장유주식회사, 1954
값이 싸고 맛 좋다는 말만 듣고 볼 수 없는 마산 환금 간장 된장 한 달 후에 나옵니다! 동양(東洋)에서 굴지(屈指) 하는 대규모의 공장 시설, 30년의 긴 역사와 최고 기술을 자랑하는 품질본위 순 곡장이 일반 시민에 봉사하려 한 달 후에 나옵니다! 가정 양조 재래 폐습(弊習)을 일소(一掃)하고 전 국민의 시간 노력 경제생활 식생활의 합리화를 도모하려 마산 환곡 간장 된장이 대사명 걸머지고 한 달 후에 나옵니다!

3. 평화극장, 1954
신장 개관 기념 특별 대공연!

4. 미도파백화점, 1954
8월 1일 개점. 재건(再建)! 서울의 새 위용(偉容)!!

5. 광신백화점, 1954
개업 안내! 본 백화점에서는 래(來) 11월 10일부터 시민 강호첨언(江湖僉彦) 의 편리를 도모코저 각종 물품을 풍부히 구비하옵고 개업하겠아오니 소만왕림 (掃萬枉臨)하시와 고람(高覽)의 영(榮)을 앙망하나이다.

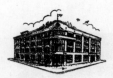

6. 동화백화점, 1955
생산에는 우량품! 소비에는 국산품!!
개점 2월 20일. 움트는 새싹과 더불어
대자연의 태동이 비롯하는 이즈음
동포 여러분의 건강을 삼가 비나이다.
오랫동안 미국 PX로 사용되던 여러분의
동화백화점을 완전히 명도받아서 그동안
보수공사를 진행 중이던 바 드디어 이달
20일을 기하여 문을 열게 되었습니다.
여러분께서 일상에 긴히 쓰시는 여러
가지 물건을 진열하여 정가표대로
확실하고 명랑한 거래를 하고저 하오니
많이 이용하여 주시기 바라나이다.
특히 국산품을 장려하는 의도 아래
다방면으로 힘쓰고 있아오니 여러분의
절대하신 성원을 바라 마지않습니다.

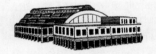

7. 남대문시장 CD동, 1955
수(遂)!! 개점(開店) 남대문시장
CD동(棟). 점포 대여 개시. 희망자는
본사 남대문시장사업소에 신청 요망.
· 수(遂): 드디어

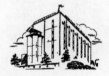

8. 조선제분, 1955
수(遂)! 1일 생산 8,000대(袋) 돌파!!
질과 양을 자랑하는 조분(朝粉)의 제품.
단연! 외래품을 능가하는 국산 우량
소맥분.
· 대(袋): 부대

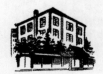

9. 한양호텔, 1955
한양호텔 개업.
자가용 자동차 무료 제공.

10. 현대극장, 1955
현대극장 개관 박두. 한국 초유의 완전
입체음향, 최신 냉·온방 환기 장치.
신축 현대극장은 착공 이래 물심양면의
애로(隘路)를 겪으면서 연내로 개관
목표를 세우게 된데 대하여는 오로지
시민 제위(諸位)와 경향 각지의 사계
(斯界) 선배들의 절대적인 애호와
성원의 결정(結晶)이옵기 이에 심심한
사의를 표하나이다. 부산의 심장부인
역전(驛前) 화재지구(火災地區)의
당 신축 현대극장은 역전의 재건
촉진과 아울러 상가 발전에 일조가
될 것을 자부하고 또한 항도(港都)
부산과 나아가서 한국 문화계에 일층
(一層) 선량(善良)한 제(諸) 의무와 수준
향상에 장족의 공헌은 각오한 바 있어
건물 1천여 평에 여름에는 냉풍(冷風),
겨울에는 난풍(暖風), 최신의 음향
영사와 각종 내부 장치 및 위생 시설에
이르기까지 기(幾) 10년 후에도 현대
(現代)라는 이름에 손색이 없게끔 하기
위하여 세심한 시공에 있아오며 다만
앞으로 어떻게 하였으면 항상 극장을
통하야 내외(內外) 문화와 세계 풍속
예술을 호흡하고저 하시는 여러분의
고상한 취미에 만족할 수 있는 작품을
상영드릴까 하는 일념에서 연내로
개관할 준비가 거의 완료되었아옵기
좌기(左記)와 여(如)한 건물 안내와
더부러 개관에 앞서 지상(紙上)을
통한 인사 말씀을 들이오니 끊임없는
애호 성원을 삼가 바라나이다.

11. 자유백화점, 1955
자유(自由)를 애호(愛護)하시는
시민 여러분 반드시 오십시요.

자유백화점으로. 친절본위(親切本位),
신용본위(信用本位), 박리본위
(薄利本位).

12. 신신백화점, 1955
11월 15일 개점 기념, 일 매상 전액
반환 대매출! 대매출 기간 중 일별로
매상하신 고객에게 매상표를 교부하여
대매출 기간 완료후 1일을 추첨하여
당첨된 일에 매상하신 고객에게 전액을
반환하는 한국 초유의 대용단(大勇斷).

13. 대구시민극장, 1955
축 개관, 대구시민극장.

**14. 동양 비니루·리노륨 주식회사
직판부, 1956**
여러분, 꽃장판·리노륨을 까실 때에는
반드시 이곳으로.

15. 크라운산장, 1956
서울시 정릉동 신장개업, 한국 초유
건축설계. 경양식(輕洋食), 생맥주
(生麥酒), 삐야홀.

16. 화신백화점, 1956
화신백화점은 6월부터 복구공사에
착수하여 9월 말로 완전 수리하고
내부 장식을 완료하여 드디어 10월
15일 개점하게 되었습니다. 개점 후에는
합리적으로 운영하여 여러분의 일용품

공급 기관으로서의 사명을 다할까
하오니 강호제언의 절대(絶大)하신
애호(愛護) 지도(指導)를 바라 마지않는
바입니다.

17. 서울구락부, 1956
22일부터 신장개업. 찬란하고도
호화스러운 장치(裝置), 고상한 분위기
속에 교착(交錯)하는 환희(歡喜)와
우수(憂愁) 보시라. 동양 일류의
수준을 지향하는 나이트클럽, 서울의
실태(實態)를.

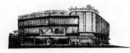

18. 국제극장, 1957
국제극장, 드디어 29일 개관!
객년(客年) 9월 이래 시공 중이던
당 영화관은 첨위(僉位)의 돈독(敦篤)
하신 성원을 입사와 세계적으로
영화관 설계의 최신형인 한국 최초의
스타디움식 1천 6백여 석과 1957년도
최신형 웨스트레스 영사기 및 입체음향
4본 트랙 등을 비롯하여 냉온 공기
조화장치 및 현대식 휴게실과 이상적
위생 시설을 완비하옵고 친애하는 시민
제위를 위한 첫 위안(慰安) 푸로로
다음의 거작 영화를 가지고 앞으로
은막의 문화전당으로써 이바지하고자
만반 준비를 착수 진행 중 드디어
29일부터 개관하게 되었아오니 건전한
영화예술의 향상 발전을 위하여
더욱 지도 편달이 있으시옵기를
바라옵나이다. 우선 개관에 즈음하여
삼가 인사 말씀을 드리나이다.
· 객년(客年): 지난해
· 첨위(僉位): 여러분

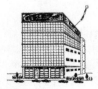

19. 대화삘딩, 1957
지상 5층 지하 1층 철근 콘크리-드조

(造). 옥상 4면 상용 전기(電氣)
선전탑(宣傳塔).

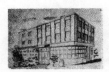

20. 한일관, 1957
신축 개업!! 10월 6일. 근대식 건물,
참신한 내부 설비. 대중 식사의
전당(殿堂) 한일관 본점.

21. 호수캬바레·호수예식장, 1958
수(遂)! 새로운 땐스홀 완성!!
근대건축의 정수를 다한 호화찬란한
제(諸) 시설. ▶고상하고 화려한 피로연
회장을 구비한 대결혼식장. ▶이용원과
그 악단(처음 보는 '탱고'와 '스윙' 뺀드).

22. 동화백화점, 1958
개점 3주년 기념 대확장, 3월 6일 신장
개업. 희망에 찬 새봄을 맞이하여 귀체
(貴體) 금안(錦安)하심을 축원하나이다.
금반(今般) 저희 백화점은 개점 3주년을
맞이함에 있어서 기대에 부응하고저
각부 매장을 대폭 확장하는 동시에
내부를 개수(改修), 단장(丹裝)하고
생활필수품을 위시하여 백화점으로서의
제반 상품은 물론 모든 시설도 갖추어
언제나 무엇이든지 마음 놓고 즐길
수 있고 이용할 수 있는 만반 준비가
완료되어 예정대로 3월 6일 신장개업을
보게 되었읍니다. 이는 오로지
여러분의 부진(不盡)하신 후원과
지도(指導)의 결과로서 감사하는
바입니다. 여러분의 육성체인, 여러분의
백화점이 자라고 또 자라 이번에
3주년의 영광된 날을 맞이하게 되와
굳건하고 씩씩한 모습으로 길러
주신 여러분께 인사드리고저 하오니
신장개업을 기(期)하시와 배전(倍前)
의 사랑과 돌봐 주심을 가일층(加一層)

베풀어 주시옵기 삼가 바라나이다.

23. 세기극장, 1958
세기극장 개관 박두. 근대적 최신
시설을 구비한 150만 시민의 오락과
문화의 전당!

24. 시대복장 공장, 1958
최근대식 복장 제품 공장 신축!
여러분의 절대적인 애용을 받고 있는
와이샤쓰를 비롯하여 각종 남녀, 대인,
소아용 복장을 특종기화(特種機化)로
제품(製品)하여 품질우량(品質優良)·
염가판매(廉價販賣)를 신조로 여러분의
기대에 응할까 하나이다.

25. 제일생명보험, 1958
너도 나도 퇴직 보험, 내일의 행복
이룩하자.

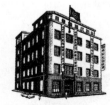

26. 동방생명보험, 1958
자녀 교육에 희소식(喜消息)!
동방생명의 연금식 교육보험 출현!

식당, 휴게실, 승강기, 주차장 완비.

27. 서대문극장, 1958
근대적 최신 설비를 구비한 150만
시민의 오락과 문화의 전당, 서대문극장
개관 박두! 개관 추석 푸로. 바-트
랑카스타 주연 〈반항〉.

28. 아카데미극장, 1958
개봉 극장 탄생되다. 최신식 시설을
구비하고 새로운 시대적 감각을 호흡할
수 있는 극장, 아카데미극장.

29. 봉래극장, 1958
최신 설비의 오락 전당, 봉래극장 드디어
26일 개관.

30. 을지극장, 1958
일류 개봉관 탄생! 을지극장 개관 박두.

31. 사보이호텔, 1958
철근 콩크리 지상 7층. 양실(洋室)
온돌(溫突) 화실(和室) 70여 객실에
욕실(浴室), 스팀 난방, 전화. 호화로운

32. 한양의약품주식회사, 1959
국내 생산 의약품을 총망라. 국산
의약품의 대전당, 수입 유명 약품 구비.

33. 동양 스파 나이롱 제3공장, 1959
화학섬유 직물계에 일대 혁신! 고성능
특수 기계 한국 초도입(初導入)! 극동에
최초로 수입된 세계 최우수 시설에서
생산되는 제품이 계절과 더부러 한국에
탄생! 초현대화(超現代化)의 동양 스파
나이롱 공장.

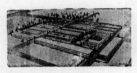

34. 서울중부시장, 1959
서울중부시장 신축 수(遂)! 개관.
대망의 개장은 2월 26일! 본 시장은
국가 시책에 따르는 서울시 3대 시장의
하나로 객년(客年) 3월 3일에 기공
이래 현대식 철근 콩크리-트 2층 건물로
제반 시설이 완비되었으며 각 업종별로
구획된 한국 초유의 모범 시장이오니
강호첨위(江湖僉位)께서는 많이 지도
(指導) 편달(鞭撻)하시고 널리 이용하여
주시옵기 앙망(仰望) 하나이다.

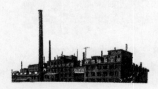

35. 동양제과, 1959
오리온의 영양소(營養素) 해피 비스킬.
현대 과학의 성공적인 소산으로써
고도의 영양소를 포함시킨 제품입니다.

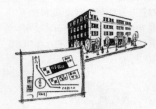

36. 서울은행, 1959
새로운 은행(銀行)·새로운 경영(經營).
12월 1일 창립 개업.

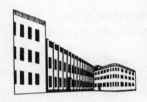

37. 범양약화학, 1960
근하신년. 금년에도 배구(倍舊)
애용하여 주실 범양 제품.
· 배구(倍舊): 앞서보다 갑절

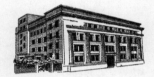

38. 한일은행, 1960
1월 1일부터 한일은행으로
(구 한국흥업은행).

39. 한국상업은행 남대문지점, 1960
영업소 이전 공고. 금반(今般)
금융통화위원회의 인가를 득하여
폐행 남대문지점을 이전 개점하기로
되었아옵기 기인가(其認可) 내용을
공고하나이다. 엄동지절(嚴冬之節)에
존체(尊體) 금안(錦安)하심을
앙축(仰祝)하오며 저의 은행 업무에
관하여는 후의(厚誼)를 받자와 감사할
뿐입니다. 금번(今番) 당국의 인가를

얻어 다음과 같이 남대문로 지점을 이전함과 동시(同時) 최신의 시설로 확장하여 좀 더 여러분의 이용에 편리케 하고저 하오니 더욱 많은 편달과 애호를 바랍니다.

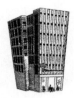

40. 미우만백화점, 1960
경품부(景品附) 대특매 시행 중.

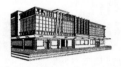

41. 종로예식장, 1960
최신형 드레스 구비. TEL (3) 5708, (3) 9013

42. 서울예식장, 1960
신축 개장. 최신·최고·최대의 시설.
특설(特設), 대피로연장(大披露宴場),
생화부(生花部), 미용부(美容部).
TEL (3) 7390, 7606

43. 중부극장, 1960
구미식 휴게실에 호화 설비, 최신형 영사기 스-파 F10 장치.

44. 동산유지공업, 1960
최신식 시설의 신(新) 공장.

45. 메트로호텔, 1960
메트로호텔이 보내드리는 서비스 안내.
새로운 감각으로 꾸며진 현대 시설로서
각실(各室)마다 욕실, 화장실, 전화가
구비된 73의 양실(洋室)과 한식(韓式)
12실이 마련되어 있습니다. 기타 수시로
각종 파-티, 연회, 회의장을 예약제로
제공하고 있습니다. 송년회·X마스 파티,
예약 접수 개시!!

46. 한국상업은행 혜화동지점, 1960
9월 15일 개점.

47. 한일은행 남대문지점, 1960
남대문지점 개점! 11월 15일부터.
폐행은 금반(今般) 예금주 여러분에게
가일층(加一層)의 편의를 도모하기
위하여 좌(左)의 장소에 남대문지점을
신설하였습니다. 모든 일을 저의 성심껏
봉사하겠아오니 많이 이용하여 주시기
바랍니다.

48. 조흥은행 방산지점, 1961
1월 10일 개점! 금반(今般) 폐행은
금융통화위원회의 인가를 얻어
방산지점을 하기(下記) 주소에서
신설 개점하기로 되었아옵기
배전애호(倍前愛護)와 편달을 바라옵고
자이(玆以) 공고(公告)하나이다.

49. 동원예식장, 1961
첫아들을 원하시면, 행복한 가정을
원하시려면 동원으로.

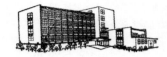

50. 경전병원 신관, 1961
경전병원(京電病院) 신관 개업
안내. 폐사(경성전기주식회사) 경영의
경전병원은 시민 여러분의 보건 의료
기관으로 미력이나마 봉사에 진력하여
왔아온바 금반(今般) 최신 의료 시설을
완비한 연건평 800여 평의 병동을
신축하는 동시에 종합병원으로서의
면모를 일신하고 권위 있는 전문의로
하여금 각 과를 담당케 하여 5월
1일부터 개관케 되었음을 안내하오니
배전의 성원과 이용이 있으심을 바라는
바입니다.

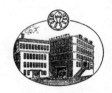

51. 대명신제약주식회사, 1961
신용과 전통의 대명신제약주식회사,
생산 종목 20여 종.

52. 중소기업은행, 1961
새 시대의 새로운 은행! 중소기업은행.
중소기업자와 국민 여러분에게
드리는 말씀. 혁명 과업 완수에 얼마나
애쓰십니까! 중소기업은행은 8월
1일부터 업무를 개시하여 전국에
31개 점포를 가지고 새로운 운영과
새로운 봉사 그리고 신속하고 정확하며
친절한 업무 처리로써 여러분을 모시게

되었읍니다. 우리 은행의 업무는 다른 은행과 다름없으며 성의를 다하여 여러분의 심부름꾼이 되겠사오니 끊임없는 애호와 지도 편달을 베풀어 주시기 바라나이다.

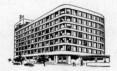

53. 동광삘딩, 1961
한국 최대·최신의 건물, 편리한 위치에 귀(貴) 사무실을 권함!

54. 대한생명, 1961
보험은 일석삼조의 저축이다. 자본금 5억 환. 최우(最優) 최대(最大)의 대한생명.

55. 천도교예식장, 1961
신장개업 특별 봉사. 귀뚜라미 우는 가을, 인생에 있어 단 한번뿐인 당신의 결혼식을 아담하게 신축된 별관에서 거행하실 생각은 없으십니까! 시설 안내=온실 화원 구비, 구내 미장원, 100대 이상 정차할 수 있는 광대한 주차장. 내빈이 350명 내지 1,000명 이상일 경우에는 본 교회당을 특별 제공할 수 있음.

56. 유네스코회관, 1961
세계를 장식한 스위스 신들러 승강기. 서울 명동에 건립 중인 한국 초유의 국제문화전당인 유네스코회관에

1962년형 전자식 신들러 승강기 4대를 설치하게 되었읍니다. 유네스코 파리 본부에는 이미 신들러 엘리베이터 16대를 설치하였읍니다.

57. 한일은행 을지로·한국상업은행 명동지점, 1961
세계를 장식한 스위스 신들러 에레베터. 신들러 승강기는 전 세계에 150,000대 이상이 설치·사용되고 있읍니다. 향항(香港)에만도 1,100대를 설치하였읍니다. 승강기를 신축· 준공과 동시에 사용하시려면 1년 전에 발주하셔야 합니다!
· 향항(香港): 홍콩

58. 시민회관, 1961
동양 굴지의 시설을 자랑하는 예술의 전당! 드디어 11월 7일 개관! 260만 서울 시민의 유일한 공회당(公會堂)이며 예술의 전당인 당(當) 시민회관은 명실공히 시민의 복지와 문화생활에 기여할 뿐만 아니라 민족문화 발전의 온상지로서 여러분의 총애와 커다란 매력이 될 것을 기대하는 바이며 오는 11월 7일 드디어 개관하게 되었음을 축하하여 마지않는 바입니다. 국제적으로 손색없는 문화의 전당.
▶ 총공사비 물경 20억 환. 총연평 2,900평 ▶ 2중 회전 무대장치가 되어 있는 250평의 무대 ▶ (아원)제 안락의자로 된 관람 좌석 3,000여 석 ▶ 우리나라 최고(最高)의 탑실(높이 170척. 1~10층까지 16인승 '에레베-타' 설치) ▶ 완전한 '에어콘듸숀'의 냉온방 장치! ▶ 최신·최고 '에르네망' 영사기와 최고의 싸운드 씨스템을 자랑하는 4본 트랙 입체음향의 완전 장치! ▶ 200킬로 출력의 조명, 전자식 조광 장치 ▶ 회관 내외 소강당, 휴게실, 다방, 미장원, 식당, 이발관, 700여 평의 주차장 등 호화 시설 완비!

59. 동대문극장, 1961
우아한 현대식 문화의 전당, 동대문극장 드디어 개관 박두! TEL 5-8904

60. 한국통신기공업, 1962
각종 전화기, 각종 교환기, 전기용품 일체 제작. 통신부의 외국산 전화기 도입 금지 환영.

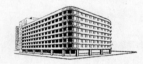

61. 그랜드호텔 레스트란, 1962
향항(香港) 요리사가 조제(調製)하는 한국 유일의 광동 중화요리 14일 오후 6시부터 개업! ▶ 30명 내지 300명 대중소 연회석 및 가족실 완비 ▶ 사교 무대, 가족 동반 환영. 현대 감각에 맞는 호화 장치.

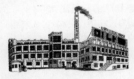

62. 대명신제약주식회사, 1962
생약 과학화, 국내 최대의 시설. 최신 의약품 직수입 제조원.

63. 유유산업, 1962
철저한 품질관리, 강력한 연구진은 오늘도 혈투한다!

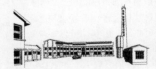

64. 미풍원형산업, 1962
미풍 본포(本舖) 원형산업은 여러분의 식탁을 보다 더 풍족하게, 보다 더 경제적으로 마련할 수 있도록 온갖

힘을 다하고 있습니다. 고성능 기계 시설과 근대적 위생 관리 아래 오랜 경험을 바탕으로 한 숙련된 기술로 한층 더 품질을 높여서 대량생산되고 있는 여러분의 '미풍'은 명실공히 조미료의 결정품으로서 여러분의 식생활에 공헌하고 있습니다.

65. 신한미싱제조주식회사, 1962
행복한 가정으로! 아이디알 미싱.

66. 경동호텔, 1962
외화 획득은 손쉬운 관광사업부터.
대중 본위 실료(室料)저렴,
그린하우스 증축 기념 대할인 실시.

67. 새나라자동차 공장, 1962
새나라자동차 공장 건설 중, 8.15를 기하여 드디어 생산! ▶ 목표:
① 자동차의 완전 국산화 ② 관련 공업의 육성 ▶ 공장 규모 ① 대지: 120,000평 ② 건평: 6,000평
③ 종업원: 1,600명 ④ 생산능력: 연 2,400대~6,000대 ⑤ 차종: 소형차 및 마이크로 뻐스 등 8종(최종 단계)
▶ 알리는 말씀 ① 일반 수요자에게 최저 가격으로 공급하고 차량의 질적 보증을 위하여 당사에서 직접 판매하게 될 것입니다. ② 판매 후 사후 봉사(AFTER SERVICE)를 철저히 할 것입니다. ③ 할부제도 고려하고 있습니다. ④ 현행 차와 새나라 차의 대체(代替) 문제에 있어서는 기존 업주의 최대한의 편의를 도모하기 위하여 당국과 절충 중에 있습니다. ⑤ 5.8 LINE의 해제로 자가용은 제한 없이 차를 사실 수 있게 되었습니다.

68. 빠-아리랑하우스, 1962
수(遂)!! 신장개업. 폐(弊) 아리랑하우스는 구(舊) '락천지 빠-'를 상하층으로 대폭 확장하여 천하 명장 회심의 노작에 의한 낙양 유흥가에 일찍이 없었던 순 한국식 고전미의 현대 감각적 '터치'로 된 최고급 빠-로서 강호제현을 모시고저 하나이다. 한국적 '멋'의 정수, 궁실 미희의 우아 단려(端麗)한 고전 의상, 전각의 낭만이 감도는 폐 아리랑하우스를 1차 완상하시와 더위에 지친 심신의 레크레이션을 얻으시기 바라나이다.

69. 인왕산업공사, 1962
드디어 나왔다! 주부들의 희소식 왕겨 목탄(숫) 수(遂)! 시중 판매 개시!

70. 제일은행 미아동지점, 1962
신설 개점! 제일은행 미아동지점.

71. 한국상업은행 청계지점, 1962
1962년 9월 5일 청계지점 개점.
시하(時下) 초추지절(初秋之節)에 귀체

청안하심을 문안드리오며 저의 은행 업무에 관하여는 평소 간독(懇篤)하신 후의를 받자와 실로 감사할 뿐입니다. 금반(今般) 저의 은행은 당국의 인가를 얻어 다음과 같이 폐행을 신설 개점하여 여러분의 편리를 돕고자 하오니 더욱 많은 애호와 편달을 바라나이다.
· 간독(懇篤): 간절하고 정(情)이 두터움

72. 서울은행 부산지점, 1962
10월 5일, 부산지점 개점! 금반(今般) 당국의 인가를 얻어 폐행 부산지점을 좌기(左記)와 여(如)히 신설 개점하옵기 자이(玆以) 공고하나이다.

73. 스카라극장, 1962
친애하는 서울 시민 여러분! 천고마비의 가절(佳節)을 맞이하여 시민 제현의 건승하심을 앙시(仰視)하나이다. 대망의 스카라극장은 시민 제현의 돈독하신 성원 아래 드디어 개관하게 되었습니다. 추억의 가지가지 명화를 상영했던 구(舊) 수도극장은 금반(今般) 새로운 경영체로 쇄신, 70미리 대형 영사기 설치와 아울러 현대적 최신 시설로 혁신 단장하고 스카라극장으로 신규 발족하게 되었으며 명실공히 여러분의 문화전당으로서 이바지하려 합니다. 앞으로 폐 극장은 운영 면을 쇄신하여 시민 여러분의 건전한 '레크리에이션'과 국민문화, 영화예술 향상을 위한 호화 참신한 푸로 편성은 물론, 쾌적한 '써-비스'와 친절로서 봉사코저 하오니 아낌없는 편달과 성원을 바라오며 삼가 인사의 말씀을 올리나이다.
· 앙시(仰視): 존경하는 마음으로 우러러 봄

74. 피카디리극장, 1962
드디어! 근일 외화 개봉관으로
혁신 발족!! 금반(今般) 폐 극장은
한국예술영화사 외 수사(數社)와
제휴하여 근일 외화 개봉관으로
신(新)발족하는 동시에 '피카디리'
(구 반도)로 개칭하여 세계적 명작만을
엄선 상영코저 하오니 배전의 지도
편달을 앙망하나이다.

75. 서울은행 남대문지점, 1962
1962년 11월 26일 이전. 금반(今般)
당국의 인가를 얻어 폐행 남대문지점을
좌기(左記)와 여(如)히 이전하옵기 이에
공고하나이다.

76. 서울은행 노량진지점, 1962
12월 3일 서울은행 노량진지점 개점.
금반(今般) 당국의 인가를 얻어 폐행
노량진지점을 다음과 같이 신설
개점하옵기 이에 공고하나이다.

77. 제일은행, 1962

78. 아세아극장, 1962
12월 23일, 드디어 개관! 새로이
등장하는 여러분의 명화 감상관!

79. 조흥은행 부산진지점, 1962
폐행 부산진지점은 기간 신축 중이던
영업소의 준공을 보아 다음과 같이 이전
개점하오니 자이(玆以) 공고하나이다.

80. 종근당제약, 1963
근하신년(謹賀新年). 혁명 과업 완수의
중책을 업은 채 어느덧 임인년도
저물었읍니다. 계묘년을 맞이하여
옥체 금안하심을 앙축하오며 지난
임인년에는 끊임없으신 성원에 심심한
감사를 드리오며 새해에도 적극 애호
편달하여 주시옵기 바라나이다.

81. 한국상업은행 부산지점, 1963
이번 저의 은행에서는 당국의 인가를
얻어 부산지점의 신축 공사를 끝내고
아래와 같이 이전 개점케 되었읍니다.
여러분의 더욱 많은 애호와 편달을
바랍니다.

82. 한일은행 인천지점, 1963
신축 이전 인천지점. 금반(今般)
당국의 인가를 얻어 폐행 인천지점을
하기(下記)와 여(如)히 신축 이전하옵기
자(玆)에 공고하나이다.

83. 해태제과, 1963
해태제과의 웅대한 공장이 내놓은
진미의 결정판! 아모-르 초코렡.

84. 부영비철금속신관공업사, 1963
해방 후 외국에만 의존해 오던
동진유(銅眞鍮) 및 알루미늄
등 비철금속 신관(伸管) 및
각봉(角棒)을 폐사에서 각종 국제
규격품을 생산하오니 수요자 제현께서는
각별히 애용하여 주시기 바라나이다.
진유관(眞鍮管)은 각종 공업용
및 손잡이용으로 사용되는바
아국(我國)에서는 본품의 생산이
안 되므로 부득이 철관 등을 사용하고
있는 실정이었으나 앞으로는 폐사
제품을 많이 이용하시옵고 특히 철관에
진유관을 입힌 제품은 가격이 저렴하고
품질이 확고하여 실용적이며 건축
손잡이용으로는 원형관뿐만 아니라
주문에 의하여 변형된 각종 모양의
진유관을 이상적으로 제조할 수
있읍니다. 만일 폐사 제품이 외래품에
비교하여 추호라도 손색이 있아오면
물품 반환은 물론 손해배상까지 해드릴
용의가 있아오니 끊임없는 애호 편달
있으시길 바라나이다.
· 아국(我國): 우리나라

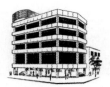

85. 서울은행 수표교지점, 1963
금반(今般) 당국의 인가를 얻어 폐행
수표교지점을 다음과 같이 신설
개점하옵기에 이에 공고하나이다.

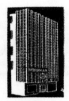

86. 미우만백화점, 1963
5월 6일 신장개업. 질적 보장품의 엄선
판매, 정찰제의 철저한 실시, 한국
초유의 배달제 시행, 새로운 스타일의
장식과 시설, 새로운 형태의 운영과
써비스, 상공부 선정 시범 백화점.

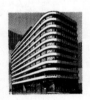

87. 한국상업은행 본점, 1963
친절·봉사·신속을 못도로 하는 여러분의
상업은행은 금반(今般) 본점 행사(行舍)
를 신축케 되었습니다. 신(新)행사가
준공될 때까지는 바로 뒤에 자리 잡은
구(舊) 국제호텔을 임시로 본점 영업부
및 본부로 사용하오니 배전의 애호를
바랍니다.
· 못도: 모토(motto)

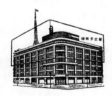

88. 동화백화점, 1963
정찰제 실시, 11월 1일부터. 체제의
혁신, 내부 개장, 철저한 봉사, 백화
(百貨)의 완비.

89. 미도파, 1963
30만 원 경품부(景品付), 연말연시
사은 대봉사!

90. 아세아상사 백화점부, 1963
경품부(景品付) 대매출. 1등 순금제
송아지, 2등 순금제 행운의 열쇠,
3등 뉴-라이온 미싱, 4등 고급 팔목시계,
5등 대원 크리날 세탁기.

91. 화양극장, 1963
친애하는 서울 시민 여러분! 벅찬
희망의 새해를 맞이하여 시민 제현의
존체(尊體) 건승(健勝)하심을
앙축하나이다. 대망의 문화전당
화양극장은 전 시민 여러분의 돈독하신
성원 아래 드디어 개봉관으로 호화무비
(豪華無比)의 시설 완비 초현대식
'맘모스' 극장으로 등장하게 되었습니다.
이제 폐 극장은 신정(新正)을 기(期)
하여 기대하시던 사극(史劇)의 이색편
'단양록'을 가지고 개봉 기념 경축 특별
푸로로서 여러분을 모시게 되었습니다.
앞으로 당(當) 극장은 영화예술 사명의
최첨단에 이바지하려 하오며 진정한
문화전당으로서 건전한 오락과 최고의
써-비스, 최대의 친절, 호화로운
명화만을 선정하여 봉사코자 하오니
부디 여러분의 지도와 성원 있으시기를
바라오며 삼가 개관 인사의 말씀을
올리나이다.

92. 반도·조선호텔 아케이드, 1964
서울에 또 하나의 명소가 생깁니다.
수도 서울 중심부에서도 그 핵점
(核點)을 이루고 있는 반도·조선호텔을
뚫어서 미 대사관에서 상공회의소로
통하는 샛길에 우리나라에서는 처음
보는 '아케이드'(연쇄 상가)를 세우게
되었습니다.
이미 다른 여러 선진 국가에서는
호텔과 아케이드는 서로 어울려 있는
것이 필수 요건으로 되어 있습니다만
이번에 서울의 새 명소로 등장하는
이 '아케이드'에서는 앞으로 우리나라의
특유한 토산품을 비롯한 각종 상품을
널리 내·외국인에게 소개·판매할 뿐
아니라 나아가서 민간외교와 관광사업의
산업화에 크게 도움이 될 것으로 믿고
있습니다. 서울의 새 명소 '아케이드'를
건립하는 데 있어서 뜻있는 분들의
적극적인 참여 있으시기를 바라면서
여기에 임대 신청 요령을 다음과 같이
알려 드립니다.

93. 제일은행 본점 별관, 1964
5월 25일 외국부, 신탁부 본관 별관
이전. 평소 폐행 업무에 대하여 각별하신
후의를 베풀어 주신 고객 제위께 감사를
드립니다. 오는 5월 25일에 폐행
외국부 및 신탁부는 후편 별관 건물
(구 한국은행 외국부 자리)로 이전하옵고
신장(新裝)된 시설로서 여러분에게
계속 최선의 봉사를 하고저 하오니
배전의 이용 있으시기를 바라 안내 말씀
올리나이다.

94. 삼일병원, 1964

금반(今般) 본인들이 좌기(左記)와 같이 병원을 개설하였아오니 배전의 지도와 후원을 바라오며 별기(別記)와 같이 병원을 개방 공람코저하오니 왕림하시와 더욱 이 자리를 영광스럽게 하여 주시기를 앙망하옵니다.

95. 삼양사, 1964
자연스러운 감미, 상쾌한 뒷맛! 새로운 감미료 삼양 달고나.

96. 동대문 스케이트장, 1964
우리나라 유일의 옥내 링크, 연중무휴 개장 중. 활주료 50원 균일.

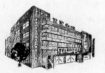

97. 세기극장, 1964
11월 하순부터 개봉관으로 개관 박두. 초(超)모던의 데럭스 5층 건물에 최신 고성능의 영사 시설과 아늑하고 화려한 실내 시설을 완전 구비하고 흥미 있고 유익한 명화를 선택 여러분을 모시고저 하오니 전 시민의 끊임없으신 애호와 편달을 바라 마지않습니다.

98. 신세계백화점, 1965
희망에 찬 새해 새 아침이 밝아 왔읍니다. 즐거웠든, 괴로웠든 인생의 한 막(幕)이 역사의 뒷장으로 사라져 가고 이제 바야흐로 새로운 꿈과 새로운 설계의 장이 펼쳐지려 하고 있읍니다. 저희 신세계백화점이 현대적인 경영 체제로 전환하여 국제적 수준을 지향한 지 불과 1년여에 오늘의 '새 아침' 을 맞이할 수 있게 되었음은 오로지 여러분이 아껴 주신 보람이며 내일에의 '꿈과 설계'를 나눌 수 있게 되었음도 여러분의 우정 어린 지도의 덕분으로

깊이 감사하고 있읍니다. 벅찬 이 감격과 이 감사를 새삼 마음속에 아로새기며 엄숙한 마음으로서 새해에는 더욱 서비스 정신에 정진해 갈 것을 다짐하고 있읍니다. 명실상부한 '현대인의 백화점', 우정이 어린 '여러분의 백화점' 으로서 '신세계'는 오직 여러분 손님과 함께 존재하며 여러분 손님과 더불어 자라 갈 것입니다.

99. 용당산호텔, 1965
정동호텔 광나루 별관(TEL 52-8984·8985).

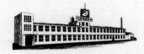

100. 대한중외제약, 1965
약진하는 주사제·수액의 전문 메이커, 대한중외제약! '정확, 신용, 전통'을 못도-로 하는 대한중외제약은 주사제·수액의 전문 메이커입니다. 최신 시설과 엄격한 품질관리하에 제조된 우수한 의약품을 전국 약국, 병원 및 진료소에 공급하여 여러분의 건강관리에 이바지하고 있읍니다.

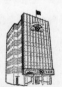

101. 시대백화점, 1965
생산과 판매가 직결되어 있는 시대백화점. 여러분의 경제를 도웁고저 써비스 센타를 개설하였아오니 많은 이용있으시기 바랍니다.

102. 호텔앰배서더, 1965
새 이름, 새 모습, 새 경영. 국제기구 PATA, ASTA 가맹 호텔.

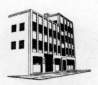

103. 서울은행 청파동 예금취급소, 1965
청파동 예금취급소, 8월 27일 개점. 금반(今般) 당국의 인가를 얻어 폐행 청파동 예금취급소를 다음과 같이 신설 개점하옵기 이에 공고하나이다.

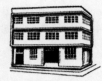

104. 제일은행 성동 예금취급소, 1965
성동 예금취급소, 10월 18일 개점. 금반(今般) 당국의 인가를 얻어 폐행 을지로지점 성동 예금취급소를 다음과 같이 신설 개점하옵기 이에 공고하나이다.

105. 대한교육보험, 1965
사옥 이전 공고. 금반(今般) 좌기(左記)와 여(如)히 본사를 이전하오니 계속 성원하여 주시기 바라오며 자이(玆以) 공고하나이다.

106. 서울은행 휘경동 예금취급소, 1965
휘경동 예금취급소, 12월 10일 개점. 금반(今般) 당국의 인가를 얻어 폐행 동대문지점 휘경동 예금취급소를 다음과 같이 신설 개점하옵기 이에 공고하나이다.

107. 종근당제약, 1966
을사년은 여러분의 편달로 명실공히
세계적인 메이커로 발돋음하였읍니다.
지난 한 해에도 저희들은 인류의 적인
질병을 박멸하고 생명을 보호하는 데
한마음 박애 정신으로 일하여 왔읍니다.
사랑과 평화와 건강의 종표는 금년에도
댁내의 건강과 행복의 길잡이가 될 것을
다짐하옵니다.

108. 서울분유 중랑교 가공장, 1966
서울분유는 30여 년의 전통을
가진 서울우유협동조합의 순(純)
목장(牧場) 우유로 내외 기술을
총망라하여 만들어 낸 값싸고 믿을 수
있는 유아용 분유입니다. 서울분유는
탈지분유 유사분유가 아닌 진짜
분유이며 품질은 정부와 농협이
보증합니다.

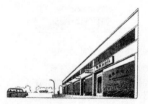

109. 장식품(張食品)쎈타, 1966
안심하고 살 수 있는… 상품의 품질과
위생을 식품연구소가 보증하는
장식품쎈타.

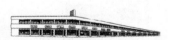

110. 황금성, 1966
일류 상품을 원하시면 을지로 입구
황금성. 값싸고, 품질 좋고, 신용 있는
상점들만을 한데 모아 놓은 황금성(연쇄
상가).

111. 만하장호텔, 1966
아침! 은은한 산새 소리와 같이 깨는
신비로움. 도시인들은 소음과의
격리에서 안식을 찾는답니다.

112. 뉴-파고다삘딩, 1966
임(賃) 사무실.

**113. 서울은행 양정동 예금취급소,
1966**
양정동 예금취급소, 66년 6월 7일
개점. 금반(今般) 당국의 인가를 얻어
폐행 부산지점 양정동 예금취급소를
다음과 같이 신설 개점하옵기 이에
공고하나이다.

**114. 서울은행 약수동 예금취급소,
1966**
약수동 예금취급소, 66년 10월 10일
개점. 금반(今般) 당국의 인가를 얻어
폐행 을지로지점 약수동 예금취급소를
다음과 같이 신설 개점하옵기 이에
공고합니다.

115. 조흥은행 본점, 1966
본점 행사(行舍) 신축 낙성(落成) 12월
19일. 금반(今般) 폐행 본점 건물 신축
낙성을 보게 되어 좌기(左記) 각부를

신축된 본점 건물로 이전하고 새로운
면모와 최선의 봉사로서 여러분의
편의를 도모하고자 하오니 배전의
이용과 애호를 바랍니다.

116. 명동 한일관, 1966
명동 한일관, 신축 개업!

117. 세종호텔, 1966
세종호텔, 1966년 12월 26일 드디어
개관. ▶ 국제적 수준을 자랑하는
현대 시설 ▶ 세종호텔에서만 볼 수
있는 한국 고유의 고전미 ▶ 조용하고
아름다운 전당, 우정과 행복을 위한
회의장(집현전)

**118. 서울은행 양정동 예금취급소,
1967**
양정동 예금취급소 점포 이전.
폐행 부산지점 양정동 예금취급소는
금반(今般) 당국의 인가를 얻어
다음과 같이 점포를 이전하옵기 이에
공고합니다.

119. 동아극장, 1967
신장 개관, 화려한 신(新)발족.

120. 천체과학관, 1967
축! 우리나라 초유의 천체과학관 개관.

121. 청계상가아파트, 1967
서울시가 계획한 국내 최초의 웅대한,
동양 제일을 자랑하는 상가아파트 출현!
폐사에서는 서울 중심가 재개발사업의
일환으로 종묘 앞에서 대한극장까지
연결되는 상가아파트 중 가장 입지적
조건이 좋은 청계천 남측 단일 건물로써
기(旣)히 점포 부분은 완공 개점케
되어 안내 말씀을 드리게 되었음을
시(市) 당국과 더불어 기쁘게 생각하는
바입니다.
본 건물의 특징 ▶ 1층~4층은 점포
▶ 5층~8층은 아파트 ▶ 입지적 조건이
좋은 청계천 남측 단일 건물로써 전면에
주차장이 있고 지하도(地下道)로부터
본 상가에 직통할 수 있으며 지하실
일부에 식품 매장 센타 개설 예정. 한국
초유의 최신 설비 고성능 서서(瑞西)
신들러 회사제 에레베-타 대형 2대 설비.
난방시설 완비, 최신 아루미뉴-움 샷시로
미려한 설비, 한국 최초 고가(高架) 관광
쇼핑 도로 설치.
· 서서(瑞西): 스위스

122. 세운(世運) 나동(棟) 아파트, 1967
대림아파트 분양 예약 및 점포
임대 안내. 오랫동안 준비 중이던
대림아파트는 11월 초 준공 예정으로
완성 부분부터 순차적으로 시민
여러분의 입주를 위하여 주야로 시공을
서두르고 있습니다. 대림아파트 입주를
희망하시는 분은 이 공고를 자세히
보시고 사전 준비하여 신입(申込)하여
주시기 바랍니다.
본 건물의 특징 ▶ 1층~4층은 점포
▶ 5층~12층은 아파트 ▶ 고성능
에레베타 3대 설치(이태리제 SABIEN)
▶ 난방, 온냉 급수, 수세식 화장실 등
최신식 설비 ▶ 고가(高架) 쇼핑 산책
도로 설치(3층 양측 대한극장 앞과 종묘
간 연결) ▶ 놀이터 광장 설치 345평
(6층 중앙) ▶ 을지로 도교(渡橋)

설치(3층) 실내 시설 ▶ 스테인레스
아크릴 욕조, 세면기, 샤워 설비
▶ 스테인레스제(製) 싱크 설비
▶ 수세식 변기 설비 ▶ 주부실, 스팀
온돌 ▶ 구내 또는 일반 전화 배선
▶ 옥상에 가압 물탱크 설치
· 신입(申込): 청약

123. 무창포·그린-비취 클럽, 1967
골프장을 겸비한 회원제 관광호텔
무창포·그린-비취 클럽, 제1차 회원
모집 공고. 해당화가 난무하는 이곳 그린
비취는 한국 최초의 해변 골프장과 전용
해수욕장을 갖춘 최고 별장지로서 회원
(會員)만이 하기(夏期) 및 춘추절을
통하여 가족과 더불어 마음 놓고 휴양할
수 있도록 고급 오락 시설을 설비하여
여러분을 초대코저 하는 바입니다.

124. 풍성전기주식회사, 1968
금반(今般) 폐사에서는 지난 1월
10일을 기(期)하여 무역업으로부터
전기통신기기 제조업으로 전환한
1964년 이래 현안으로 삼아 오던 사명
현실화 조치로서 아래와 같이 상호를
변경하였아옵기 이에 안내드립니다.
구(舊) 상호: 풍성산업주식회사,
신(新) 상호: 풍성전기주식회사.

125. 신한병원, 1968
입춘지절(立春之節)에 고당(高堂)의

존체(尊體) 청안(淸安)하심을
앙송(仰頌)하나이다. 불초(不肖)
등(等)은 뉴욕 코넬대학 니카보카병원 및
연세의대 세브란스병원 외과·연세의대
세브란스병원 내과·국립중앙의료원
방사선과 및 고려X선과의원에 재직
시에 많은 애호와 지도를 받아 감사하고
있습니다.
취일(就日) 금반(今般) 하기(下記)
장소에 신한병원을 신축하고 외과·
내과·방사선과·병리검사실·입원실 등을
완비하고 종합적인 병원으로서 개원하게
되었습니다. 앞으로 본 병원이 국민
건강에 이바지할 수 있는 기관이 될 수
있도록 계속 변함없는 격려와 성원을
바라오면서 우선 지면(紙面)을 통하여
개원 인사 드립니다.

126. 유성관광호텔, 1968
'라듸움' 온천 호텔. 신혼여행에, 관광
여행에, 각종 연회 및 회의에 여러분을
초대합니다.

127. 청량상가, 1968
동부 서울의 판도가 바뀐다. 위용 자랑할
청량상가, 기대하시라. 중소 상업인은
물론 소자본으로서 새로이 상업을
하실 분!

128. 여의도 강변도시, 1968
새 서울 건설! 금년에 이룩될 한강
여의도 강변도시 창조. ① 강변도시
건설(금년 중 분양 예정지) ② 여의도
개발 ③ 고속도로 및 교량 건설 ④ 공원
및 유원지 개발

129. 낙원슈퍼마케트, 1968

약진하는 대(大)서울, 도시계획 재개발 사업의 일환인 낙원슈퍼마케트. 서울시 특수 사업으로 시공 중에 있는 동양 굴지의 초(超)근대식 낙원슈퍼마케트 일부가 준공됨에 따라 68년 5월 16일을 기(期)하여 삼일로의 개통과 아울러 지하층 및 2층 건물 내 점포를 임대코저 하오니 낙원시장 자진 철거 상인 및 일반 희망자는 다음에 의거 신청하시기 바랍니다.

본 건물의 특징 ▶ 지하층: 총 1,400평에 195개 점포(671 평), 보이라실·변전실(232평)이 있어 현대식과 위생적인 수려한 우리나라 최대·최신을 자부하는 가정과 주부에 직결되는 시장으로 일체의 식료품 등이 총집(總集)하며 각 층을 연결하는 에레베타 5대(극장용 20인승 2대, 점포 및 사무실용 12인승 3대)가 있음 ▶ 1층: 퇴계-을지2가-청계천-종로 2가를 종단하여 재동·율곡로를 연통 (連通)하는 노폭(路幅) 40m 장(長) 160m의 대로와 별도로 약 300대의 자동차가 주차할 수 있는 부지가 있으며 각 고층을 연결하는 에레베타 2대 (아파트 및 사무실용 12인승)가 있음 ▶ 2층: 총 2,179평에 약 400개 점포 (1,236평)가 있어 주로 아동복을 비롯한 의류·각종 가정용 고급 상품을 수용 예정임 ▶ 3층: 총 2,074평에 수려 청결한 예식장(회의실용) 6개소 (1,218평), 화원·선물 센타(19평), 미·이용원(88평), 사진실(37평), 사무실 (42평), 점포(151평) 등을 수용 예정임 ▶ 4층: 총 1,772평에 한·양식(240평), 식도락 휴게실(95평), 임대 사무실 (594평)로 사용 예정임 ▶ 5층: 총 1,005평에 당사의 사무실(724평), 기계실(30평) 등으로 사용 예정임(전화 교환실 15평) ▶ 4·5층 남측은 현대식 극장(741평 1,700석)과 루-후가든 (광장) 300평이 있음 ▶ 6층~15층: 총 4,405평에 냉온방 시설 구비한 초현대식 아파트 170동(각층 약 440평,

각동 22평) ▶ 16층: 스카이라운지 (150평)로 사용 예정임 ▶ 본 건물의 총건평 15,336.01평

130. 세운상가, 1968

한국 건축계의 희소식, 금성 에레베타. ▶ 금성사(金星社)의 오랜 연구와 히타치사(社)의 기술제휴로 세계 각국에서 제작한 에레베타(ELEVATOR) 및 에스카레타(ESCALATOR)의 결점을 개선하여 현대건축에 알맞게 설계된 성능과 디자인(design)의 미(美)가 조화된 금성 에레베타와 에스카레타를 생산하게 되었습니다. ▶ 금성의 기술진은 여러분과 계약이 체결되면 직접 설치하여 최단 납기를 약속하며 철저한 아후터 써비스로 여러분의 에레베타 및 에스카레타를 언제나 안전하게 유지 관리하여 드립니다.

131. 뉴-서울슈퍼마켙, 1968

구(舊) 중앙도매시장을 초현대화한 대한민국, 최초·최대의 슈퍼마켙 개점 (6월 1일). 뉴-서울슈퍼마켙은 우수한 메이카의 제품만을 저렴한 가격, 편리한 방법으로 직매하기 때문에 소비자에게 보다 많은 이익과 서비스를 100% 보장해 드립니다.

132. 월곡시장, 1968

월곡시장 개장 안내의 말씀. 존당(尊堂)의 청안(淸安)하심과 만복 있으시길 축원하나이다. 금반 월곡시장주식회사에서는 서울시장의 개설 허가를 받아 종합 시장인 월곡시장 신축이 완성되어 1969년 1월 초에 개장할 예정입니다. 시장은 아래와 같이 현대화한 완전한 시설을 갖추고

1968년 12월 15일부터 점포 임대계약을 하겠아오니 유능하신 여러분이 많이 참여하시어 시장 발전을 도모하고 시민 제위의 경제생활에 이바지하여 주시기 바라나이다.

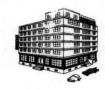

133. 산다호텔, 1968

다동 중심가에 새로 자리 잡은 서구식과 한식을 겸한 호화롭고 아담한 여러분의 휴식처!

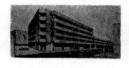

134. 삼선상가, 1968

삼선상가 개점 안내. 돈암동 주택 중심가에 근대 상가로 신축된 삼선상가는 20만 주변 고객의 다대(多大)한 기대리(期待裡)에 드디어 개점하게 되었습니다.

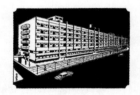

135. 우량국산품 전시장, 1968

성하지절(盛夏之節)에 존체(尊體) 만강(萬康)하심과 일익(日益) 번창 (繁昌)하심을 앙축하나이다. 금반 폐사에서는 국가의 건설 시책에 호응하여 서울 불량 지구 개발 사업의 일환으로 총연장 518m 7층 4개 동, 총건평 11,186평의 규모를 갖춘 세계에 자랑할 수 있는 초현대식 맘모스 삘딩 동대문 상가아파트를 시공 중이던 중 드디어 8월 중순 개점을 앞두고 여러 우량 생산품 메이카의 요청에 부응하여 폐사 2층(1,567평)에 귀하가 원하는 평수와 귀사에서 제품(製品) 된 우량 국산품의 우수성을 과시할 수 있는 종합 전시장을 겸한 총직매장을 설치하였습니다.

▶ 귀사의 우수한 제품과 약진하는 모습을 연중무휴로 본 전시장을 통하여 내외에 전시하는 절호의 기회를 마련했습니다. 특히 각 시도별 관을 설치하여 향토 토산물을 자랑할 수 있는 동시에 전 국민의 구매력 개발에 기여코저 하며 ▶ 이 상설 전시 효과가 곧 귀사 생산품의 판매 촉진에 큰 성과를 가져다줄 것이며 이 기회에 한 분도 누락 없이 적극 참여하시기를 바라옵고 귀사 우수 제품의 자랑꺼리들이 직매장을 통하여 날개 돋치듯 매진되기를 바라는 바입니다.

138. 중소기업은행 본점, 1968
본점 신축, 11월 18일(월) 이전.
고객 여러분의 번영과 행복을 위하여 봉사하여 온 당행은 이번에 본점을 신축, 이전하게 되었습니다. 평소에 베풀어 주신 여러분의 성원에 감사드리며 앞으로도 많이 이용하여 주시기 바랍니다.

142. 프린스호텔, 1969
초현대식 냉방, 자동 환기, 방음장치를 갖춘 국제 수준의 프린스호텔.

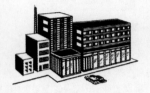

136. 뉴-동래관광호텔, 1968
하기 휴가, 주말 휴가에 꼭 들리시기를!

139. 다이나전자공업 전주공장, 1968
국제 수준을 능가하는 다이나 라디오.

143. 호남비료, 1969
약진 한국! 경제 발전의 보람!

137. 상원데파트·맨션2동, 1968
제1회 종합 상품 비교 전시회.
공업력(工業力)의 발전에 따라 우리 국내에서도 우수한 상품이 많이 생산되고 있습니다만 그 반면에 유사품이나 질적으로 불량한 것도 적지 않게 나돌고 있습니다. 한국소비자보호본부에서는 '좋은 상품을 싸게' 소비 대중에게 소개하려는 의도 아래 다음 요령에 의해 '상품 비교 전시회'를 갖게 된바 우량품을 생산하는 업자는 자신 있는 상품을 자랑할 수 있고 소비자는 값싸고 좋은 생필품을 선택할 수 있는 좋은 기회가 될 것입니다. 따라서 이 전시회는 '소비자는 왕'이란 투철한 봉사 정신 아래 기업과 소비 대중의 거리를 단축시키려는 데 그 목적을 두고 있으므로 많은 우수 상품의 출품과 시민 여러분의 적극적인 참여를 바라 마지않는 바입니다.

140. 대왕코너, 1969
새 술은 새 포대에! 여러분의 부자 꿈은 대왕코너 새 점포에! ▶ 은행적금 (조흥은행 무궁화적금)으로 여러분께선 어엿한 점포를 마련하실 수 있습니다. ▶ 목돈 없이 점포를 갖고 싶은 분에게 절호의 기회를 드리는 대왕코너의 획기적인 거사(巨事) ▶ 청량리의 면목(面目)을 일신케 한 한국 최대의 도산매 쎈타 대왕코너.

141. 성·빈센트병원, 1969
도시인의 정양(靜養)에 알맞은 현대식 종합병원 카톨릭의대 부속 성(聖)빈센트병원은 개원 2주년을 맞이하였습니다.
· 정양(靜養): 몸과 마음을 안정하여 휴양함

144. 부관상가아파트, 1969
순 민간 자본으로 건설한 아파트 중 최초로 장기 할부 분양.

145. 문화방송, 1969
문화방송 사옥 이전. 맑고 밝고 알찬 텔레비전 문화방송 MBC-TV 8월 8일 개국.

146. 신평화상가, 1969
평화시장의 연속 상가. 전국 중요 생산품의 도산매 시장, 8월 중 개점.

147. 라이온스호텔, 1969
국제 수준의 현대 시설. 호화로운
양식(洋式) 및 한식(韓式) 호텔실(室),
양식당, 연회실 완비로 약·결혼식,
피로연, 각종 회의 대환영. 최고 시설의
사우나 휴게실, 터키탕, 오락실,
실내 골프장.

148. 명동백화점, 1969
서울의 빠리… 명동백화점 드디어 15일
개점! 보다 새로운 백화점, 보다 정다운
백화점, 백화점 중의 백화점!

149. 코스모스백화점, 1969
70년대를 여는 새로운 데파-트!
명동 입구 코스모스백화점은 전관
냉난방으로 총건평이 6,000평,
에스카레타 8대, 에레바타 15대,
지하 주차장 800평도 마련됩니다.
70년 8월 개점.

150. 동대문 종합시장, 1970
동대문 종합시장, 점포 예약 접수중! ▶
별개 국번의 전화 분국 설치!

체신 당국의 집중 전화제 실시
첫 케이스로 당 시장내 별개 국번의
전화 3,000회선 확보. 금년 7월 개점과
동시 개통 ▶ 시장에 화재란 옛날
이야기, 완벽한 방화 시설. 화재탐지기,
화재경보기, 시장 내 소방 도로 확보,
발화 즉시 자동 소화되는 '스프링쿨라'
한국 최초 등장

151. 성북상가아파트, 1970
상가아파트 입주 안내 ▶ 1층: 각종
식료품, 금은보석, 시계, 라디오, TV,
양품류, 고무 제품, 비닐 제품, 피복
의류, 화장품, 기타 ▶ 2층: 다방, 식당,
병원, 이용원, 미용원, 사무실 등
▶ 3층: 아파트

152. 풍전호텔, 1970
저렴한 가격에 최고급 시설!
5월 초 개관!

153. 코스모스백화점, 1970
백화점 점포 임대계약 접수 중. 지하
2층, 지상 5층. 전관 완전 자동 방화
설비, 냉온방 시설 완비, 에스카레타
8대, 에레베타 3대, 지하 주차장 800평.

154. 시대복장 서울공장, 1970
동양 최대의 맘모스 봉제공장 가동!!

155. 코스모스백화점, 1970
점포 임대계약 마감 박두. 여러분을
위해서 만들어지고, 여러분에 의해서
경영되어, 여러분의 살림을 살찌게 할
것입니다. 개관을 많이 기대해 주세요.

156. 신촌상가아파트, 1970
신촌상가아파트 점포 모집. 5층 이상
아파트 입주자는 10월부터 모집합니다.
대단위 면적 사용자와 생산업체의
직매장 및 판매 유경험자를 환영함.

157. 여의도 시범아파트, 1970
정서 어린 새 마을, 격조 높은 아파트,
여의도 시범아파트 입주자 모집 공고.
건강을 얻는 곳, 시간을 얻는 곳, 부귀를
얻는 곳. 준공 예정일 1971년 9월.

158. 동원예식장, 1970
초현대식 시설로 전면 신축!
10월 1일 개업, 예약 접수 중. 아름다운
정원! 예식가의 명물 꽃가마 등장!

159. 삼익피아노사 신사옥, 1970
9월 10일 음악의 전당 신사옥 개관!

금번 충무로 2가에 현대식 9층 사옥을
신축하여 9월 10일 개관하게 되었는바,
본 사옥 4층에 뮤직홀(강당)을 마련하여
모임 및 발표회 등 편리하게 사용할
수 있도록 최신 시설을 완비하였으며
5, 6, 7층에는 국내 최대 규모의 음악
학원을 부설, 음악인을 위한 전당으로써
국민 음악 및 정서교육에 이바지하고자
합니다.

160. 국제시장, 1971
350만 광주 대단지의 새로운 국제시장!
점포 임대 예약 개시.

161. 진양데파트·맨숀, 1971
잔여 맨숀 30동 선착순 실비 분양.
진양데파트·맨숀의 유리한 점 ▶ 시내
중심가로서 교통이 제일 편리합니다.
▶ 승용 자동차 600대를 수용할 수
있는 옥상 및 지상 주차장이 마련되어
있습니다. ▶ 자동 고속 에레베타
7대와 자동차 에레베타 4대를 보유하고
있습니다. ▶ 냉온방 시설과 위생
시설이 완비되어 있으므로 문화생활을
영위할 수 있는 초현대식 고급 데파트
맨숀입니다. ▶ 자가발전 300KW
2대가 설치되어 있으므로 정전의 염려가
없습니다. ▶ 특히 방화 시설과 경비에
대하여는 완벽을 기하고 있으므로
생명과 재산 보호에도 염려가 없습니다.

162. 서울로얄호텔, 1971
관광 서울 면목 일신되다! 유명한 도시는
저마다 특색 있는 호텔을 갖고 있습니다.
한국 호텔의 심볼이 될 서울로얄호텔이
3월 12일 서울 한복판에서 개관됩니다.

163. 과림주택단지, 1971
중산층을 위한 과림주택단지 구입 안내
▶ 교통: 광화문에서 논스톱 35분이며
개봉동 단지와 광명아파트에서는 직선
거리 3KM이고 오류동 진입로에서는
7KM입니다. 본 단지 앞에서 영등포까지
30분마다 버스가 운행되고 있습니다.
▶ 여건: 단지 내까지 전기, 하수도,
도로, 정지 등 기본 시설을 본사에서
완비하며 구획 정리하여 20%의
도로 감보율이 적용되며 대지 조성을
준공시킵니다. ▶ 건축: 단지 내
희망하시는 분에 한하여 주택 건축을
건평 15평부터 제한 없이 건축할 수
있으며 설계 면적은 본사에서 시범
설계도를 구비하고 무료로 제공합니다.
▶ 환경: 아름다운 전원이 동남(東南)
으로 무한정 전개되며 주택공사 개봉동
단지와 시흥, 안양, 소사의 중심지에
속하는 공기 맑고 풍광 있는 전형적인
교외 주택단지이며 장차 주거지로써
크게 발전될 전망이 많다고 봅니다.

164. 조선호텔, 1971
개업 한돐을 맞이하여 고객 여러분께
감사드립니다. 이제 조선호텔은 고객
여러분의 성원 속에서 유일한 서울의
안식처로 성장하였습니다. 조선호텔이
기대했던 한국 관광의 발전과 고객
여러분의 위안을 위하여 봉사해 드릴
기회가 마침내 찾아왔습니다. 고객
여러분! 이 품위 있고 격조 높은 시설과
음식, 즐거운 위안(慰安) 속에서 멋과
휴식을 찾으십시요.

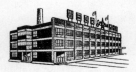

165. 별표전축 천일사 공장, 1971
별표전축만이 서울시 우량 공산품
232호 지정품입니다.

166. 비제바노 명동본점, 1971
명화(名靴)의 전당, 도심에 서다.
비제바노 명동본점, 5월 20일 개점.

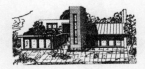

167. 샘마을 힐싸이드 주택단지, 1971
경인가도 연변에 위치한 이색적 새 마을
분양 개시!

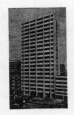

168. 피어선도심맨숀, 1971
도심 생활에 알맞은 피어선도심맨숀
분양 안내.

169. 서울 도우뀨호텔, 1971
서울 중심부에 새로이 탄생하는 국제
수준의 디럭스급 호텔! 풍부한 지식과

경험으로 이룩된 저희 호텔은 고객 여러분에게 매우 흡족한 휴식처가 될 것을 약속드립니다. 특히 조용하고 아늑한 분위기와 섬세하고 세련된 써비스는 여러분의 사업 관계, 세미나르, 집회는 물론 가족 친지와의 단란하고 즐거운 회식에도 가장 적합한 장소가 될 것입니다.

170. 혜성맨숀아파트, 1971

중심가에 우뚝 솟은 혜성과 같이 나타난 초현대식 혜성맨숀아파트 분양. 입주 예정일, 1972년 3월 31일경.

171. 롯데제과 껌 공장, 1972

"제가 일본에서 껌, 쵸코렡 등의 과자를 만들어 온 지도 어언 25년이 지났습니다. 또한 한국의 롯데가 창립된 것도 벌써 6년에 이르렀습니다. 그동안 저는 고국의 여러분들로부터 '왜? 한국에서는 일본에서와 같은 좋은 과자를 만들지 않고 있느냐'라는 충고를 받고 항상 괴롭게 생각해 왔습니다. 그러나 그것은 국내 사정에 따른 원료, 기계 설비 등의 어려운 여건과 기술적인 여러 가지 문제로 인하여 지금껏 그 뜻을 이루지 못했던 것입니다. 다행히도 이번에 최신의 설비를 자랑하는 영등포 껌 공장을 신축하게 되어 한국롯데에서도 일본롯데와 똑같은 수준의 제품을 생산하게 되었습니다. 세계의 우수한 기술을 한데 모아 만든 제품 '롯데 대형껌'을 여러분께 내놓게 된 것을 영광스럽게 생각하며, 또한 이 '롯데 대형껌'에 비길 수 있는 껌은 다시 없을 것으로 확신해 마지않습니다." 사장 신격호.

172. 라이온빌딩, 1972

오늘은 누구와 식사 약속을 하셨습니까? 라이온빌딩은 7층 전관을 식도락의 전당으로 동경식(東京式) 호화 시설을 갖추고 고객 여러분을 모시고 있습니다. 동경식 분위기에 동경식 일본 요리, 고급 징기스칸 요리를 적은 비용으로 누구나 즐길 수 있는 곳이 바로… 식도락의 전당 라이온빌딩.

173. 문화관광호텔, 1972

당신을 귀빈으로 초대합니다. 화사한 새봄과 함께 탄생한 문화관광호텔이 당신을 기다리고 있습니다. 아담하고 조용한 객실, 이태리언 그릴 TREVI, 서구식 커피숍 LIEBE, 나이트크럽 LUXY, 호텔 객실이나 각종 연회 예약은 73-8275.

174. 제일약품 용인공장, 1972

자랑이나 자만이 아닙니다. 사실 그대로의 제일약품의 좌표. 제일약품은 15~16년 전부터 해외 선진국의 우수 치료 약품만을 선택·수입하여 질병 퇴치에 공헌하여 오던 중, 금반(今般) 우리 정부의 인가를 받아, 외국 회사와의 원료 및 기술제휴로 종전에 수입·공급하던 신약들을 외국 기술자의 상주하에 수입품과 꼭 같은 제조 공정, 꼭 같은 약효로 국내에서 정성 들여 생산·공급하게 되었습니다. 다음과 같은 여러분과 낯익은 약들이 바로 제일약품의 제품이오니 변함없는 신뢰로서 육성하여 주시기 바랍니다.

175. 하니·맨션, 1972

한국 최초 비지네스 기능을 갖춘 획기적인 맨션! 10월 10일 입주, 분양 개시.

176. 국민은행 본점, 1972

1972년 10월 25일, 본점 신축 이전.

177. 한국스위밍센타, 1973

대한수영연맹 공인 국제 규격 50m 맘모스 실내 수영장. 환절기의 건강관리는 한국스위밍센타에서!

178. 대왕코너, 1974

하루 30만 명이 붐비는 지하철의 종점. 대성황 중에 점포 분양 임대 중. 역사적인 지하철의 개통이 임박하였습니다. 절호의 기회를 놓치지 마시고 하루 30만 명이 출입하는 지하상가의 주인이 되십시요.

179. 제주KAL호텔, 1974

제주도가 바뀌었습니다. 삼다(三多)· 삼무(三無)의 신비가 있고 아열대식물,

야생조(野生鳥)가 섭생하는 자연 그대로의 섬 제주도에 초딜럭스 제주 KAL호텔이 문을 엽니다. 원시림 속에서의 사냥, 오염되지 않은 바다낚시 그리고 골프·보링에 이르기까지 모든 것을 즐기실 수 있습니다. 이제 제주도는 남국의 낙원으로 바뀌어졌읍니다.

180. 삼부토건 고급 문화주택, 1974
쾌적한 환경, 실용적 구조, 저렴한 가격! 특가 분양!

181. 빅토리아호텔, 1975
빅토리아호텔 4월 7일 개관!

182. 여의도관광호텔, 1975
공해 없는 수중 도시 중심지에 자리 잡은 여의도관광호텔. 묵묵히 흐르는 한강을 정겹게 감상하시면서 쌓인 피로를 풀 수 있는 아늑한 곳! 여의도관광호텔로 초대합니다.

183. 제3차 해운대SUMMER맨션, 1975
극동호텔 옆! 해운대 바닷가. 모델하우스 공개 중.

184. 서울은행 본점, 1975
75년 10월 20일, 본점 신축 이전.

185. 방산종합시장, 1976
개장 박두. 국내 최고의 요지, 최고 시설의 방산종합시장. 본 시장의 특징 ▶ 전면 분양으로 점포 소유자 여러분이 시장 발전과 운영에 직접 참여할 수 있음 ▶ 청계천 5가에서 본 시장을 통과하는 우회 관통 도로(폭 10m) 신설 ▶ 지하 대형 주차장 ▶ 각 점포에 자동 소화 시설(스프링크라) 및 중앙 공급식 난방 ▶ 각 점포 스프링 샷타, 전기·전화 배선 ▶ 특수 설계에 의한 채광·환기 설비 ▶ 각 동간 간격 유지(5.4m)로써 차량 통행 원활 ▶ 점포 바닥은 고급 타이루, 복도는 인조대리석 ▶ A·B동 간 지하 통로 시설

186. 대우센터, 1976
대우센터 입주 개시! 안전·경제적 오피스빌딩 ▶ 경제적인 임대료, 효율적인 공간: 최신 공법으로 시공된 사무실 내부에는 기둥이 전혀 없어 경제적인 공간 이용이 가능하며, 전기·수도·냉난방비를 포함, 합리적인 보증금과 임대료로 최신 시설을 이용하실 수 있어 경제적입니다. ▶ 화재 안전도 100%: 중앙 관제식 종합 방재 센터에서 자동으로 집중 제어되는 화재 예방·탐지 시설과 전층 스프링쿨러 등 소화시설이 기준

이상으로 완비되어 화재 안전도 100% 입니다. ▶ 최대 규모의 주차장: 연건평 8,000평의 주차 빌딩은 동시에 750대의 차량을 주차시킬 수 있어 수용 능력 국내 최대입니다.

187. 삼양사 본사, 1976
삼양사는 정제당(精製糖)=삼양설탕, 포리에스텔=트리론, 냉동 가공어를 생산·판매·수출하는 종합 기업입니다. 삼양사는 올해 창업 52주년을 맞아 다시 새로운 발돋음을 시작합니다. ▶ 전주공장의 포리에스텔 생산능력을 스테이플화이바 일산(日産) 72톤, 필라멘트 일산 31톤으로 확장, 국제 단위화하고 ▶ 울산공장에 일산 800톤의 정제당 생산 시설 외에 우리나라 최초로 이온교환수지, 슈가에스텔 S·P 생산 설비를 신설하며 ▶ 목포공장에 사료 공장을 부설하는 한편 ▶ 서울에 삼양빌딩을 신축, 부동산 임대도 하게 되었읍니다. 오늘날은 기술혁신의 시대입니다. 삼양사는 항상 새로운 지식을 경영에 도입하여 회사를 변화시키고 발전시키는 데 노력하고 있읍니다. 이것이 나라와 겨레의 부강한 미래를 위한 기업의 책임이라 믿기 때문입니다.

188. 이수중앙시장, 1976
크고 좋은 시장, 이수중앙시장. 아무리 크고 좋은 시장이라 하더라도 700만 서울 시민이 한결같이 이용할 수는 없습니다. 이수중앙시장은 이수단지, 삼호아파트, 반포아파트, 동작동, 사당동, 서초동, 흑석동, 방배동, 외인촌 30만 주민이 언제나 손쉽게 이용할 수 있는 곳에 건설되고 있습니다. 이수중앙시장은 1,712평의 매장, 넓은 계단실, 새로운 공법의 방화 시설, 고압 특수 난방, 400평의 주차장 등 현대적

시설을 갖추면서도 구수한 재래식
시장의 맛도 풍길 크고 좋은 시장입니다.
개점 예정일 1976년 10월 1일.

189. 서울프라자호텔, 1976
한국의 최신 특급 호텔이 인재를
구합니다. 1976년 10월 1일 개관.

190. 백화점미즈, 1976
전관 개관 7월 7일. 명동의 미즈는
여러분의 격려와 사랑 속에 미즈 탄생
대행진을 시작하였습니다.

191. 동서증권, 1976
동서증권이 새 사옥에서 여러분을
모십니다. 저희 동서증권은 명동 새
사옥으로 이전하면서 경영과 서어비스를
대폭 개선하여 이제 8월 30일부터는
새로운 분위기에서 고객 여러분을 한층
성실하게 모실 것을 약속드립니다.

192. 중앙투자빌딩, 1976
76년 8월 16일(월), 신축 이전.

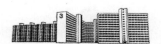

193. 동작동 삼호아파트, 1976
동작동 삼호아파트 ▶ 도심까지
15분: 집에서 시청 앞까지, 제1,3 한강교
또는 잠수교 어디로든 출근 시간
15분의 거리입니다. ▶ 완전한 주거
환경: 학교, 은행, 슈퍼, 상가, 병원
등 경제, 문화시설이 완비되어 있어
편리한 주거 환경입니다. ▶ 탈공해
지대: 한강과 관악산을 조망할 수 있고,
인근에 산재한 녹지대가 도심지와 전혀
다른 전원 분위기를 만들어 주는 쾌적한
주거지입니다. ▶ 급성장하는 개발 지구:
강남 개발 붐 속에 잠수교, 시외버스
터미날 등의 개설로 가장 급성장하는
지역입니다.

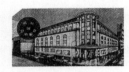

194. 대한투자금융, 1976
1976년 9월 6일 명동 구(舊) 예술극장
새 사옥으로 이전하여 보다 알찬
봉사로써 고객 여러분을 모시고자
합니다.

195. 서울투자금융, 1976
당사는 본사 사업장을 1976년 9월
6일부터 이전케 되었습니다.

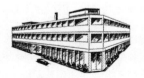

196. 북부서울백화점, 1976
북부서울백화점, 드디어 점포 임대 개시!
10년 이래 120만 시민이 살고 있는
북부 서울의 상권을 확보한 수유시장의
터전 위에 시장과 백화점을 조화한
한국 처음의 야심적 대종합시장인
북부서울백화점에 점포를 원하시는
분은 왕림하여 문의하시기 바랍니다.

197. 로얄쇼핑센터, 1976
반포아파트·이수단지 내 로얄쇼핑센터
탄생. 쇼핑센터 점포 임대, 계약 접수
9월 16일부터.

198. 제일백화점, 1976
제일 가족으로 당신을 초대합니다.
제일백화점이 10월 5일부터 지하상가
임대를 시작합니다. 명동에서도
상가로서는 제일 요지에 화제의
제일백화점이 지하상가 임대를
개시합니다. 명동에서 제일 높은 22층
고층 빌딩, 카페트가 풍겨 주는 최고급
실내 분위기, 모두가 화제의 초점을
모으고 있습니다. 고객들이 바라고
있던, 고객들의 마음을 충분히 사로잡을
수 있는 화제의 백화점. 제일백화점이
가족을 초대합니다.

199. 용평스키이장, 1976
대관령, 전천후 용평스키이장(場).
12월 3일 개장.

200. 새로나백화점, 1976
오세요, 보세요, 새로나의 꿈을…
새 시대의 백화점이 문을 열었습니다.
넘치는 현대 감각, 미래를 바라보는

설계, 믿음과 사랑이 움트는 새로나.
오세요, 보세요 그리고 마음껏 즐기세요.
12월 1일 개관.

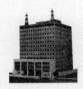

201. 대림산업, 1976
대림산업 사옥 이전.

202. 중외제약 신축 공장, 1977
중외 의약품이 국민의 혈맥에 흐른 지
30여 년. 국민 여러분의 협조와 성원
아래 오늘을 맞이한 중외제약은
우수하고 신뢰할 수 있는 정밀
치료제의 생산을 시작하여 이상적인
항생제 및 주요 의약품의 원료 합성에
성공하였고 의료 기기 전문 공급을 위한
대한중외상사 설립과 의료계의 오랜
숙제로 되어 왔던 암 치료제의 국내
최초 생산을 실현해 오고 있습니다.
이는 국민 건강을 증진하기 위한
목표 아래 여러분의 기대와 성원에
보답하려는 의지의 소산 때문이라
생각합니다. 기업의 발전이 사회의
발전과 직결된다는 사명감 아래 중외의
노력은 새해에도 계속될 것입니다.

**203. 삼성석유화학 PTA 생산공장,
1977**
수출산업의 구조적 혁신을 선도할
삼성석유화학, 울산에 동양 최대 규모의
PTA 생산 공장을 건설합니다. 삼성이
그 웅지를 중화학 분야에 펼치고자
울산에 폴리에스터 섬유 원료인
PTA 생산 공장을 건설합니다. 삼성은
세계 굴지의 석유화학 기업인 미국의
아모코와 일본의 미쓰이석유화학과의

합작으로 삼성석유화학주식회사를
설립하였습니다. 이 공장이 완공되는
1979년에는 연간 10만 톤의
PTA를 생산하여 지금까지 전량
수입에 의존하던 PTA의 완전
국산화를 이룩하며, 1981년까지는
연간 생산능력을 15만 톤으로 증대하여
국내 수요를 충족시키고 나머지는 세계
시장에 모두 수출할 계획입니다. 삼성은
수출 경쟁력을 강화시켜 수출산업의
구조적 혁신을 가져올 이 사업을
발판으로 각종 연관 석유화학 산업에
폭넓게 참여함으로써 80년대 수출
한국의 새로운 역군으로 그 책임을
다할 것을 다짐합니다.

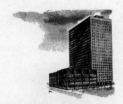

204. 한국외환은행 본사, 1977
저희 은행은 제4차 경제개발 5개년
계획의 원동력인 내자(內資) 동원을
위한 저축 증대와 100억 불 수출 달성을
위한 모든 지원에 앞장서고 있습니다.
1977년 1월 30일, 창립 10주년을
맞이하여.

205. 부산아리랑관광호텔, 1977
"약동하는 계절, 새 봄을 맞이하여
존체 만안하심을 앙축하오며 하시는
일이 번창하시기를 기원합니다.
금번 부산역광장에 '부산아리랑관광
호텔'을 신축, 초현대식 부대시설을
갖추어 4월 29일에 개관하게
되었습니다. 평소 저의 관광호텔
개관을 위하여 물심양면으로 아낌없는
성원과 협력을 하여 주신 데 대하여
심심한 경의를 표하며 앞으로도 배전의
지도와 편달을 바라오며 많은 이용
있으시기를 우선 지상으로 나마 삼가
인사드립니다." 부산아리랑관광호텔
대표 김필곤

206. 주공아파트 단지 내 목욕탕, 1977
주공아파트 단지 내 최신 설비를 갖춘 각
지구 목욕탕, 종합상가(인천 주안) 매각.

207. 가든타운 전원주택, 1977
아주건설이 마련한 또 하나의 보금자리,
아파트 생활을 그대로 자연 속에 옮겨
놓은 새로운 형태의 전원주택.

208. 마산가야백화점, 1977
산업 도시 마산에 새 명소 탄생!
마산가야백화점은 '레저와 쇼핑'을 겸한
현대식 다목적 설비의 대형 백화점입니다.
새로이 탄생되는 마산가야백화점은
5대 거점 도시 개발 사업과 발맞추어
날로 팽창해 가는 산업도시인 마산시
한복판에 초현대식 시설을 갖추고
경남북 최초이며 국내 현존 3대 백화점에
버금가는 대형 종합백화점입니다.
한곳에서 레저와 쇼핑을 함께 즐길 수
있는 대규모 매장 구성, 써비스 코너
설치 등 고객에게 모든 편의를 제공하며
임대주에게는 통일된 기획과 경영 체제,
이상적인 매장 구성, 신속한 정보,
구매력 촉진 등 모든 지원을 아끼지
않을 것입니다. 오는 8월 1일부터 임대
상담을 개시하오니 저희 백화점과
번영을 함께하실 뜻이 있는 분들의
상담을 바랍니다.

209. 서린호텔, 1977
명예와 신의를 갖고 여러분을 모셔 온
저희 서린호텔에서는 품격 높은 새
사교장으로써 비지네스는 물론 가족
동반을 위한 최적의 분위기라 자부하는
직영 나이트클럽 솔로몬을 개장하게
되었습니다. 10월 4일 개장.

210. 여의도 광장아파트, 1977
투자 가치 증대, 관리비 저렴, 안락하고
쾌적한 서구식 문화 환경, 647세대 9월
29일 공개 추첨 분양.

211. 유니온가스 창원공장, 1977
1977년 9월 29일, 유니온가스 창원공장
준공.

212. 도일상가, 1978
도일상가(슈퍼, 점포) 3월 3일부터 선착
분양.

213. 대한텔레비전 구미공장, 1978
국내 최대 TV 공장을 만들기 위해–구미
건설단장과의 인터뷰.

214. 서울우유, 1978
서울우유 요구르트가 지닌 것, 그것은
눈에 보이지 않는 40년의 경험입니다.

215. 신한양상가, 1978
5월 19일 상가 선착순 분양. 수익성이
보장되며 안전한 투자의 명소 영동의
압구정동. 한양아파트 4차 분양으로
더욱 발전이 보장되는 지역.

216. 캠브리지 소공영업부, 1978
9월 30일 캠브리지 소공영업부가 문을
엽니다.

217. 금강제화 명동지점·광교지점, 1978
동양 최초로 미국 NEW YORK에
금강 직영 스토아 2개점을 개점한 데
이어 국제적 규모의 초대형 스토아
2개점을 서울 명동과 광교에 증설
개점하였습니다.

218. 강남고속버스터미날, 1978
승객과 고객의 편익을 위해 여기
강남에 세계 굴지의 고속버스 터미날
착공. 승객과 시민의 기대 속에 여기
서울 강남고속버스터미날 바로
그 위치에 대지 28,000평 연건평
36,000평(지하 1층, 지상 7층)의
거대한 터미날을 11월 23일 드디어
착공했습니다. 새 터미날이 완공될 때
매표의 자동기계화가 이룩되며 62곳의
승차장과 대합실에 냉온방이 완비되고
넓은 하차장에 연결 교통이 질서 있게
대량 통과하여 쾌적하고 편리한 시설·
환경을 마련할 것입니다. 또한 승객의
편익과 지역사회의 발전을 위해 버스를
타고 내리는 바로 그 건물에 대규모
상가와 휴식처를 함께 마련합니다.
이제 막 착공된 새 터미날은 80년대를
향한 '꿈과 번영의 새 광장'으로 갖출
것입니다.

219. 호텔롯데, 1979
"세계의 명소 호텔롯데가 개관하여
여러분을 모시게 되었습니다. 이제
호텔롯데는 한국 관광산업의 기수로서
초현대식 시설을 완벽하게 갖춘
명실공히 세계 정상급의 호텔임을
자부합니다. 그러나 호텔롯데는 시설이
가장 훌륭한 것으로만 만족하지
않습니다. 훌륭한 호텔이란 다른 어떤
호텔보다 이곳을 찾는 손님들에게
친절하며, 보다 즐겁고 편안하게
모실 수 있어야 한다고 저희는
명심하고 있습니다.
호텔롯데는 우리의 힘으로 세웠을
뿐 아니라 경영 체제도 외국의 호텔
체인에 의존하지 않고 우리의 땀과
우리의 경험을 바탕으로 우리가 직접
운영하는 국내 유일의 국제 규모의
호텔입니다. 또한 호텔롯데는 고객의
안전을 무엇보다 중요하게 생각하여
소방시설 및 화재 대비 장치에 만전을
기했습니다. 또한 완벽한 대고객
서어비스를 위하여 유능한 호텔 요원
1,600여 명을 확보하고 1년여에 걸친
철저한 훈련을 쌓았으며, 이들 종업원은
여러분을 위해 정성을 다할 것입니다.
아직은 여러가지 불편하고 미흡한 점이

많겠아오나 서울의 심볼 호텔롯데를 꼭 한번 찾아주시고 많은 격려와 충고를 바랍니다." 호텔롯데 이사 겸 총지배인 권원식.

220. 청담 삼익아파트타운, 1979
한강변 아파트 중 제일 좋은 입지에 삼익이 대단위 아파트 타운을 건설하고 있습니다. 35평형 1월 31일 한(限) 평당 66만여 원으로 특혜 선착순 분양.

221. 삼호쇼핑쎈타, 1979
국내 최대, 최신 맘모스 백화점 삼호쇼핑쎈타로 여러분을 모십니다.

222. 신반포 7차 아파트, 1979
모델하우스 공개 중. 신반포 7차 아파트 분양.

223. 맘모스쇼핑센터, 1979
청량리 로타리에 새로운 대형 쇼핑센터 탄생! 맘모스쇼핑센터는 청량리 구 대왕코너의 장소를 말합니다만 맘모스는 구 대왕코너가 아닙니다. 맘모스는 새로운 규모, 새로운 시설, 새로운 업종을 새로운 경영으로 운영될 새로운 이름입니다. 원창실업주식회사는 새로운 이름 '맘모스'를 새롭게 만들기 위하여 2년여의 오랜 기간 동안 국내 최고의 기술진을 동원, 부단한 노력을

거듭하여 여러분의 생활과 휴식의 광장으로 손색없는 '맘모스'를 선보이게 되었습니다. 79년 9월 15일 개관.

224. 롯데쇼핑, 1979
수도 800만 명 시대의 새 백화점, 롯데쇼핑(백화점) 12월 17일 OPEN. 이제부터 쇼핑 스타일이 달라집니다. 그저 쇼핑만 하던 시대는 어제, 오늘은 즐기면서 쇼핑하는 시대입니다. 즐기면서 쇼핑하려면 여유 있게 물건들을 돌아볼 수 있는 고객을 위한 넓은 공간, 그리고 쉴 수 있는 휴식 공간의 시설이 필요합니다. 롯데쇼핑은 21세기 쇼핑 스타일을 창조하는 수도 800만 시대의 초현대식 백화점입니다.

225. 여의도 라이프쇼핑센타, 1980
장래성과 수익성이 보장되는 라이프쇼핑센타는 주위에 아파트와 사무실들이 운집되어 있는 중심지에 위치하고 있습니다. 선착순 임대.

226. 제일투자금융주식회사, 1980
제일투자금융, 명동의 명소로 이전.

227. 한일스텐레스, 1981
한일스텐레스 제품은 세계 굴지의 공장에서 만듭니다.

228. 그린빌라, 1982
주택에 대하여 안목이 높은, 선택된 140여 세대만이 서구식 전원주택 그린빌라의 가족입니다. 도시의 공해와 밀폐되어 고층화된 주거 양식에서 벗어나 여의도에서 승용차로 불과 15분 거리의 항동 푸른 들에 아파트의 편리성과 단독주택의 독립성을 푸른 숲속에 함께 조화시킨 서구식 전원주택 그린빌라는 수영과 골프 연습까지 내 집에서 즐길 수 있는 이상향의 새로운 주거 패턴으로 주택에 대한 안목이 높은 선택된 140여 세대만이 그린빌라의 가족입니다.
그동안 무역업과 해운업 및 육영사업을 통하여 쌓고 다져 온 미륭물산의 귀중한 경험들과 소중한 신뢰를 바탕으로 건설되고 있는 그린빌라는 예상외로 많은 분들의 뜨거운 호응에도 불구하고 140여 세대에게만 혜택을 드릴 수 밖에 없는 점을 안타깝게 생각하며 곧, 제2, 제3의 그린빌라 타운 건설을 통하여 만족을 드리도록 노력하겠습니다. 가정의 소중함과 중요성을 깊이 인식하며 건설되고 있는 새로운 전원주택 그린빌라의 내일에 주목하여 주십시오.

229. 서교호텔, 1983
신촌의 새 명소, 서교호텔. 격조 높은 분위기, 성실한 서어비스를 자랑하는 국제 수준의 고급 호텔 서교호텔이 문을 열었습니다. 쾌적한 환경, 호화로운 시설, 아늑한 객실, 기호에 맞는 고급 식당과 연회장, 그리고 정성 어린 서어비스는 도시민 여러분의 안식처로 국제 교류의 무대로서 각광을 받게 될 것을 확신합니다.

230. 동방레저콘도, 1983
호반의 별장. 당신 가족에게 꿈의
동산이 될 단독 별장식 콘도 60동이
속초 영랑호반에 세워지고 있습니다.
동방레저콘도에서 짓고 있는 단독
별장식 콘도는 아파트식과는 전혀
다른 하이클래스의 단독 별장식
콘도입니다. "우리도 별장을 갖고 싶다.
그러나 장소도 마땅하지 않고 관리도
힘들겠고…" 이런 분들을 위해 세워지고
있는 것이 단독 별장식 콘도입니다.
동방레저콘도의 단독 별장식 콘도는
건물을 짓지 않고 사전에 분양하는
방식과는 달리 현재 건설공정이
70% 이상 완료됐으며, 분양 시에는
모델하우스가 아닌 완성된 모습을
보여 주게 될 것입니다.

231. 유일칸트리하우스, 1983
전원 별장, 주말 농장. 두 가지 장점이,
하나로 합친 유일칸트리하우스.
유일칸트리하우스는 자랑거리가 참
많습니다. ▶ 산, 강, 호수 그리고
과일나무. 유일칸트리하우스는 산, 강,
호수가 접해 있는 곳에 세워집니다.
300평에서 1,000평까지 규모에 따라
널직한 잔디 정원, 뜰에는 과일나무가
있어 자연의 결실을 그대로 즐길
수가 있는 이상적인 자연 환경에서
생활하실 수 있습니다. ▶ 서울에서
가까운 곳. 서울에서 승용차로 한
시간 남짓한 거리에 위치하고 있는
유일칸트리하우스는 멀리 떨어진
콘도와는 달리 주 중에도 갈 수가 있는
제2의 나의 집입니다. 용문, 회현리,
용인, 전곡, 문막, 하자포리에서

유일칸트리하우스를 즐기십시오.
▶ 유럽풍 벽난로. 유일칸트리하우스
내부에는 유럽풍의 벽난로가 설계되어
있어 전원생활의 진수를 맛보실 수가
있습니다. ▶ 정원에 동물 사육장. 닭,
오골계, 칠면조, 토끼 등을 사육하는
조그만 동물 사육장이 있어 즉석
바비큐로 즐기실 수 있습니다.
▶ 완벽한 내부 생활 설비. 냉장고,
칼라 텔레비전, 전화, 가스레인지, 침구
등 생활에 필요한 모든 물품을 완비하고
있어 언제라도 오셔서 간편하게 즐기실
수 있습니다. ▶ 관리는 회사 책임.
유일칸트리하우스는 바로 옆에 관리
사옥이 붙어 있어서 칸트리 하우스의
철저한 관리는 물론, 파출부의 써비스도
해 드립니다. 별장을 갖고 싶어도 관리
문제 때문에 망설이시던 분들께 권해
드리고 싶습니다.

232. 부산백화점, 1983
항도의 관문, 부산고속터미널에 전관
직영 부산백화점 탄생!

233. 경동시장 의류센타, 1984
청량리 경동시장에 대규모 의류 시장
점포 임대 접수 중!

234. 한양주문주택, 1984
주문만 해 주십시요! 무엇이든 시공해
드리겠습니다. 국내 건설업계의 정상
한양이 단독주택, 연립주택, 아파트,
상가 건물, 기타 특수 건물 등 어떤
것이라도 성실하게 시공해 드리는
주문 주택 사업을 시작했습니다.

처음 설계에서부터 준공, 각종
인허가는 물론 완벽한 애프터 써비스에
이르기까지 철저하게 봉사해 드립니다.
또한 여러분들에게 보다 자세한 정보를
드리기 위해 주문 주택 상담실을
마련하고 친절하게 상담에 응해
드립니다. 특히 시공을 한양에 맡기고자
하는 주택 사업 등록 업자 여러분들을
성심으로 모시겠습니다. 이제 주문만
해 주십시요. 모든 일은 한양이 맡아서
성실하게 봉사하겠습니다.

235. 유천빌라, 1984
원숙한 사업가를 위한 저택.
워커힐 기슭에 대형 빌라 60세대가
세워졌습니다. ▶ 뒤편이 바로 워커힐,
숲 속 길로 5분이면 약수터. 유천빌라의
바로 뒤편은 낙엽송, 상수리 나무가
우거진 워커힐입니다. 사시사철 온갖
철새와 텃새가 지저귀는 이 숲 속
오솔길로 5분만 오르면 약수터가
있으며, 빌라 입구에서 차도만 건너면
그 일대가 남한강을 한눈에 볼 수 있는
전망대와 마찬가지입니다. 여기에서
계단을 따라 내려서면 요즘 들어 잉어가
제법 나온다는 낚시터로, 워커힐 숲
그림자를 받아 물색이 온통 녹색인
데다 움푹 들어간 지형이어서 바람도
별반 타지 않는 강변 산책로가 됩니다.
이곳에서 물안개에 잠기며 활력 넘치는
그날 계획을 세우십시오. ▶ 놀랍게도
시간상의 거리가 영동 지역보다 10분쯤
짧습니다. 강남 사시는 분은 출퇴근
때마다 느끼는 일이지만 다리 하나
건너는 데 10여 분은 족히 걸리고 터널
입구에서 또다시 10분쯤 지체한다는 게
여간 짜증나는 일이 아닙니다. 그러나
워커힐 방면에서는 그런 일이 없습니다.
우선 다리를 건널 필요가 없는 데다가
지선 도로가 곳곳으로 연결되고 있어서
거의 일정한 시간에 목적지로 갈 수
있습니다. ▶ 모든 세대에 사우나실을
설치하였습니다. 유천빌라는 격무에
쫓기는 중견 사회인을 위해 짓는 만큼,
요즘 들어 각광 받는 원적외선 복사

방식의 사우나실을 설치하였습니다.
이제 조간신문은 사우나실에서
보십시오. 지난밤의 숙취나 피로가
말끔히 사라집니다. 물론 사모님의
미용과 가족 모두의 건강에도 더할
나위 없이 좋습니다. 원적외선 사우나는
초절전형이어서 1시간 사용에 전기
요금은 60원 정도에 불과합니다.
대한적외선㈜가 일본에서 수입·설치한
제품입니다. ▶ 기능 면에서 아파트보다
더욱 편리하게 설계했습니다. 일급 방음·
단열재를 사용한 벽의 두께가 45cm
입니다. 잘 지었다는 아파트라 해도
벽 두께는 30cm 정도가 고작입니다.
유천빌라는 보온성은 물론 사생활
보장 면에서도 종래의 아파트를 크게
능가합니다.

능률적이며 쾌적한 사무실 전용
빌딩으로서 근린생활시설도 완벽하게
준비되어 있습니다. 교통의 요지,
종로 한복판에 위치하면서도, 전혀
소음이 들리지 않는 쾌적한 분위기를
드립니다. 종로관훈빌딩은 상업이나
분양 위주의 빌딩이 아니며 건물주가
직접 관리를 철저히 하기 위하여
모든 분야를 세심하게 설계, 시공한
오피스빌딩입니다. 모든 면에서 최일급
빌딩이면서도, 임대료는 종로 일대에서
가장 적게 책정했습니다.

239. 로얄빌딩, 1985
일거양득, 로얄빌딩 분양 및 임대.
세종문화회관 옆에 특급으로
세워진 로얄빌딩, 6가지는 책임질
수 있습니다. ▶ 서울의 심장부로서
경제, 문화의 중심지인 광화문의
노른자위 땅에 위치하고 있으며,
지하철 4호선이 완공됨에 따라 교통이
더욱 편리해집니다. ▶ 국내 최초로
도시가스를 사용하여 공해가 전혀 없는
최신 냉난방 시설이 되어 있는 특급
빌딩입니다. ▶ 분양가 및 임대가가
파격적으로 저렴하여, 적은 비용으로
특급 빌딩에 입주할 수 있습니다.
▶ 빌딩 주변에 대규모 도심 녹지가
조성되어 환경이 쾌적하며, 녹지
지하에는 공용 주차장이 시설되어
충분한 주차 공간을 확보할 수 있습니다.
▶ 초호화 선큰가든을 통해 자연스럽게
유입되는 로얄 지하 아케이드는
이 지역 최대 규모의 쇼핑 공간이며 시내
중심의 특급 상권으로 부상합니다.
▶ 광화문 일대의 한정된 지역에
세워지는 특급 빌딩으로서, 최대의 투자
효과를 보장합니다.

236. 뉴코아백화점, 1984
뉴코아 신관 직영 백화점이
'86아시안게임, '88올림픽을
대비한 진짜 장삿꾼을 찾습니다.

237. 성우빌딩, 1984
창의와 개성이 담긴 번영의 요람
성우빌딩 분양. 투자성 만점의 특급
요지에 초현대식 빌딩을 완전 분양받을
수 있는 마지막 기회입니다.

238. 종로관훈빌딩, 1985
종로 요지 은색의 귀족 건물,
종로관훈빌딩. 종로관훈빌딩은
가장 중심지에 위치한 편리하고

스포츠와 레저
Sports & Leisure

1. 죄의 그림자(영화), 1950 2. 전국남녀 씨름·그네 대회, 1950 3. 연령을 이기는 힘! 네오톤, 유한양행, 1954
4. 찜질약 사르메-르, 금화제약, 1955 5. 추계경마, 한국마사회, 1955 6. 북악고등학관, 1955
7. 전국학생야구대회, 대한학생야구연맹, 1956 8. 원기소, 1956

9. 에비오제 정, 삼일제약, 1957 10. 아미노산 영양종합제 영양소, 신아제약공사, 1958 11. 영양소, 1958

12. 네오·베다-민, 한일무이, 1958 13. 스케-트 직수입품 특가제공, 동화백화점운동구부, 1959

14. 재일교포성인야구단초청경기, 자유신문사, 1959 15. 피로에 일격! 원기소, 서울약품, 1959

16. 권투왕 「페레스」 오다, 육군체육관, 1959

17. 원기소, 서울약품, 1959　　18. 비타민B 군 비타이-스트, 동광약품, 1960　　19. 사나토-겐, 1960
20. 영양의 "홈런"! 슈파 비타, 동아제약, 1960

21. 네오톤, 유한양행, 1960 22. 건강의 원천! 고려삼용정, 동아제약, 1960 23. 헥사비타민, 유한양행, 1960

24. 조혈영양제 비오훼린 콤푸렉스, 독일 훽스트 사, 1960 25. 비타이-스트, 동광약품, 1960

26. 가을은 체력강화의 계절! 에비오제, 삼일제약, 1960

27

28

29

30

31

32

33

27. 사나토-겐(영양제), 1960　　28. 추위와 감기에 지지않는 체력!! 원기소, 서울약품공업, 1961

29. 축 한일대학축구전, 한영제약공업, 1961　　30. 평보환, 상수제약소, 1961　　31. 운동경기규칙, 학원사, 1961

32. 운동 전후 근육 피로 타박상에 신신파스, 1962　　33. 강력 비타아민 당의정, 동광약품, 1962

34. 원기소, 서울약품공업, 1962 35. 비타아민, 동광약품, 1962
36. 일본푸로야구계의 왕자 축!! 동영 국철양팀 내한, 서울신문사, 1962
37. 위장병치료의 "스피-드"시대 솔코세릴, 흥일약품, 1962 38. 동인 구론산, 동인화학, 1962

39. 비타구밍, 동성제약, 1962　　40. 인삼캬라멜, 오리온제과공업, 1962

41. 국민 여러분 감사합니다 농구로 이룩한 우리의 영광을!, 상업은행, 1963

42. 이겨라 이겼다! 스포나기, 한영제약공업, 1963　　43. 스포날, 한영제약공업, 1963

44. 스포날, 한영제약공업, 1963　　45. 푸로나민, 이연합성화학연구소, 1963

46. 네오 푸로나민 50미리, 이연합성화학연구소, 1963 47. 복권발매! 경마, 서울경마장, 1963
48. 동대문 스케이트장, 서울스포츠센터, 1963 49. 동대문 스케이트장 우대권 제도 시작!! 동대문스케이트장, 1964
50. 쭉- 정력을 마시자! 홈-런, 흥일약품, 1964 51. 경마, 한국마사회 서울경마장, 1964
52. 쭉- 정력을 마시자! 홈-런, 흥일약품, 1964

53. 고원콜푸코-스 9월 초순 개장, 한양 칸트리 구락부, 1964 54. 원기소, 서울약품공업, 1964

55. 동경 올림피크 참관은 KAL기편으로, 대한항공, 1964 56. 장하다! 대한의 아들 장창선 군, 미도파, 1964

57. 우리도 세계적인 체력을 만들 수 있다! 원기소, 서울약품공업, 1964

58

59

60

58. 축 장하다! 정신조 선수, 로켓트건전지, 1964　　　59. 인생을 힘차게! 그리고 즐겁게! 코리나민, 종근당제약사, 1964
60. 피로회복에 단발구론산D, 천도제약, 1964

61. 신신스케-트장, 1965 62. 동대문 스케이트장, 서울스포츠센터, 1965
63. 결핵치료의 위대한 발명! 티베롱, 종근당제약사, 1965 64. 신경통·근육통과 프리마, 동아제약, 1965
65. 금성라디오, 금성사, 1965 66. 영양·소화 에비오제, 삼일제약, 1966

67

68

69

70

67. 감기조심! 노바에이, 천도제약, 1967 68. 경마 스피-드·스릴, 서울경마장, 1968
69. 우수한 각종 국산 스케이트, 중앙사, 1969 70. 영양·소화 종합효소제 에비오제, 삼일제약, 1969

71. 영양·소화 에비오제, 삼일제약, 1969 72. 피로병을 고치자! 아리나 A, 천도제약, 1969

73. 전승현 스케이트 공업사, 1969 74. 비나폴로, 유유산업, 1970 75. 영양·소화 에비오제, 삼일제약, 1970

76. 쉘슈-퍼 101 윤활유, 극동쉘석유, 1971

77. 스케이트 총판(명동 코스모스 백화점 3층), 1972 78. '보우링' 개장안내, 오성종합체육, 1973
79. 스피츠 런닝슈즈, 삼화고무, 1973 80. 대한 도시바 TV, 대한전선, 1973
81. 세계정상을 안고 돌아온 한국여자탁구!, 한국신탁은행, 1974

82. 아로나민, 일동제약, 1976 83. 산업금융채권, 한국산업은행, 1981
84. 과식 소화불량에 맥펠, 동화약품, 1981 85. 사회에 봉사하는 마음... 전통에서 도약으로..., 공병우타자기, 1983
86. 오피스빌딩 삼익플라자, 삼익플라자빌딩, 1986

87. 국민카드가 새롭게 출발합니다, 국민신용카드, 1987
88. '88 한양쇼핑 빅빅빅 세일, 한양쇼핑센타, 1988
89. 한국의 저력을 세계로 세계로..., 대한항공, 1988
90. 국민은행 예금 6조원 달성!, 국민은행, 1988

91. 과식·소화불량·가스찬데 제스탄, 종근당, 1988 92. 금성 전자식 과부하 계전기, 럭키금성, 1989
93. 타수의 리드가 승부를 결정합니다, 현대증권, 1989 94. 계약에는 2등이 없습니다, DHL, 1989

95. 태극그릴, 1950 96. 등산에는 위스키!, 화랑(Wha Rang), 1955 97. 제트뽀트구락부, 1955
98. 서울 로-라- 스케이트 구락부, 1956 99. 오리온 과자, 동양제과공업, 1957 100. 한강수영백사장, 1958

101. 신경안정제 메푸론, 동아제약, 1958　　102. 럭키 후라-후-프, 락희화학공업, 1958
103. 해태 커피 캬라멜, 해태제과, 1960　　104. 헥사트롱, 동성제약, 1960　　105. 에비오제, 삼일제약, 1960
106. 벼슬놀이, 국민사, 1960

107

108

109

107. 해피랜드 소화낙원, 1961　　　108. 피로회복 식욕증진 원기소, 서울약품공업, 1962
109. 에나지, 김화제약, 1962

110. 캬보밍, 동양제약소, 1962　　　111. 어린이 원기소, 서울약품공업, 1962　　　112. 비타-엠, 유유산업, 1962
113. 영양제 건양소, 한영제약, 1963　　　114. 코-티 벌꿀비누, 동산유지, 1963　　　115. 전기구이통닭, 영양쎈타, 1963
116. 오리온 햄 소-세지, 동양식품공업, 1964

117

119

118

120

121

122

123

117. 건강의 원동력 부로톤, 신신약품, 1965 118. 대한항공, 1965 119. 칼슘 캄파리, 동아제약, 1966
120. 66년의 쎈세이숀! 우주안경, 시성사, 1966 121. 올 여름 피서에도, 해태제과, 1967
122. 그린파아크 수영장, 메트로호텔, 1968 123. 보우링 개장안내, 오성종합체육, 1973

124

125

126

127

124. 수영 보우링 오성클럽, 오성종합체육, 1973 125. 오리엔탈 그로스 로드(낚싯대), 오리엔탈공업, 1975

126. 배탈 조심 스토베린 에프, 종근당, 1975

127. 문화방송·경향신문이 안내하는 6대 풀장, 경향신문, 1975

128

129

130

131

132

128. 종합세일, 롯데쇼핑, 1980 129. 지라이트, 성아화학, 1980 130. 분양안내, 한국콘도미니엄, 1980

131. 설악콘도미니엄, 한국콘도미니엄, 1980 132. 봄맞이 사은세일, 새로나, 1981

133

134

135

136

137

133. '81 바캉스, 코오롱고속관광 외, 1981 　　　134. 축 착공! 고도 콘도미니엄, 한양주택, 1981
135. 삼성전자 관광 축제, 삼성전자, 1982 　　　136. 인천 무의도 해수욕장 시설물 임대, 범성개발, 1982
137. 그린빌라, 미륭물산, 1982

138

139

140

138. 성주 스포레저, 성주통상, 1982 139. 아스피린 어린이용, 바이엘, 1982 140. 에어 신신파스, 신신제약, 1983

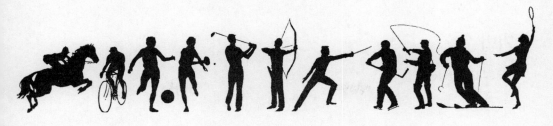

141

142

143

141. 제2회 국제스포츠용구 및 레저용품전시회, 한국종합전시장, 1983 142. 사랑과 효도 대잔치, 여의도 백화점, 1984
143. 삼원 스포츠 레저센터, 국제종합레저, 1984

기법
Technique

1

2

3

4

5

1. 코성형, 미도파, 1960　　　2. 7인의 무뢰한(영화), 1960　　　3. 코병 전문약 코리졸, 신신약품, 1960　　　4. 금성사, 1963

5. 술 마시기 전후 노-오바, 유린제약, 1963

6. 종근당 제약사, 1967 7. HONDA, 기아산업, 1967

8

9

10

8. 신진자동차, 1969 9. 롯데 대형껌으로 피아트 10대, 롯데제과, 1972 10. CAN CAN, 태평특수섬유, 1973

11

12

13

14

15

11. 눈병약 오레오 마이신 안연고, 유한양행, 1973 12. 리샤오룽(영화), 피카디리, 1973
13. 아스피린, 한국바이엘약품, 1977 14. 펭귄, 대한종합식품, 1977
15. 스팀리스(Steamless) 스틸 파이프 & 튜브, 삼미사, 1978

16

17

18

19

20

21

16. 대리점 모집, 동지태양에너지, 1979 17. 더모베이트, 한국메디카, 1982

18. 습진 피부염 가려움증엔 홀로고시드, 동아제약, 1982 19. 더모베이트, 한국메디카, 1982

20. 밀라노 패션 대리점 모집, 시길, 1982 21. 콧물 재채기에 지미코, 대웅제약, 1982

22

23

24

25

22. 정우에너지, 1983 23. 치료용 영양제 원비 원, 일양약품, 1983 24. 우루사, 대웅제약, 1986

25. 팬시베이비 체인점모집, 해동, 1989

26. 테스트스트롱 주사, 미국 바이롱, 1957 27. 과학사 혁신판 발간, 도서출판과학사, 1959
28. 부인강장제 유-톤, 유한양행, 1959 29. 매독약 스다바솔, 1959 30. 리리안약, 범양약화학, 1960
31. 감기약 벤사민, 삼일제약, 1962 32. 금성건전지, 금성사, 1964 33. 해충약 오르톤, 동아제약, 1964

34

35

36

37

38

40

39

34. 럭키치약, 럭키, 1964 35. 요충약 필파, 신풍제약, 1965 36. 수험공부! 바-몬드, 영진약품, 1965
37. 감기 기침 몸살 노바S, 천도제약, 1965 38. 행복과 불행의 갈피에서(도서), 휘문출판사, 1965
39. 피풍 가려움증 아스카빌, 삼공제약사, 1965 40. 파리약 파리탄, 동양약품공업, 1965

41. 위장약 가스트론, 동아제약, 1967 42. 에프킬라, 삼성제약공업, 1967 43. 전자 선풍기, 하이파이사, 1970
44. 이런 간부는 사표를 써라(도서), 한국능률협회, 1973 45. 삼성 집적회로 텔레비전, 1975
46. 써니텐, 해태제과, 1976 47. 후지컬러 F-II, 미화사진필름, 1976
48. 초음파 도난 화재 경보기, 한국모리브덴, 1981 49. 바퀴 파리 모기 모노탄, 태평약화학, 1981
50. 피죤락스, 피죤, 1983

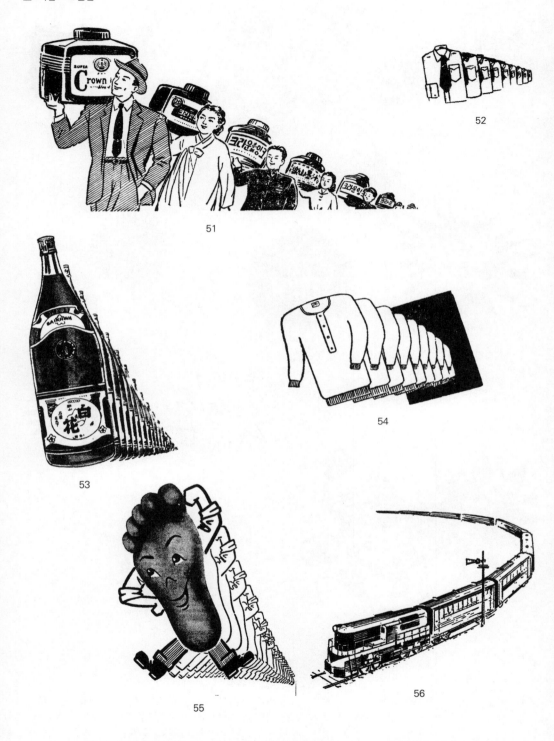

51. 만년필용 크라운잉크, 1956　　　52. 미광 와이샤쓰, 1956　　　53. 백화, 대한양조, 1958
54. 무궁화표 메리야스, 평창섬유공업사, 1958　　　55. 무좀약 땀로숑, 1959　　　56. 파파농, 종근당, 1959

57. 창립대공연 '오리엔탈', 명보, 1960 58. 복통 설사 DM, 대영제약, 1961 59. 자전거 3000리호, 기아산업, 1966
60. 철도고등학교, 철도청, 1967 61. 건축에도 차량에도 스텐레스, 일신제강(일본), 1968

62

63

65

64

66

62. 기아마스타 T2000 이동형백화점, 1969 63. 아리아 올갠, 아리아올갠쎈타, 1970
64. 럭키 프라스틱 운반상자, 락희화학, 1970 65. 롯데비스켙 냉장고 이벤트, 롯데, 1973
66. 에스콰이아 제화, 1976

67

68

69

67. 정보통신훈련센터, 1985　　　68. 전천후20냉장고가 이룩한 절약 피라밋, 금성사, 1985　　　69. 건영, 1986

70

71

72

73

74

75

76

77

78

79

70. 젊은 사진인의 집단, 허바허바사장(寫場), 1946 71. 레스토랜트 OB생맥주, 1950 72. 대평원(영화), 부민관, 1952
73. 로미오와 쥬리엘(영화), 수도극장, 1955 74. 고혈압과 초조함에 로-딕신, 1956 75. 류마치스 스피나피린, 1957
76. 입병에... 구병산, 1957 77. 조광 와이샤스, 조광, 1957 78. 최신 여성 홀몬 치료제 디-스테톨, 1958
79. 하리케인(영화), 동양극장, 1958

80

81

83

82

84

85

86

80. 비타이-스트, 1958 81. 코데농, 태양제약, 1958 82. 태창나이롱, 태창방직, 1958

83. 미미포마드, 고려화학공업, 1958 84. 잃어버린 아침(영화), 빅타-영화사, 1958

85. 소아마비예방약 왁찡, 동양약품무역, 1959 86. 테라마이신 트로-치, Pfizer, 1959

87. 간질약 코미탈, 1960 88. 유-헥사비타민, 유유산업, 1960 89. 학생모집, 예림여자고등기술학교, 1960
90. 화신빠, 1960 91. 비만치료제 스림머, 1960 92. 아빌 연고, 한독약품공업, 1960
93. 신경통 관절염 이루카린, 연광제약소, 1960 94. 류마치스에 노발긴, 한독약품공업, 1960
95. 임신 구토증에 벤덱틴, 1960 96. 통일신경통약, 삼광화학공업사, 1960 97. 만가(소설), 과학사, 1960

98 99 100 101

102 103

104

105 106

98. 비만치료제 비스랏도, 1961 99. 부녀상비약 통경환, 상수제약소, 1961 100. 국군의 날, 조흥은행, 1961
101. 충주비료공장, 1961 102. 미향모드영양크림, 미향화학공업사, 1962 103. 어린이날, 한일은행, 1962
104. 쥐약 후마렉스, 유린제약, 1962 105. 트리코싯트, YAKU, 1962 106. 피임약 에프피정, 유유산업, 1962

107. 신경통 천식에 델타코-트릴, 중앙제약, 1962 108. 서울약품공업, 1962
109. 뇌기능촉진제 세레본, 일동제약, 1962 110. 가정표 양말 타이스, 동양섬유공업사, 1963
111. 아스토리아호텔 나이트크럽, 1963 112. 류마피링, 삼성제약공업, 1963 113. 비타-디럭스, 유유산업, 1963
114. 스미치온, 동광화학공업, 1964 115. 빈혈약 헤마킹, 유한양행, 1964 116. 메트로호텔 지하싸롱, 1965

117

118

119

120

121

122

123

124

117. 노이로제에 트랑키, 일동제약, 1965 118. 그린베레(도서), 형제출판사, 1966 119. 시사영어학원, 1967
120. KBC베아링, 한국베아링, 1968 121. 여원 6월호, 1968 122. 먹는 치질약 헤모졸, 한일약품, 1968
123. 피로할 때 알프스-디, 동화약품, 1969 124. 우수의 사냥꾼(도서), 동화출판공사, 1969

125

126

127

128

125. 농어촌개발공사, 1969 126. 회충 요충 비베라, 종근당, 1973 127. 복식용어사전(도서), 여성동아, 1976

128. 월간 〈향학〉(向學), 향학사, 1976

129

130

131

132

133

129. 라이프 제화, 1982　　　130. 사원모집, 신성, 1982　　　131. 삼도그룹, 1989

132. 컴퓨터 전문기업 큐닉스, 1989　　　133. 〈샘터〉1월호, 1989

134. 파리약 후마기싱, 1955 135. 유니버-살 레코-드, 1956 136. 벌레약 후마기싱, 동양제약, 1956
137. ABC 향수 포마-드, 1957 138. 온위단, 상수제약, 1957 139. 골든텍스, 제일상사, 1958
140. 벌레 물린데 아멜나인, 동양약품, 1958 141. 럭키치약, 락희화학, 1960 142. 술과 함께 노-취, 건풍약품, 1960

143. 루비아감기약, 태평양화학공업, 1960 144. 양표간장, 중앙식품판매부, 1960 145. 기억술(도서), 문광사, 1961
146. 노크다운, 유린제약, 1961 147. ABC 구두약, 태평양화학공업, 1961
148. 잠을 쫓는 약 노-스맆, 신신약품, 1962 149. 삼곡의 완전사료, 삼화곡산, 1962

150

二萬粁를 走破할수있는
経済的인 新製品을…

151

152

153 154

155

156

157

158 159

150. 럭키치약, 럭키, 1962 151. 흥아타이야, 1962 152. 로켓트, 호남전기공업, 1962
153. 벌레잡는약 노크다운, 유린제약, 1962 154. 공식 콘사이스(도서), 양서각, 1962 155. 닭표간장, 신한제분, 1962
156. 휘문출판사, 1962 157. 동방생명, 1963 158. 아스피린, 한일약품공업, 1963
159. 시사영어연구, 취직영어쎄미나, 1964

160. 판토, 삼성제약공업, 1964　　　161. 럭키치약, 럭키, 1964　　　162. 고무신 운동화, 동신화학공업, 1964

163. 맛나니 닭표간장, 신한제분, 1965　　　164. 진로, 진로주조, 1967　　　165. 예쁜꼬마문고, 명수사, 1967

166. 맛나니, 신한제분, 1968　　　167. 신세계, 1969

168

169

170

171

168. 신생어린이백화점, 1973 169. 어린이대잔치, 신생어린이백화점, 1974
170. 광주고속, 1975 171. 펭귄페인트, 한국스레드공업, 1977

172. 유한킴벌리, 1979　　　173. 수입 접착제 팁톱, 미화정공, 1979　　　174. 회사채, 대보증권, 1980

175. 남서울종합쇼핑센타, 1980　　　176. 중앙종합시장, 1980　　　177. 무좀약 바트라펜, 한독약품, 1980

178

179

180

181

182

178. 회사채, 동서증권, 1980 179. 회사채, 동서증권, 1980 180. 효성증권, 1980 181. 회사채, 동서증권, 1980
182. 서울신탁은행, 1981

183

184

185

186

183. 대신증권, 1981　　　184. 무좀약 바리오연고, 상아제약, 1981　　　185. 회사채, 동서증권, 1981

186. 부동액, 호남석유화학, 1983

187

188

189

190

191

192

187. 금연보조제 타치온, 동아제약, 1984 188. 린스텐, 일양약품, 1985 189. 럭키금성, 1985
190. 부동액, 호남석유화학, 1985 191. 올림픽 기념품 판매 가맹점 모집, 대신종합상사, 1986
192. 장을 튼튼하게 메디락, 한미약품, 1986

193

194

195

197

196

193. 메디락, 한미약품, 1986 194. 부-스타, 열연보일러, 1986 195. 삼익가구, 1987

196. 엔진오일 모아모아, 이수화학, 1987 197. 서울우유, 1988

199

198

200

201

202

203

198. 〈학원〉, 학원사, 1956 199. 닭표국수, 1956 200. 코-티화장비누, 동화백화점, 1957
201. 결핵에 유-파스짓, 유한산업, 1958 202. 콜뎅과 융, 조방옷감, 1958 203. 유-데카비타민, 유유산업, 1959

204

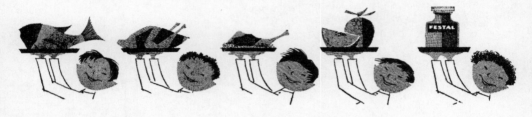

205

206

208

207

204. 에비오제, 삼일제약, 1960 205. 훼스탈, 한독약품, 1961 206. 어린이 에비오제, 삼일제약, 1961

207. 금성라듸오, 금성사, 1961 208. 에비오제, 삼일제약, 1961

209

210

211

212

213

209. 메치비타, 대영제약, 1962　　　210. 사파이아(영화), 을지극장, 1962　　　211. 럭키 세탁비누, 럭키, 1962

212. 미향모드영양크림, 미향화학공업사, 1962　　　213. 도일화장품 두루라크림, 도일화학공업, 1962

214

215

216

217

219

218

220

214. 제일은행, 1963 215. 신사복·숙녀복·아동복, 시대복장, 1964 216. 코리나민, 종근당제약사, 1964
217. 코레스, 신신약품, 1964 218. 애경선물비누, 애경, 1964 219. 피마후신, 마이코황사, 1964
220. 비정, 신영제약, 1965

221

223

222

224

225

227

226

228

221. 비네몬, 유한양행, 1965 222. 달고나, 삼양사, 1965 223. 뉴아크릴, 기성실업, 1965
224. 〈학원〉 7월호, 학원사, 1965 225. 국민은행, 1965 226. 어린이의 자연세계(도서), 동아출판사, 1965
227. 비타엠, 유유산업, 1966 228. 국민은행, 1966

229

230

232

231

233

234

229. 풍선껌, 해태제과, 1966 230. 훼스탈, 한독약품, 1966 231. 영어매거진 〈영어세계〉, 1966

232. 비타-엠, 유유산업, 1967 233. 어린이 잡지 〈새벗〉 3월호, 1968 234. 한국무역박람회, 1968

235

236

237

238

235. 리포탄·비네몬, 유한양행, 1969 236. 진통제 레비스몬, 한일약품, 1970 237. 프리모텍스, 대성모방, 1970

238. 알코파, 삼일제약, 1971

239

240

241

242

239. 나일론, 광일화섬상사, 1972 240. 에스콰이아 복장상사, 1974 241. 한국외환은행, 1978
242. 라이프 슈퍼마켓, 1978

243

244

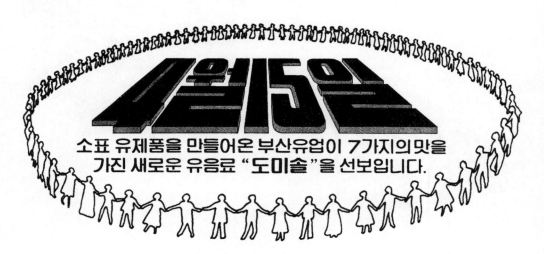

245

243. 훼스탈, 한독약품, 1979 244. 대신증권, 1979 245. 유음료 도미솔, 부산유업사, 1981

246

247

248

249

246. 안양삼호뉴타운맨션5차, 삼호, 1984 247. 태창메리야스, 태창, 1986

248. 장을 튼튼하게 메디락, 한미약품, 1986 249. 대한적십자, 1986

250. 공익광고협의회, 1986 251. 천호동 코오롱상가, 코오롱건설, 1988 252. 천호동 코오롱상가, 코오롱건설, 1988
253. 사원모집, 태창, 1989

254

255

256

254. 삼화화학공업, 1963 255. 용각산, 보령제약, 1972 256. 미도파백화점, 1974

257

258

257. 부사통(富士通), 1975　　258. FACOM, 1976

259

260

259. 대우가족, 1976 260. 사원모집, 한일합성섬유공업, 1976

261

262

261. FACOM KOREA, 1976　　262. 건설부문, 대우가족, 1976

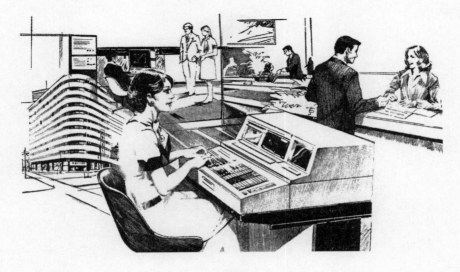

263

264

265

263. FACOM 230-48 시스템, 부사통(富士通), 1976　　264. 대우가족, 1976　　265. 금호실업, 1976

266

267

268

266. 미도파, 1977 267. 화신쏘니 카셋트, 화신쏘니, 1977 268. 한가람 아케이드, 1977

269

270

271

269. 삼보증권, 1977 270. 반도상사, 1977 271. 퍼시픽호텔, 1978

272

273

272. 삼성물산, 1978 273. 대한손해보험협회, 1978

274

275

276

274. 럭키, 1978 275. 삼미사, 1978 276. 현대 타워크레인, 현대중공업, 1978

277

278

279

277. 금호그룹, 1979 278. 롯데쇼핑, 1979 279. 한국비료공업, 1980

280

281

282

280. 대농, 1980 281. 현대, 1980 282. 효성알미늄, 1980

283

284

285

283. 현대, 1980 284. 유원건설, 1980 285. 스위스무역개발공사, 1980

286

287

286. FACOM, 화콤코리아, 1981 287. 신성, 1981

288

289

290

288. 삼익가구, 1981 289. 삼호, 1982 290. 쌍용중공업, 1982

291. 한보종합건설, 1983 292. 극동건설, 1983 293. 롯데, 1983 294. 64KD램 개발성공, 삼성반도체, 1983

295

296

297

295. 금성전선, 1983　　296. 국제상사, 1984　　297. 서울랜드, 대림산업, 1984

298

299

300

298. 엑손, 1986 299. 효성, 1986 300. 동아자동차, 1986

301

302

301. 삼성항공산업, 1987 302. 진로인력관리위원회, 1987

303

304

305

306

303. 대한약사회, 1987 304. 종근당, 1987 305. 성원건설, 1988 306. 조광페인트, 1988

기법 Technique

특정한 작화 기법을 토대로 삽화를 분류한 이 섹션은 한국 광고 삽화의 다양성을 보여주는 실증으로 봐도 무리가 없을 것 같다. 여기엔 소재의 특성, 형태, 특별한 아이디어를 모두 포괄하는데, 물론 이들 모두는 광고 소구를 위한 도구로 소용되었다. 가령, '실루엣'은 검정 윤곽이 형상을 강조해 피사체를 돋보이게 하고, '섬광'은 독자의 시선을 잠시 잡아두는 구실을 했다. '소실점'을 표현함으로써 극대화된 원근감으로 모종의 효과를 얻을 수 있었고, '의인화'는 용이한 차별화 수단이 됐으며, '인파'와 '컴포지션' 또한 분명한 목적을 가진 나름의 시각 전술을 위한 재료로 활용됐다.

　　조금 떨어져서 바라보면 이것들은 지난 시기 한국 사회의 공기를 머금은 시각물로서 오늘날의 독자들에게 당대 한국의 문화와 정서를 전해주는 풍속화라는 의미도 있다. 한 장 한 장의 삽화도 그러하지만 조각들을 이어 붙인 모자이크가 그런 점을 더욱 돋보이게 한다는 점에서 감상할 만한 합성화라 할 수 있다.

□ 컴포지션

일종의 구성적 삽화로 어떤 주제를 전달하기 위해 여러 요소를 한 화면에 집약시킨 이미지다. 실사로는 표현하기 힘든 주제의 여러 측면을 효과적으로 세팅해 제시하는 한편, 장대한 스케일을 표현하는 데 유리하기 때문에 기업 광고 등에 자주 등장했다. 다양한 양상의 원근법과 사실 묘사, 이미지를 이루는 소재들 간의 강조 및 균형이 이미지 퀄리티에 관건이 된다. 컴포지션 삽화와 짝을 이루는 메시지에는 상품 광고를 위한 설명적 서술도 일부 있지만 대체로는 회사의 '다짐'과 '사명', '도전', '의지', '미래' 등의 어휘로 이뤄진 거대 담론이 주를 이룬다. 이런 점에서 이들 드로잉은 무수한 창업 신화와 성장 드라마가 쓰여졌던 70-80년대 경제 주역들의 정체성을 반영하는 삽화라 할 수 있다.

254. 삼화화학공업, 1963
종합도료제조원, 삼화화학주식회사.

255. 용각산, 보령제약, 1972
오염공기 중에 일하는 직장인들. 가래·기침·해소·천식치료제 용각산은 매연 개스 등 탁해진 공기 속에서 일하시는 엔지니어·운전사·광부는 물론 목을 많이 쓰시는 교사·가수·아나운서·탤런트 여러분의 기관지, 성대보호에 효과가 매우 좋습니다.

256. 미도파백화점, 1974
여러분의 새 출발을 진심으로 축하하며 앞날의 활약과 큰 성공을 기원합니다. 졸업·입학 축하 선물부 대특매. 기간 1월 17일부터 31일까지.

257. 부사통주식회사, 1975
보다 폭넓은 시스템화를! 사회의

정보화, 경제의 발전이 이룩되는 가운데 통신과 컴퓨터에 대한 기대는 더욱 높아져가고 있으며, 그 이용 범위 또한 확대되어 가고 있습니다. 예를 들면, 콤퓨터는 생산관리나 사무처리의 합리화, 스피드화에 지대한 역할을 해왔습니다만, 특히 관공서를 비롯, 교통기관, 호텔, 은행, 전력회사 등에서 실시되고 있는 콤퓨터에 의한 온·라인 네트워크화는 서비스의 향상, 경영의 합리화를 실현하는 수단으로서 크게 주목되고 있습니다.

한편 통신분야에 있어서도 전화나 무선장치를 비롯한 각종 통신기기는 물론, 예를 들어 물의 관리나 그 유효이용을 노리는 홍수의 예보·경보 시스템이나 댐의 수문 관리장치, 농업용수를 위한 종합관리시스템 등 각종 계측기와 콤퓨터를 통신으로 연결한 종합시스템화가 사회발전에 공헌하고 있습니다.

더욱이 「부사통(富士通)」에서는 미래사회에 대응키 위해 콤퓨터와 통신의 종합적인 이용에 의한 데이터 코뮤니케이션 시스템의 개발에 재빨리 착수하여 이미 많은 실적을 거두어 왔습니다. 고도의 전자기술과 정평있는 통신기술을 아울러 갖춘 부사통에서는 콤퓨터와 통신의 종합메이커로서 더욱 다양화, 확대화돼 가는 사회의 일익을 짊어지고 폭넓은 시스템화를 계속하고 있습니다. FUJITSU LIMITED.

258. FACOM, 1976

포항종합제철에서 드디어 FACOM 온·라인 생산관리 시스템 가동. 한국 최대의 제철 메이커인 포항종합제철에서는 종전부터 컴퓨터에 의한 생산관리를 행하여왔습니다만, 이번에 업계에선 처음으로 대형 온·라인 생산관리시스템의 도입을 이룩하였습니다. 이 시스템은 한국 최대의 컴퓨터·시스템으로서 효율이 놓은 철강생산이 필요한 데이터의 수집·분석·복잡한 설비나 자재의 관리, 원활한 생산라인의 콘트롤, 철광자원의 활용 등에 커다란 힘을 발휘하게 되는 것입니다.

또한 이것은 금후에 있어서의 한국의 산업경제 발전에도 크게 기여하는 것으로서 고객에 대해서도 보다 좋은 품질의 제품을 안정공급하며 서비스의 향상도 아울러 약속합니다. 포항종합제철이 재빨리 이와 같은 시스템화에 성공한 것은 굳건한 경영비전과 고객서비스에 대한 확고한 신념 때문이라고 말할 수 있읍니다. 동시에 이처럼 획기적인 시스템을 완성함에 있어서 FACOM 컴퓨터의 기술과 경험을 최대한으로 발휘할 수 있었던 것은 무엇보다도 큰 기쁨이었읍니다. 마이크로 컴퓨터로부터 초대형 컴퓨터에 이르기까지 독자적인 기술로 일관생산되고 최신의 이용기술을 가지고 있는 FACOM 컴퓨터는 많은 시스템 개발을 통하여 보다 많은 기업의 발전과 사회의 이익을 위해 금후에도 계속 주력하여 나아갈 것을 다짐합니다. 제조원: 富士通株式會社(日本國)

259. 대우가족, 1976

복된 생활, 알찬 기업경영을 약속합니다. 검소한 생활, 저축하는 습관은 밝은 내일을 기약합니다. 대우는 한국투자· 동양투자금융·동양증권의 장·단기금융, 증권업무를 통해 안정된 국민경제와 기업경영 그리고 복된 가정생활에 이바지하고자 노력하고 있읍니다. 공익에 봉사하는 기업, 대우가족.

260. 사원모집, 한일합성섬유공업, 1976

3만여 사원들과 함께 1980년 수출 목표 5억불을 달성할 유능한 인재를 찾습니다.

261. FACOM KOREA, 1976

한국전력주식회사에서 드디어 전국 규모 FACOM 온·라인 시스템 가동! 한국전력에서는 전력의 절도 있는 유효이용을 꾀하여 오늘날 "전력은 국력이다, 절전으로 애국하자"는 표어 아래 절전운동을 적극 추진함으로써 한국의 경제성장발전과 국력증강에 지대한 공헌을 하고 있읍니다. 또 그 일환으로서 한국전력에서는 종전부터 자재관리, 요금조정, 인사, 노무 등에 컴퓨터에 의한 관리를 행하여 왔읍니다만 더 한층 충실을 기하고저 이번에 한국최초로 최대의 규모이자 본격적인 전국 온·라인 시스템 도입을 이룩하였습니다.

이 시스템은 부산과 광주에 각각 중형컴퓨터(FACOM230~25)를 설치하고 서울의 컴퓨터센터에 있는 대형컴퓨터(FACOM 230-45S)에 의해 종합관리를 실시하는 온·라인시스템입니다.

이 시스템의 가동으로 전국적인 전기요금 조정이 가능케됨은 물론 한국전력이 추진하고 있는 경영정보 시스템의 확립을 기하여 더욱 더 경영의 합리화를 실현하게 될 것입니다. 이는 곧 한국산업경제의 금후의 발전에도 크게 기여하는 것이며 고객에 대해서도 안정된 전력의 공급과 서비스의 향상을 약속하는 것입니다.

262. 건설부문, 대우가족, 1976

미래를 설계하고 쾌적한 환경을 창조합니다. 인류를 위한 자연환경의 새로운 창조- 그것은 우리 기술진의 사명입니다. 종합건설회사로 발돋움한 대우개발은 국내외 각종 건축·토목공사는 물론, 대단위 플랜트의 해외수출로 외화획득과 국위선양의 일익을 담당할 것입니다. 공익에 봉사하는 기업, 대우가족.

263. FACOM 230-48 시스템, 부사통, 1976

한국상업은행에서 FACOM 230-48 시스템 가동. 한국상업은행에서는 "고객과 더불어 번영하는 은행"이라는 슬로건과 함께 그동안 고객 서어비스의 향상과 업무의 합리화를 도모하여 왔습니다만 이번에 일층 서어비스의 향상과 업무의 합리화를 강화하고자 일반 은행으로서는 처음으로 컴퓨터에 의한 예금 ON-LINE 시스템의 도입을 결정하였습니다. 이 시스템은 예금업무의 ON-LINE화를 차례로 확장하여 한국내의 80여 개 지점을 연결한 전국적인 ON-LINE 은행 시스템으로 확장될 것입니다

264. 대우가족, 1976
새기술 새제품 개발에 정성을 다하고
있습니다. 민족의 우수한 과학적
재능을 세계시장에 심기 위해 우리는
정밀한 두뇌, 정확한 손으로 새기술을
전자제품에 집약시키고 있습니다.
대우전자는 세계시장에서 '우리의
상표'로 기반을 다지며 국내 전자산업
분야에 새로운 활기를 불어 넣고
있습니다. 공익에 봉사하는 대우가족.

265. 금호실업, 1976
복지사회로 향한 우리의 알찬 꿈을
키우기 위해 ▶ 경제 개발도 내가 먼저
▶ 저축도 내가 먼저 ▶ 가족계획도
내가 먼저 ▶ 새마을 사업도 내가 먼저.
종합무역상사 지정, 금호실업주식회사.

266. 미도파, 1977
엄마랑 아빠랑 오세요. 어린이·어버이를
위한 선물대잔치.

267. 화신쏘니 카셋트, 화신쏘니, 1977
생동하는 소리의 빛깔. 쏘니품질은 세계
공통, 화신쏘니 카셋트. 국내 최초로
나온 원터치 녹음 방식 ▶ 빨간 버튼만

한번 누르세요: 빨간 버튼 하나만을
누르면 자동녹음이 되는 간편한 녹음
방식으로, 종래의 레코드 버튼과 프레이
버튼을 눌러 줘야 하는 번거로움을
방지한 국내 최초의 녹음 방식입니다.
이는 쏘니만이 가진 기술혁신일
뿐만 아니라, 고장이 적고 수명이 긴
이유이기도 합니다. ▶ 레드램프 부착
및 쏘니 자동 녹음방식 채택: 레드램프
(Led Lamp)가 부착되어 있어 녹음
진행 상태를 알 수 있으며, 또한
쏘니만이 보유한 SONY-O-MATIC
RECORDING SYSTEM 채택으로
원음이 찌그러짐 없이 생동하는 소리의
빛깔을 들려 드립니다.

268. 한가람 아케이드, 1977
한가람 아케이드 6월 24일 개점.
서울역 앞 대우센터 지하 1층에
"한가람" 아케이드가 최고의 시설을
갖추고 새로운 서울의 명소로써 고객
여러분을 모시게 되었습니다.

269. 삼보증권, 1977
자본금 50억원으로 증자. ▶ 가장 큰
증권회사: 삼보는 증권회사로서는
최초로 납입자본금을 30억원에서
50억원으로 늘렸습니다. ▶ 영업실적
수위: 삼보는 창설 이래 발행시장
(기업공개·사채발행주선)과 유통시장
(증권 위탁매매)에서 다같이 수위를
차지했습니다. ▶ 빠르고 정확한
정보 전달: 삼보는 전국 30개의
지점망에 설치된 자체 방송망을 통해
정확한 정보를 가장 빠르게 고객에게
전달합니다.

270. 반도상사, 1977
반도상사는 무역을 통하여 온 인류를
이웃으로 만듭니다. 반도상사 2억불
수출의 탑 수상. 밝은 미래, 보다 좋은
내일, 이 세상 모든 사람에게 행복을...
이것은 반도상사의 소망입니다.
반도상사는 온 세계를 무대로 인류의
보다 밝은 미래를 건설하기 위해 모든
힘을 다하고 있습니다. 이 세계는
무역을 통한 상호 협조를 필요로 하며
또한 그것으로 많은 복리를 얻고 있기
때문입니다.
럭키그룹의 반도상사는 작년 1억불
수출의 탑 수상에 이어 금번 제14회
수출의 날을 맞아 2억불 수출의 탑을
수상케 되었습니다. 종합무역상사
중 최고의 신장율을 기록한 저희
반도상사는 내년에도 최고의 신장율로
수출증대에 노력할 것을 국민 여러분께
약속드립니다.

271. 퍼시픽호텔, 1978
매일 밤 불꽃 튀는 HARD ROCK 경연
속에서 맘껏 즐겨 보십시오!!
▶ 호랑나비 ▶ 25시 ▶ 죠커스
▶ 정성조악단. 나이트클럽 홀리데이
인 서울.

272. 삼성물산, 1978
번영을 실어오는 삼성의 수출에너지.
우리에게는 수출 100억불을 실현시킨
풍부한 경험이 있습니다. 우수한 인력과

세계수준의 기술, 세계로부터의 미더운 신뢰가 있습니다. 온 국민이 이룩해주신 삼성의 수출에너지. 삼성물산은 번영을 실어오는 종합무역상사 제1호로서 수출의 질적 개선 및 양적 신장을 추구합니다. 삼성은 특히 중화학제품 수출확대를 위해 불붙는 수출에너지를 더욱 가속시키고 있습니다.

273. 대한손해보험협회, 1978
우리의 국력이 커가듯이... 사고위험도 커지고 있습니다. 손해보험은 갖가지 위험과 재난으로부터 밝은 우리들의 생활을 지켜주는 유익한 제도입니다. 사단법인 대한손해보험협회.

274. 럭키, 1978
욕실공사를 따로 하실 필요가 없습니다. 럭키 Unit Bath Room 에 맡겨주십시오. 건물의 설계와 시공에서 가장 중요하고도 어려운 부분은 욕실과 화장실입니다. 더구나 요즘은 인력난이 가중되고, 타일을 비롯한 각종 건축자재난이 극심한 형편입니다. 히다치(日立化成) 기술을 도입, 주식회사 럭키가 개발한 유니트 배스룸(Unit Bath Room)은 이런 난제들을 일거에 해결한 새 시대의 건설방식입니다. 욕조·화장실·세면대의 3가지 기능이 FRP로 일체성형되는 유니트 배스룸은 공기단축·원가절감· 건물의 경량화 등 현대건축의 새 경향을 만족시키고 보다 쾌적한 주거생활을 보장합니다.

275. 삼미사, 1978

삼미사는 목재, 특수강, 금속, 철광, 건설, 해운에서 그 터전을 다져왔습니다. 삼일로빌딩의 높고 중후함은 우리 삼미사의 의지의 표현입니다. 1954년 원목 수입으로 시작한 삼미사는 24년 동안 꾸준히 사업영역을 확장하여 왔으며 중화학공업의 기초소재인 고급 특수강 및 스텐레스강판, 무계목강관과 금속 관련 제품을 생산 공급함으로써 산업의 터전을 다져왔습니다. 또한 경영을 개방, 명실공히 민족의 기업으로서 사회적 책임과 소임을 묵묵히 수행하고 있습니다. 이제 세계속의 삼미사로서의 위치를 가꾸기 위해 오늘도 우리 삼미인의 발걸음은 멈추지 않고 있습니다.

276. 현대 타워크레인, 현대중공업, 1978
어디서나 볼 수 있는 모습. 그러나 아무데서나 구할 수 없는 고성능의 현대 타워크레인. 현대는 세계 최고 권위의 타워크레인 전문 메이커인 프랑스의 뽀땡(POTAIN)사와 기술제휴하여 고층빌딩, 고층철탑, 교량건설, 선박건조, 각종 철구조물 및 프랜트 건설용 고성능 타워크레인을 제작하고 있습니다. 현대는 최소의 공간에서 최대의 작업능률을 발휘할 이 우수한 기종을 여러분의 공사현장에 저렴한 가격으로 적기에 공급함으로써 여러분이 지향하는 능률향상에 기여할 준비를 갖추고 있습니다.

277. 금호그룹, 1979
금호그룹은 80년대의 세계경제에 도전할 새 일꾼을 찾습니다. 금호그룹 인력관리위원회.

278. 롯데쇼핑, 1979
수도 800만 명 시대의 새 백화점, 롯데쇼핑(백화점) 12월 17일 OPEN. 이제부터 쇼핑 스타일이 달라집니다. 그저 쇼핑만 하던 시대는 어제, 오늘은 즐기면서 쇼핑하는 시대입니다. 즐기면서 쇼핑하려면 여유 있게 물건들을 돌아볼 수 있는 고객을 위한 넓은 공간, 그리고 쉴 수 있는 휴식 공간의 시설이 필요합니다. 롯데쇼핑은 21세기 쇼핑 스타일을 창조하는 수도 800만 시대의 초현대식 백화점입니다.

279. 한국비료공업, 1980
한국비료가 메칠아민 공장을 건설합니다. 1964년 설립 이래 우수한 품질의 요소비료를 공급하여 식량증산에 기여하여 왔으며, 메라민 사업으로 관계 공업의 발전에 공헌하여 왔던 한국비료가 이제 또다시 메칠아민 공장 건설에 착수하여 이미 80%의 진척을 보게 되었습니다. 정밀화학공업의 한 분야인 메칠아민 공장은 미국 Leonard사의 최신 공정과 기술도입으로 건설되며, 연간 약 1,600만불의 외화대체효과를 거둘 것으로 기대됩니다. 한국비료는 끊임없는 연구개발로 화학공업의 발전을 위해 계속 노력할 것입니다.

280. 대농, 1980
저희의 모든 것을 지켜보아 주십시오. 한올한올에 정성을 쏟고 쉬임없이 땀흘려 노력하고 있습니다. 그동안

미면(美綿)을 사용한 저희 대농의
우수한 품질은 세계시장에서 그
위치를 확고히 굳혀 왔으며, 금년부터
새로이 개발 시판하기 시작한 학생복지
「세븐틴」, 활동복지「찰렌져」,
「네이비진」, 여성양장지「캉캉」
등은 여러분들의 풍요로운 의생활에
보탬이 되게 할 것입니다. 금년도
수출목표 3억불 달성과 86년도
섬유수출 세계정상을 차지하기 위하여
한올한올 정성을 쏟고 쉬임없이 땀흘려
노력하고 있는 저희의 모든 것을
지켜보아 주십시오.

284. 유원건설, 1980
경력사원 모집. 기술을 축적한 유원이
Turn-Key Project에 참여할 일꾼을
찾습니다. 간부 및 중견사원 공히
해외여행에 결격 사유없는 자로서 시공
및 SHOP DRAWING 유경험자 우대함.

281. 현대, 1980
복지사회 – 우리 모두의 소망입니다.
중공업 발전으로 복지사회 건설, 그것은
우리의 신념입니다. 현대는 국내외에서
성실하게 땀 흘리며 우리 모두의 소망을
하나씩 실현해 나가고 있습니다.

**285. 스위스무역개발공사·
주한스위스대사관, 1980**
한국에서 스위스를 보십시요.
스위스산업기술박람회 Swiss
Industrial and Technology Exhibition.
한국종합전시장.

282. 효성알미늄·효성금속공업, 1980
온 세계인으로부터 신뢰받는 상품을
만드는 일, 이것이 바로 효성의
의지입니다.

283. 현대, 1980
복지사회- 우리 모두의 소망입니다.
중공업 발전으로 복지사회 건설, 그것은
우리의 신념입니다. 현대는 국내외에서
성실하게 땀 흘리며 우리 모두의 소망을
하나씩 실현해 나가고 있습니다.

286. FACOM, 화콤코리아, 1981
축 제4고로 준공. 포항종합제철
850만 t 생산. FACOM 온·라인
생산시스템이 활약. 포항종합제철이
제4고로를 준공함으로써 연산
850만 t이라는 세계 최정상급
생산체제를 갖추게 되었음을 진심으로
축하드립니다. 화콤코리아가
1974년에 설치한 컴퓨터로
포항종합제철이 생산의 콘트롤을
개시한 이래 FACOM 컴퓨터의 기술과
경험을 최대한으로 제공, 생산성의
향상, 고품질화의 실현에 적극적으로
협력하여 왔습니다. 현재 대형컴퓨터
2대, 중형컴퓨터 6대, 생산관리단말
300여 대 등이 온·라인넷트워크로

연결되어 있습니다. 그리고 이 시스템은
효율적인 철강생산에 필요한 데이타의
수집·분석·복잡한 설비와 자재의 관리,
원활한 생산라인의 콘트롤, 철강자원의
유효 이용 등에 커다란 힘을 발휘하여
양질 제품의 안정된 공급과 서비스의
향상에 큰 역할을 하고 있습니다.

287. 신성, 1981
젊고 패기있는 「신성인」을 찾읍니다.
건설의 요람 (주)신성이 새롭고 유능한
인재를 모시고자 합니다. 저희 회사는
지난 2월 신성공업주식회사의 상호를
주식회사 신성으로 바꾸고 미래지향적인
굳은 의지로 종합건설업체로서 세계
속의 기업으로 도약하고 있습니다.
저희 회사는 해방 후 창업 이래
30년간 신용을 바탕으로 지속적인
성장을 거듭한 안정 위의 성장을
추구하는 신망의 기업입니다.

288. 삼익가구, 1981
"좋은 가구만 만든다" 이것이 우리의
사명입니다. 이땅에 유럽 스타일의
정통 크라식 가구를 처음 내어
놓은 저희 삼익가구는 이제 크라식
가구의 섬세하고 정교한 제작기술을
바탕으로 하여 보다 기능미가 뛰어나고
실용적이며 색상이 특히 아름다운
가구만 만듭니다.

289. 삼호, 1982
가정은 생활의 출발점. "좋은 집을

지어온 삼호"에서, 이제 중동에 진출한 세계 100대 기업 중 아홉번째로 큰 회사가 되었습니다. 정성과 심혈을 기울여 보다 나은 주거환경을 만드는 일 – 이미 10,000세대 이상의 아파트를 건설 국민의 주택난 해소에 이바지해온 삼호는 "좋은 집을 짓는 노력"으로부터 시작하였습니다. 이제 값진 경험과 기술을 바탕으로 중동, 동남아, 아프리카 등 세계 곳곳에서 주택공사는 물론, 토목공사, 항만, 교량, 플랜트건설에 이르기까지 관장하는 종합건설업체로서 비약적 발전을 이룩했습니다. 앞으로도 풍요로운 삶을 위해 일손의 멈춤없이 계속 전진해 나갈 것입니다.

290. 쌍용중공업, 1982
기술개발을 위한 우리의 의지. 쌍용중공업은 그동안 축적한 최신기술로 디젤엔진의 표준기종 개발에 성공하였습니다. 강력한 추진력, 강인한 내구성, 낮은 연료 소비율은 쌍용중공업이 개발한 디젤엔진의 특성입니다. 창원기계공업단지에 자리한 쌍용중공업은 국가기간산업인 중화학공업의 기본이 되는 6천 마력 이하의 중형 디젤엔진을 국내에서 유일하게 생산하고 있으며 각종 산업용 기계를 제작하며 늘어가는 산업수요에 대처하고 있습니다.

291. 한보종합건설, 1983
세계와 더불어 풍요한 미래를 창조하는 한보. 요르단 왕국 홋세인 빈 알리 훈장 수상. 한보그룹의 일원인 한보종합건설은 국제적인 신뢰와 기술로

세계 곳곳 건설현장에서 성실한 땀으로 일하여 온 결과 82년 정부로부터 금탑산업훈장을 수상한데 이어 금번 요르단 왕국 최고의 훈장인 홋세인 빈 알리 훈장을 수상하였습니다. 이 영광은 선진조국 건설이라는 국가적인 대명제 아래 한보가족의 「하면된다」는 개척 정신과 온 국민의 성원의 결과라 하겠습니다. 한보가족은 이 영광을 기반으로 지금부터 시작이라는 결의와 각오 하에 기업의 국가에 대한 책임과 사명을 다하기 위하여 종합건설, 주택, 광업, 철강, 목재, 요업, 유통 및 에너지 분야에서 더욱 정진, 선진조국의 번영과 세계와 더불어 풍요한 미래를 창조하는데 더욱 값지고 보람찬 역군이 될 것을 다시 한번 더 굳게 약속드리는 바입니다.

292. 극동건설, 1983
창업 이후 4반세기 동안 축적된 고도의 기술과 단결된 극동인의 의지는 사우디아라비아의 대형공사 수주로 그 진정한 저력을 보였습니다. 해외에 파견할 용기있고 지혜로운 극동인을 찾습니다.

293. 롯데, 1983
롯데가족은 이땅 위에 사랑(Love)과 자유(Liberty)가 넘치는 풍요로운 삶(Life)을 실현하기 위해 일하고 있습니다. 이웃을 생각하고 봉사할 수 있는 사랑, 스스로 책임지며 누구나 성실하고 창의적으로 살아갈 수 있는

자유, 아껴쓰는 가운데 부족함 없이 살아갈 수 있는 풍요로운 삶. 이것이 롯데가족이 추구하는 모든 것입니다. 2만여 롯데가족은 사랑, 자유, 풍요로운 삶을 위해 땀흘려 일하고 있습니다.

294. 64KD램 개발성공, 삼성반도체, 1983
미국·일본에 이은 세계 3번째 64KD램 개발 성공. 반도체는 컴퓨터를 움직이는 두뇌입니다. 반도체 중에서도 특히 64KD램은 최첨단 기술을 집약시킨 초대형 집적회로로서 컴퓨터는 물론 통신기기, 항공, 우주산업에까지 두뇌 역할을 하는 중요한 반도체입니다. 이러한 64KD램을 삼성반도체통신이 개발에 성공, 양산체제에 들어감으로써 우리나라의 반도체산업을 미국·일본에 이어 세계 3위로 올려 놓았으며, 전자제품의 정밀화, 고급화로 국제경쟁력을 높여 수출증대에도 크게 이바지하게 됐습니다. 삼성반도체통신은 우리나라 반도체 산업의 기수로서 최첨단 미래산업을 통하여 선진조국 창조에 일익을 담당하겠습니다.
▶ 64KD RAM이란?: 머리카락 굵기의 50분의 1 정도인 가는 선 800만개가 2.5×5.7mm의 작은 실리콘 판 위에 집적되는 초정밀 제품으로, 15만개의 소자가 들어 있어 8,000자를 기억시킬 수 있는 기능이 있습니다.

295. 금성전선, 1983
기술중공업의 새 시대! 중기부품, 중장비 궤도 부품 대리점 모집. 기술의 시대를 앞서가는 금성전선이 새롭게 시작하는 중공업 사업에 동참하여 성취의 기쁨을 함께 나눌 유능한 인사를 찾습니다.

296. 국제상사, 1984

호주의 15억불 공사수주는 새
국제상사가 이룩한 첫 결실입니다.
주식회사 국제상사는 1984년
1월 1일부터 종합무역과 종합건설을
합병, 제2 창업을 맞았습니다. 세계
1백여국에 연간 10억불 이상의 우리
상품을 수출해 온 국제상사주식회사와
중동을 비롯한 해외건설시장에서
14억 5천만불의 공사실적을 쌓아온
국제종합건설주식회사가 서로 합병하여
1984년 1월 1일부터 주식회사
국제상사로 새롭게 출범합니다.
새 상호와 함께 재창업의 의지를
다진 국제상사는 그 첫 결실로
국내업체로서는 최초로 호주에서
15억불 규모의 초대형 종합 플랜트
공사수주에 성공했습니다. 새해에도
국제는 창업 30년간의 소중한 경험과
그동안 다져온 기반을 바탕으로
세계시장 석권을 위한 다부진 전진을
계속할 것입니다.

297. 서울랜드, 대림산업, 1984

서울대공원 놀이동산 서울랜드.
저희 대림산업은 지난 45년간의
풍부한 건설 경험을 살려 세계에
자랑할 수 있는 디즈니랜드와 같은
한국형 위락공원 서울랜드의 건설과
운영을 맡아 이제 그 뜻깊은 건설의
첫 삽을 뜨게 되었습니다.
서울특별시에서 국민복지사업의
일환으로 과천 청계산 계곡 230만평
부지에 펼쳐지는 서울대공원 내의
대규모 위락지역인 서울랜드.
이 서울랜드를 세계적 관광명소로
키우기 위해 대림산업이 1월 24일 그

공사의 첫발을 내디딥니다. 이 거대한
국민적 사업을 담당함을 크나큰
영광으로 생각하며 국민들의 건전한
여가선용과 국제적인 관광자원 조성을
위한 서울랜드 건설에 대림산업은 모든
정성과 힘을 다할 것을 다짐합니다.

298. 엑손, 1986

엑손과 유공이 만났습니다. 세계
최대의 석유회사 EXXON이 자회사인
ESSO Eastern Products & Trading
Company를 통해 유공과 기술을
제휴함으로써 이제 한국에서도 세계
최고 수준의 자동차, 선박, 산업용
등 각종 윤활유 제품을 공급하게
되었습니다. 이제 EXXON은 유공과
기술을 합해 한국시장에 EXXON
의 상표인 ESSO 윤활유 제품을
공급합니다. 유공과의 긴밀한
기술유대로 한국의 산업발전에 기여하게
된 것을 저희는 기쁘게 생각합니다.

299. 효성, 1986

최선을 다한 기록 갱신의 의지. 의지와
개척의 신념으로 미래의 비젼을
실현하는 효성정신! 최선을 다하는
의지 앞에 불가능은 없습니다. 최선을
다하는 힘찬 도전 앞에서 인간한계의
절대기록도 반드시 정복되고 맙니다.
도전하고 또 도전함으로써 무수한
역경을 딛고 이겨 세계속에 '한국'
의 이름을 빛내어 온 효성인의 뜨거운
집념입니다.
적극적인 개척정신과 함께 절제와
자기계발의 부단한 노력으로 내실을

다지며 기업 능력의 완벽을 추구하는
긍지가 있기에 효성은 오늘의 성과에
만족하지 않고 보다 나은 미래 세계의
첨단 산업에 있어서도 모범적인 비전을
세워 성실한 자세로 그 저변을 완벽하게
다져가고 있습니다.

300. 동아자동차, 1986

인간 위주의 자동차 문화 실현!
동아자동차의 꿈은 변하지 않습니다.
동아자동차 종합기술연구소 개관!
오랜 세월, 동아자동차는 다양한
용도의 수많은 자동차를 생산하여
왔습니다. 자동차를 만들기 위한
시설과 기계, 그리고 과학기술은 정말
눈부시게 발전하였습니다. 그러나
아무리 오랜 시간이 흐르고 과학기술이
발달하여도 저희 동아자동차에는
변하지 않는 하나의 장점 – 투철한 기본
정신이 있으며 이것은 바로 인간을
위한 자동차문화의 실현을 추구하는
것입니다. 이제 우리나라 자동차 관련
전문 두뇌들이 탄생시킬 인간을 위한
자동차- 새로운 동아자동차를 많이
기대하여 주십시오.

301. 삼성항공산업, 1987

이제부터 '삼성항공산업주식회사'
입니다. 삼성정밀이 한국의 항공산업에
새로운 이정표를 세우기 위한 의지를
갖고 새 이름으로, 새롭게 출발합니다.
광전자산업, 메카트로닉스사업,
카메라와 산업용 광학기기사업
등 첨단의 정밀산업을 이 땅에
심어 온지 10년- 이제 우리 기술로
만든 우리의 항공기와 로케트를

세계의 하늘에, 그리고 우주공간에 띄우겠다는 것이 새롭게 출발하는 삼성항공산업주식회사의 목표입니다. 21세기, 세계의 항공사업을 이끌어 가겠습니다.

302. 진로인력관리위원회, 1987
"직장 선택의 제일조건". 한번 더 생각해 보십시요. 역사와 전통은 있는가? 안정성은 어떠한가? 미래지향적인가? 사람을 소중히 생각하는가? 직장을 선택할 때 한번쯤 고려해야 할 점입니다. 진로는 우리나라 최대의 주류 전문 메이커로서 제2창업을 선언, 우리 근대 시장사의 신기원을 이룩할 유통업 및 써비스, 운수, 음료, 레저, 유전공학 등에 의욕적으로 진출, 가장 주목 받는 그룹으로 웅비하고 있습니다. 진로인력관리위원회.

303. 대한약사회, 1987
약사, 그들은 누구인가? 약사는 다정하고 친절한 이웃입니다. "이번 대통령은 누가 될까?" "88올림픽 때 금메달은 몇 개나 딸 수 있을까?" 약국을 찾아오는 이웃들과 세상 돌아가는 이야기도 하고, 자녀들의 진학문제도 걱정하며 말 못할 하소연도 들어주는… 약사는 희로애락을 함께 나누는 다정한 여러분의 이웃입니다. 건강상담·지도와 보건교육도 하고 가족계획, 모자보건 상담, 전염병 관리도 맡고 있으며, 여러분의 평소의 영양관리도, 약수터의 수질검사도 해 주는… 약사는 생활 속의 과학자로서 친절한 우리의 이웃입니다.
▶ 약사는 약학의 전문가입니다. 약국은

약사 직능의 "빙산의 일각"입니다. 약의 기초이론은 물론 유전공학 등 첨단 과학에 이르기까지 부단한 연구를 통해 신약을 개발하고 한약의 새로운 성분을 규명하는 일. 좋은 약을 만들고, 적절하게 공급하고, 올바른 투약법을 지도하는 업무에서부터 병원의 조제업무, 환경보전이나 학교보건에까지 약사가 맡고 있는 업무는 실로 다양합니다. ▶ 복지사회의 주역이 되겠습니다. 이제 3만5천 약사는 전 국민의료보험시대를 맞이하여 국가적인 복지정책에 적극 참여함으로써 의료복지사회의 주역으로서 사명을 다하겠습니다. 약의 전문가로서 당신의 따뜻한 "약손"이 되기 위해 더욱 연구노력할 것을 다짐하면서…

304. 종근당, 1987
"당신의 건강을 기원하는 변함없는 종소리". 1941년- 의약품도, 제약기술도 부족했던 그 안타까운 시절부터 질병으로부터 인간을 보호하고, 생명을 지키고자 종근당의 종소리는 계속 울려왔습니다. 이제 질병 없는 미래를 향해 당신의 건강을 기원하는 종근당의 종소리는 영원히 이어질 것입니다.

305. 성원건설, 1988
"건설입국을 위한 성원인의 의지". 성원(盛源)은 성실과 인화단결을 초석으로 성장하고 있습니다. 성원은 그동안 보이지 않는 곳에서 차곡차곡 쌓아온 경험과 연마된 기술을 발판삼아 전국 곳곳에 건설의 뿌리를 내리고 있습니다. 이제, 명실상부한 굴지의

종합건설회사로 발돋음한 성원은 건설을 통한 국가 발전, 다음 세대에 이어줄 풍요한 사회를 마련하기 위해 더욱 땀흘려 일할 것을 다짐합니다.

306. 조광페인트, 1988
"깨끗하게 마무리할 때입니다". 지금 세계가 우리를 찾아옵니다. 힘과 기를 겨루는 지구촌의 대제전, 88서울올림픽에서 뜨거운 심장을 불태우며 혼신의 힘을 경주하여 저마다의 조국에 최후의 영광을 안겨주기 위해… 지금은 선진국으로의 도약을 위해 성실하고 근면하게 노력하는 우리의 발전상을 온누리에 과시할 때입니다. 내 집에 손님이 올 때 깨끗하고 단정한 모습으로 맞이하듯 깨끗한 환경과 친절한 미소로 이들을 맞이할 때 세계 곳곳에 심어질 아침의 나라, 한국의 얼굴은 영원히 기억될 것입니다.

기타
Miscellany

1. 일기(日記)를 남겨 두자!, 학원사, 1955
2. 감기와 해열에 노바킹, 동광약품연구소, 1958
3. 의사 지바고(소설), 여원사, 1958
4. 강화된 비타민 B군 비타이-스트, 1959
5. 독한 감기와 기침에 코데시럽, 범양약화학, 1959
6. 청춘극장(영화), 자유영화공사, 1959
7. 기침 감기에 코데닝, 종근당제약사, 1959
8. 감기의 계절 노발긴-키니네, 한독약품공업, 1960

9. 감기에는 코사빌, 한독약품공업, 1960 10. 정신·신경안정제 안심, 유유산업, 1960
11. 장미표털실, 제일모직, 1960 12. 이 겨울을 건강히, 에비오제, 1960
13. 추운 줄도 모르고 씩씩하게 드롭프스, 오리온, 1960 14. 후스틴 시럽, 동아제약, 1960

코라휜 시렆

최신처방 감기·해열·진통제
콜드탑

15. 동상약 포리칼, 동성제약, 1961 16. 종합감기약 코푸민, 금화제약, 1961
17. 건강이 가득히! 비타-엠, 유유산업, 1962 18. 이 계절 어린이 감기에는 코라휜시렆, 경향약품, 1962
19. 감기·해열·진통제 콜드탑, 유유산업, 1962 20. 감기라면 후스틴, 동아제약, 1963

21. 심한 기침에 메타톡신, 유린제약, 1963　　22. 독감에 패독산, 대명신제약, 1963
23. 복리계산 정기예금, 서울은행, 1963　　24. 기침 가래에 백수시럽, 상수제약소, 1963
25. 겨울맞이 대매출, 미도파, 1965

26

27

28

29

26. 감기라면 뉴피링, 동성제약, 1966 27. 몸살감기엔 노발긴-키니네, 한독약품, 1966

28. 연말연시 선물에 백화(百花), 대한양조, 1966 29. 감기 안녕! 아이펜, 영진약품, 1967

30

31

32

33

34

30. 정신신경안정제 세레피아, 영진약품, 1969 31. 신경통에는 오파이린, 동아제약, 1974

32. 피부연고제 캄비손, 한독약품, 1974 33. 가래·기침 감기에는 포라라민, 유한양행, 1979

34. 오랜 전통 좋은 품질 OB맥주, 1980

35

37

36

39

38

35. 어린이용 아스피린, 한국바이엘약품, 1981 36. 봉고, 기아산업, 1982
37. 새로운 고혈압 치료제 베타자이드, 유한양행, 1985
38. 겨울에도 자신있게 달립시다!. 대한타이어공업협회, 1985 39. 한겨울 특선전, 롯데백화점, 1989

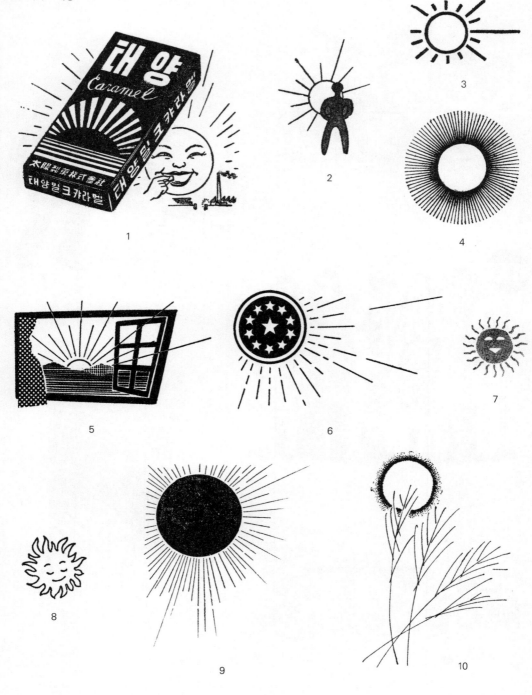

1. 태양 캬라멜, 태양제과, 1955　　2. 네오톤, 유한양행, 1955　　3. 샘표간장, 샘표, 1957
4. 레더카인, 미국 레드리제약, 1958　　5. 뇌하수체전엽 홀몬 푸데로반, 1960
6. 오리온 비타민 캬라멜, 동양제과공업, 1961　　7. 푸로기농 홀몬크림, 1962
8. 입맛이 납니다 B-OʹM, 1962　　9. 판문점(영화), 아세아극장, 1964　　10. 백양표, 한국모방, 1964

11

13

12

14

15

16

11. 서울은행, 1965 12. 신세계, 1965 13. 동성제약, 1965 14. 비네몬, 유한양행, 1965

15. 솔코셀, 흥일제품, 1965 16. 위장병약 파-지, 삼성신약, 1965

기타—태양

17. 습진 두드러기에 페니라민, 유한양행, 1965　　　18. 대한생명, 1965
19. 히스타민, 종근당제약사, 1965　　　20. 신세계, 1965　　　21. 럭키 폴리에치렌필림, 락희화학공업, 1966
22. 아빌 연고, 한독약품, 1966　　　23. 페니라민, 유한양행, 1966　　　24. 가스명수, 삼성제약공업, 1967

25. 롯데, 1968 26. 아빌 연고, 한독약품, 1968 27. 한 여름을 건강하게 훼스탈, 한독약품, 1969
28. 동대문종합상가, 1970 29. 금성적외선스토브, 금성판매, 1970
30. 산업금융채권, 한국산업은행, 1973 31. 산업금융채권, 한국산업은행, 1974

32

33

34

35

36

32. 제일은행, 1976 33. 금성룸에어콘, 금성사, 1976 34. 화신 전자동 가습기, 화신전기, 1978

35. 럭키그룹, 1980 36. 우진아파트, 우진건설산업, 1980

37

38

39

40

41

42

37. 우진건설산업, 1980 38. 동부관광, 1980 39. 한양투자금융, 1981

40. 국일증권, 1981 41. 삼보증권, 1983 42. 정기세일, 코오롱모드, 1989

□ 기타—바다

1

2

3

4

5

6

1. 순애(영화), 명동극장, 1954 2. 자매(연극), 극단 신협, 1955 3. 주간 〈Life〉, 국제보도연맹, 1956
4. 대한비타민, 1957 5. 해태캬라멜, 해태제과, 1958 6. 강장 홀몬제 다니아미렌, 1958

7

8

9

10

11

12

7. 배표 크레파스, 한흥기업, 1958　　　8. 비타이-스트, 1958

9. 비타이-스트, 1958　　10. 썬스크린, 고미화학공사, 1959　　11. 무좀약 통일연고, 삼광화학공업, 1959

12. 음료 스페시코라, 동청량음료합명회사, 1959

13

14

15

16

17

18

19

13. 부(浮) 수영복, 근화양행, 1959 14. BOAC(호노루루, 쎈프란시스코), 영국해외항공회사, 1960
15. 파라솔크림, 태평양화학공업, 1960 16. 헥사트롱, 동성제약, 1960 17. 비타이-스트, 1960
18. 여름철의 신발명! 뽈.뽀-트, 고려백화점, 1960 19. 조혈강장제 네오톤, 유한양행, 1960

바다에서 피로회복에‥

20

21

22

23

24

20. 피로회복에 해태 드롭프스, 해태제과, 1960　　　21. 골덴텍스, 제일모직, 1961　　　22. 샘표간장, 샘표, 1961

23. 설사 복통에 스토베린, 종근당 제약사, 1962　　　24. 대한항공, 1964

25

26 27

28

25. 진로, 서광조주, 1964 26. 수영복 총판, 백화사, 1965 27. 인천 송도, 인천도시관광주식회사, 1966

28. 갈매기호 대천호 당일왕복, 철도청, 1967

29

30

31

32

29. 단발구론산, 천도제약, 1968 30. 피부병엔 덱스타 연고, 영진약품, 1968 31. 교복, 종로백화점, 1969

32. 미도파, 1974

33

34

35

36

33. 효성증권, 1975 34. 일바돈 크림, 일동제약, 1981 35. 바캉스 대제전, 신세계, 1983
36. 이너린스, 이비스 화장품, 1984

37

39

38

40

37. 특별대봉사, 현대백화점, 1986 38. 파격대봉사, 롯데쇼핑, 1987 39. 바겐세일, 미도파, 1988

40. 현대백화점, 1989

1. 진로, 서광주조, 1954 2. 대가요제전, 시공관, 1958 3. 캬바레 2.1구락부, 1958
4. 베니굳만 스토리(영화), 서대문극장, 1959 5. 재미있는 음악 미술 이야기(도서), 어문각, 1962
6. 제2회 정기월례음악회, 1962 7. 노갑동과 그 악단, 미스-싸롱, 1962 8. 호루겔 피아노, 삼익피아노, 1962
9. 금성라디오, 금성, 1962

10. 오루강 미싱, 인천동양미싱제조상사, 1962 11. 방음벽 문화벽, 남일산업, 1963 12. 캬바레 새서울, 1963

13. 아리아 올갠, 1964 14. 트리오 칼셀, 동양제약, 1964 15. 유-베닌, 한일약품, 1964

16. 금성사, 1965

17. 케니히 피아노, 수도피아노, 1965　　　18. 호텔 뉴코리아 나이트크럽, 1965　　　19. 프라자 뺀드, OB비어홀, 1965
20. 쉼멜-케니히, 수도피아노, 1965　　　21. 금년은 키-타의 붐!, 수도피아노, 1966　　　22. 수도 키-타, 수도피아노, 1966
23. 할인대매출, 수도피아노, 1967　　　24. 클럽 코파-카바나, 1968　　　25. 크럽 빅토리, 1968

26. 쉼멜 피아노, 수도피아노사, 1969 27. 애경유지, 트리오, 1971 28. 워커힐 하니비스 쇼, 워커힐, 1973

29. 노루모, 일양약품, 1974 30. 주식회사 토프론, 1980

31

32

31. 그랑프리 백화점, 1985 32. 인켈뮤직센타, 동원전자, 1985

1. 뿔랙아이스 국도쑈-, 국도, 1949　　2. 진수방(무용발표회), 시공관, 1950
3. 꽃피자 바람부네(가극), 청춘부대(青春部隊), 1950　　4. 로디논 주사액, 극화약품공업, 1950
5. 분홍신(영화), 신한영화사, 1952　　6. 미인도 상륙(악극), 악극단 KAS, 1952
7. 이인범 바레-단 발표회, 부산극장, 1952

8. 비의 탱고(악극), 악극단 KAS, 1953 9. 분홍신(영화), 시공관, 1953
10. 바다 없는 항로(악극), 악극단 창공, 1953 11. 극단 KAS·신청년합동대공연, 1953
12. 송범신작무용발표회, 시공관, 1953

13. 은화(銀靴, 영화), 문화관, 1954 14. 조용자 무용신춘공연, 시공관, 1954
15. 제1회발표회, 한국발레예술무용연구소, 1954 16. 푸른화원(영화), 명동극장, 1955
17. 포구의 애상 외, 오페렛타단(團) 라미라(羅美羅), 1955 18. 신사는 금발을 좋아한다(영화), 동도극장, 1955

19

20

21

22

23

24

19. 광복 10주년 합동무용예술제, 한국무용예술인협회, 1955 20. 김백봉 무용발표회, 1956
21. 향토 전국예술경연대회, 1956 22. 땐스홀 모감보, 1956 23. 갸바레 카-네기홀, 1957
24. 월간 〈흥미〉, 흥미사, 1957

25. 홀몬제 테스타민, 1958 26. 김문숙 무용발표회, 1958 27. 평양다리굿, 시공관, 1958

28. 이인범서울바레단·김백초무용단 합동공연, 1959 29. 캬바레 국일관, 1960

30. 페루샤궁의 비밀 외, 오리엔탈 가극단, 1960

31

32

33

34

35

31. 아스토리아호텔 나이트클럽, 1961　　　32. 5·16혁명 1주년기념 산업박람회, 1962
33. 치통 두통 생리통에 진통산, 일양약품, 1962　　　34. 캬바레 국일관, 1962
35. 심장병이라면 카-돔핀, 한일약품, 1962

36. 캬바레-미인회관, 1964 37. 클럽 만하탄, 호텔 금수장, 1964 38. 클럽 레이디 메이커, 1967

39. 명랑한 가정마다 금성전기기구, 금성사, 1967 40. 고급 사교장 세운크럽, 1968 41. 캬바레 라틴쿼터, 1968

42

43

42. 제3차 파리여행 당첨자 발표, 태평특수섬유, 1973　　　43. 워커힐 하니비스쇼, 워커힐, 1973

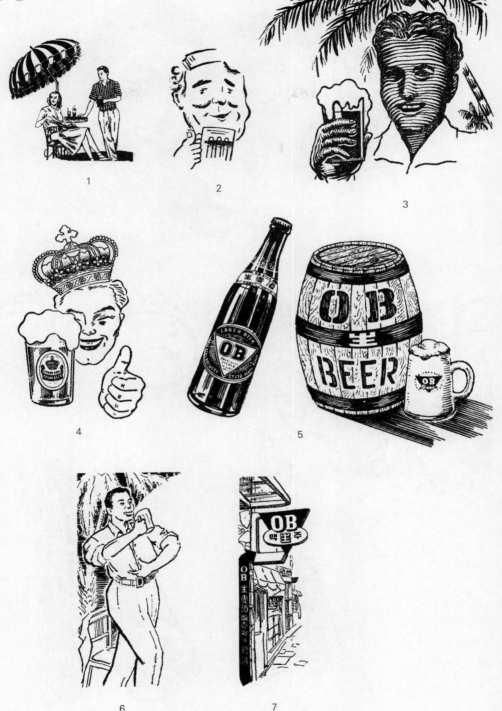

1. OB생맥주·병맥주, 1950 2. OB생맥주, 1950 3. 럭키 샴펜, 근화사업사, 1953
4. 크라운 맥주, 조선맥주, 1953 5. OB생맥주, 동양맥주, 1955 6. 크라운 맥주, 1955 7. OB생맥주, 1955

8

9

10

11

12

13

8. 몰트비야, 동양맥주, 1955 9. 욕망이라는 이름의 전차(연극), 극단 신협, 1955 10. 진로소주, 1955
11. 히코시통, 미국 SQUIBB, 1956 12. 비어홀 지미, 1956 13. 단연 최고봉 향조(香潮), 1956

14. 도리스 위스키, 국제양조장, 1956　　15. 진로 백알, 1956　　16. 무도회장 캬바레2.1, 1957

17. 진로, 1958　　18. 오-트링, 서울동성제약, 1958　　19. 술 마시기 전 노-오바, 유린제약, 1958

20. 진로, 서광주조, 1958　　21. 진로, 서광주조, 1958　　22. 크라운 맥주, 조선맥주, 1959

23

24

25

26

27

28

29

30

23. 메치오닌, 삼영화학연구소, 1959 24. 숙취엔 알코비포, 유보제약, 1959 25. 도라지 위스키, 1960

26. 크라운 맥주, 조선맥주, 1960 27. 술 마시기 전 노-오바, 유린제약, 1960 28. 노-오바, 유린제약, 1960

29. 포도주와 뿌란듸, 포항포도주, 1961 30. 술 마시기 전, 노-오바, 유린제약, 1961

31. OB 비어홀, 1962　　　32. 공병 사용업자에게 알리는 말씀, 동양맥주, 1963　　　33. 종로 OB회관 OB비어홀, 1963
34. OB크라운, 한국맥주판매, 1963　　　35. OB 홈 비어홀, 덕수상사, 1963　　　36. 진로, 서광주조, 1963
37. 술 마시기 전후에 쿨-탑, 극동제약, 1964　　　38. 술 마시기 전후에 쿨-탑, 극동제약, 1964

39. 냉 백화(白花), 대한양조, 1964 40. OB 코-너, 1964 41. OB 코-너, 1964 42. OB맥주, 1965
43. OB 코-너, 1965 44. OB 코-너, 1965 45. OB 코-너, 1965

46. 리포탄, 유한양행, 1965 47. 리포탄, 유한양행, 1965 48. 진로, 서광주조, 1965 49. OB 코-너, 1965

50. 진로, 서광주조, 1965 51. 크라운스토아, 크라운맥주, 1965 52. 음주 전후엔 꼭 뉴트라시드, 한독약품, 1965

53. 진로, 서광주조, 1965 54. OB 흑맥주, 1965 55. OB 코-너, 1965 56. OB 코-너, 1965

57. 비타민제 씨씨S, 흥일, 1966 58. 음주 전후엔 꼭 뉴트라시드, 한독약품, 1966

59. OB 생맥주, 동양맥주, 1966 60. 수출! OB 캔맥주, 1966 61. 삼학주조, 1966

62. 국제호텔나이트클럽 블루룸, 1966 63. 크러브 크라운장(CLUB CROWN), 1968

64. 경성사과주, 경성양조산업공업사, 1970

65. 카이쟈 호프, 1970 66. 한국맥주판매주식회사, 1972 67. 맥주홀 오림피아, 1974

68. 동경 여행, CATHAY PACIFIC, 1974 69. OB맥주, 1978

70. 보드카 알렉산더, 백화양조, 1979 71. OB캔맥주, OB맥주, 1979 72. 크라운 맥주, 조선맥주, 1980

73. 생맥주집 OB베어, OB맥주, 1980 74. 생맥주집 OB베어, OB맥주, 1980 75. 롯데 생일큰잔치, 롯데쇼핑, 1987

□ 기타—총

1. 초원의 승리자(영화), 서울극장, 1950 2. 결투의 서부(영화), 수도극장, 1950
3. 월하의 총성(영화), 동양영화, 1952 4. 애정산맥(영화), 아일영화사, 1952 5. 무장시가(영화), 동양영화, 1952
6. 서부의 사랑(가극), 가극단 프린쓰, 1952 7. 천일홍(가극), 가극단 백조, 1952
8. 성벽을 뚫고(영화), 부민관, 1952

9. 광야천리(영화), 동양영화, 1952 10. 대황원(영화), 동양영화, 1952 11. 비밀경찰(영화), 기신양행, 1953

12. 대평원(영화), 동양영화, 1953 13. 막스의 쌍권총(영화), 단성사, 1953

14. 황원의 정복자(영화), 문화극장, 1954 15. 칸사스 기병대(영화), 명동극장, 1954

기타—총

16. 권총왕래(영화), 동도극장, 1954　　17. 백림의 선풍(영화), 명동극장, 1954　　18. 권총왕래(영화), 명동극장, 1954
19. 사하라전차대(영화), 한국예술영화사, 1954　　20. 운명의 손(영화), 한형모 푸로덕슌, 1955
21. 킹소로몬(영화), 명동극장, 1955　　22. 아팟치족의 최후(영화), 명동극장, 1955
23. 사랑과 피의 대지(영화), 수도영화사, 1956　　24. 악인이 받는 선물(영화), 명보극장, 1958

25. 애절한 추적(영화), 을지극장, 1959 26. 연발총(영화), 을지극장, 1959 27. 연발총(영화), 을지극장, 1959

28. 사랑할 때와 죽을 때(영화), 중앙극장, 1959 29. 비정의 대서부(영화), 단성사, 1960

30. 무법의 왕자(영화), 경남극장, 1960 31. 철로의 탄흔(영화), 중앙극장, 1963.

1

2

3

4

5

6

7

8

1. 법률경제신사전, 서울서점, 1952 2. 국어대사전, 영창서관, 1954 3. 정치학사전, 덕수출판사, 1955
4. 최신국한대사전, 문연사, 1955 5. 애수, 시네마코리아, 1958 6. 1959년 합동연감, 합동통신사, 1958
7. 대백과사전, 학원사, 1958 8. 4292년 합동연감, 합동통신사, 1958

9. 영문법대전, 문연사, 1958 10. 경제학사전, 경제통신사, 1958 11. 생쥐와 인간, 강호사, 1959

12. 마가레트 공주와 타운센드 대령, 배영문화사, 1959 13. 법전, 현암사, 1959

14. 국어소사전, 을유문화사, 1959 15. 영문법대전, 문연사, 1959 16. 우리들은 1학년, 문예사, 1960

17. 우리들은 2학년, 문예사, 1960 18. 전 50권 신한국 문학전집, 어문각, 1971

19. Kelly's Directory, 월드마케팅, 1977

1

2

3

4

5

6

7

8

9

10

1. 현충일, 조흥은행, 1961 2. 6.25, 조흥은행, 1961 3. 광복절, 한일은행, 1961 4. 광복절, 경향신문, 1961
5. 제2공화국 탄생, 한일은행, 1961 6. 국제연합일, 조흥은행, 1961 7. 삼일절, 제일은행, 1962
8. 삼일절, 조흥은행, 1962 9. 삼일절, 한국상업은행, 1962 10. 4.19, 한국상업은행, 1962

11

12

13

14

16

17

18

19

20

21

22

11. 4.19, 조흥은행, 1962　　12. 4.19, 동방생명, 1962　　13. 어린이날, 조흥은행, 1962
14. 어린이·어머니날, 한일은행, 1962　　15. 5.16, 서울은행, 1962　　16. 5.16, 한국상업은행, 1962
17. 5.16, 제일은행, 1962　　18. 5.16, 중소기업은행, 1962　　19. 5.16, 경향신문, 1962
20. 5.16, 조흥은행, 1962　　21. 5.16, 동방생명, 1962　　22. 현충일, 중소기업은행, 1962

23

24

25

26

27

28

29

30

31

23. 현충일, 제일은행, 1962 24. 현충일, 서울은행, 1962 25. 현충일, 조흥은행, 1962
26. 6.25, 동방생명, 1962 27. 6.25, 한국상업은행, 1962 28. 창업1주년, 중소기업은행, 1962
29. 광복절, 한국상업은행, 1962 30. 광복절, 한국국민은행, 1962 31. 광복절, 중소기업은행, 1962

32

33

34

35

36

37

38

39

40

32. 광복절, 중소기업은행, 1962

33. 광복절, 동방생명, 1962

34. 성탄절, 대한생명, 1962

35. 근하신년, 중소기업은행, 1963

36. 삼일절, 동방생명, 1963

37. 삼일절, 국민은행, 1963

38. 4.19, 국민은행, 1963

39. 4.19, 동방생명, 1963

40. 5.16, 대한생명, 1963

41

42

43

44

45

46

47

48

41. 광복절, 동방생명, 1963 42. 광복절, 미원, 1963 43. 창립17주년, 대한생명, 1963
44. 성탄절, 서울은행, 1963 45. 근하신년, 동방생명, 1964 46. 삼일절, 동방생명, 1964
47. 국제연합일, 대한생명, 1964 48. 광복절, 대한생명, 1965

49

50

51

52

53

54

55

49. 광복절, 한일은행, 1965 50. 광복절, 한국상업은행, 1965 51. 세계축구 서울예선대회, 한일은행, 1969
52. 창립75주년, 한국상업은행, 1974 53. 어버이날, 한일은행, 1974 54. 광복절, 한일은행, 1975
55. 새해 복 많이 받으셔요, 한국투자금융, 1977

1

2

3

4

1. 어린이 원기소, 서울약품, 1959 2. 코푸민 시럽, 김화제약, 1960 3. 스타-카레-, 제일식품화성주식회사, 1963

4. 유-파스짓, 유유산업, 1965

2년 단기채
3개월이자 선급!

5

5·1
~ 5·31

엄마아빠 내는세금
나라튼튼 우리튼튼

6

간장도 중요합니다. 위장도 중요합니다.
심장도 중요합니다.
이제는 신장이 얼마나 중요한지를 알아야 합니다.

7

전기는 싸질수록
아껴쓰는 지혜가
필요합니다.

8

5. 회사채 발행, 동양나이론, 1982 6. 소득세 신고 안내, 국세청, 1982 7. 네프리스, 수도약품, 1986
8. 한국전력공사, 1988

1. 호르몬계의 여왕 데포-싸이렌, 바이엘, 1956 2. 사랑의 굴다리(영화), 대한극장, 1959 3. 크라운제과, 1965
4. 화이브스타 모터오일, 호남정유, 1972 5. 해태 부라보, 해태제과, 1980 6. 우아미가구, 1980

7

8

9

10

11

7. 롯데쇼핑, 1981　　　8. 샘표식품, 1981　　　9. 한마음 츄잉껌, 해태제과, 1981　　　10. 롯데쇼핑, 1982

11. 금성세탁기 Lady II, 금성사, 1985

12

13

14

15

12. 미도파, 1985 13. 대한적십자사, 1986 14. 대한적십자사, 1987 15. 현대백화점, 1988

16. 신세계, 1989 17. 장기신용 분할판매, 동서가구, 1989 18. 대한적십자사, 1989

19. 사원모집, 효성인력관리위원회, 1989

1. 류-마치스 텔타코-트릴, Pfizer, 1956　　2. 비타나인, 유한양행, 1956　　3. 부리스타 싸이크린, 미국 부리스홀, 1956
4. 리노륨 꽃장판, 동화백화점, 1956　　5. 다이알 M을 돌려라(영화), 시립극장, 1956
6. 페니휀, 독일 훽스트, 1957　　7. 네오톤, 유한양행, 1958　　8. 애주가의 선물 본씩스, 합동화학, 1958
9. 허약 빈혈 배사물탕(倍四物湯), 대명신제약, 1958　　10. 바이엘, 1959

11. 소화불량에 정충환, 태양제약공업, 1959 12. 월경방취제 씨-즌, 1959 13. 소화제 이드렌, 유한양행, 1960

14. 결핵약 유-파스짓, 유유산업, 1960 15. 고노카인, 종근당제약사, 1960

16. 임질 요로감염 레더카인, 유한양행, 1960 17. 신경통 하이파피린, 신신약품공업, 1960

18. 크로람페니콜, 1960 19. 궤양 솔코세릴, 흥일약품, 1962 20. 비타칼슘, 삼일제약, 1962

기타—손

21

22

23

24

25

26

27

28

29

21. 유산균 비오비타, 일동제약, 1962 22. 해피치약, 계림화학, 1962 23. 비오비타, 일동제약, 1962
24. 구론산, 영진약품공업, 1963 25. 서울 적금, 서울은행, 1963 26. 아빌, 한독약품, 1963
27. 안전 면도날 DORCO, 한일공업, 1963 28. 보통예금, 한일은행, 1963
29. 대통령후보 박정희, 민주공화당, 1963

30. 피부병에 메라솔 연고, 1963 31. 간장의 강화 메치오닌 로얄-D, 1964 32. 하이파스, 유한양행, 1964
33. 골드표 금성건전지, 금성, 1964 34. 기은싸인예금, 중소기업은행, 1965 35. 감기약 히스킹, 종근당제약, 1965
36. 소화제 판타제, 동광약품, 1966

37

38

39

41

40

42

37. 위병에 다리콘, 중앙제약, 1966 38. 비타-엠, 유유산업, 1966 39. 제일은행, 1967
40. 칠성사이다 칠성스페시코라, 칠성, 1967 41. 소화제 에비오제, 삼일제약, 1968 42. 호남정유, 1977

43

44

45

46

47

48

43. 독약(프랑스와즈 사강 환각일기), 문예출판사, 1980 44. 회사채, 동양증권, 1980
45. 국일증권, 1980 46. 국제종합건설, 1980 47. 산업금융채권, 한국산업은행, 1981
48. 사원모집, 국제종합건설, 1981

49

50

51

52

53

54

55

49. 비이온성 세제, 롯데, 1981 50. 사원모집, 대우인력관리위원회, 1981 51. 파워의 시대(도서), 수레, 1982
52. 삼희투자금융, 1982 53. 종합영양제 게브랄티, 유한양행, 1983 54. 대웅제약, 1984
55. 대리점모집, 대우전자, 1984

56. 롯데파이오니아, 1984 57. 아이템풀, 1984 58. 삼성다목적냉장고, 삼성전자, 1985

59. 정기예금, 제일은행, 1985 60. 해태 노노껌, 해태제과, 1985 61. 에너지절약-나라사랑, 유공, 1985

기타—손

62

63

64

65

62. 동양그룹, 1985 63. 제일도매상가, 1985 64. IBM, 1985 65. 진로그룹인력관리위원회, 1989

1. 춘향전(오페라), 예대교향악단 외, 1950 2. 놀부와 흥부(영화), 신성영화사, 1950
3. 춘향전(오페라), 국립극장, 1950 4. 조해(朝海), 고려주조장, 1953 5. 월계관, 1954
6. 조화(朝花), 조화주조, 1954

7. 금삼의 피(연극), 극단 신협, 1955 8. 제2의 생명 4막8장(연극), 극단 민극, 1955
9. 피어린 역사 3막6장(연극), 극단 동협, 1955 10. 장수약 히스우루크, 1955
11. 장화홍련전(연극), 우리국악단, 1955 12. 상사천리(연극), 여협(女協), 1955
13. 백난공주(여성국극), 낭자, 1955 14. 왕자 미륵이(국극), 햇님 국극단, 1955

15. 홍보와 놀보(연극), 우리국악단, 1955 16. 마마칼슘, 1956 17. 단종애사(영화), 신도극장, 1956
18. 살결이 고아지는 데포-싸이렌, 독일 바이엘, 1956 19. 여성홀몬미용제 싸이렌 오인트멘트, 독일 바이엘, 1956
20. 조미료 미미소, 1956 21. 샘표간장, 샘표, 1956 22. 다이드레손, 올가논제약, 1956
23. 국도 와이샤쓰, 1956

24. 원기소, 서울약품, 1957　　　25. 원기소, 서울약품, 1957　　　26. 조화(朝花), 1957

27. 레-루식(式)분구(焚口, 아궁이), 동일공사, 1957　　　28. 오리온의 과자, 동양제과공업, 1958

29. 미미크림 포마-드, 고려화학공업, 1958　　　30. 나이롱 여자 고무신, 신신연쇄가고무신, 1958

31. 태창나이론, 태창방직, 1958

32. 태창나이론, 태창방직, 1958　　33. 태창써-비스스테이숀, 태창방직, 1958　　34. 태창나이론, 태창방직, 1958
35. 삼성제약소, 1959　　36. 청춘극장(영화), 자유영화공사, 1959　　37. 한국흥업은행, 1959
38. 춘기용 꽃장판 타이루, 동양산업공사, 1959　　39. 비타-엠, 유유산업, 1959

40

41

43

44

42

45　　　　46　　　　47　　　　48

40. 코-티 원더풀, 동산유지, 1959　　41. 오리온 캬라멜, 동양제과공업, 1960　　42. 럭키비누, 럭키, 1962
43. 곡표메주, 1962　　44. 비오훼린, 한독약품, 1962　　45. 닭표국수, 1962
46. 조미료 미풍, 원형산업, 1962　　47. 한국상업은행, 1962　　48. 네오 미스코친, 제일약품산업, 1962

49. 제일은행, 1962 50. 목하산상(木下産商), 1963 51. 남성홀몬제 리타-드뎁보, 아세아양행, 1963

52. 조미료 미풍, 원형산업, 1963 53. 월경불순 자궁증 실모산, 삼미제약, 1963 54. 닭표간장, 신한제분, 1963

55. 조미료 미왕, 미왕산업, 1963 56. 대한교육보험, 1964

57. 크라운맥주, 조선맥주, 1964 58. 옷감 판본(阪本)방적 날염뿌뿌링, 1964 59. 펭귄표 통조림, 제일제당, 1964
60. 럭키비누 선물쎈타, 럭키, 1964 61. 몰트 헤모구로빈, 아세아양행, 1966 62. 한가람 파티, 세종호텔, 1967
63. 금성전기기구, 금성사, 1967 64. 백조오르간, 백조악기쎈타, 1968

65. 송월타월공업사, 1973 66. 대신증권, 1977 67. 코스모스, 1978 68. 럭키그룹, 1980
69. 대신증권, 1980 70. 주신예식장, 청한주택, 1981

71

72

73

74

75

71. 단오맞이 염가봉사, 롯데쇼핑, 1982　　　72. 근하신년, 국민투자신탁 외 1983

73. 혼인 준비에서 결혼까지 혼인문, 1983　　74. 미도파, 1983　　75. 미도파, 1983

76. 롯데쇼핑, 1983　　　77. IBM, 1983　　　78. 롯데쇼핑, 1984　　　79. 소년소녀 한국문학(도서), 금성출판사, 1984

80. 롯데쇼핑, 1985

81

82

83

84

85

81. IBM, 1986 82. 선경그룹, 1987 83. 삼익가구, 1987
84. 서울올림픽 앞으로 100일, 공익광고협의회, 1988 85. 사원모집, 코오롱-메트생명, 1989

1. 어머니의 노래(가극), KPK악단, 1950　　　2. 메칠테스트스테롱 정제, 미국 바이롱, 1956

3. 고나도트로핀 홀몽, 1956　　　4. 듸에칠 스틸베스트로루 정, 미국 바이롱, 1956　　　5. 대륙분백분, 대륙화학공업, 1956

6. 데포싸이렌, 독일바이엘, 1956　　　7. 에비오제 B1, 삼일제약, 1956　　　8. 원기소, 1956

9. 오리온 껌, 동양제과공업, 1956

10. 슈포-데스도스테롱, 1957 11. 살찌게 하는 약 캄뽀롱, 바이엘, 1957 12. 에루고밍, 1957
13. 게독신, 삼미제약, 1957 14. 데포파투틴, 바이엘, 1957 15. 혈색이 고아지는 신약 페루나몽, 1957
16. 본씩스, 합동화학공업, 1958 17. 불안신경치료제 하-모니, 천도의약품, 1958

18

19

20

21

22

23

24

18. 비페라 캬라멜, 종근당제약사, 1958 19. 오레나인 연구, 동양약품, 1959 20. 원기소, 서울약품, 1959
21. 에비오제, 삼일제약, 1959 22. 헥사비타민, 유한양행, 1960 23. 흉터 안 생기는 파-상겔, 금성, 1960
24. 불안 초조 불면 드리바, 김화제약, 1960

25. 오리온 캬라멜, 동양제과공업, 1960 26. 구아베링, 삼정제약소, 1960 27. 정신영양 에나지, 김화제약, 1960
28. 회충약 나온다정, 1960 29. 영양제 비네몬, 유한양행, 1960 30. 고민 불안 하-모니, 천도의약품, 1960

31

32

33

34

35

31. 투수칼, 한독약품공업, 1961　　　32. 태스몽 당의정, 건일제약, 1961　　　33. 아보민, 아주약품공업, 1961

34. 미쓰리리-크림, 동양화학공업사, 1961　　　35. 수험생의 완전한 실력발휘 세레본, 일동제약, 1961

36

37

38

39

40

41

42

36. 미향 투명비누, 애경유지공업, 1961 　　　 37. 정력 체력 강정빙, 대명신제약, 1961

38. 희망적금, 한국상업은행, 1961 　　　 39. 아보민, 아주약품공업, 1962 　　　 40. ABC 남성 크림, 태평양화학공업, 1962

41. 아보민, 아주약품공업, 1962 　　　 42. 비네몬, 유한양행, 1962

43. 히스피린, 종근당 제약사, 1962 44. 원기소, 서울약품공업, 1962
45. 오리온 후루쯔 드롭프스, 동양제과공업, 1962 46. 재봉사의 왕자 마라톤표, 동양방직, 1962
47. 에나지, 김화제약, 1962 48. 정액 금전신탁, 한일은행, 1962

49

50

51

52

53

54

49. 국채 대여, 한일은행, 1962 50. 영양제 노라보, 1962 51. 신탁업무개시, 상업은행, 1962
52. 십전대보탕, 대명신제약, 1963 53. 고급당의정 비정(秘精), 동보제약, 1963 54. 리타-드렙보, 1963

55

56

57

58

59

55. 국민적금, 국민은행, 1963 56. 장학보험 퇴직보험, 대한생명, 1963 57. 치옥토산제제 리포탄, 유한양행, 1963

58. 미미화장품, 미미화학공업, 1963 59. 김제 지점, 한국상업은행, 1964

60

61

62

63

64

60. 알파민, 동광약품, 1964 61. 조광 피혁 핸드빽, 조광피혁, 1965 62. 네오헤파론, 삼영화학연구소, 1965

63. 해태 쪼꼬멜, 해태제과, 1965 64. 피로 과음에 단발구론산D, 천도제약, 1965

65. 자동차 강의록, 서울종합기술통신교육부, 1965 66. 바-몬드, 영진약품, 1965 67. 포마드, 유한양행, 1965

68. 비네몬, 유한양행, 1965 69. 회충 요충약 유비론, 한일약품, 1965 70. 중년기 정력제 비네몬, 유한양행, 1965

71. 〈학생과학〉, 과학세계사, 1966

73

72

75

74

76

77

72. 소화제 하이포, 일양약품, 1966 73. 로켓트 건전지, 호남전기공업, 1966
74. 오리온 과자, 동양제과공업, 1968 75. 동양제과공업, 1968 76. 오이베린, 신신의약공업, 1969
77. 메티펙스, 한독약품, 1972

78

79

80

81

82

78. 콘티빵, 한국콘티넨탈식품, 1974 79. 복금부 정기예금모집, 대한금융단, 1974
80. 사원모집, 피어리스 피어니 화장품, 1976 81. 한국외환은행, 1978 82. 용각산, 보령제약, 1980

83

84

85

86

87

83. 토지분양, 우진건설산업, 1980　　　84. 유진쇼핑센타 임대분양, 유진유통, 1980
85. 저축공제 안내, 농협보험, 1983　　　86. 컴퓨터 개발분야 사원모집, 대우전자, 1984
87. 장기신용채권, 한국장기신용은행, 1984

88

89

90

91

88. 두통약 린스텐, 일양약품, 1985 89. 가락동 농수산물 도매시장, 1985 90. 마리놀, 삼진제약, 1987
91. 한국전화번호부주식회사, 1988

삽화의 시대
— 개발기 한국의 광고 삽화 컬렉션

초판 2022년 5월 25일

에디팅 편집부
이미지에디팅 황상준
리서치 전소영
디자인 헤이조

ISBN 978-89-98143-77-0

Age of illustration
— Collection of Advertising Illustrations in Korea
during the Development Period

May 2022

Editing Editorial Team
Image editing Hwang Sangjoon
Research Jeon Soyoung
Design Hey Joe

ISBN 978-89-98143-77-0

프로파간다
propaganda

서울시 마포구 양화로 7길 61-6(서교동)
61-6, Yanghwa-ro 7-gil, Mapo-gu, Seoul, South korea

T +82 2 333 8459
F +82 2 333 8460

www.graphicmag.co.kr